1 MONTH OF
FREE
READING

at
www.ForgottenBooks.com

By purchasing this book you are
eligible for one month membership to
ForgottenBooks.com, giving you
unlimited access to our entire
collection of over 1,000,000 titles via
our web site and mobile apps.

To claim your free month visit:

www.forgottenbooks.com/free403112

ISBN 978-0-364-07417-6
PIBN 10403112

PRESSO

L'Archivio Storico del Comune

DI

CASTELLO SFORZESCO

FASCICOLO XI

1922

PROPRIETÀ LETTERARIA

Milano — Tipografia Umberto Allegretti — Via Orti, 2.

PREFAZIONE

'INCREMENTO della *Raccolta Vinciana* è stato in questi ultimi tre anni cospicuo; s'è do- \uto riser\are pel dodicesimo annuario una parte del materiale pervenutole perchè questo undecimo non riuscisse, oltre i limiti consen- titi, \oluminoso. Si son lasciate indietro pub- blicazioni di \ecchia data: qui son recensite le più recenti, d'interesse più immediato, delle quali la maggior parte rappresenta la produ- zione occasionata dal Centenario Vinciano ce- lebratosi nel 1919. Questa celebrazione sarebbe stata più copiosa e più eletta se la data fosse caduta in tempi men tristi: ma ha pur tutta\ia portato contributi note\oli al progresso degli studi leonar- deschi, \uoi per opera di studiosi pri\ati, \uoi per iniziati\a di istituzioni.

La ricorrenza del centenario ha sopratutto contribuito a risve- gliare l'interesse per Leonardo in parecchi distrattine da altri studi, e a destarlo in altri non per anco accostatisi al colosso: la schiera dei Vinciani si è accresciuta e i frutti di questi no\elli amori già si ve- dono, e più si \edranno in seguito. Si può anzi dire che un nuo\o periodo siasi aperto: del che non poco merito spetta all'Istituto fon- dato e diretto in Roma da Mario Cermenati, il quale non s'è accon- tentato di indire commemorazioni e di pubblicare una miscellanea, per necessità di cose messa insieme con un po' di fretta, ma ha pre- disposto e organizzato un intero ciclo di monografie le quali, per opera di \alenti scrittori, in bre\e \olger d'anni, esporranno in modo esauriente, in quanto lo consenta la pubblicazione ancor imperfetta dei manoscritti, il pensiero di Leonardo nelle più importanti materie

toccate dal suo genio. In tre anni son già usciti quattro volumi, altri son quasi pronti, altri seguiranno a non lunghi intervalli. In questa serie, come modesto, ma necessario, « ferro del mestiere », comparirà, speriamo avanti lo spirar del '23 o il maturar del '24, la Bibliografia ragionata: poco manca a chi scrive per ridurla al sospirato fine: fine, s'intende, relativo, chè opere siffatte non posson mai dirsi finite.

Questo undecimo annuario, primo della seconda serie, esce con ritardo; in compenso è ben nutrito d'interessante e svariata materia: rapidi cenni preliminari dei principali fra gli scritti qui recensiti valgano ad orientare i lettori.

Alla biografia di Leonardo non è stato portato il contributo di dati nuovi e sicuri, se togliamo l'identificazione del misterioso Andrea Salai col milanese G. Giacomo Caprotti fatta, per vie diverse, da L. Beltrami e da G. Calvi, quella del luogo occupato in Porta Vercellina dalla vigna donata all'artista dal suo Mecenate, che dobbiamo pur al Beltrami, e la pubblicazione integrale per opera del Cermenati del documento contenente il preventivo di spese per lo studio destinato al Vinci in Vaticano, di cui contemporaneamente Corrado Ricci ha pubblicato un breve estratto. Ma furono dagli stessi Beltrami e Cermenati sottoposti a nuovo e più accurato esame dati vecchi e passi de' manoscritti in modo da ricavarne congetture in gran parte verosimili e persuasive: questi ha così illustrato le probabili gite di Leonardo in Valtellina e la sua dimora in Roma: quegli ha riunito e vagliato un ricco materiale di raffronto fra scritture destrorse e sinistrorse onde scaturisce la sua convinzione che Leonardo non fosse mancino, ma ambidestro, ha meglio lumeggiata la lite coi fratelli, che appare provocata da un nobile interesse morale anzichè da uno materiale, ha tentato provare che Caterina è proprio la madre e non la domestica del Nostro, contro il compianto Favaro che era convinto del contrario, e di identificare il luogo dove furono iniziati gli esperimenti di aviazione col tetto della Corte ducale.

Nel campo dei lavori biografici possiamo collocare la nuova, lussuosa edizione della Vita di Leonardo del Vasari, illustrata da Giovanni Poggi con amplissime note che la mettono in relazione coi risultati della critica del tempo nostro, e corredata da un gran numero di belle tavole riproducenti i dipinti e una giudiziosa scelta di disegni. E possiam collocare l'edizione critica di una delle principali fonti, vale a dire delle *Memorie* di G. Ambrogio Mazzenta, curata dal benemerito Prefetto della Biblioteca Ambrosiana, Monsignor Luigi Gramatica, munita anch'essa di copiose, dottissime note.

L'arte di Leonardo ha avuto commenti notevoli, o presa nel-
l'insieme, o studiata in singoli temi. L'ha riesaminata per intero
Adolfo Venturi nel suo bel volume *Leonardo pittore* con un mirabile
sfoggio di osservazioni originali e penetranti, specialmente là dove
analizza i disegni. In un libro di tutt'altra indole ha il compianto
Giulio Carotti utilmente ridotto come in un prospetto cronologico
tutta l'opera artistica leonardiana. Attilio Schiaparelli è entrato
valorosamente nell'agone Vinciano con un volume su Leonardo ri-
trattista dove, con metodo che può in parte chiamarsi nuovo, studia
i ritratti attribuiti dalla tradizione al Nostro, e oggi tanto discussi,
per concludere in favore della tradizione stessa e contro le troppe
riserve di molti critici moderni, ligi ai metodi morelliani. Moeller
van der Bruck ha dedicato a Leonardo una ventina di saporite pa-
gine del suo libro sulla bellezza italiana per sostenere che Leonardo
conservò sempre e dovunque, tenacemente, la sua toscanità, anzi
la sua fiorentinità, laddove Raffaello e Michelangelo finirono per
farsi prettamente romani. Uno degli aspetti dell'arte leonardesca
che al tempo nostro s'è cominciato a giudicare dei più importanti,
il paesaggio, è stato sviscerato, in modo veramente ammirevole,
dal Guthmann; ed uno dei metodi tecnici a cui più s'appassiona la
odierna critica, la costruzione geometrica, è stato con molta sotti-
gliezza analizzato dalla valente Emmy Voigtländer, la quale, dopo
aver rilevato come le opere autentiche risultino da elementi stret-
tissimamente coordinati fra loro in costruzioni geometriche di me-
ravigliosa perfezione, o circolari o triangolari, al fine di conseguire
la massima armonia, conclude, forse troppo recisamente, essere sen-
z'altro da rifiutare per autentiche le opere dove una tale coordina-
zione non si riscontri.

Guglielmo Bode, sempre vigile e attivo non ostante l'età avan-
zata, ci ha regalato un delizioso, originalissimo studio, dove rivela
la pretta origine leonardesca di quelle mezze figure di donne ideali
che tanta voga ebbero nella pittura veneziana del Rinascimento,
e dimostra come Leonardo sia stato l'assoluto creatore del ritratto.
Ed Emil Möller, uno dei più pazienti ed acuti indagatori dell'arte
Vinciana, ha rivendicato al Nostro la dama coll'ermellino, con argo-
menti diversi da quelli cari ad altri sostenitori della medesima tesi,
ed ha rivelato due altri ritratti della Gioconda, l'uno in un disegno
agli Uffizi, l'altro... immaginate dove: nella Madonna sul cartone
della S. Anna a Londra. Il proposito di sostenere l'autenticità leo-
nardesca della dama coll'ermellino, ha indotto Franz Bock ad una
revisione delle opere di scolari di Leonardo, specialmente del De

Predis e del Boltraffio, la quale viene a scompigliare in questo campo
la critica fino ad oggi favorita dai maggiori consensi. Con intenti
meno rivoluzionari Wilhelm Suida ha ripreso in esame la scuola
lombarda, non solo per rilevare l'influsso esercitato da Leonardo
sugli scolari, sugli imitatori e sugli epigoni, ma anche quello che gli
artisti già maturi, quand'egli arrivò a Milano, hanno esercitato su
di lui, particolarmente coll'elemento architettonico, e l'impressione
in lui prodotta dal tipo della razza lombarda.

La difficoltà di stabilire se e quanto Leonardo operasse come scul-
tore, anzichè scoraggiare, si direbbe stimoli maggiormente alcuni
studiosi. Simon Meller, direttore delle collezioni plastiche del museo
nazionale di Budapest, mirando a sostenere l'attribuzione al grande
artista d'una statuetta equestre entrata da non molto in quell'Isti-
tuto, s'è inoltrato in una revisione critica di tutti gli studi Vinciani
inspirati a cavalli, per correggere quanti han tentato di ricostruire
sui disegni i monumenti Sforza e Trivulzio senza tener conto del
loro sviluppo graduale, come se Leonardo avesse solo variato quei
disegni e non sviluppatili. Th. Cook ha voluto accrescere il patri-
monio di sculture attribuibili al Nostro con un rilievo di Madonna
col Bambino proveniente da Signa, ed ora in possesso d'un ricco
inglese. Ed anche il suo studio, come quello del Meller, quantunque
possa essere discutibile nella conclusione, è utile nello svolgimento,
dacchè vi è riunita e accuratamente analizzata tutta una serie di
gruppi congeneri del Rinascimento, che l'autore vorrebbe derivati
da quello di Signa, archetipo perfetto.

Su meno infido terreno procede chi voglia studiare l'attività di
Leonardo nell'architettura, specialmente quando abbia la pazienza
che, per esempio, ha avuto il Beltrami riducendo in grafico il pre-
ventivo di spesa fatto sommariamente dall'artista pel monumento
a G. Giacomo Trivulzio: la qual riduzione dimostra che quel monu-
mento sarebbesi senz'altro potuto eseguire e sarebbe riuscito una
meraviglia: del che naturalmente il Beltrami si vale per spezzare
un'altra lancia contro quanti giudicano gli schizzi architettonici
di Leonardo espressioni della sua inesauribile fantasia, non tradu-
cibili nella realtà.

Risalendo dalla pratica alla teoria dell'arte, altri scrittori hanno
arricchito la letteratura Vinciana di rilevanti contributi. Primo
Lionello Venturi con un libro profondo e originale che ha aperto,
come meglio non si sarebbe potuto desiderare, la serie delle pubbli-
cazioni dell'Istituto Vinciano. Il Venturi ha sviscerato il Trattato
della pittura per ricavarne non tanto la dottrina estetica di Leo-

nardo nel suo significato filosofico, quanto i precetti che riflettono
la sua critica messa in rapporto ai criteri seguiti al suo tempo, e
raffrontata alla sua arte, alla quale, si noti bene, non sempre corri-
sponde. Ed ha poi sviscerato l'arte stessa del Grande per metter
in luce non i pregi di questa o di quell'opera, come di solito si è fatto,
bensì i caratteri essenziali che tutte le signoreggiano, e per conclu-
dere che la concezione Vinciana è spiritualistica e non fisica o mec-
canica. Leonardo rispecchia nelle sue opere artistiche il proprio
spirito colle sue innate preferenze, anzichè rispecchiarvi, come tanti
vogliono, la natura, e quando si accosta all'arte è esclusivamente
artista, libero da qualsiasi preoccupazione scientifica, anzi il più
ideale, il più spirituale degli artisti. Con altri intenti ha riesaminato
quello che potremmo chiamare il Codice dell'arte Vinciana Gabriel
Séailles integrandone le proposizioni incomplete con altre più espli-
cite e conciliando le apparenti contraddizioni in modo da ricostruirne
il pensiero genuino. E lo ha riesaminato Julius von Schlosser per
ricercarvi come il Vinci abbia elaborato le dottrine dell'antichità e
di quali nuovi elementi le abbia arricchite.

E passiamo alla concezione Vinciana della scienza e del metodo.
Lo studio fatto parecchi anni or sono dal rimpianto Edmondo Solmi
della metodologia di Leonardo è ora genialmente integrato da Gero-
lamo Calvi, il quale ha rivelato aspetti nuovi di questa particolare
manifestazione del genio di lui, mettendola in rapporto col suo svi-
luppo mentale per vedere come l'osservazione volgare sia divenuta
metodica, come abbia in lui avvivato lo spirito d'invenzione e lo
abbia da ultimo indotto all'esperienza. E ne risulta uno sviluppo
meraviglioso.

A conclusioni ben diverse, tali da sembrare a tutta prima una
demolizione, perviene Leo S. Olschki dopo un lungo esame degli
scritti Vinciani considerati solo come prosa scientifica, cioè come
espressione ed esposizione, dacchè questa dedicata al Nostro è ap-
punto una parte, la maggiore, del primo volume d'una storia della
prosa scientifica in Italia. L'Olschki vuol dimostrare che la frammen-
tarietà delle opere di Leonardo non è occasionale, ma conseguenza
necessaria della sua educazione scientifica, disturbata da un incess-
sante contrasto fra l'artista e lo scienziato, e la sua indole (che ne
dice l'ammirabile assertore dell'unità del genio di Leonardo, Gabriel
Séailles?). Per il che, sostiene l'Olschki, se il Vinci non giunse alla
formazione di quella scienza che fu poi fondata da altri uomini,
la colpa non fu dei tempi, ma del contrasto intimo del suo spirito
e del modo delle sue ricerche non compiute sistematicamente, ma

quasi a caso quàndo se ne presentavano le occasioni o i pretesti. La qual tesi ha per me il difétto di basarsi sopra la pregiudiziale, troppo · recisamente asserita, che, nelle opere di scienza, l'espressione costituisce la scienza stessa, giacchè in Leonardo che scriveva per sè, non per gli altri, e spesso abbreviava o del tutto ometteva le dimostrazioni, l'espressione letterale, scompagnata dai disegni, non può dare un'idea esatta dei procedimenti del suo pensiero; e il non aver riunito in uno o in più organismi perfetti i risultati delle sue indagini, quand'anche ciò dipenda dalla sua indole, non vuol dire che il metodo sperimentale da lui seguito nelle singole indagini non sia stato in ogni sua parte perfetto, nè che esse fossero determinate dal caso anzichè razionalmente collegate. I disegni anatomici provano ad esuberanza come procedesse per gradi seguendo un piano meravigliosamente prestabilito. Demolizione vera e propria è quella fatta dal giovane professore A. Ferriguto mediante un raffronto fra Leonardo da Vinci ed Ermolao Barbaro. L'umanista veneziano sarebbe il vero instauratore del metodo e dell'esperienza, il vero precursore di Galileo, e Leonardo un modesto studioso che ne segue un po' l'esempio, osservando gli insetti nei fossati del Castello Sforzesco. Non tremino i Vinciani. Tali conclusioni non derivano da un largo e profondo esame degli scritti di lui: il Ferriguto conosce molto bene il Barbaro, ma poco o nulla Leonardo: ha un bell'ingegno, ma parmi se ne fidi troppo.

Il problema se Leonardo fosse o no filosofo è tornato in campo in occasione del centenario, e s'è ancora una volta, e più manifestamente, dimostrato un problema ozioso. Filosofo o no, nel senso preciso e quindi molto ristretto della parola, c'è nei suoi scritti tanta filosofia da interessare, anzi da affascinare i filosofi più esigenti. Lo ha dimostrato Giovanni Gentile in un breve, ma profondo studio, preludio di trattazione più vasta. Come Dante, poeta, senza essere un maestro di filosofia, è filosofo nella sua poesia, Leonardo artista e scienziato, è filosofo dentro alla sua arte e alla sua scienza. La filosofia non è in lui un sistema, bensì un atteggiamento dello spirito. Francesco Orestano brillantemente sostiene che il pensiero filosofico non è, come tanti han creduto, un'aggiunta alle altre manifestazioni di quel genio straordinario, ma le sue proposizioni fondamentali hanno uno stretto rapporto coi problemi filosofici, esprimono le somme linee d'una vera e propria filosofia e, in tal modo s'intrecciano con tutta l'immensa indagine naturalistica da potersi dir fuse in un medesimo atto mentale colle singole applicazioni e verificazioni. Gerolamo Calvi, propostosi di ricercare la genesi dei principî

di filosofia generale enunciati dal Vinci, tema prelibato e adatto al fine suo ingegno, l'ha trovata nella lenta ripercussione della quotidiana applicazione all'esperienza, quantunque esercitata senza alcuna pretensione filosofica, sulle abitudini e i processi mentali del genio di lui e sulle sue osservazioni dell'uomo e del mondo. Riesamina la filosofia di Leonardo il Padre d'Anghiari, particolarmente per raffrontarla colla religione, e colla Scolastica della quale è entusiasta. E l'olandese Clay dedica un capitolo d'una sua storia critica della nozione della legge naturale ad indagare qual vantaggio abbia portato alla scienza la concezione meccanica e causale della filosofia naturale di Leonardo a confronto dell'ambigua concezione biologica di Aristotele. Ugo della Seta scopre nella filosofia morale Vinciana una vena pessimistica, non però scura come quella di Schopenhauer, che crede il male insito nella natura, ma illuminata dalla fede nell'educazione. A tal pessimismo Giuseppe De Lorenzo pone a raffrontò quello di Michelangelo: temperamenti diversi, come si sa, quindi pessimismi diversi e diverso il campo di rifugio: per Michelangelo l'ascetismo, per Leonardo la scienza.

Due brillanti scrittori francesi scrutano, lavorando un po' di fantasia, il pensiero filosofico del Nostro nella sua opera d'arte. Paul Vulliaud, basandosi su d'una curiosa e troppo complicata interpretazione simbolica di alcuni dipinti, Edouard Schuré facendo dipendere tutta l'attività del grande da un'unica indagine, fondamentale, di tre profondi misteri: il mistero del male nella natura e nell'umanità, il mistero del Cristo e del Verbo nell'uomo, il mistero della femminilità!

A tre argomenti della meccanica studiata da Leonardo, la leva, la carrucola e la resistenza dei sostegni, ha dedicato un volume il professore bavarese Fritz Schuster. La preparazione dell'autore è larga e sicura, l'elaborazione diligente, ma le conclusioni, poco favorevoli al Vinci, andranno ben vagliate prima di essere accolte. In sostanza in questi argomenti nulla avrebbe il Vinci portato di nuovo in confronto a quanto era già stato pensato dai predecessori; il suo merito, che del resto l'autore trova grandissimo, sarebbe stato quello di aver spiegato le teorie già note con opportuni esempi e adattatele a molteplici applicazioni.

Nel campo delle scienze naturali Leonardo è stato studiato largamente in due dei volumi dell'Istituto Vinciano. De Lorenzo ne ha illustrato le conoscenze geologiche in rapporto a quanto si sapeva prima, non solo in Occidente, ma anche in Oriente, nell'India pensosa dove l'autore s'indugia, forse un po' troppo. G. B. De Toni

ne ha in modo definitivo commentato le conoscenze ·botaniche e zoologiche.

Passando all'anatomia, uno studio generale, denso di importanti rilievi, è quello del professore norvegese H. Hopstock, uno dei tre benemeriti editori dei Quaderni di Windsor. Meno originale, ma utile come chiaro riassunto di quanto finora si sa sull'anatomia Vinciana, è un articolo dell'americano Klebs. Ad argomenti parziali ha portato rilevanti contributi il professore Guglielmo Bilancioni: egli ha messo maggiormente in rilievo l'importanza somma delle cognizioni e degli esperimenti del Nostro nel campo della fonetica biologica, ha dimostrato come il sistema delle misure e delle proporzioni dell'orecchio e del naso da lui ideato sia cosi perfetto da risorgere oggi nella antropologia e nella tecnica indagatrice della medicina politica, ne ha, con competenza di specialista, illustrato la fisiologia della respirazione, ha infine, e qui non senza qualche censura, commentato la gerarchia dei sensi nella quale Leonardo dà il primo posto· alla vista ed un posto secondario all'udito e, per conseguenza, giudica il cieco di gran lunga più infelice del sordo: tesi smentita dagli studi moderni dimostranti essere i sensi legati da un intimo legame e quasi, talora, convertibili l'uno nell'altro, e l'evoluzione mentale essere assai più compromessa nel sordo muto che nel cieco nato.

Nella dibattuta questione se Leonardo conoscesse la circolazione del sangue, è entrato, forse con troppa sicurezza di sè, H. Boruttau affermando averne quegli avuta una intuizione, non una cognizione vera e perfetta. Il che ha provocato risposte e confutazioni da parte di eminenti anatomisti. Si è pur polemizzato intorno a Vesalio che l'Jackschath, come si sa, ha accusato di plagio dal Vinci, ed altri, più clementi, si limitano a non riconoscere qual fondatore dell'anatomia moderna per dare tal vanto a Leonardo. Lo ha difeso ultimamente l'americano Garrison concludendo esser Leonardo il fondatore potenziale, Vesal l'attuale. Tra i più importanti recenti contributi nel campo anatomico è la seconda parte dello studio di Giuseppe Favaro sulle misure e proporzioni del corpo umano, dove rileva e commenta i meravigliosi calcoli del Nostro, anche fuori del dominio dell'arte, non solo negli organi superficiali, ma anche in quelli profondi, onde è ben provato l'errore di quanti credono aver il Vinci studiato l'anatomia solo per valersene ai fini dell'arte sua.

Dall'anatomia... alla musica. La notizia, o leggenda che sia, della lira d'argento fabbricata da Leonardo e da lui presentata a Lodovico

il Moro, l'esser egli stato, come asserì il Vasari, squisito cantore. e, più che altro, i profondi suoi studi sull'acustica e sulla fisiologia della voce, hanno invogliato taluni a indagare se fosse stato capace di concepire un'idea musicale e di realizzare un'opera d'arte in forma concreta. Qualcuno esagerò nell'attribuirgli tali qualità, niun dato di fatto comprovandole; Claude Delvincourt, senza escluderle a priori, dubita assai che il grande artista scienziato abbia avuto il tempo di coltivare la musica e che quest'arte, allo stato in cui si trovava allora, abbia potuto appassionarlo. Gaetano Cesari non entra nel merito di tale questione: si limita a considerar la definizione della musica data dal Nostro nelle tre parole: «figurazione dell'invisibile», e vi trova una sorprendente profondità, una divinazione delle facoltà creative della musica moderna.

Sull'argomento delle edizioni Vinciane è tornato il povero professore Antonio Favaro, che fu membro attivissimo della Commissione Reale, per mettere in luce quali difficoltà presenti un'edizione che pretenda non solo riprodurre, come s'è fatto e si sta facendo, i frammenti nell'ordine in cui ci sono pervenuti, ma interpretarli e classificarli secondo le materie. A chi vorrà tentar la formidabile impresa ha il Favaro lasciato una eredità di preziosi consigli. Gli unici frammenti di cui sia stata fatta fin ora una classificazione sono quelli relativi al moto e alla misura delle acque e quelli riguardanti le regole della pittura. Entrambe queste compilazioni, di redazione antica, sono ben lontane dall'avere una forma definitiva e soddisfacente. Il Trattato delle acque, edito per la prima volta a Bologna nel 1828, avrà tra pochi mesi un'edizione critica curata dallo stesso rimpianto Favaro e da Monsignor Carusi. Quello della pittura è tutto da rifare col sussidio dei manoscritti editi e di quelli che di mano in mano verranno in luce.. Frattanto Monsignor Carusi, il valente trascrittore del Codice Arundel, ha tentato per la prima volta un lavoro preparatorio indispensabile, classificando in gruppi e famiglie i codici onde ci fu tramandata quella compilazione, non a torto da taluni attribuita a Francesco Melzi, e offrendo un interessante saggio di identificazione di parecchi passi del Codice più completo, il vaticano-urbinate, con altri passi corrispondenti nei manoscritti.

Il patrimonio degli scritti Vinciani è stato accresciuto da una fortunata scoperta del nostro prof. G. B. De Toni, la quale ha avuto larga e meritata risonanza e procurato non lieve compiacenza ai Vinciani di tutto il mondo. Egli ha trovato le trascrizioni dai manoscritti carpiti da Napoleone alla Biblioteca Ambrosiana, fatte da

G. Battista Venturi, quando erano ancora intatti, e quindi conte-
nenti il testo di parecchi tra i fogli strappati dalla mano sacrilega di
Guglielmo Libri, non mai recuperati. Non potevasi meglio celebrare
il primo centenario dalla morte dell'insigne fisico reggiano, di colui
che col suo famoso *Essai* rivelò al mondo la grandezza di Leonardo
da Vinci.

ETTORE VERGA.

ELENCO DEGLI ADERENTI

Accademia delle Scienze, Parigi.

Accademia Imperiale delle Scienze, Vienna.

Accademia delle Scienze, Cracovia.

Accademia delle Scienze, Lipsia.

Accademia Reale delle Scienze, Monaco di Baviera.

Accademia di scienze lettere ed arti, Lucca.

ALFIERI e LACROIX, *Milano.*

ANCONA Dott. MARGHERITA, *Milano.*

ANDERSON DOMENICO, *Roma.*

ANNONI Arch. AMBROGIO, *Milano.*

ARBELET PAUL, Professore nel liceo Descartes, *Tours.*

ARNALDI Conte ANTONIO, Direttore della « Rivista d'artiglieria e genio », *Roma.*

BARATTA MARIO, Professore nella R. Università di *Pavia.*

BARCLAY BARON, *Bristol.*

BEJA ERNESTO, *Rosasco Lomellina.*

BELTRAMI GIOVANNI, Pittore, *Milano.*

BELTRAMI GIUSEPPE, *Milano.*

BERETTA FRANCESCO, *Milano.*

BERTARELLI Dott. ACHILLE, *Milano.*

BERTELSMANN C., Editore, *Gütersloh.*

BEUF CARLO, *Genova.*

BILANCIONI Prof. Dott. GUGLIELMO, *Roma.*

Bibliographisches Institut, Lipsia.

BISCARO Avv. GEROLAMO, *Roma.*

BOCCA fratelli, Editori, *Torino.*

BODE Dott. WILHELM, Direttore Generale dei Musei Prussiani, *Berlino.*

BODMER Dott. HEINRICH, *Zurigo.*

BONELLI Dott. GIUSEPPE, Archivista di Stato, *Brescia.*
BONNAMEN RENÉ, *Lione.*
BORMANN Dott. GIORGIO, *Berlino.*
BORROMEO ARESE Conte GIBERTO, *Milano.*
BOTTAZZI Dott. FILIPPO, Professore nella R. Università, *Napoli.*
BRASCHI ANTONIA, *Milano.*
BRASCHI Dott.ª CECILIA, *Milano.*
BRINTON SELWYN, *Guilford.*
BRUN Doet. CARL, Professore nel Politecnico, *Zurigo.*
BRUSCONI Arch. AUGUSTO, R. Soprintendente ai monumenti di Lombardia, *Milano.*
CAGNOLA Nob. Dott. GUIDO, *Milano.*
CALVI Nob. Dott. GEROLAMO, *Milano.*
CALWEY GEORG D. W., Editore, *Monaco di Baviera.*
CANTOR Dott. MORITZ, *Heidelberg.*
CARUSI Mons. Dott. ENRICO, Bibliotecario della Vaticana, *Roma.*
CAZZAMINI MUSSI FRANCESCO, *Milano.*
CERMENATI MARIO, Professore nella R. Università, *Roma.*
CHAMBERLAIN STEWART HOUSTON, *Bayreuth.*
CHERAMY P. A., *Parigi.*
Circolo « Amici dell'arte e d'alta cultura »; *Milano.*
CLAUSSE GUSTAVE, *Parigi.*
COLOMBO GIOVANNI, Professore nella R. Università, *Bologna.*
COOK HERBERT F., *Esher* (Inghilterra).
COOK THEODORE ANDREA, *Londra.*
CRESPI Dott. ACHILLE, *Piacenza.*
CRIPPA Avv. AMBROGIO, *Milano.*
CROCE BENEDETTO, Senatore del Regno, *Napoli.*
D'ANCONA Dott. PAOLO, Professore nella R. Accademia scientifico-letteraria, *Milano.*
DECIO Dott. CARLO, *Milano.*
DEL LUNGO Prof. ISIDORO, Senatore del Regno, *Firenze.*
DE MARINIS E., *Firenze.*
DE TONI Prof. G. BATTISTA, Professore nella R. Università, *Modena.*
D'EUFEMIA Dott. ANGELO, Professore nella R. Università, *Napoli.*
Direzione del Gabinetto delle Stampe nel Museo nazionale di Dresda.
DODGSON-CAMPBELL, Conservatore del Gabinetto delle stampe e dei disegni al Museo Britannico, *Londra.*
DONZELLI ANTONIO, Scultore, *Milano.*
DUHOUSSET, Lieutenant Colonel, *Paris.*

ENESTRÖM Dott. G., *Stocolma*.

EVLAHOV Dott. ALESSANDRO, Professore nell'Università, *Varsavia*.

Faculté des Lettres, Bordeaux.

FANTOLI Ing. GAUDENZIO, *Milano*.

FAVARO Dott. GIUSEPPE, Professore nella R. Università, *Messina*.

FONAHN Dott. H., Professore nella R. Università, *Christiania*.

FÖRSTER Doct. A., *Masmünster (Ober-Elsass)*.

FORTESCUE Hon. I. W., Reale Bibliotecario del Castello di *Windsor*.

FRIEDMANN CODURI TERESITA, *Milano*.

FRIMMEL, von, TH., *Vienna*.

PROVA Dott. ARTURO, *Milano*.

FUMAGALLI Prof. GIUSEPPE, *Firenze*.

FUMI LUIGI, *Orvieto*.

GABBA Avv. BASSANO, *Milano*.

GAFFURI PAOLO, *Bergamo*.

GALBIATI Sac. Dott. GIOVANNI, Bibliotecario dell'Ambrosiana, *Milano*.

GALLAVRESI Dott. GIUSEPPE, *Milano*.

GAUTHIEZ PIERRE, *Parigi*.

Geographical (Royal) Society, Londra.

GIULINI Conte ALESSANDRO, *Milano*.

GRAEFF Dott. WALTER, *Monaco di Baviera*.

GRAMATICA Mons. Dott. LUIGI, Prefetto della Biblioteca Ambrosiana, *Milano*.

GREPPI Nob. EMANUELE, *Milano*.

GRONAU Dott. GIORGIO, Direttore della Galleria di *Cassel*.

HAUVETTE HENRY, Professore di letteratura italiana alla Sorbona, *Paris*.

HEITZ I. H., Editore, *Strasburgo*.

HERDER B., Editore, *Friburgo in Brisgovia*.

HERZFELD MARIE, *Vienna*.

HILL G. F., *Londra*.

HOERTH Dott. OTTO, *Lipsia*.

HOLMES C. J., Direttore della National Gallery, *Londra*.

HOPSTOCK HALFDAN, Professore di anatomia nell'Università, *Christiania*.

Istituto Lombardo di Scienze e Lettere, Milano.

JENSEN CARL, *Berlino*.

JOHNSON FEDERICO, *Milano*.

JUSTI Dott. CARLO, *Bonn*.

KLAIBER Dott. HANS, *Monaco di Baviera*.

KLEIN Dott. GUSTAV, *Monaco di Baviera.*
KOETSCHAU Doct. KARL, Direttore del R. Museo Storico, *Dresda.*
KREMBS Dott. B., *Coblenza.*
KULCZYCKI Dott. LADISLAO, *Milano.*
LATTES Dott. ELIA, *Milano.*
LEDERER Dott. ALESSANDRO, *Buda-Pest.*
LIEB Ing. JOHN W., *New-York.*
LIPHART, \on, ERNEST, già Direttore delle Gallerie dell'Ermitage, *Pietroburgo.*
LUMBROSO Barone ALBERTO, *Roma.*
LUZIO ALESSANDRO, Soprintendente al R. Archivio di Stato, *Torino.*
MAC CURDY EDWART, *Londra.*
MAJOCCHI Sac. Dott. RODOLFO, *Pavia.*
MALAGUZZI VALERI FRANCESCO, Soprintendente alla R. Pinacoteca di *Bologna.*
MARTINAZZOLI Dott.ᵃ ANTONIETTA, *Milano.*
MASSALOFF, DE, N., *Mosca.*
Mathematische Gesellschaft, Amburgo.
MAZZONI Prof. GUIDO, *Firenze.*
MELLER Dott. SIMON, Direttore al Museo di belle arti, *Budapest.*
MELZI D'ERIL Conte LODOVICO, *Milano.*
Mercure de France, Parigi.
MEZZANOTTE Ing. PAOLO, *Milano.*
MICHEL Dott. Prof. ERSILIO, *Livorno.*
MODIGLIANI Dott. GINO, *Milano.*
MÖLLER EMIL, *Pyrmont.*
MONNERET DE VILLARD Ing. UGO, *Milano.*
MONTGOMERY CARMICHAEL, Console Britannico, *Livorno.*
MONTI Dott. SANTO, Direttore del Museo Civico, *Como.*
MORETTI Arch. GAETANO, *Milano.*
MORETTI MARINO, *Milano.*
MORPURGO Dott. LIA, *Milano.*
MORPURGO SALOMONE, Direttore della R. Biblioteca Nazionale, *Firenze.*
MORTET VICTOR, Bibliotecario dell'Università, *Parigi.*
MÜLLER-WALDE Doct. PAUL, *Charlottenburg.*
MURRAY JOHN, Editore, *Londra.*
NATALI Dott. GIULIO, *Pavia.*
NEBBIA Dott. UGO, Ispettore presso la Regia Sovraintendenza dei Monumenti, *Genova.*
NEUBURGER Doct. MAX, *Vienna.*

NOGARA Dott. BARTOLOMEO, Direttore generale dei Musei del Vaticano, *Roma*.

NOGARA ALBANI Prof.ª MARIA, *Roma*.

OBERHUMMER Dott. EUGEN, Professore nella Università di *Vienna*.

OLSCHKI Dott. LEONARDO, Professore nella Università di *Heidelberg*.

ORLANDO VITTORIO EMANUELE, *Roma*.

PANTINI ROMUALDO, *Vasto*.

POGLIACHI LODOVICO, Professore nella R. Accademia di Belle Arti, *Milano*.

PRIOR HENRY, *Varese*.

PRIULI BON Contessa LILIA, *Verona*.

QUADRELLI EMILIO, Scultore, *Milano*.

RATTI Dott. ACHILLE, ora S. S. Papa Pio XI.

RAVA LUIGI, già Ministro della Pubblica Istruzione, *Roma*.

REINACH SALOMON, *Parigi*.

RICCI Dott. CORRADO, *Roma*.

RICHTER J. PAUL, *S. Felice Circeo* (*Roma*).

Rivista Marittima, *Roma*.

Rivista d'Italia, *Roma*.

RODEMBERG JULIUS, Direttore della « Deutsche Rundschau », *Berlino*.

RODOCANACHI E., *Parigi*.

ROMITI Prof. GUGLIELMO, Professore nella R. Università, *Pisa*.

ROSALES Marchese EMANUELE, *Parigi*.

ROUX LUIGI, Senatore del Regno, *Roma*.

ROVERE Dott. LORENZO, *Torino*.

RUSCA ERNESTO, Pittore, *Milano*.

SARASIN PAUL, *Basilea*.

SARTON GEORGE, *Cambridge*, Mass.

SAUER JOS., Professore nell'Università, *Friburgo in Brisgovia*.

SCHERILLO Dott. MICHELE, Professore nella Regia Accademia Scientifico-letteraria, *Milano*.

SCHLOSSER Dott. JULIUS, Direttore al Museo nazionale di *Vienna*.

SCHOEN ARNOLD, *Budapest*.

SCHOTMÜLLER Dott. FRIDA, Assistente presso i Musei Nazionali, *Berlino*.

SCHUBRING Doet. PAUL, *Berlino*.

SCHULTE Doet. ALOYS, Professore nell'Università, *Bonn*.

SCHUMACHER F., Geistl. Sem. Oberlehrer, *Münster*.

SCHÜZ MARTIN, *Düsseldorf*.

SEIDLITZ von WOLDEMAR, *Dresda*.

SIDNEY COLVIN, Presidente della *Vasari Society, Londra.*
SILVESTRI ORESTE, Pittore, *Milano.*
SIREN Dott. OSVALDO, Professore nella R. Università, *Stocolma.*
SMIRAGLIA SCOGNAMIGLIO NINO, *Napoli.*
STEINMANN ERNST, Direttore del Museo di *Schwerin in M.*
STEINWEG Dott. KARL, *Halle.*
STRIEN EUGÈNE, Editore, *Halle.*
STRZYGOWSKI JOSEF, *Graz.*
SUDHOFF Dott. KARL, Professore nell'Università, *Lipsia.*
SUIDA Doet. WILHELM, Professore nell'Università di *Graz.*
TENCÀJOLI O. F., *Roma.*
THIIS JENS, Direttore del Museo Nazionale di *Christiania.*
THOMPSON BART sir HERBERT, *Londra.*
TRIVULZIO Principe L. ALBERICO, *Milano.*
VANGENSTEN OVE C. L., addetto alla Legazione di Norvegia, *Roma.*
Vasari Society for the reproduction of drawings by the old Masters, Londra.
VENTURI Dott. LIONELLO, Professore nella R. Università, *Torino.*
VERGA Dott. ETTORE, Direttore dell'Archivio Storico Civico e del Museo del Risorgimento nazionale, *Milano.*
VICENZI Prof. CARLO, Direttore dei civici Musei Archeologico e Artistico, *Milano.*
VOIGTLÄNDER Dott. EMMY, *Lipsia.*
WEINDLER Doct. FRITZ, *Dresda.*
WILLIAMSON Dott. GEORG, *Guilford.*
WITT Dott. OTTO N., *Berlino.*
WÖLFFLIN Doct. HEINRICH, Professore nella Università, *Monaco B.*
WOLYNSKI ACHIM LEO, *Pietroburgo.*
ZIMMERMANN Doct. HEINRICH, Bibliotecario dei Musei, *Vienna.*

ELENCO E ANALISI

PUBBLICAZIONI PERVENUTE ALLA RACCOLTA

1920 – 1922

ALBIZZI LUIGI, *La testa del Battista, dipinto originale di Leonardo da Vinci*. Firenze, 1919; 8º, pp. 31.

Dono dell'Autore.

Pubblicazione destinata ad accreditare come opera di Leonardo un dipinto su tavola col suindicato soggetto pervenuto all'Autore per eredità di famiglia. In seguito a giudizi di competenti studiosi favorevoli a questa attribuzione, l'Autore stesso si è dato a cercare documenti pittorici e storici atti a convalidarla. Quattro copie di diverso valore trovate in Toscana e tutte simili, per quanto di gran lunga inferiori, al dipinto in questione, provano che esso era nel secolo XVI di molto apprezzato. La testimonianza del Borghini, nel suo ben noto *Riposo*, prova non solo che Leonardo dipinse una testa del Battista ma che essa trovavasi al suo tempo presso Camillo degli Albizzi, e trova conferma in un sonetto di Torquato Tasso « Sopra il ritratto della testa di S. Giovan Battista », il quale fa parte d'una corona di sonetti dedicata appunto a Camillo. Altro dato rilevante è questo che antenato di Camillo era quell'Alessandro degli Albizzi dato per compagno a Leonardo quando andò nel 1503 a studiare il progetto per divergere l'Arno.

ANGELUCCI ARNALDO, *La « maniera » in pittura e le leggi ottiche di luci e colori scoperte da Leonardo da Vinci*. « Giornale di medicina militare », Roma, 1 novembre 1919.

Pp. 1191-1215, ill. Dopo una scorreria attraverso l'arte dalle catacombe al Rinascimento, l'Autore viene a parlare dei cardini dell'arte fissati da Leonardo nel Trattato, e particolarmente

commenta, con osservazioni tecniche, il segreto dell'illusione
plastica in pittura che dice intuito la prima volta da Leonardo,
le leggi della prospettiva lineare, e della diversa luminosità del-
l'atmosfera a diverse distanze, il maggiore o minor rilievo che
dati colori danno alle cose, le modificazioni portate dalla luce del
raggio del sole che si mescola al colore delle parti illuminate.
Pone tra le intuizioni di Leonardo l'influenza dei mezzi torbidi
sui confini degli oggetti, le leggi del colore complementare, quello
cioè che sorge per opera dell'occhio attorno al colore naturale,
il *contrasto simultaneo*, vale a dire dei cambiamenti che avven-
gono sui colori di diversa luminosità posti l'uno vicino all'altro.
Tocca poi della maniera propria di Leonardo che consiste nella
delicatezza dello sfumato pittorico. Fa delle considerazioni ge-
neriche, piuttosto ingombranti, sulla sensibilità dell'occhio alla
luce, e su altre cose, quindi riprende la scorreria attraverso l'arte
moderna fino ai secessionisti, ai sintetisti e ai futuristi.

ANILE ANTONINO, *La scienza di Leonardo*. « Rivista d'Italia »,
 31 maggio 1919.

 Pp. 36-44. Poche pagine destinate a sostenere che non è pos-
sibile isolare la scienza di Leonardo dalla sua arte. Questo iso-
lamento a dire il vero nessun serio studioso vinciano pretende
di fare, e l'unità del genio di Leonardo, così brillantemente so-
stenuta e dimostrata dal Séailles, non mi sembra sia discussa,
se non per definire quale delle due tendenze, l'artistica e là scien-
tifica, predominasse; il problema propostosi, per esempio, dal
Seidlitz. L'Anile stesso finisce per muoversi nell'orbita di questo
problema, lasciando in noi l'impressione che egli ritenga la ten-
denza artistica essere predominante sulla scientifica, o almeno
precedere quest'ultima e determinarla.
 Nell'anatomia particolarmente appare, secondo l'Autore, il
carattere della scienza di Leonardo. I suoi disegni anatomici
sono di insuperabile bellezza, le annotazioni son cosa accessoria;
gli è che nello scrivere non poteva che mettere a profitto le co-
gnizioni dell'epoca, mentre nel riprodurre operava la potenza
creatrice del suo spirito. In questi disegni sono particolarità
anatomiche delle quali non ebbe e non poteva avere la coscienza.
Parrà strano, soggiunge l'Anile, che si possa riprodurre quello
che non si conosce, « ma in Leonardo le ragioni creatrici dell'arte
prevalgono anche quando si propone di essere un rigoroso os-
servatore ». Egli crede, e qui mi pare vada un po' troppo avanti,
che l'anatomia di Leonardo per quel che ci dice avanzi di poco
la coltura del suo tempo, e per quel che rappresenta sia un corpo
completo, ma isolato, di dottrine originalissime. Anche nelle elu-

cubrazioni fisiche e matematiche di lui, l'Anile ritiene che noi
vi mettiamo più di quanto ci sia: sebbene Leonardo esponga
qua e là motivi di precisa metodologia sperimentale, « procede
per suo conto abbandonandosi all'onda della sua straordinaria
facoltà intuitiva». Studiò, è vero, i minerali, le montagne, le acque,
ma tutti questi fenomeni inorganici fanno parte per lui di tutto
un organismo vivente qual'è il mondo, la cui conoscenza scienti-
fica parte da una emozione estetica: questo sarebbe, secondo
l'Anile, provato dallo splendido paragone fra la terra e l'uomo.

ANILE ANTONINO, *L'anatomia di Leonardo da Vinci.* « Giornale
di medicina militare », Roma, 1 novembre 1919.

Pp. 1272-1278. L'Autore descrive il metodo anatomico usato
da Leonardo, ben diverso da quello primitivo e sommario dei
suoi contemporanei. Crede che Leonardo abbia con particolar
predilezione coltivata l'anatomia, perchè la tecnica del dissecare
è la più armonica alla mano adusata alla creazione artistica e
niun altro materiale avrebbe maggiormente potuto soddisfarlo
nel bisogno non mai pago di disegnare.

Prosegue svolgendo in complesso i concetti già espressi nello
studio precedente.

ANNONI AMBROGIO, *Considerazioni su Leonardo da Vinci archi-
tetto.* Estratto dall'« Emporium », Bergamo, aprile 1919; 8°,
pp. 12, ill.

Dono dell'Autore.

Non crede che i molti disegni architettonici di Leonardo
fossero fatti per svago della fantasia, nè, come volle il Ma-
laguzzi, che non resistano alla critica edilizia. Per lui quei
disegni muovono da circostanze pratiche: il grande artista s'in-
teressa specialmente all'organismo strutturale e artistico che
impersona tutta la elegante fioritura architettonica per le chiese
del tempo. Un attento studio di tali schizzi, paragonati alle più
celebrate chiese del Rinascimento in Lombardia, dimostrerebbe
che Leonardo è più originale di quello che non sia stato ritenuto
in causa della fama di Bramante. Questo si mostra meno rigido,
più vario e ligio ai modi e ai mezzi edili nostrani; Leonardo si
compiace di tipi che non furono sviluppati, e perciò più caratte-
ristici, organismi centrali contornati da absidi e nicchie, cupole
e cupolette, svolgimenti ed accorgimenti in curva. L'Annoni
non è lontano dal credere che Leonardo precorra le architetture
di Bramante anche del periodo romano.

Un'altra delle ragioni degli schizzi di Leonardo sarebbe il

riunire elementi di studio per scopo di confronto e di ricerca e l'illustrare i giudizi che era chiamato a dare come nel caso del tiburio del Duomo. Se non pur anco per comporre un giorno un trattato d'architettura.

ANTONA-TRAVERSI CAMILLO, *La grinfa di Giuda* (*nel Cenacolo di Leonardo*). Bozzetto scenico (1 atto). « Nuova Antologia », 15 giugno 1919.

Pp. 362-375. Siamo a Milano tra il 1496 e il 1498, nello studio di Leonardo il quale sta dipingendo una *tela* (sic) meravigliosa: il ritratto della Gioconda che posa davanti a lui (la Gioconda a Milano!). Il marito, messer Giocondo, diviso da lei, bazzica la corte ducale, si compiace d'intrighi sporchi, e non s'interessa della consorte se non per sussurrare alle orecchie dei cortigiani commenti sulla intimità di lei col famoso pittore.

Leonardo è preoccupato; due cose lo angustiano: il non saper trovare una testa adatta pel Giuda del Cenacolo, e un buffone presente gli promette di trovarla lui; e l'aver il Moro accolto freddamente un suo progetto per congiungere le acque del Ticino con quelle della Martesana che costituirebbe una formidabile difesa di Milano contro eventuali nemici. Rimasto solo con la Gioconda leva da un secretissimo stipo le *pergamene* (sic) dove tal progetto è disegnato e le mostra alla donna.

Entra, annunciata, una dama in gramaglie che vuol parlare all'artista: rifiuta di farsi conoscere alla Gioconda la quale si ritira insospettita e gelosa. È Isabella d'Aragona imprecante contro il Moro che le tien prigioniero il figliuoletto nel Castello di Pavia, dopo averle avvelenato il marito. Esorta l'artista a ottenerne la liberazione promettendo al duca in compenso il compimento del *suo* grande monumento a cui tien tanto, il cui modello incompiuto è lì nello studio. (*Suo*, capite? di Lodovico, non del padre Francesco, come noi abbiam creduto finora).

Leonardo farà di più, lo indurrà a desiderare il progetto disegnato sulle *pergamene*, e alla chiusura idraulica di Milano imporrà come prezzo l'apertura della prigione al giovine Principe.

Scena quinta: la Gioconda e *Tristano* Calco, *tesoriere* del duca. Tristano tesoriere dunque, poichè l'Autore vuol così, imbroglia la Gioconda: le fa credere che il Duca, sobillato da cortigiani, sospetta Leonardo come partigiano e favoreggiatore dell'erede di Gian Galeazzo: l'artista dovrà abbandonar Milano portando con sè il progetto che potrebbe esserle tanto utile. Per scongiurare tale jattura non c'è che convincere il duca ad accettarlo. Non può farlo che lui, *Tristano*, e lo farà quando abbia le pergamene. La Gioconda abbocca e gliele dà.

Scena otta\va: tutti, compreso *Tristano* Calco. Si annuncia una \visita del duca all'artista. Entra il Moro: annuira la *tela* coll'effigie mera\vigliosa; sospira osser\vando l'imperfetto modello del *proprio* monumento! Leonardo accenna al timore d'a\ver perduto il fa\vore di lui. Ma che perduto! centuplicato! Luigi di Francia minaccia Milano: corre \voce che fra i cortigiani ducali sia un traditore che \vuol consegnargli la città. Occorre munire Milano di formidabili difese: il progetto di Leonardo è quel che ci \vuole; glielo consegni subito per carità.

Leonardo espone il patto: accettato. Va allo stipo: le pergamene non ci son più. *Tableau!* La Gioconda, messa alle strette, spiffera tutto: confusione di Tristano: il traditore è scoperto: il duca manderà la sua testa al re di Francia. Sta bene, conclude il buffone, ma prima permetta a Leonardo di copiarla pel suo Giuda. (Il nostro istoriografo, il Tito Li\vio milanese, presentato come un \volgare traditore!!). (E. Verga).

ARTÙ PETTORELLI R., *Leonardiana*. « Rassegna d'arte antica e moderna », Roma, luglio 1920.

Pp. 197-199, ill. Del cartone della Vergine con S. Anna alla *Royal Academy* non si conosce il quadro corrispondente, mentre del quadro di Parigi non si conosce il cartone. Su questo duplice tema si sono fatte molte congetture, che l'Autore riassume. La ta\vola del Lou\vre, che è una \vera pala d'altare, si accorda coll'ordinazione data a Leonardo in Firenze dai Padri Ser\viti e corrisponde alla descrizione fattane dal No\vellara a Isabella d'Este (non d'Aragona, come dice l'Autore) nella lettera 3 aprile 1501. Il cartone di Londra sembra a\ver a\vuto come spunti d'ispirazione i .dne schizzi del Museo Britannico e del Lou\vre (collezione His de la Salle); di esso non si conoscono nè copie nè repliche sincrone all'infuori di quella del Luini (non *Lucini*, come scri\ve l'Autore) che \vi aggiunse di suo la figura di S. Giuseppe. L'Autore fa ora conoscere un dipinto ad olio rica\vato dal famoso disegno, posseduto da un signore geno\vese, e da lui acquistato, di scarso pregio artistico, richiamante il disegno e il colore di Bernardino dei Conti.

BADT KURT, *Andrea Solario, sein Leben und seine Werke*. Ein Beitrag zur Kunstgeschichte der Lombardei. Leipzig, Klinkhardt und Biermann, 1914; 4°, pp. 221, con 42 fig. e 21 tav.

Vedi il cenno in *Raccolta Vinciana*, IX, 136.

BARRÈS MAURICE, *Une visite à Léonard de Vinci*. Nel volume:
« Huit jours chez Renan. Trois stations de psychothérapie.
Toute licence sauf contre l'amour ». Paris, Emile-Paul frères,
1913; 8°, pp. 248.

È un capitolo dello scritto: *Trois stations de psychothérapie*,
già pubblicato in un volumetto di 61 pp. dal Perrin nel 1881.
Una delle tre stazioni di cura dell'anima è appunto la visita a
Milano per contemplarvi le opere di Leonardo. Se n'è già dato
un ampio riassunto, dalla traduzione tedesca, nel fasc. VII,
pp. 18-19.

BEELEY L. A., *An experimental study in left-handedness, with
practical suggestions for schoolroom tests*. Chicago, University Press, 1918; 8°, pp. 74.

 Dono dell'ing. J. W. Lieb.

Studio scientifico e statistico sul mancinismo, compresa la
scrittura a specchio. Non parla di Leonardo, ma può esser utile
consultarlo.

[BELTRAMI LUCA], Polifilo, *Leonardo e i disfattisti suoi*. Con
settanta illustrazioni e un'appendice *Leonardo architetto* di
Luca Beltrami. Milano, Treves, 1919; 8°, pp. 215.

In questo volume il Beltrami ha rifuso le argomentazioni
e le conclusioni dei principali suoi lavori sulle opere artistiche
di Leonardo, cosicchè, quanto a risultati, poco ci è offerto di
nuovo. Ma tutto il materiale già da lui elaborato è qui adattato
e coordinato a un fine polemico, quello di demolire la critica e
il metodo di Giovanni Morelli e de' suoi seguaci. I quali seguaci
egli attacca senza farne il nome, pur riportandone con frequenza
le opinioni colle loro stesse parole virgolate. Questo sistema
rende difficile, per non dire impossibile, al lettore che non abbia
la massima familiarità colla letteratura vinciana di ricorrere
alle fonti incriminate quando il dubbio lo sproni o lo adeschi
il desiderio di allargare e approfondire la conoscenza di questo
« disfattismo ».

L'Autore comincia dallo schernire il « disfattismo » della
persona, vale a dire la tesi che Leonardo sia venuto a Milano per
cercar fortuna, fidando sulla potenza finanziaria del Moro, e
per lungo tempo abbia qui vissuto povero e quasi ignorato, tesi
concepita col generalizzare in un lungo periodo e senza tener
conto del valore della moneta d'allora le pochissime note di
spese per pasti e per comuni occorrenze della vita domestica.

Delibate cosi, com'egli dice, le conseguenze del disfattismo, l'Autore vuol studiarne le origini risalenti a « Ivan Lermolieff il disfattista » il cui metodo, attribuendo uno speciale e preponderante valore ai particolari, « sacrifica e trascura quegli apprezzamenti che un'opera d'arte deve inspirarci col suo valore intrinseco e complessivo ». Debolezza iniziale del Morelli fu quella di considerare la critica propria rispetto alla anteriore, non già come una fase evolutiva, ma come una missione d'abbattere vecchi metodi e crearne di nuovi colla sola autorità personale.

Giovanni Morelli non fu, per il Beltrami, uno storico dell'arte; nulla dello storico vede in lui che va di palo in frasca, ha scarsa coltura storica, scarsa attitudine alle ricerche, e spregia il documento. Quanto a Leonardo, egli pensa, non lo ha nè studiato a fondo nè compreso: i suoi scarsi accenni all'opera Vinciana mancano di qualsiasi analisi, anche sommaria, e tradiscono lo sforzo di dissimulare la propria impreparazione. Il suo metodo pratico di raffrontare le piccole caratteristiche personali dell'artista lo ha indotto a giudizi fallaci. Esempio tipico l'eccessivo apprezzamento del poverissimo Preda, e l'aver in lui supposto una lunga convivenza e una comunione di spirito con Leonardo da nulla provata

Passa quindi a trattare dei singoli argomenti, il Musicista, il profilo Ambrosiano, la Benci, la dama di Cracovia ecc. indugiandosi sopratutto, più che a ribadire le proprie argomentazioni, già altre volte espresse, a combattere le ragioni addotte dal Morelli e dai Morelliani (tra i quali il Malaguzzi è il più tartassato) per negare in tutto o in parte quelle opere a Leonardo, ragioni che ben sovente gli sembrano puri pareri personali senza il menomo appoggio di dati positivi. Così, per esempio, avviene che nella serie di ritratti chi voglia stare alle diverse concorrenti o contraddittorie attribuzioni al Preda, al Boltraffio, al Credi, al Ghirlandajo, al Verrocchio, a Cesare da Sesto, coi relativi contrasti di epoche, deve provare un senso di capogiro, mentre egli, Beltrami, osservando e raffrontando la Benci, la Gallerani (profilo ambrosiano), la dama di Cracovia, la Crivelli, l'Isabella d'Este, nel periodo 1478-1506, vede una correlazione spirituale tra le varie figure e una logica evoluzione di tecnica nella loro esecuzione.

Quanto alla Vergine delle rocce, oltre al combattere le interpretazioni date da' suoi avversari ai documenti venuti in luce, per adattarli e travisarli, com'egli dice, secondo i loro preconcetti, vuol dimostrare, col parere d'un competente teologo da lui interpellato (che non nomina), essere il gesto dell'angelo nell'esemplare di Parigi perfettamente spiegabile senza l'ipotesi che intenda additare il Battista ai fiorentini, sostenuta da chi

\uol eseguito quel dipinto a Firenze. E le altre \arianti minori
fra i due esemplari, le aureole e la croce di canna tenuta dal San
Gio\annino (Londra), possono, a parer suo, attestare una certa
di\ergenza d'idee tra la confraternita e l'artista, nonchè un pre-
testo per dilazionare la promessa stima del dipinto, e per far cre-
dere, quando si \enne alla risoluzione della contro\ersia, fra il
1503 e il 1508, che quello non fosse finito, onde l'imposizione a
Leonardo di finirlo con quegli amminicoli atti a dare alla scena
un carattere più sacro.

Le conclusioni dei tre capitoli dedicati alla Vergine delle rocce
sono queste: l'esemplare di Londra è quello contemplato nel
contratto del 1483, interamente pagato nel 1508. Quello di Pa-
rigi, sebbene si possa considerare anteriore, \enne eseguito a
Milano in relazione al contratto e alla cornice precedentemente
preparata. Tale affermazione deri\a dall'essere il Beltrami .con-
\into che le dimensioni dei due quadri, ora diverse, erano in ori-
gine uguali; essendo quelle del parigino rimaste alterate quando.
lo si trasportò dalla ta\ola su tela. Egli, per altro, non lascia in-
tendere come spieghi l'a\er Leonardo fatto quasi contempora-
neamente, a Milano, due quadri col medesimo soggetto in rela-
zione alla commissione a\uta nel 1483. Infine la collaborazione
del Preda nella ta\ola di Londra non risulta da alcun documento
nè da testimonianza speciale del \alore intrinseco del pittore,
la cui sola opera certa è il ritratto di Massimiliano a Vienna.

☙

Nel capitolo « la sinistra mano » dedicato ai disegni, l'Autore
combatte i giudizi del Morelli e le restrizioni fatte sul loro nu-
mero, giudizi da lui giudicati sommari, non moti\ati, limitati
ai gruppi di disegni sciolti senza riguardo a quelli pro\enienti
da manoscritti, o in essi compresi, necessari per chi \oglia
addestrarsi a conoscere i genuini. Egli ritiene, certo con ragione,
indispensabile uno studio organico, una nuo\a radicale re\isione
e descrizione di tutti i disegni Vinciani, gruppo per gruppo.
Esclude che, come i Morelliani \ogliono, nella maggior parte dei
casi, l'unica guida sicura siano i tratti da sinistra a destra, perchè,
se Leonardo si ser\i\a istinti\amente della mano sinistra anche
nel disegno come i suoi manoscritti pro\ano, non si può concludere
che un disegno, per essere autentico, debba presentare quella
direzione dei tratti. E qui si addentra nella 'sua nota tesi non
essere Leonardo mancino nel senso comune della parola, ma sa-
persi ugualmente \alere dell'una e dell'altra mano.

Nell'intento di dimostrare come la mancanza d'uno studio
organico e di una esatta descrizione ingeneri apprezzamenti

errati, passa in rassegna i giudizi dei critici sul gruppo di Venezia, soffermandosi particolarmente sul disegno di fiori di melo, spiche graminacee ed altri fiori, sullo schizzo per la disposizione degli apostoli nel Cenacolo, e sul foglio cogli schizzi pel piccolo Gesù nella S. Anna, negati a Leonardo, laddove egli è convinto gli appartengano. Censura quindi la parte Vinciana nella pubblicazione del Fogolari (ved. avanti s. q. n.). Ivi son riportati nove disegni come di Leonardo e otto attribuiti a Cesare da Sesto, senza menzionar nella prefazione gli altri autentici, il che al Beltrami dispiace. Contesta che il secondo (la Madonna adorante il Bambino) abbia potuto servire per l'Adorazione dei Magi, anzichè per una Natività com'egli crede (il Fogolari, per verità, attenua la sua opinione con un « probabilmente »): contesta che i putti del terzo sian destinati a una Leda e non anch'essi ad una Natività (anche qui c'è un « probabilmente »). Dubita dell'autenticità del sesto, proveniente dalla raccolta Reynolds. Nega che a C. da Sesto anzichè a Leonardo spetti il foglio cogli schizzi di putti e il torso detto dal Fogolari « femminile » mentre è maschile, come provano i chiarissimi genitali, e anch'esso, come gli altri, raffigura il Bambino della S. Anna. Non trova giustificata l'attribuzione a Cesare del ritratto di donna che già il Bossi aveva giudicato, non a torto, del Cerano, e dichiara inesatta la designazione d'« uomo nudo con lancia » (n. 24), non essendo quella una lancia, ma un bastone, e appalesandosi la figura per un S. Cristoforo, quello precisamente del politttico di casa Melzi.

Altra prova della scarsa cognizione dei disegni Vinciani è per il Beltrami nella nota testa del Bambino al Louvre (Racc. Vallardi), attribuita al Preda, coi contorni sforati attestanti aver il foglio servito per riporto su tavola. I Prediani ritennero esser quello un disegno per la testa del S. Giovannino nella Vergine delle rocce, e, siccome le misure non corrispondono a quelle del dipinto parigino, doveva, secondo loro, aver servito per quello di Londra, la cui attribuzione al Preda avrebbe dovuto essere rafforzata di molto da questa circostanza. Invece il Beltrami assicura che le misure non corrispondono nè all'uno nè all'altro e che il disegno si riferisce alla composizione della S. Anna nel cartone di Londra onde il Luini derivò la sua Sacra Famiglia (Ambrosiana), agli studi del quale bisogna pensare, prima di parlar del Preda; il che vuol dire rimetter sul tappeto il problema se il cartone di Londra sia opera di Leonardo o di Bernardino Luini.

L'ultimo capitolo del volume e l'appendice consistono in una polemica, tutta personale, contro il Malaguzzi, dove sono ripetute le censure già mossegli dall'Autore in altri suoi scritti, a proposito della interpretazione della famosa pala sforzesca,

a vendo nel fanciullo inginocchiato accanto al Moro il Malaguzzi voluto vedere il figlio naturale Cesare anzichè il legittimo Massimiliano e a proposito de' giudizi « disfattisti » sui disegni e gli studi architettonici di Leonardo. (E. Verga).

BELTRAMI LUCA, *Il trattato della pittura di Leonardo da Vinci nelle varie sue edizioni e traduzioni* (Per nozze Guy-Della Torre). Milano, 1919; 8°, pp. 26, ill.

Dono dell'on. A. Comandini.

In alcuni cenni generali l'Autore aderisce alla ragione vole opinione, omai accolta dai più, che la redazione del Trattato sui manoscritti vinciani sia stata fatta prima della loro dispersione e vivente il Melzi, fra il 1520 e il 1568, e propende a crederla opera del Melzi stesso. Sono ovvie le ragioni che si possono addurre anche a sostegno di quest'ultima ipotesi: basta pensare all'affetto e alla venerazione che il Melzi ebbe per il Maestro di cui raccolse l'ultimo respiro e all'aver questi lasciatolo erede de' suoi manoscritti. Dà ragguagli abbastanza estesi sulla prima edizione Du Frèsne, 1651, per le altre si limita il più sovente ad accenni sommari.

Alla buona edizione pàrigina del 1716, si può aggiungere quella che lo stesso editore Giffart rifece nel 1724 (cfr. *Journal des savants*, fevrier 1725). A pag. 17 si dice: « il secolo XVIII si chiude con due altre edizioni a Parigi ed a Londra nel 1796, e la ristampa dell'edizione Du Frèsne, Paris, Giffart 1798, con figure ». Dell'edizione francese del 1796, che ho potuto vedere nella biblioteca nazionale di Parigi, ecco l'indicazione précisa: *Traité de la peinture par L. de V. Nouvelle édition augmentée de la vie de l'auteur.* Paris, chez Deterville, an IV [1796 Ère vulgaire]; 8°, pp. LIX-333. Essa precede quella del medesimo Deterville che l'Autore menziona col titolo completo. L'edizione inglese è una ristampa di quella del 1721, che fu la prima comparsa in Inghilterra; la traduzione del Trattato, sì nell'una che nell'altra, formicola di errori e fu severamente censurata dall'Hawkins.

Pure a pag. 17 si legge: « la serie delle edizioni del secolo XIX si inizia nel 1802 con una nuova edizione inglese di J. Fr. Rigaud, *A Treatise on painting, by J. F. Rigaud illustrated with 23 copper-plates.* J. Sidney Hawkins, London, 1802, in 8° »; e alla pagina seguente: « A Londra vede la luce una ristampa dell'edizione Rigaud colla vita di Leonardo *stesa con materiale autentico, inedito, nella quale si riconosce la utilizzazione delle memorie Oltrocchi: A Treatise on painting translated by J. Francis Rigaud. Illustrated with twenty-three copper-plates and other figures.*

To wich is prefixed a new life of the author drawn up from authentic materials till now inaccessible, by John Sidney Hawkins, London, Taylor, 1807, in 8°, pag. XCV-236, ill. ».

Non ho trovato notizia di questa ristampa, e penso sia qui incorso un errore del quale dovrei io stesso confessarmi in parte responsabile; e cioè che la prima indicazione sia stata presa da una fonte dove si presentava esatta quanto alla data, 1802, ma troppo sommaria ed erronea nel resto, sì da designare l'Hawkins come il libraio editore, anziché l'autor della Vita, e la seconda, completa, dalla *Raccolta Vinciana* (VIII, 47) dove appare il 1807 ed è un errore tipografico giacchè, l'edizione che io avevo sott'occhio quando scrivevo, posseduta dalla Raccolta, porta la data del 1802.

Quanto alla Vita scritta dall'Hawkins, non mi sembra sianvi indizi che ·possano far pensare ad uno sfruttamento delle memorie oltrocchiane; l'autore vanta, è vero, essere questa vita *drawn up from authentic materials till now inaccessible*; ma questa dichiarazione va, secondo me, riferita all'*Essai* di G. B. Venturi, l'unica fonte nuova usata, e largamente sfruttata, dall'Hawkins, il quale nel resto s'attiene alle fonti solite: Vasari colle giunte Della Valle, · Du Frèsne, Bottari ecc. L'Hawkins non fu nemmeno a Milano; infatti, parlando dello stato del Cenacolo (pagina XXXII n.), riporta testualmente una breve descrizione favoritagli dall'amico Rigaud « who has more than once seen the original picture ».

Tuttavia la Vita dell'Hawkins è fra le più ampie e diligenti uscite fino a quel tempo, e particolarmente dovette allora interessare gli italiani perchè l'Autore vi parla della fortuna del Trattato in Francia, esponendo anche la polemica provocata dal Bosse colle sue critiche ai precetti Vinciani; vi fa un po' di storia dei manoscritti, e delle pubblicazioni Vinciane uscite fino al suo tempo: ricorda la pubblicazione fatta nel 1720 dal libraio inglese Edward Cooper di frammenti di Leonardo sui movimenti del corpo umano e sul modo di disegnar le figure secondo le regole geometriche, 10 tavole in folio; le incisioni pubblicate pochi anni dopo dal Dalton di su il codice posseduto dal Re d'Inghilterra; la prima puntata, 1796, della pubblicazione del Chamberlaine. E aggiunge un Catalogo delle opere di Leonardo, curioso per le numerose attribuzioni comprendenti persino bronzi e modelli in creta.

Non vedo ricordata la nuova edizione inglese del 1877: eccone il titolo che ho ricavato dall'esemplare da me spogliato, per la Bibliografia Vinciana, nella Biblioteca del Museo Britannico: *A Treatise on Painting by L. da V. Translated by* John Francis *Rigaud. With a life of L. and an account of his Works by* John

William Brown. London, George Bell and Sons, 1877, 8°, pagine LXVII-238. La vita del Brown era pubblicata fin dal 1828; qui è corredata da aggiunte e da correzioni in nota tratte dalle pubblicazioni più recenti, compresa quella del nostro Uzielli. L'edizione del trattato segue quella del 1802, ma vi sono molte e ampie note esplicative: cito, per esempio, quella a pag. 30 sul capitolo 94 pei movimenti del corpo umano. C'è un'appendice in tre parti (pp. 171-238): sui mss.; classificazione o catalogo ragionato delle principali pitture; catalogo dei disegni e schizzi nelle varie collezioni italiane e straniere. Un'ultima appendice contiene un elenco delle opere di Leonardo, o a lui attribuite, esposte alla Royal Academy dal 1871 al 1877. L'edizione, come si vede, ha qualche importanza.

A p. 19 è detto che l'edizione del Trattato fatta dal dottor Max Jordan, *Das Malerbuch des L. da V.* Leipzig 1873, preludeva alla revisione condotta sul Codice Vaticano 1270 da Enrico Ludwig. Il lavoro del Jordan, pubblicato nei *Jahrbücher* dello Zahn, non è propriamente un'edizione del Trattato, ma un accurato studio di raffronto fra le due forme, nè l'una nè l'altra definitiva, in cui il Trattato ci è giunto: quella dei codici milanesi e del ms. edito dal Dufrèsne e quella del Codice urbinate vaticano edito dal Manzi. È stato tuttavia opportuno ricordarla, dacchè questa minuziosa critica dei manoscritti ha realmente segnata la via al Ludwig. (E. Verga).

BELTRAMI LUCA, *La vita di Leonardo*. « Emporium », Bergamo, XLIX, 1919.

Dono della Casa editrice.

Pp. 227-271, ill. Esposizione chiara e ordinata, dove l'Autore tien conto dei documenti e degli studi parziali venuti in luce negli ultimi tempi, e rifonde le conclusioni di parecchi lavori propri.

Notevole l'insistenza colla quale cerca spiegare, con altre ragioni che non sia la pretesa abitudine di Leonardo di abbandonare o trascurare i propri impegni, l'interruzione o il mancato compimento di parecchie fra le opere affidategli. Le ragioni addotte hanno, a parer mio, molta verosimiglianza.

Notevole pure, specialmente perchè ha provocato una piccola polemica, il risalto dato agli appunti relativi a *Caterina*, che il Beltrami crede si riferiscano proprio alla madre venuta a Milano a trovare l'illustre figliuolo.

[BELTRAMI LUCA. P[olifilo], *Le vicende dei manoscritti di Leonardo e l'attesa edizione Vinciana*. Estratto dall'« Emporium » di Bergamo, 1919; 4°, pp. 18, ill.

Dono dell'on. A. Comandini.

Articolo di divulgazione per quanto riguarda le vicende dei manoscritti; nel resto polemico: censura la Commissione Reale (cfr. *Raccolta*, X, 251).

BELTRAMI LUCA, *La « destra mano » di Leonardo da Vinci e le lacune nella edizione del Codice Atlantico*. « Analecta Ambrosiana ». Pubblicazioni della Biblioteca Ambrosiana, vol. II. Milano, Alfieri-Lacroix s. a. [1919]; 4°, pp. 51, ill. con tavv.

Dono della Biblioteca Ambrosiana.

Combatte l'opinione del Calvi che la famosa lettera al Moro e quella al Cardinal d'Este non siano autografe per il fatto che Leonardo fosse mancino, e quando voleva scrivere in senso normale lo facesse con sforzo e in modo stentato e imperfetto. Il Beltrami, riprendendo e sviluppando la tesi sostenuta fin dal 1885 da M. Baratta nelle sue *Curiosità Vinciane*, vuol dimostrare che il Nostro non era mancino nel senso comune della parola, e si basa sopra un'ottantina di frammenti a scrittura destrorsa da lui riuniti e in buona parte riprodotti in facsimile. Tali frammenti, che dichiara indubbiamente autografi perchè scelti da fogli dove lo scritto colla destra è intimamente frammisto ad altri scritti colla sinistra, formando un seguito naturale delle dimostrazioni geometriche coi relativi riferimenti alle figure, e perchè in un d'essi vedesi persino una parola a rovescio inseritavi per schiarimento del testo, non presentano una scrittura sforzata e imperfetta, bensì hanno la stessa regolarità e la stessa franchezza della scrittura a rovescio, non solo, ma vi si riscontra una grande varietà di tipi che denoterebbe una certa compiacenza nell'esercitarsi nella scrittura normale; onde conclude che Leonardo era non mancino ma ambidestro.

Ciò premesso, passa a discutere l'autenticità delle due lettere sopra citate; ed anche di quell'abbozzo di descrizione della battaglia d'Anghiari dove al Solmi parve di vedere la mano di Nicolò Machiavelli e al Calvi, invece, quella dell'ignoto che, secondo lui, vergò gli altri due documenti. Il Beltrami ammette le coincidenze rilevate dal Calvi nelle tre scritture, ma per convergerle a vantaggio della propria tesi che cioè tutte e tre siano di mano di Leonardo.

A riprova del suo dire adduce nuovi elementi di raffronto con brani che non furono neppure trascritti nel Codice Atlantico

in causa della credenza che le scritture in senso normale non potessero essere di Leonardo. Criterio che noi siam d'accordo col Beltrami nel deplorare, tanto più che il Piumati non lo adottò neppure in modo deciso, avendo alcuni di quei passi tralasciati, altri ammessi. Il primo di quei brani è un abbozzo di lettera, pare al Gonfaloniere, dove Leonardo parla della sua lite coi fratelli per l'eredità dello zio, di non dubbia importanza perchè direttamente connesso coll'argomento della lettera all'Estense, e scritto a pochi giorni di distanza; se il raffronto calligrafico non riesce a prima veduta persuasivo si è perchè dei due scritti l'uno è un rapido abbozzo, l'altro una bella copia spedita a destinazione; ciò, secondo il Beltrami, giustifica la diversità della grafia; una terza lettera in minuta, diretta alla madre, sorelle e cognato,. portante il medesimo accenno alla lite, dove non dovrebbe esser luogo a dubbi, trovandosi, sul medesimo foglio, altri scritti a rovescio e disegni autografi; la quarta lettera è ancora più affrettata dell'altra al Gonfaloniere.

Seguono, a dimostrare la varietà della scrittura Vinciana colla destra, vari saggi normali del periodo giovanile di Leonardo i quali, confrontati con quelli a rovescio nei due disegni agli Uffizi del 1473 e del 1478, dimostrerebbero che solo dopo aver appreso a scrivere colla destra Leonardo cominciò a usar la sinistra; saggi del periodo milanese dove la scrittura a rovescio si presenta concretata in un tipo quasi costante formatosi coll'esercizio; un saggio di calligrafia francese dove pure Leonardo si sarebbe esercitato; la prima riga d'una minuta di lettera alla « Mᵃ donna Cecilia », che Beltrami crede sia la Gallerani; una minuta di lettera indirizzata a « Messer Nicolò mio quanto magior fratello honᵒ » (Machiavelli, secondo il Nostro) dove pur s'intravede l'argomento della lite. A tutti questi saggi in genere, e specialmente a quelli d'argomento affine, come sono gli abbozzi di lettere, raffronta i tre documenti Sforza, Este, Anghiari, e vi trova non poche analogie calligrafiche. Alle quali tuttavia non vuol dare un'eccessiva importanza ben sapendo quanto malsicuro sia questo terreno, e come incerte e contraddittorie riescano generalmente le perizie calligrafiche giudiziarie, quantunque giurate; il Beltrami crede i numerosi esempi di scrittura destrorsa più che sufficienti a dimostrare la tesi di Leonardo scrittore colla destra non meno sicuro che colla sinistra e l'autenticità dei tre documenti contestati, la quale sembragli per di più confermata dal loro carattere, dal loro significato e dalle loro correlazioni.

BELTRAMI LUCA, *L'enigma di Andrea Salai risolto*. « Il Marzocco », 7 settembre 1919.

I documenti relativi alla vigna di L. dimostrano che al suo

partir da Milano egli l'aveva affittata a un Pietro di Giovanni
da Oreno il quale in uno di questi atti notarili, del 1510, tratta
anche a nome « d. Jacobi, dicti *Salibeni* de Opreno filii sui ». Il
Caffi, or sono più di quarant'anni, formulò l'ipotesi che Andrea
Salaino potesse essere il figlio di un *J. J. de Caprotis dictus Salai*
menzionato in un documento del 1524 come abitante nei pressi
della vigna di Leonardo.

Questa ipotesi venne ripresa da Girolamo Calvi il quale sup-
pose potesse trattarsi, anziché del padre, dello stesso Salai. E
invero il nome di Andrea datogli dalla tradizione, ma non mai da
Leonardo, potrebbe essere conseguenza d'una confusione avve-
nuta più tardi con Andrea Solari. Quando fosse confermata questa
geniale ipotesi, ne conseguirebbe di poter riconoscere l'enigmatico
Salai di cui Leonardo annotò: « Jacomo venne a stare con meco
il dì della Maddalena del 1490 d'età d'anni 10 », e nominò poi
tante volte in seguito col semplice nome di Salai, in modo da far
intendere, ben lo notò il nostro Calvi, che si trattava della stessa
persona: « Jacomo ladro, bugiardo» ecc.: = «Salai ruba li soldi...».

Non c'è ancora la prova; ma il Calvi ha messo innanzi un altro
documento interessante, perchè ci fa anche conoscere la data
della morte di questa persona: è un atto del 1524 col quale due
sorelle di « G. Giac. de Caprotis dictus Salay », recentemente
morto di morte violenta, estinguono un suo debito.

La prova definitiva la dà il Beltrami con un ultimo documento
inedito del 2 maggio 1524 relativo alla sistemazione dell'eredità
del defunto Caprotti, dove questi è chiamato «q. d. Salay de
Caprotis de Opreno », fondendosi insieme in tale designazione il
« G. G. figlio di Pietro de Opreno » e il « G. G. de Caprotis ». Il
« Salibeni » del documento del 1510, discordante da *Salai*, può
essere un errore di interpretazione o di trascrizione del documento
ora irreperibile nell'Archivio di Stato. (E. Verga).

BELTRAMI LUCA, *Leonardo, Cecilia e la «destra mano».* A pro-
posito di una nota Vinciana del prof. Antonio Favaro. Milano,
Allegretti, 1920; 8º, pp. 15.

Ribatte le obbiezioni del Favaro (v. avanti) alla sua tesi
che il principio di lettera: « Mª d. Cecilia » ecc., sia di Leonardo
e diretto alla Gallerani. Descrive il foglio 297 per sostenere che
quell'inizio non ha avuto una continuazione su quel foglio ed è
una semplice esercitazione calligrafica di Leonardo prima di accin-
gersi a scrivere la lettera sopra un foglio adatto per dimensioni.
Attribuisce all'espressione di Leonardo un carattere di affettuosa
familiarità e nega che possa essere interpretata in senso erotico.
Giudica inverosimile l'ipotesi che la lettera sia del Moro, scritta

per altro da un segretario, e Leonardo l'abbia per isbaglio raccolta sul tavolo del Principe insieme a disegni propri che per avventura gli avesse mostrato.

BELTRAMI LUCA, *La edizione nazionale Vinciana e l'Istituto Cermenati*. Milano, Allegretti, 1920; 8°, pp. 83.

Dono del sig. U. Allegretti.

Scritto polemico, diretto in gran parte contro la R. Commissione e contro l'Istituto Vinciano di Roma che ne perturberebbe, secondo l'Autore, i lavori; del che i membri stessi della Commissione non si sono mai accorti, chè anzi, senza il concorso dell'Istituto incriminato, quei lavori dovrebbero procedere anche più lentamente. Scritto tuttavia utile perchè vi sono ampiamente e con chiara forma esposte le vicende delle edizioni Vinciane fin dai primi disegni dell'Uzielli e del Govi, e quelle della R. Commissione a partire dal decreto Nasi del 1902.

BELTRAMI LUCA, *La vigna di Leonardo*. Milano, Allegretti, 1920; 16°, pp. 46, ill.

Dono dell'on. A. Comandini.

La « vigna di sedici pertiche » donata nel 1498 da Lodovico il Moro a L. era un reliquato della vigna del monastero di S. Vittore, essendo il resto destinato dal Moro stesso alla sistemazione di una strada fra il quartiere delle Grazie e la chiesa di S. Vittore. Caduto il duca, Leonardo la diede in affitto a certo Pietro da Oreno che recenti indagini d'archivio hanno dimostrato essere il padre di quel Giacomo allievo di lui, passato poi alla storia col nome improprio di Andrea Salai (ved. sotto Calvi). Il governo francese la confiscò, il che sfata la gratuita accusa mossa al grande artista di essersi messo a servizio degli invasori all'indomani stesso della caduta del suo Mecenate, e non gliela restituì se non cinque anni dopo, quando l'Amboise lo chiamò da Firenze a Milano.

Non ebbe Leonardo occasione di valersi della vigna per fabbricarvi la sua dimora e il suo *atelier*; ne approfittò il Salai che vi costrusse una casa verso il 1510 dove alloggò i suoi genitori. Ma quando nel 1513, già mortogli il padre, seguì il Maestro a Roma la diede insieme colla casa in affitto a tal Meda, riservando solo due camere per la madre.

I documenti che hanno permesso al Beltrami di illustrare le vicende della vigna gli hanno pur consentito, coll'indicazione delle coerenze, di identificarne la situazione la quale corrisponde alla vigna ortaglia al n° 5 di via Zenale. Tale identificazione è

giunta in tempo a salvare il ricordo preciso della proprietà di
Leonardo, mentre quella zona stava per essere invasa da nuovi
fabbricati.

BELTRAMI LUCA, *La ricostituzione del monumento sepolcrale per
il Maresciallo Trivulzio in Milano di Leonardo da Vinci.*
«La Lettura», Milano, XX, 1920.

Pp. 84-90, ill. Il preventivo di spesa per un monumento a
G. Giacomo Trivulzio che si legge in un foglio del Codice Atlan-
tico, pubblicato dal Govi, poi dal Müller Walde, sconcertò i giudizi
sui numerosi disegni e schizzi di cavalli; laddove prima si ritenevan
tutti relativi al monumento a Francesco Sforza, di poi si cominciò
a classificarli in due gruppi Sforza-Trivulzio. Ma quel preventivo
non fu mai studiato di proposito, per sè stesso. Il Beltrami vuole
ora ricavarne indicazioni e conclusioni atte a documentare in
Leonardo quella perizia architettonica che fu da qualcuno re-
centemente messa in dubbio.

L'avere il Trivulzio nei testamenti fatti dal 1507 in poi omesso
le disposizioni lasciate all'erede pel suo monumento sepolcrale
da erigersi in S. Nazaro, che figuravano in quello del 1504, fa
credere al Beltrami che il ritorno di Leonardo a Milano, avvenuto
nel 1506, in seguito alle insistenze dell'Amboise, abbia indotto
il maresciallo a far eseguire il monumento lui vivo, affidandolo
al grande artista, e la famosa dichiarazione del Governatore
francese alla Signoria di Firenze di aver adoperato il Vinci anche
in lavori d'architettura, possa verosimilmente riferirsi, oltrechè
alla chiesetta della Fontana, anche a quel monumento, essendo
naturale che quegli si interessasse ad un'opera riguardante colui
che aveva riconquistato lo Stato milanese alla Francia. Ad ogni
modo pare sicuro che l'incarico gli fu affidato tra il 1506 e il 1507.

La somma preventivata in 3046 ducati dimostra che Leo-
nardo aveva concretato un progetto completo e definitivo: tale
è la precisione delle indicazioni che, traducendo graficamente i
suoi dati, si ottiene uno schema esatto e seguendo le indicazioni
circa la lavorazione dei singoli pezzi si intravede la decorazione
architettonica e figurata. Il Beltrami ricostruisce il monumento
con disegni che lo presentano di testa, di fianco e in sezione, e
con due piante del basamento e della trabeazione lacunare, di-
segni tutti accompagnati dalle misure quali son date da Leonardo;
e conclude che i quarantotto pezzi architettonici risultano così
logicamente precisati che la composizione potrebbe essere tra-
dotta in atto in base al preventivo senza la minima difficoltà
tecnica e nel modo più pratico ed economico.

La concezione leonardesca gli pare, ed è infatti se così dob-

biamo figurarcela, mirabile per la semplicità organica e l'armonia delle varie parti, sommamente originale giacchè niuno aveva mai ideato l'accoppiamento d'una statua equestre con quella del morto giacente al disotto, e nello stesso tempo d'una grandiosità di linee che la semplice lettura del preventivo non lasciava sospettare, risultando essa dalle proporzioni che appaiono solo a chi traduca in grafico le misure segnate dall'artista. (E. Verga).

BELTRAMI LUCA, *Dove e quando Leonardo iniziò gli esperimenti d'aviazione*. « Il Marzocco », 8 ottobre 1920.

Considera due frasi del Cod. Atl. al fo. 361 v le quali, sebbene intercalate da uno schizzo, si possono leggere cosi di seguito: « serra di assi la sala di sopra e fa il modello grande e alto, e avrebbe loco sul tetto di sopra, ed è più al proposito che loco d'Italia per tutti i rispetti. E se stai sul tetto, allato alla torre, quei del tiburio non vedano ». In queste parole Leonardo, secondo il Beltrami, esprime il proposito di chiudere con assito una sala grande per eseguirvi un modello il quale sul tetto della stessa sala avrebbe trovato applicazione appropriata. L'accenno al tiburio lascia intendere si tratti d'una sala nella Corte vecchia dove Leonardo abitò fino al 1499, e non più nel secondo periodo della sua dimora in Milano. « Quei del tiburio non vedano » vuol dire che, stando col modello dietro la torre di S. Gottardo, esso sarebbe sottratto alla curiosità degli operai lavoranti al tiburio (vi lavorarono fino al 1500 e non oltre).

L'Autore da questi dati conclude che Leonardo costrusse ed esperimentò il modello a Milano, prima del 1499; e crede trattarsi d'uno dei primi suoi modelli, fondati ancora sull'azione diretta dell'uomo senza il sussidio delle molle.

BELTRAMI LUCA, *La madre di Leonardo*. Estratto dalla « Nuova Antologia » del 16 febbraio 1921; 8°, pp. 11.
Dono dell'on. A. Comandini.

L'Uzielli non diede importanza agli appunti relativi a Caterina in quanto potessero riferirsi alla madre di Leonardo. Il primo ad accogliere e a dare aspetto di realtà a questa ipotesi fu un romanziere, il Merejkowski. L'accolse pure, come s'è detto, il Beltrami nei suoi Cenni sulla vita di Leonardo (v. sopra). Frattanto insorse il Favaro a contestarla (v. avanti). Qui il Beltrami insiste sulla sua opinione contrastando le riserve del Favaro.

Tutte le notizie biografiche fin ora note, a cominciare dalle portate catastali, rendono verosimile che Leonardo abbia conservato rapporti con la madre Caterina e il Beltrami non vede

come si possa escludere a priori che, trovandosi oramai stabilmente fissato, e in buona posizione, a Milano, la invitasse a raggiungerlo per rivederla e anche la trattenesse, se rimasta vedova e sola. L'obbiezione all'appunto: « Caterina venne a dì 16 luglio 1493 » che, se si fosse trattato della madre, Leonardo sarebbesi espresso in altri termini, non gli sembra valida, perchè, registrando la morte del padre, non lo chiama con questo nome, ma Ser Piero, e altri appunti provano che il nome di madre riservava alle matrigne. Il principio di lettera: « Sappimi dire se la Caterina vuole fare... » che al Favaro parve escludere la ipotesi, al Beltrami sembra confermarla rivelando, come pure il Favaro ammette, che Leonardo si disponesse a rivolgersi a persona familiare per essere informato delle intenzioni di Caterina, ma non nel 1504 come quegli argomentò supponendo che sul verso del medesimo foglio si trovassero altri appunti relativi al luglio e all'agosto di quest'anno, poichè, in realtà, asserisce il Beltrami, i due documenti si trovano in due fogli distinti, e il primo può benissimo essere anteriore al 1493.

Ammessa la correlazione di queste note sembra altrettanto verosimile il loro coordinamento agli appunti del 26 gennajo 1494 di denaro dato a Caterina, nella quale non è punto necessario vedere una domestica, quando Leonardo suole annotare allo stesso modo denari dati per la spesa di casa a Salaino che non era un domestico. L'Autore ribadisce infine la sua opinione che la cura posta da Leonardo nell'annotare distintamente le spese per il funerale di Caterina conferisca a questa il carattere di persona cara di famiglia e non quello di domestica, quando si ricordino le condizioni in cui si svolgevano a quei tempi i funerali comuni. Nè ritiene la spesa di cinque lire imperiali tanto piccola quanto parve al Favaro, pensando alla grande capacità d'acquisto che aveva allora la moneta. (E. Verga).

BELTRAMI LUCA, *La lite di Leonardo cogli altri figli di Ser Piero da Vinci.* « Nuova Antologia », Roma, 1º agosto 1921.
<div align="right">Dono dell'on. A. Comandini.</div>

Pp. 193-207. La lite che Leonardo ebbe a sostenere coi fratelli nel 1507, quantunque sia uno degli episodi più documentati della vita di lui, non era mai stata ben chiarita quanto alle sue cause: anzi parecchi biografi, strano invero, sono andati ripetendo esser la controversia insorta per l'eredità paterna, senza riflettere che, essendo Ser Piero morto intestato, la condizione di figlio illegittimo escludeva Leonardo ipso iure da quell'eredità, e senza badare ad appunti da lui stesso lasciati, e alla lettera di raccomandazione del Cardinal d'Este dove è detto che il pomo della

discordia era stata l'eredità dello zio Francesco. Altri biografi più diligenti riconobbero quest'ultima circostanza, ma non diedero altra spiegazione che non fosse quella d'un puro interesse materiale.

Il Beltrami ricostruisce questo episodio con un sèguito di 'congetture basate su diversi appunti frammentari del Codice Atlantico e passati fin qui inosservati in causa della convinzione, persistente tuttora in molti leonardisti, che tutto quanto è scritto in senso normale nei manoscritti Vinciani non sia autografo. La conclusione di queste congetture si è che Leonardo nel recarsi a Firenze per sostenere il dibattito giudiziario non dovette perseguire un puro interesse materìale, chè in tal caso non avrebbe disturbato un Governatore, un Cardinale e un Re perchè lo raccomandassero alle autorità fiorentine, ma un interesse altamente morale, la difesa cioè del proprio decoro.

Il ragionamento onde il Beltrami è guidato a questa conclusione si può riassumere così: alla morte di Ser Antonio la casa paterna in Vinci era passata non al figlio Piero, dimorante quasi sempre a Firenze per il suo esercizio professionale, ma al figlio Francesco « disoccupato » (portate catastali). In quella casa, presso lo zio, Leonardo aveva passato la sua adolescenza; era naturale che quegli pensasse a lasciargliene almeno il godimento pur ammettendo che, dopo la sua morte, la casa tornasse in proprietà ai figli di Ser Piero: tanto più che negli ultimi anni il nipote ebbe a prestargli dei denari a conto dell'eredità. Senonchè, spentosi lo zio, i fratelli, Giuliano in testa, impugnarono quella disposizione accampando l'illegittimità di Leonardo. Onde l'interesse morale di lui di non lasciar compromettere la condizione sua di membro della famiglia riconosciutagli dai nonni, dal padre, dalle matrigne e dallo zio.

Gli appunti su cui il Beltrami si basa, in forma di domande verso un avversario non nominato, sarebbero un abbozzo del ragionamento che Leonardo proponeva di svolgere in giudizio. Eccoli: *voi volevi male a Francesco e lasciavigli godere il vostro in vita, a me ne volete malissimo*, cioè, pur non essendo in buoni rapporti collo zio, tolleravate ch'ei godesse, sua vita durante, la casa, e non volete tollerare ch'io faccia altrettanto. *A te costui vuole il mio dare dopo di me che io non ne possa farè la volontà mia e sa che io non posso alienare l'erede mio*; qui, dice il Beltrami, si delinea la soluzione escogitata « di assegnare a Leonardo, prima che agli altri nepoti, la proprietà della casa della quale non avrebbe potuto disporre a favore degli altri »: il passo è oscuro e la spiegazione non mi sembra ne faciliti l'intendimento. *Vuole poi domandare ai miei eredi e non come f ma come alienissimo, e io come alienissimo riceverò lui e il suo*; qui si dovrebbe

intendere come l'argomentazione essenziale degli oppositori fosse nel considerar Leonardo non come f[ratello], ma come estraneo: ma qual è il senso preciso, letterale del passo? chi è quel *costui che vuole?* e chi sono « i miei eredi »?. *Avete voi dato tali denari a Leonardo? no; o perchè potrà egli dire che voi l'abbiate tirato in questa trappola, finta o vera che sia, se non per torgli i suoi denari?* Leonardo ricorderebbe i denari prestati allo zio, e la trappola sarebbe basata sulla convinzione che, vivente Francesco, ei non avrebbe detto nulla in difesa de' suoi interessi: *e io non dirò nulla a lui mentre che vive;* qui la spiegazione, in genere, correrebbe, ma come si spiega quel futuro *dirò* se lo zio, quando Leonardo scrive, è già morto? *Adunque voi non volete poi rendere i denari prestati sul vostro a suoi eredi ma volete che paghi le entrate che esso ha di tale possessione;* il testo originale dice proprio *a suoi eredi,* al plurale? se a quel posto immaginiamo un singolare, che concordi col *che paghi,* l'interpretazione calzerebbe: i fratelli non volevan restituire i denari prestati da Leonardo e pretendevano ch'ei pagasse le entrate riscosse nel frattempo dalla possessione. *O non glie li lasciavi godere a lui in vita purchè poi essi tornassero ai vostri figli? Ora, non poteva esso vivere ancora molti anni? Sì.* Leonardo alluderebbe alla tolleranza avuta per lo zio; ma perchè quel plurale *glieli lasciavi?* non si trattava della casa? Più chiaro il senso e l'ironia dell'ultima espressione: *Or fate conto che io sia quello che voi voleste, che io fossi erede, perchè io non potessi a voi, come erede domandare i denari che io ho ad avere da Francesco.*

Come si vede alcuni di questi appunti sono abbastanza persuasivi, quando naturalmente si sia disposti ad ammettere che Leonardo scrivesse anche colla destra; altri presentano osenrità, il senso letterale non rispondendo al significato generico che si vuol loro dare. Ciò non ostante la spiegazione circa le cause della lite è logica e verosimile, e, a mio parere, potrebbe reggere anche senza l'aiuto dei passi destrorsi del Codice Atlantico. (E. Verga).

BELTRAMI LUCA, *Donato Montorfano e la collaborazione di Leonardo nella « Crocifissione » del Refettorio di S. Maria delle Grazie.* « Rassegna d'arte antica e moderna », Roma, agosto 1921.

<div align="right">Dono dei sigg. Alfieri-Lacroix.</div>

Pp. 217-232. Il testamento del Montorfano, in data 31 luglio 1504, trovato all'Archivio notarile, permette all'Autore di aggiungere qualche notizia biografica alle pochissime che si avevano di questo artista.

Si propone quindi di esaminare alcuni elementi materiali e intrinseci dell'opera, i quali, aggiunti a quanto si sa da memorie e documenti, contribuiscono a precisare le vicende della collaborazione di Leonardo nell'affresco del Montorfano. Le figure ducali sono intimamente connesse colla composizione e non debbono ritenersi, come fu lasciato credere, un'aggiunta o variante successivamente adattata allo schema del Montorfano; esse rappresentano per il Beltrami un elemento iniziale ed essenziale della commissione data all'artista dai domenicani, i quali non dovevano aver difficoltà a che fosse introdotta nel quadro, in posizione per altro subordinata, la famiglia del loro amico e protettore.

Ciò posto, sorge la domanda: l'intervento di Leonardo fu deciso al momento stesso in cui fu data al Montorfano la commissione, oppure lo schema delle figure ducali fu concretato dal Montorfano stesso e a Leonardo toccò più tardi adattarvisi e svolgere con scarsa libertà un'opera di finimento? L'esame dello stato attuale del dipinto induce il Beltrami ad accettare questa ultima ipotesi.

Le note istruzioni del Moro à Marchesino Stanga, del giugno 1497, affinchè sollecitasse Leonardo a finir presto il Cenacolo per attendere poi « all'altra fazada », non possono già far credere che il Duca pensasse a cancellare il gran dipinto del Montorfano finito poco più di un anno prima, come attesta la data 1495 appostavi dallo stesso artista: bisogna credere, e il Beltrami lo dà per dimostrato, che si trattasse della colorazione delle figure ducali rimaste solo delineate con tratti schematici, i quali, riapparsi dove s'è staccato il colore, provano esser esse state incluse all'atto stesso di precisare l'insieme della composizione generale. Probabilmente, pensa il Beltrami, la commissione fu data all'artista lombardo colla riserva che le figure ducali venissero poi colorate da altro pennello e con una tecnica speciale.

La tradizione che le figure ducali sian di Leonardo risale al Vasari; il Gattico (fine del secolo XVI) aggiunse che ei le dipinse a malincuore, a olio, per ubbidire al Moro. E poichè il cronista di S. Maria delle Grazie dice che il Cenacolo era al suo tempo *alterato*, quell'aggiunta della riluttanza dell'artista nel dipinger le figure ad olio, può far pensare che esse fossero addirittura infracidite. Ad ogni modo anche all'osservatore odierno il deperimento appare di natura diversa da quello del Cenacolo; e infatti in questo Leonardo preparò un intonaco adatto alla tecnica che voleva usare, nella parete opposta invece si trovò dinnanzi all'intonaco dell'affresco, e lo subì, quantunque vecchio di quasi due anni, adattandovi la tecnica.

Qui si ferma per il Beltrami l'adattamento di Leonardo all'opera preesistente; laddove lo Schiaparelli, deciso ad assegnargli

anche la composizione delle figure, pensò a un adattamento della medesima alla concezione del Montorfano per spiegarne la forma ancor ligia alle vecchie tradizioni dell'arte lombarda, rotta solo in parte dall'introduzione del moretto dallo Schiapparelli stesso rintracciato fra le incerte evanescenze dei colori caduti.

Il Beltrami non nega importanza alla presenza di questa figura,, ma non crede, come volle lo Schiaparelli, che, in un successivo pentimento, Leonardo l'abbia soppressa, giacchè essa esce fuori dello spazio intonacato e invade una parte delle figure dipinte dal Montorfano; cosicchè, se Leonardo avesse voluto sopprimerla, bastava ripristinasse quelle parti. Ammette invece che Leonardo l'abbia introdotta per rompere un po' la monotonia di quelle arcaiche figure ducali; ma lo schema di queste ultime non può in alcun modo essergli attribuito, perchè, se gli avessero dato quest'incarico, anche la parte per la figura del Moro sarebbe stata lasciata senza colorazione. (E. Verga) [1].

BILANCIONI GUGLIELMO, *La fonetica biologica di Leonardo da Vinci.* «Giornale di medicina militare», Roma, 1º nov. 1919.

· Pp. 1217-1240· È questo un campo dove Leonardo ha largamente mietuto mèsse da lui stesso seminata. Il fenomeno della voce fu da lui studiato come fatto fisico, come fatto artificiale e musicale, e come fenomeno anatomico, fisiologico e psicologico. Egli aveva la necessaria preparazione per affrontare il problema, anzitutto per le sue conoscenze di fisica: proprietà dell'aria e sua azione nella respirazione, identificazione del suono col moto, da lui divinata, concezione del suono come ondulazione e vibrazione dell'aria, e dell'aria come mezzo di trasmissione del suono; aveva insomma inteso come l'acustica presenti alla biologia un punto d'appoggio indispensabile per l'analisi delle sue funzioni più importanti, l'audizione e la fonazione. E con tali cognizioni procedendo allo studio fisiologico del linguaggio fonetico, rilevò la struttura degli organi della parola e le loro funzioni, ponendo a base la distinzione fra l'organo che dà la forza motrice, il mantice, e quelli periferici che servono all'articolazione, distinse i muscoli volontari dagli involontari e di quelli respiratori affermò giustamente che «hanno moto volontario e non volontario». Notò che il torace compie l'ufficio di mantice rispetto ai polmoni; la funzione della trachea, come tramite dell'aria, definì in modo che gli studi moderni han confermato. Assai prima di Ferrein e di Muller rilevò la meccanica della laringe e i mutamenti della rima glottidea che sono condizione necessaria per la formazione della voce.

[1] Per altri opuscoli del Beltrami veggasi la nota in fine del presente fascicolo.

Singolarmente importanti sono le ricerche sugli organi fonetici periferici, sulla muscolatura della faccia, delle labbra e della lingua, dove non s'accontenta di distinguere i muscoli superficialmente ma ne va a rintracciare le inserzioni profonde nelle vertebre cervicali: con meravigliosi piccoli disegni mette in rilievo la ragione della copia singolare di gruppi muscolari nelle labbra dell'uomo; onde si comprende come poi l'artista giovandosi dell'anatomico e del fisiologo abbia reso il mistero delle labbra femminili. Osserva anche il modo di pronunciar le vocali e rileva l'ufficio del velopendulo e le modificazioni della cavità orale. È in germe nelle sue note tutta la dottrina moderna del linguaggio articolato. Completa le conoscenze sulla fisiologia degli organi la descrizione dei seni della faccia, cavità pneumatiche adiacenti al naso che hanno certamente tra le altre funzioni quella di costituire un organo di risonanza della voce. Leonardo fu il primo a disegnarli. Si domandò infine perchè la voce divien sottile nei vecchi e giustamente rispose: « perchè tutti li transiti della trachea si restringano nel modo che fanno l'altre intestine ».

BILANCIONI GUGLIELMO, *La gerarchia degli organi dei sensi nel pensiero di Leonardo da Vinci*. « Nuovo Convito », Roma, maggio 1920.
 Dono della Direzione del periodico.

Pp. 42-45, 4°. Anche pel Bilancioni, come per qualche altro, la smania di veder sempre in Leonardo un precursore ha fatto perdere la visione d'un Leonardo figlio del suo tempo. Per quanto mirabile sia il suo metodo di ricerca sperimentale, egli non fu talora immune da errori di giudizio. Uno di questi è l'aver fissato una specie di gerarchia delle arti secondo la presunta importanza dei sensi che esse colpiscono e l'aver posto in primo luogo la pittura solo perchè l'occhio si ritiene il principale fra essi. Leonardo è nel vero quando rileva la grande nobiltà della vista rispetto agli altri sensi, ma sbaglia quando, per esaltarne l'organo, svaluta, per esempio, l'udito, non riconoscendogli che la funzione di raccogliere suoni e rumori fugaci, onde è tratto a svalutare in modo singolare la musica.

Tutte le argomentazioni di Leonardo in questo campo sono arbitrarie e illegittime. I moderni studi di ottica e di acustica, quelli sul senso termico e sulle terminazioni nervose del caldo e del freddo hanno dimostrato che un intimo legame esiste fra i diversi sensi quasi, talora, convertibili l'uno nell'altro senza alcun preconcetto gerarchico. È innegabile la connessione fra occhio ed orecchio. Fu dimostrato che gusto ed olfatto sono gli estremi di un unico senso. Tutti i sensi cospirano alla cono-

scenza del mondo e ognuno s'avvantaggia dell'aiuto dell'altro. In un passo dove Leonardo parla dell'olfatto e del tatto si vede in embrione il concetto del consenso dei vari sensi, ma non risulta ch'ei ponesse mente a quanto il tatto entrasse nelle operazioni della vista. Eppure questa analisi era di somma importanza nello studio dei sensi sotto l'aspetto della tecnica pittorica. La ricerca fisiologica e la psicologica han·dimostrato che la sola vista non basta a dare un senso esatto della terza dimensione: ci aiuta a valutarla il senso del tatto aiutato a sua volta dalle molteplici sensazioni muscolari di movimento.

Leonardo accenna ripetutamente ai muti, ma non mostra d'aver bene inteso che la sordità dalla nascita riduce l'uomo a una sfera d'azione di molto inferiore: non sospetta neppure che la mentalità d'un sordomuto possa esser diversa. da quella d'un individuo normale. E in ciò era legato alle conoscenze del suo tempo.

È pur da confutare la valutazione che egli fa della disgrazia di esser privati della vista o dell'udito, giudicando massima la prima, giacchè egli pensa solo agli effetti di ciascuna, superficialmente. L'orecchio alimenta e stimola il nostro pensiero ancor più dell'occhio, e nel sordomuto l'evoluzione mentale è assai più compromessa che nel cieco nato, o divenuto tale in tenera età. Le osservazioni di ogni giorno inducono a smentire l'asserzione di Leonardo « essere il cieco incomparabilmente più infelice del sordo ».

Tali concetti avevano una radice nelle peculiari condizioni del tempo e nell'atmosfera mentale in cui Leonardo agiva e meditava. Il Bilancioni se li spiega in modo ingegnoso. Leonardo parla da uomo e da grande pittore del Rinascimento: quando gli uomini riaprono avidamente sul grande quadro della natura gli occhi che erano stati chiusi per tanto tempo, ne sono abbagliati e se ne inebriano. (E. Verga).

BILANCIONI GUGLIELMO, *Leonardo da Vinci e la fisiologia della respirazione*. Estratto dall'« Archivio di Storia della Scienza », Roma, Nardecchia, giugno 1919; 8°, pp. 157-174.

L'Autore esamina quanto si ritrae dai manoscritti Vinciani raccolti nei Quaderni d'Anatomia *A B* intorno alle conoscenze e alle ricerche leonardiane in fatto di fisiologia della respirazione; rileva l'esatto metodo scientifico, tutto moderno nel concetto seguito dal maestro nelle sue esperienze e speculazioni; afferma come il fenomeno della respirazione, di particolare importanza, abbia attirato la viva attenzione e l'interesse del Nostro perchè esso è una delle manifestazioni più caratteristiche e sorprendenti della vita.

Leonardo, dice l'Autore, procede con metodo: prima dà una dimostrazione d'insieme dell'apparato respiratorio, poi ne esamina i rapporti con i visceri circostanti, descrive la struttura intima del tessuto polmonare, e la funzione della pleura. Analiticamente ricerca l'azione muscolare, accenna all'esistenza della innervazione centrale del respiro, distingue i moti volontari della respirazione da quelli involontari. Passate in rassegna le conoscenze e le teorie che i predecessori e i contemporanei di Leonardo avevano emesso circa la fisiologia respiratoria, l'Autore afferma che il maestro tutti li supera, per conoscenze particolari e per concezione teorica generale. L'aria. residuale (quantità d'aria che rimane nel parenchima dopo l'espirazione), le escursioni toraco-costali, la funzione dei muscoli intercostali (mesopleuri), i centri nervosi del ritmo respiratorio, le oscillazioni delle pressioni toracica ed addominale, il liquido pericardico, sono variamente descritti e studiati da Leonardo. E così altri problemi vengono connessi a quello della respirazione, che vi si concatenano (la voce, la respirazione nasale e orale, alcuni riflessi). Infine l'Autore, dice che L., nel formulare un concetto esatto sull'azione dell'aria nella respirazione, precorre Lavoisier, paragonando questo fenomeno a quello della combustione.

Se il dotto Autore avesse avuto modo di poter leggere l'altra serie di manoscritti che riguarda il torace, contenuta specialmente nel libro IV dei Quaderni d'Anatomia, avrebbe meglio precisate alcune idee ed intuizioni leonardiane, e fatto uno studio più completo della interessantissima fisiologia della respirazione in Leonardo. (U. Biasioli).

BILANCIONI GUGLIELMO, *L'orecchio e il naso nel sistema antropometrico di Leonardo da Vinci*. « Studî di Storia della Scienza », N. I, Roma, Nardecchia, 1920; 8º, pp. 105, con numerose illustrazioni.

Dono dell'Autore.

L'Autore rivolge uno sguardo alla figura solitaria e gigantesca di Leonardo che vuol conoscere l'uomo, e lo « misura » onde trarne un canone perenne.

Fra gli artisti e i filosofi l'antropometria annovera i suoi precursori da tempi antichissimi. Il Bilancioni ne esamina l'opera dai Greci ai Latini, al Medio Evo, si sofferma su Vitruvio la cui opera Leonardo conobbe e seguì nelle sue « proporzioni », su l'Alberti, su Luca Pacioli, e su altri minori.

Negli studii fisionomici, ecco, preceduto dagli antichi di cui narra la leggenda e la storia, Dante che nella Divina Commedia e nel Convito rivolge inni alla bellezza del corpo e canta le tra-

sformazioni e la mescolanza delle forme, e Cecco d'Ascoli che tratta nell'*Acerba* dei caratteri somatici corrispondenti a varie qualità morali. Ma, quando lo studio delle fisionomie pare più negletto, ecco Leonardo che vi approfondisce il pensiero ed ecco G. B. della Porta, napoletano, che tale studio riprende con ardore al principio del secolo XVII. Il Bilancioni dedica parecchie notevoli pagine del suo lavoro a questo arguto studioso ed osservatore, che precedette in alcune sue conclusioni le più recenti scoperte di antropologia criminale specialmente a proposito delle varie forme del naso.

Per Leonardo l'uomo deve essere euritmico nella forma, simmetrico e corrispondente nelle varie misure. L'Autore, con grande copia di citazioni tolte dal « trattato della Pittura », dimostra come il Maestro riconoscesse necessario all'artista l'uso di una misura generale, come dovesse conoscere la « laudabile proportione » e a tal scopo ritiene che Leonardo eseguisse i disegni sulla proporzione del corpo umano, e dettasse il suo canone. Le proporzioni stabilite dal Maestro per il corpo dell'uomo si trovano sparse in molti dei suoi manoscritti dal Codice Atlantico ai fogli *A* e *B*, ai Quaderni d'Anatomia di recente pubblicazione, ai manoscritti dell'Istituto di Francia, ai pochi fogli in possesso della R. Galleria di Venezia.

Il Bilancioni riporta i dati antropometrici leonardeschi che si riferiscono specialmente al naso e all'orecchio, in 54 misure, e li commenta dimostrando come i rapporti fra tali misure sieno in correlazione fra loro e tali da permettere di ricostruire un sistema di proporzioni ben coordinato. Oltre queste misure comuni in ogni segmento del corpo, ma specialmente del volto, della fronte, del naso, delle orecchie, delle labbra e della bocca, Leonardo distingue alcune varietà, che, ad esempio, da tre per la fronte vanno a undici per il naso.

Ma le classificazioni leonardiane sono varie e diverse a seconda che il Maestro considera l'organo o il segmento in esame; e il Bilancioni pone questo nel giusto rilievo, accompagnando le sue dimostrazioni con varie riproduzioni di disegni leonardeschi e paragonandoli a quelli di altri Autori (dal Della Porta [principio del 600] al Bertillon [1887]). Leonardo descrive inoltre i principali solchi del volto umano e li nomina con perifrasi accurate e incisive, con tocco magistrale.

Il destino di morte che grava sui frammenti dell'opera di Leonardo, i quali, dispersi nel tempo, a mala pena e in parte si son potuti salvare, e su quanto egli ha ideato pensato e scoperto, non ha risparmiato il sistema antropometrico da lui concepito; esso, sconosciuto ai contemporanei, obliato dai posteri, risorge nella moderna antropologia e nella tecnica indagatrice della medicina politica.

Confrontando rapidamente gli odierni sistemi e le vecchie misure leonardesche si trovano equivalenze che lasciano, dice l'Autore, meditabondi e confusi. Così l'*indice nasale*, che è il carattere antropometrico più istruttivo dal punto di vista antropologico, che è stato elevato a dignità di carattere etnico, che varia con l'età, con la razza e persino con la moralità dell'individuo, è stato modernamente classificato da Bertillon in modo razionale, e prendendo come base forme quali prese Leonardo per disegnare e stabilire la sua classifica.

Il padiglione dell'orecchio, con le sue immense varietà così importanti, e tutto il complesso di diversità di linee che, opportunamente messe in rilievo e bene descritte, danno quello che oggi si chiama « ritratto parlato », già hanno avuto in Leonardo un descrittore il quale aveva molto preveduto, senza pur giungere al metodo di Bertillon, scientifico e razionale, che dà risultati pratici e può essere adottato per l'identificazione giudiziaria.

L'Autore vorrebbe ricercare quale influsso abbia avuto il sistema antropometrico di Leonardo sulla sua opera di artista, ciò che veramente sarebbe interessante: già Morelli avea osservato la differenza che corre tra Leonardo e Lorenzo di Credi quando scriveva: « a me pare non dovrebbe esser difficile ad un critico d'arte il distinguere con certezza il fare di Leonardo da quello di Lorenzo di Credi; per attenermi solo ai tratti materiali visibili mi si conceda di sottoporre qui all'attenzione la forma dell'orecchio tanto diversa nei due condiscepoli ».

E così nella Gioconda i dettami antropometrici Leonardo maggiormente avrà meditati, se lo stesso Vasari nelle « Vite » mette in evidenza qual cura poneva nel dipingere singolarmente ogni tratto di quel volto.

Il Maestro, che concepisce l'uomo come un tutto, ha dato l'impronta del sistema da lui ideato alla sua arte pittorica, specie nei visi, e dal fatto, dice l'Autore, che egli doveva conformare in un periodo della sua attività artistica la propria maniera alle esigenze dell'ambiente che lo accogliva in un fastoso continuo convito, risultò la *cifra* della sua pittura. Così l'Autore cita ad esempio il periodo di vita milanese per concludere che l'arte del Grande non poteva sottrarsi a tale atmosfera.

Il canone di Leonardo, risultato dell'indagine meditativa di un tipo perfetto di bellezza, ci fa spaziare in un immenso campo di studio, relativo alla dignità della figura umana. L'Autore trova nel Vinci una comprensione più intima della importanza del naso e delle regioni limitrofe per l'individualità umana che non in molti contemporanei. E un grande insegnamento deriva dagli studii di Leonardo: la quasi infinita varietà dell'aspetto degli uomini, la verità della differenza tra uomo e uomo, che è

la grande forza della vita, una forza che può generare grandi cose.

E l'Autore chiude il suo accurato e notevole studio nel nome di Leonardo e con una acuta osservazione sul vantaggio derivante a noi italiani dall'essere non una razza antropologicamente definita, ma un incrocio di schiatte nella varietà più piena delle condizioni fisiche del nostro bel suolo, il che ci dona una varietà vivace di espressione quale nessun popolo sa.

Al lavoro fa seguito un indice bibliografico ricco di circa 150 voci di autori. (U. Biasioli).

BOCK FRANZ, *Leonardofragen*. « Repertorium für Kunstwissenschaft », Berlin, XXXIX, 1916-1917.

Pp. 153-165 e 218-230. L'argomento centrale di questo studio, un po' rivoluzionario, è la dama coll'ermellino, di Cracovia; ma attorno ad esso l'Autore intreccia un gran numero di osservazioni che toccano, e a dir vero scompigliano, buona parte della critica Vinciana.

In un disegno conservato a Stoccolma la Voigtländer aveva creduto di ravvisare uno studio pel dipinto di Cracovia, e lo aveva attribuito, al pari del dipinto stesso, al Boltraffio (ved. sotto Voigtländer). Il Bock contesta energicamente questa tesi e, dopo molti, industriosi raffronti, conclude quel disegno nulla aver a che fare col Boltraffio, e neppure colla scuola milanese; esser invece opera d'un autore fiammingo, di que' primitivi italianeggianti rampollati da Gérard David, e accennanti alla maniera di Patenier. La Voigtländer s'è dunque lasciata ingannare da somiglianze puramente esteriori.

Quanto al Boltraffio, il concetto che la critica moderna se n'è formata è, per il Bock, inesatto e confuso e soggetto a fluttuazioni che l'amplificazione dell'opera del Preda, iniziata dal Morelli, e continuata dal Seidlitz, rende sempre più frequenti. La critica sembra trovarsi sempre più impacciata nel definire i limiti dell'opera dell'uno rispetto all'altro.

La prima opera boltraffiana sicuramente datata è la Madonna Casio (1500): tutte le attribuzioni prescindenti da questo termine fondamentale di confronto sono basate su considerazioni puramente stilistiche, e come tali sempre suscettibili d'errore: così le lunghe serie di quadri che Berenson, Carotti, Pauli han messo insieme, senza neppur andar d'accordo fra loro, sono oltremodo discutibili. Per es. Pauli ha dimostrato che una Madonna a Münster assegnata al Boltraffio da Berenson, è una compilazione fatta dopo il 1513 da incisioni di Dürer; Schaeffer ha pubblicato come di Boltraffio un ritratto di donna della raccolta

Potoki che è luinesca, come luinesco è un disegno preparatorio
per la medesima, all'Ambrosiana; Carotti vuol di Boltraffio la
lunetta di S. Onofrio, e opera del 1513, mentre pel temperamento
e pel sentimento punto risponde alla Madonna Casio, nè alla
S. Barbara di Berlino, e, quanto alla data, si è dimostrato che
il fondatore era già morto nel 1506. Qnesti del sentimento e del
temperamento sembrano al Bock due criteri molto importanti
che si dovrebbero adottare nel giudicar gli artisti minori, nei
quali la pura concezione artistica, come si manifesta nell'impres-
sione collettiva e nelle particolarità caratteristiche, cambia sotto
gli influssi d'altra arte, e spesso tali cambiamenti avvengcno
reciprocamente tra di loro medesimi, ma non cambia il tempe-
ramento innato e l'intimo sentimento: da un flemmatico non uscirà
mai un collerico e viceversa.

Questa parte dello studio del Bock è cosi densa di richiami e
di raffronti che è impossibile riassumerla con chiarezza. Ci limi-
tiamo ad accennare quelli che ci paiono i punti più notevoli, per
non dire più impressionanti. Nella nuova valutazione tentata
dal Bock dell'opera del gruppo leonardesco che ha per principali
rappresentanti Boltraffio e Preda, acquista un'importanza spe-
ciale la celebre pala sforzesca di S. Ambrogio ad nemus, un tempo
attribuita allo Zenale. L'averla il Seidlitz inclusa nella produ-
zione del suo troppo amato De Predis, trovò molti increduli e
stimolò nuove ricerche per stabilirne l'autore: Jacobsen mise
innanzi, ancora timidamente, il nome di Francesco Napolitano,
l'autore della Madonna tra S. Giov. Battista e S. Sebastiano,
della raccolta Bonomi Cereda, oggi a Zurigo, battezzata, com'è
noto, dal Morelli che le trovò una compagna nella piccola « Ma-
donna nella camera » di Brera, molto leonardesca. Studi recenti
hanno al Napolitano riconosciuto parecchi altri dipinti che il
Bock enumera. Jacobsen ebbe l'idea di ricercare fra i pretesi di-
segni di Leonardo se qualcuno ve ne fosse di quell'artista dal
Morelli restituito alla storia dell'arte; e ne riconobbe la mano
nella caratteristica testa di donna nella Galleria Borghese, di-
segno che richiamava la Madonna di Boston riconosciuta al Na-
politano, non solo, ma presentava a parer suo una singolare con-
cordanza colla Santa Famiglia nel Seminario di Venezia, che·
si vuol del Boltraffio e colla pala sforzesca. Ora il Bock trova
due altri disegni strettamente collegati con quello Borghese, lo
studio di testa per una S. Anna al Louvre e la testa di donna
rivolta a sinistra, con doppia collana di perle e frontale, all'Am-
brosiana, spesso ammirata come opera di Leonardo e anche dal
Beltrami attribuitagli (I disegni ecc., tav. I). Entrambi i disegni,
secondo il Bock, concordano anche colla pala sforzesca. E va in se-
guito ricordando altri disegni ritenuti del Preda che, come i tre

suddetti, vuole attribuiti al Napolitano, e al Preda ritoglie la Ma-
donna Crespi, per darla insieme alla pala sforzesca al nuovo ve-
nuto, tanto essa, a suo avviso, concorda colla Santa Famiglia del
Seminario, e colla Madonna Morrison di Boston. E come nel
campo del Preda vuole che il Napolitano rivendichi la parte sua
in quello del Boltraffio: il quale quanto a disegni non dovrebbe
più vantarne che quattro, lo studio di testa di Madonna a Windsor,
due ritratti a pastello all'Ambrosiana, e il celebre grande studio
a carbone pel ritratto d'Isabella d'Este, al Louvre, sempre ritenuto
di Leonardo, fino a Seidlitz che lo assegnò a Giovanni Antonio:
il Bock lo trova troppo differente dai disegni autentici del Grande,
troppo ampio, duro, flemmatico, e troppo affine alla Madonna
Casio. Caratteristiche di questi disegni, come dei dipinti vera-
mente boltraffiani, il temperamento calmo, flemmatico fino alla
sonnolenza, e il modellato debole. E così del pari contesta la Ma-
donna di Pest, la Madonna a figura intera seduta davanti alla
tenda nella National Gallery, ben lontana dalla Madonna Casio
e dalla S. Barbara, e ben vicina al Napolitano, la Madonna al-
lattante del Poldi Pezzoli, che vuol sia del Conti, il quale, dagli
oppositori del Morelli troppo depresso, a vantaggio di Preda
e Boltraffio, reclama a buon diritto la sua parte di rivendica-
zioni.

Finalmente, dopo questa scorreria, il Bock ritorna al punto
di partenza, alla dama di Cracovia che il Seidlitz, senza addur
prove alla sua tesi, il Wölfflin per pretese manchevolezze e altri
per diversi riflessi stilistici, rifiutarono come opera di Leonardo.
E ribatte le obbiezioni: la mancanza di quello stile architettonico,
il quale è per il Wölfflin una fissazione, si riscontra, se mai, anche
nella Gioconda; gli occhi grandi che non paiono al Gronau ri-
spondere allo stile di Leonardo propenso, in generale, agli occhi
piccoli a mandorla, trovano riscontro in buon numero di disegni,
e la mano colle dita rattrappite come per crampo ritorna nello
schizzo di Madonna a Windsor, in quello per l'Adorazione dei
Magi al Louvre, nell'Annunciazione, e nella Vergine delle rocce.
Tutte queste mani sono l'espressione d'una commossa vita inte-
riore, e anche in questo Leonardo è un grande creatore, è un
precursore del barocco.

Dalle figure del Quattrocento milanese, Preda, Boltraffio ecc.,
a questa composizione è un salto enorme. Un solo artista, Leo-
nardo, parlava allora un suo linguaggio personale: nessuno degli
scolari può aver creato questa composizione diagonale, con una
sì nuova ricchezza plastica di movimento, con un duplice contrap-
posto, con un motivo caratteristico affatto nuovo, pel quale
non abbiamo davanti una semplice figura di stile medaglistico,
bensì una figura in azione, nel momento in cui si volta istanta-

neamente indietro per ascoltare, e pensa e vuol parlare. Senza
contare il mirabile contrasto del corpo lumeggiato di giallo col
fondo scuro, e tanti altri particolari di colorito che il Bock si
compiace di enumerare, tra i quali il passare dall'oscurità del
fondo, con 'un intermezzo di chiaro, alla piena luce che costituisce
una delle rivoluzioni proprie da Leonardo portate nella pittura
europea. L'Autore conclude dichiarandosi convinto che noi siamo
davanti a una creazione di Leonardo quanto alla composizione e
allo sbozzo su questa tavola, pur ammettendo che un abile scolaro
abbia finito di dipingerla (cfr. le conclusioni dell'Ochenchowski
su questo argomento nel X Annuario della *Raccolta Vinciana*).

E passa al problema iconografico a risolvere il quale gli sembra
portino un insperato aiuto alcune recenti scoperte fatte in In-
ghilterra: in primo luogo il profilo femminile della raccolta Roden
a Tullymore Park, che la Hewett, col consenso dei critici più
competenti, attribuì al Preda, e, per una piccola testa di moro,
che si trova sulla borchia della cintura, racchiusa fra le iniziali
LO e SS, e per le more ond'è costituito l'ornamento della reti-
cella del capo, giudicò dover rappresentare un'amante di Lodo-
vico Sforza e, secondo lei, la Crivelli.

Di questa tesi il Bock accetta la prima parte non la seconda,
chè nel bel profilo di Tullymore trova una così marcata somi-
glianza, nonostante la differenza d'età, colla dama di Cracovia,
da ritenere che questa raffiguri la medesima persona. La quale è
a parer suo pur raffigurata nel ritratto femminile della raccolta
Newall a Richmansworth, pubblicato dal Cook, che pur volle
vedervi la Crivelli. Nè basta: chè in fatto di somiglianze il nostro
Autore va molto più in là, e alla serie di figure gemelle della dama
coll'ermellino vuole aggiungerne una a noi ben nota e cara:
il delizioso profilo dell'Ambrosiana, la presunta Beatrice d'Este,
sul cui autore non si pronuncia, bastandogli escludere che possa
essere Leonardo.

Che la dama coll'ermellino altra non sia se non Cecilia Gallerani
asserì primo l'Antoniewicz; poi lo asserì Carotti, basandosi sul nome
ch'ei vide scritto sopra un ritratto, del secolo XVI, posseduto
anni sono da un antiquario, che gli parve molto somigliante a
quello di Cracovia; debole prova senza dubbio. Questa ipotesi
il Bock fa sua e la conforta di molte più o meno convincenti ra-
gioni, delle quali una, a parer mio, merita d'esser qui rilevata.
Il celebre sonetto del Bellincioni sul ritratto della Gallerani di-
pinto da Leonardo è meno vago di quel che a prima veduta possa
sembrare: fra tante espressioni generiche ve n'è una contenente
un vero e proprio dato di fatto: il poeta rivolgendosi alla Natura
la esorta a non invidiar il Vinci che ha fatto sì mirabil cosa, perchè

l'onore è tuo, sebben con sua pittura
lo fa che *par che ascolti e non favella . . .*

e la bellissima giovane è proprio in atto di ascoltare un suono che subitamente le giunge all'orecchio stimolando la sua curiosità.

Così la bella Cecilia avrebbe avuto nello spazio di circa venti anni quattro ritratti, compreso quello dipintole dal sommo Maestro; anzi cinque, perchè del profilo dell'Ambrosiana esiste un esemplare piuttosto scadente di qualche anno anteriore, a giudizio del Bock, presso un privato inglese (nella raccolta Salting, se non erro). Nell'ordine cronologico quello di Cracovia sarebbe il primo: 1480 circa dice Bock, dimostrando di ignorare o di non ricordare i documenti che provano non aver Leonardo potuto trovarsi a Milano prima del 1482; l'ultimo quello di Tullymore. Tra l'uno e l'altro: il profilo dell'Ambrosiana, preceduto di poco dall'esemplare del privato inglese, 1480-1490, non 1500 come congetturò il Seidlitz senza addurre prove; e quello di Richmansworth. Niuna meraviglia che una tanto celebrata beltà sia stata tante volte ritratta.

Non so se il Beltrami, quando scriveva l'opuscolo col quale, ripudiando l'antica sua convinzione che il profilo ambrosiano raffigurasse Beatrice d'Este, ribattezzava la bella figura per Cecilia Gallerani, conoscesse, direttamente o indirettamente, il lavoro del Bock; qualche argomento di questo ultimo si riscontra nel suo scritto, ma può essere una coincidenza casuale. Se non lo conosceva, è senza dubbio di qualche importanza il fatto che due studiosi, senza che l'uno fosse inspirato dall'altro, siansi proposti questo problema e, per vie diverse, siano venuti a una medesima conclusione (cfr. *Raccolta Vinciana*, X, 252).

Il Bock chiude il suo laborioso studio abbracciando senz'altro la tesi, novissima se non erro, della Hewett che il vero ritratto di Beatrice d'Este sia da ravvisare nella famosa, a torto battezzata bella Ferronnière e Lucrezia Crivelli, al Louvre, in quella superba figura, che il Padre Dan nel 1642, con equivoco spiegabilissimo a un secolo e mezzo di distanza, chiamava « una duchessa di Mantova », e, ai dì nostri, Uzielli, sostituendo *la* ad *una*, volle identificare con Isabella d'Este, e Müntz e Seidlitz vollero fosse Elisabetta Gonzaga duchessa d'Urbino, identificazioni queste ultime che non reggono alla critica, e fan pensare che il Padre Dan fosse più vicino al vero.

Se non che la rispondenza di caratteristiche fisionomiche tra il dipinto del Louvre e i ritratti di Beatrice: busto di Cristoforo Romano, miniatura nel contratto nuziale a Londra (Seidlitz, I, 106), pala sforzesca, statua del Solari alla Certosa di Pavia, potrà non a tutti sembrar sì perfetta come sembra alla Hewett e al Bock: io, per esempio, rimango molto esitante davanti a questa soluzione dell'interessante problema iconografico. Nor

vedo nella dama del Louvre quel rigonfiamento, direi quasi deforme, della parte inferiore del viso e della gola, e quella forte depressione alla radice del naso, che, con crudo verismo riprodotti, ci appaion nel busto, nella pala e nella statua; e nessuna di queste tre rappresentazioni mi dà l'impressione di que' magnifici occhi che folgorano dal volto della pretesa Crivelli.

Quanto all'autore, il Bock giudica il dipinto del Louvre, sia per l'insieme della composizione che per il pronunciato contrapposto, tanto leonardesco quanto poco lo è il profilo dell'Ambrosiana. Con ciò non vuol egli dire che ci troviamo davanti a un originale di Leonardo; la sola composizione gli spetta secondo lui; uno scolaro esecutore, nell'interpretare e tradurre in atto la concezione del Maestro, vi ha trasfuso tutta la sua flemma, vi ha attuato il suo caratteristico metodo di modellare e di colorire... il Boltraffio. (E. Verga).

BODE WILHELM, *Leonardo und das Weibliche Halbfigurenbild der italienischen Renaissance*. « Jahrbuch der Preuszischen Kunstsammlungen », Berlin, XL, 1919.

Pp. 61-74. Tra le più amabili opere dell'arte del Rinascimento sono quelle che il Bode chiama *Existenzbilder* veneziane, belle figure femminili che sembrano riassumere in sè gli incanti tutti della seduzione. L'arte fiorentina non soggiacque al fascino di queste dolci creazioni; eppure è un fiorentino il Grande che diè loro la vita: Leonardo, sia co' ritratti dal vero che la sua mano divina trasformò in figure tipiche, sia con le figure ideali tramandateci da riproduzioni de' suoi scolari, come *Modestia e Vanità, Flora, Charitas* ecc. Le quali tutte, mentre creavano il nuovo genere che i Veneziani fecero proprio, riformavano radicalmente l'arte del ritratto, dandole nuova e piena libertà.

La figura isolata, che cominciò in Italia verso la metà del secolo XV, un vent'anni dopo che in Fiandra, si era fino a Leonardo limitata strettamente al busto, quando non si trattasse di quadri da altare dove gli offerenti fossero rappresentati colle mani giunte. Se per eccezione si introduceva una mano, essa poco e senza grazia si elevava dal margine del quadro: tentò Fra Filippo Lippi, il vero creatore fra noi del ritratto singolo, di dotare le sue figure di entrambe le mani, sull'esempio di Van Eyk, ma non riuscì a renderne il disegno meno timido e più aggraziato che nel modello non fosse. Gli artisti non si sentivano ancora maturi per affrontare le gravi difficoltà del riprodurre, nel ritratto, le mani. Leonardo pel primo le rappresentò come parte essenziale della figura: le accentuò, le modellò mirabilmente, sì che per esse il capo e il busto presero atteggiamenti nuovi, e il carattere della persona ebbe piena e perfetta espressione.

Già nei primi lavori diede Leonardo importanza capitale al fine e variato disegno delle mani, come nelle due Annunciazioni e nelle prime Madonne; quali fossero nel ritratto della Benci possiam giudicare da una libera copia (chè nell'originale, come si sa, la parte inferiore del quadro fu tagliata) e dal busto marmoreo del Bargello così somigliante a quel dipinto che vi si è voluta ravvisare la Benci stessa e la mano di Leonardo. Più tardi nella dama coll'ermellino complicò ancora le difficoltà della composizione ponendole fra le mani quella bestiuola: se l'avambraccio sinistro, incompleto e appena accennato, non ci illumina interamente sulla completa risoluzione del problema, il disegno e lo scorcio del destro caratterizzano le delicate, eleganti forme della giovane e mirabilmente esprimono il suo sentimento di proteggere l'animale. Le mani della Gioconda hanno, come fu tante volte osservato, una propria vita, hanno quel « linguaggio delle mani » che ha avuto la sua meravigliosa e non mai superata espressione nel Cenacolo.

Con questi ritratti e con altri perduti, cogli schizzi e gli studi pei medesimi, colle copie e le imitazioni degli scolari, il ritratto ebbe nuove forme e più ricco contenuto. Colla Gioconda Leonardo aveva superato tutti i suoi ritratti anteriori: essa è più che il ritratto d'una distinta signora, più che la piena espressione d'una nobile femminilità, è il tipo d'una figura femminile ideale; da qui all'*Existenzbild*, che divenne il tema favorito delle scuole dell'Italia del Nord, non è che un passo. E lo stesso Maestro lo ha fatto. Non è a noi giunto pur troppo alcun suo lavoro autentico di questa maniera, ma ne abbiamo repliche dei più diversi suoi scolari e imitatori, i quali, per essere stati sempre ligi alla più stretta imitazione del Maestro, lasciano a buon diritto supporre che abbiano anche in questi casi avuto davanti originali di lui, fossero pure schizzi, o quadri non finiti; tali la luinesca *Modestia e Vanità*, la *Charitas*, la *Abbondanza* e la tante volte ripetuta *Maddalena* di Giampetrino, la cosidetta *Colombina* o *Flora* che va sotto il nome del Melzi all'Hermitage, le dodici, se non più, repliche della donna nuda nell'atteggiamento della Gioconda, chiamata anch'essa Flora, la Flora di Hampton Court, quella, creduta di Giampetrino, a Basildon Park, quadri per la maggior parte attribuiti un tempo a Leonardo; le Flore poi, che predominano nel gruppo, sono così fra loro somiglianti da farle ritenere libere riproduzioni di un originale di cui probabilmente Leonardo fece parecchi schizzi. A queste aggiungasi, soggiunge il Bode, il busto in cera di Berlino, la cui antichità, almeno, nessuno ha potuto contestare, affatto simile alla Flora di Basildon Park.

La figura della Flora, tra le composizioni ideali di concezione

leonardesca, fu quella che maggiormente affascinò i giovani artisti contemporanei i quali ne fecero molte, più o meno rispondenti al tipo originario, e ad essa specialmente spetta il merito d'aver dato l'impulso a tutte quelle figure ideali che, a giudicare dal numero degli esemplari giunti a noi, dovettero conquistare il pubblico: è la posa di Flora, specialmente l'atteggiamento delle braccia e delle mani, che torna nelle Maddalene e nelle Madonne di Giampetrino, perfino nella Madonna di Francesco Napolitano a Brera, nella Pomona, attribuita al Melzi, a Berlino; nella Modestia del quadro *Modestia e Vanità*, dove anche il mirabile aggruppamento delle mani delle due figure fa pensare a un prototipo Vinciano.

Una tale influenza si comprende nella scuola milanese, ma stupisce il vederla operare su di una scuola indipendente come la veneziana, proprio quando era giunta al massimo splendore. Primo a subirla è Palma il vecchio, le cui numerose figure ideali femminili a mezzo busto sono fra le sue cose migliori. La bella donna, per citare un esempio, che con ambe le mani si raccoglie la veste in grembo (Galleria di Berlino), una delle prime opere di questa maniera (1510-1512), e nel complesso, e particolarmente nell'atteggiamento delle braccia e delle mani, come nel modellato del collo e del petto, strettamente si ricollega alla Flora leonardesca. E le si collega la più eccellente di queste bellissime Veneziane, la Flora del Tiziano (Uffizi, circa 1515), per la concezione generale, pel trattamento delle forme, per la posa della destra; e al modello medesimo rispondono, sebben più da lontano, le figure simili di questo tempo: la *Toilette*, al Louvre, *Vanitas*, *Herodias* (Galleria Doria); e lo stesso atteggiamento delle braccia e delle mani ripeterà Tiziano in altri lavori, anche più tardi, nelle sue Maddalene, in qualche ritratto di cortigiane, e, cosa invero sorprendente, nella Maria dell'Annunciazione nel Duomo di Treviso.

Giorgione sfugge all'influsso di Leonardo, ma non il suo scolaro Sebastiano del Piombo; già questi s'inspira alla Flora nella sua Giuditta (1510, Londra) e nella quasi contemporanea Maddalena (raccolta Cook, Richmond): e più vivo risente l'influsso leonardesco dopo la sua andata a Roma, nonostante la familiarità con Michelangelo: influsso evidente nella Fornarina (Uffizi) e nella giovane romana della Galleria di Berlino, chiamata, pel cestello di frutta, Dorotea o Flora.

Altri artisti veneziani hanno dipinto solo per eccezione queste mezze figure, come Licinio, Catena, Lotto, ma alle loro caratteristiche uniformano i ritratti.

A spiegare questo dominio leonardesco sui pittori veneziani non basta la breve dimora fatta dal Vinci a Venezia nel 1500,

tanto più che queste figure ideali non s'incontrano prima del
1510. Ma nei primi anni della seconda dimora di lui in Milano,
dopo il 1507, Pahna, che risiedeva nella vicina Bergamo, e altri
artisti, debbono aver conosciuto, se non il Maestro, le sue opere,
e quelle de' suoi scolari. Bastava solo una spinta per far fiorire
in Venezia questo genere che ben rispondeva alle inclinazioni
dell'arte locale. E a Venezia appunto esso ebbe piena vita, mentre
a Milano rimaneva sempre soggetto a una sterile imitazione. Ma
lo stesso Maestro creatore non aveva voluto, nella Gioconda,
nella Flora, esprimere una sensualità seducente con sontuosi co-
lori, come fecero i Veneziani, bensì, con aristocratica riservatezza
e con fine sentimento, la bellezza fisica nelle forme femminili
che eleva lo spirito più che non commuova i sensi.

I giovani concittadini di Leonardo non sentirono il fascino
di questa forma d'arte. Gli spiriti, turbati dalla rivoluzione del
Savonarola, furono per qualche decennio inclini alla malinconia.
Ma la tentò il giocondo Raffaello, e ben si vede quanto di Gio-
conda e di Flora è nel suo capolavoro pittorico, la Fornarina
Barberini, e nella Donna Velata, senza parlare del ritratto di
Maddalena Doni, per quanto egli abbia ricreato le figure alla
sua maniera che è diversa da quella leonardesca e da quella ve-
neziana.

Queste figure ideali ebbero in Italia grande fortuna, ma non
lunga vita: dopo la morte del Palma vanno sparendo (1528).
Ma come l'influsso di Leonardo, in questo genere, nei primi de-
cenni del secolo XVI, operò sugli artisti fiamminghi, così le figure
veneziane portarono assai lontano i loro sorrisi. Buon numero
di bellezze palmiane andò al di là delle Alpi a popolar Gallerie,
specialmente quella dell'Arciduca Leopoldo Guglielmo, Gover-
natore dei Paesi Bassi. Qui Rembrandt si impadronì del tema
e le sue Flore contribuirono a crescergli rincmanza. Pochi anni
dopo Pierre Mignard si ispirava alla Flora Vinciana pel suo ri-
tratto di Maria Mancini. Poi la creazione di Leonardo degenerò
nelle sdolcinature delle ragazze simboliche francesi del secolo
XVIII, specialmente in quelle di Greuze. (E. Verga).

BODE WILHELM, *Studien über Leonardo da Vinci*. Mit 73 Abbil-
 dungen. Berlin, Grote, 1921; 8°, pp. 149.

<div align="right">Dono dell'Autore.</div>

In questo bel volume il Bode ha ripubblicato i suoi diversi
studi su Leonardo, comparsi per lo più sull'Annuario dei Musei
prussiani o incorporati nei suoi libri sull'arte toscana, dando
all'insieme un certo aspetto di unità e facendo seguire una breve
conclusione. Di quasi tutta l'opera Vinciana dell'insigne critico

tedesco furono dati ampi riassunti nella *Raccolta*, e in questo stesso fascicolo si rende conto del più recente. Solo delle osservazioni circa l'attività di Leonardo nella scultura durante il suo tirocinio presso il Verrocchio non s'è parlato: e di queste qui ci occuperemo.

Leonardo stava nella bottega del Maestro per aiutarlo in tutte le arti, quindi anche nella scultura. Bisogna vedere quali opere uscite da quella bottega, avendo carattere leonardesco, siano attribuibili allo scolaro. Vasari parla di due ritratti ideali a rilievo in bronzo di Alessandro e di Dario fatti per il Magnifico che li mandò al re d'Ungheria. Quei ritratti non esistono più, ma alcuni disegni della bottega e alcuni rilievi tuttora esistenti di guerrieri in lussuose armature posson ritenersene libere imitazioni. Per esempio il vecchio guerriero, con elmo e corazza fantasticamente cesellati, dei della Robbia, al Museo di Berlino, e un altro simile più piccolo al Louvre, coi quali coincide il grande disegno destinato, non ad un quadro, bensì ad un rilievo. Poichè l'esecuzione lo fa assegnare all'età giovanile dell'artista, può essere una ripetizione, o meglio una preparazione d'uno dei ritratti ricordati dal Vasari, e può benissimo essere un Dario che il Rinascimento soleva rappresentar come un vecchio. E c'è probabilmente anche l'Alessandro, nel busto a rilievo del Louvre (raccolta Bottier). L'esservi sulla base scritto P. SCIPIONI non vuol dire non sia una replica dell'Alessandro verrocchiano: la scrittura può aver voluto designare un eroe più simpatico. Ed anche per questo giovane Alessandro-Scipione abbiam disegni di Leonardo, e cosi somiglianti, come per esempio la testa di giovane di profilo al Louvre, che il rilievo stesso fu per un pezzo creduto opera sua, laddove, a chi ben guardi, rivela uno scolaro di Desiderio, Francesco di Simone, allora presso il Verrocchio. Tutto ciò prova che Leonardo, mentre il maestro lavorava ai ritratti ideali in bronzo, lo seguiva con simili tentativi e schizzi.

Ma il semplice copiare non si confaceva al suo genio. La sua insistenza su que' due lavori del Verrocchio toglie quasi ogni dubbio che questi lo occupasse e nel disegno e nel modello, facendolo partecipe anche dell'invenzione. Circa questo tempo si eseguì nella bottega il busto della dama dalle primule (Bargello). Fu dessa creduta, dapprima anche dal Bode, opera verrocchiana. Ma, pur avendone in generale il carattere, essa oltrepassa di gran lunga quanto, in ritratti plastici, il Verrocchio e, si può dire, tutto il Quattrocento avevan saputo fare. La disposizione delle braccia e delle mani è addirittura unica in quest'epoca. Il compito straordinariamente difficile di non danneggiare colle mani l'effetto della testa, attaccandole al corpo in modo da subordinarle al tutto, e da influenzare la trattazione delle spalle e il movi-

mento stesso del capo, e aumentarne l'espressione, è sì mirabil-
mente adempiuto da convincere il Mackowski che il giovane
allievo vi abbia cooperato. E il Bode assente.

Il busto del Bargello non solo richiama coll'animata espres-
sione delle mani i disegni di mani leonardesche, come già il Mac-
kowski ebbe a notare, ma in tutto l'insieme ha tale somiglianza
colla Ginevra Benei (Galleria Lichtenstein) che, esclama il Bode,
si è tentati di vedervi la persona medesima: la stessa forma della
testa, gli stessi occhi a mandorla, la stessa espression della bocca
quasi chiusa, la stessa acconciatura de' capelli, lo stesso taglio
dell'abito sul collo. Nel dipinto le mani (il Bode lo ha altrove
dimostrato) furon tagliate, ma che avessero un simile atteggia-
mento si può dedurre dalla pretesa Ginevra Benei della raccolta
Pucci, il cui autore, pur rappresentando in realtà un'altra per-
sona, e quarant'anni più tardi, ha preso senza dubbio per mo-
dello il quadro di Vienna.

La conclusione colla quale si chiude il volume si può riassu-
mere in queste idee essenziali: in Leonardo si concentra lo svol-
gimento dell'arte italiana quale ci appare nel corso di un paio
di secoli. Le sue opere giovanili sono l'ultima e più alta espres-
sione del Quattrocento; nei capolavori fatti a Milano, e a Firenze
nel secondo periodo, imprime l'indirizzo all'arte del Cinquecento,
nelle sue opere più tarde presente l'ultima fase dell'arte nuova,
il barocco. Lo straordinario significato di Leonardo come artista,
palese nella sua influenza sull'arte assai più che nelle sue opere
giunte a noi, sì poche e tanto deteriorate, si può solo pienamente
apprezzare, e lo sviluppo della sua personalità artistica si può
solo comprendere se si tien conto della sua posizione tra sì di-
verse epoche dell'arte e del suo rapporto con esse. (E. Verga).

BODRERO EMILIO, *La posizione spirituale di Leonardo.* « Rivista
d'Italia », 30 aprile 1919.

> Pp. 377-388. Affinità di Leonardo coi presocratici in quanto
> si allontana dalla tradizione e ripudia le cognizioni di seconda
> mano « per rifare da sè la traduzione, la trascrizione del mondo ».
> Come quelli, non è demolitore degli idoli invecchiati se non in-
> direttamente, ma solo ricomincia con un'opera di persuasione e
> di verità. Intorno a questo concetto centrale l'Autore svolge pa-
> recchie considerazioni, non sempre, almeno per chi scrive, per-
> spicue, con frequenti richiami all'antichità ed ai presocratici.

BOFFITO GIUSEPPE, *Due passi del Cardano concernenti Leonardo
da Vinci e l'aviazione.* Estratto dagli « Atti della R. Acca-
demia delle scienze di Torino », 1920; 8°, pp. 9.

> Dono dell'Autore.

Il primo passo, riprodotto fin ora a orecchio e alterato, è nel *De subtilitate*, libro XVII (Lugduni, 1580, p. 579). Il Cardano vi parla anzitutto di due sfortunati aviatori del suo tempo dicendo che male loro intervenne, poi di Leonardo del quale dice solo che invano tentò di volare: *volandi inventum, quod nuper tentatum a duobus, illis pessime cessit: Vincius tentavit et frustra: hic pictor fuit egregius* ». Il *pessime cessit* non si può riferire, come lo riferì il Solmi, a Leonardo per via di quel *nuper*, giacchè mentre il Cardano accenna qui a uno sfortunato recente (*nuper*) tentativo aviatorio, parlando poco prima, nel medesimo libro, del Vinci (pp. 573-574), dice: « praeclara illa totius humani corporis imitatio *jampluribus ante annis* inchoata a Leonardo Vincio fiorentino et pene absoluta ». Ad ogni modo un tentativo Leonardo pare lo abbia fatto.

BOLOGNINI ELCONIDE, *Leonardo da Vinci nella critica d'un biografo del Cinquecento.* « Rivista critica di coltura », Roma, gennaio 1921.

Pp. 1-12. Stralcio di alcuni passi riguardanti Leonardo dalle opere di G. P. Lomazzo con brevi commenti e richiami al Trattato Vinciano e al Vasari.

BORUTTAU HEINRICH, *Leonardo da Vincis Verhältnis zur Anatomie und Physiologie der Kreislauforgane.* « Archiv für Geschichte der Medizin ». Leipzig, novembre 1912.

 Dono del dr. K. Sudhoff.

Pp. 233-244. L'Autore, premesso che i disegni e le notizie di indole anatomica nei manoscritti di Leonardo da Vinci presentano non lievi difficoltà di lettura e di interpretazione, non essendo essi dei lavori completi e definitivi, ma note personali e brutte copie, insomma lo schema di una vasta opera futura, passa in rassegna le trascrizioni e i commenti delle parti scientifico-anatomiche dei manoscritti Vinciani, dalle prime incerte e imprecise, alle più moderne che man mano sempre più van facendosi esatte nel testo e nell'interpretazione (trascrizioni di Richter, Holl, e Sabatschnickoff-Piumati, nell'edizione dei fogli *A* e *B*, che, equivocando, attribuisce al Ravaisson Mollien). Parla poi dell'edizione Rouveyre apparsa nel 1901 e dice che, pur non potendo giudicare in modo assoluto del suo valore intrinseco, non la può tuttavia condannare del tutto come hanno fatto Vangensten, Fonahn, Hopstock, i quali con ogni mezzo ed aiuto han potuto iniziare la trascrizione degli studii anatomici leonardiani. di cui (1912) è apparso solo il primo Quaderno.

L'Autore conoscendo l'italiano, e potendo interpretare il metodo calligrafico di Leonardo, si sente nelle migliori condizioni per giudicare delle conoscenze del Nostro intorno alle funzioni degli organi che presiedono alla circolazione del sangue.

Richter crede che Leonardo abbia conosciuto, o almeno intuito, l'esistenza dei movimenti circolatori, il che sarebbe provato da due passi dei manoscritti. Il Boruttau, riprodotti i passi, ammette che nel primo l'accenno si possa trovare, nel secondo no. Ha sostenuto tale conoscenza da parte di Leonardo Marie Hertzfeld, ne ha dubitato Pagel; Bottazzi non ne parla, la contesta aspramente il Roth. L'Holl la ammette con riserve conchiudendo che, se avesse potuto approfondire le sue ricerche, Leonardo l'avrebbe forse pienamente conseguita. Per rispondere positivamente alla domanda l'Autore crede si debbano studiare attentamente note e schizzi di Leonardo, sceverando quello che vi è di suo da quello ch'egli riporta da altri, in modo speciale dagli Arabi e da Galeno.

Si indugia quindi ad esaminare i passi relativi al sangue, al cuore, alle vene, alle arterie, al polmone; li cita nel testo originale, in traduzione, li paragona a quelli dei contemporanei e predecessori versati in materia anatomo-fisiologica, e riporta la opinione di studiosi intorno a date particolarità, a interpretazioni dubbie o controverse. Infine, concludendo, asserisce che Leonardo per intuizione di pensiero, per preparazione accurata, sopratutto per esattezza di disegno (esattezza appena raggiunta in tempi moderni) si deve ritenere in possesso di alcune cognizioni generali e di numerosi particolari esatti sulla anatomia della circolazione, più che altro nei riguardi del sistema valvolare cardiaco, cosicchè giova credere che egli abbia in massima capito come agisce il cuore. Se poi avesse potuto operare su animali viventi e fosse stato in possesso di mezzi moderni d'indagine con cui poter vedere la circolazione capillare, indubbiamente il sistema della circolazione del sangue gli si sarebbe rivelato nella sua interezza.

Nei manoscritti appare come il Maestro cerchi di conciliare quanto l'osservazione e l'esperienza gli dettano e quanto gli dicono le tradizioni, sostenute dalla autorità di Aristotile, di Galeno e degli Arabi, e così avviene che Leonardo, dotato di tanta geniale penetrazione, sicuro di sè, con così ricchi doni naturali di osservatore, trattenuto dal passato, si ferma di fronte all'enigma della circolazione che gli si sta per svelare, sulla soglia della conoscenza. (U. Biasioli).

BORUTTAU *HEINRICH, Erwiderung auf die Bemerkungen von Vangensten, Fonahn und Hopstock zu meinem Artikel « Leonardo*

da Vincis Verhältnis zur Anatomie und Physiologie der Kreis-lauforgane ». « Archiv für Geschichte der Medizin ». Leipzig, august 1913.

<div align="right">Dono del dr. K. Sudhoff.</div>

Pp. 217-222. L'Autore, premesso che i suoi critici (vedi articolo di Vangensten, Fonahn e Hopstock riassunto in questo fascicolo) dichiarano essi stessi di non entrare in merito alle conclusioni mediche a cui egli è giunto perchè non hanno sottomano ancora tutto il materiale adatto, rileva che le accuse principali a lui mosse sono quelle di aver usato di un testo (Rouveyre) « inservibile a scopi scientifici » e di aver aggiunto agli errori del testo stesso false o inesatte interpretazioni, e traduzioni del tutto strane, tanto che le sue citazioni non sono tali da dare affidamento di sorta. Risponde che l'articolo onde furono provocate le critiche pubblicato nel novembre 1912, in realtà fu comunicato nella seduta del 5 luglio 1912 alla R. Società berlinese di Storia della Fisica e della Medicina, quando cioè il II Quaderno d'Anatomia non era ancora apparso. In ogni modo, pur ammettendo che (presi a confronto i Quaderni I e II) così nel testo del Rouveyre, come in alcune sue interpretazioni, si riscontrino inesattezze ed anche errori, sostiene che questo può aver valore per una ricerca filologica, per una interpretazione minuta e storica di parole, non nel suo caso, e si dichiara convinto che, sostituendo alle sue errate citazioni le più giuste parole quali risultano dalla accurata interpretazione dei Quaderni, nulla viene a cambiarsi nell'insieme. Non cambia egli perciò menomamente il suo giudizio intorno alle conoscenze di Leonardo sull'anatomia e fisiologia della circolazione

Così, se in luogo di *disserrare* si deve leggere *del serrare*, in uno dei periodi da lui citati e criticati dagli scienziati norvegesi, il Boruttau replica che ciò, a proposito delle valvole atrio-ventricolari, è « assolutamente indifferente » per il giudizio sull'esattezza della dimostrazione di Leonardo circa l'apparato valvolare. Sia, dice il Boruttau ancora, con la lezione, da parte sua inesatta, di tante parole, sia con quella esatta e precisa dei Quaderni, si dimostra senza tema di smentita che Leonardo, pur avendo la conoscenza precisa delle valvole e l'intuizione del loro meccanismo, non è giunto a comprendere il meccanismo della circolazione del sangue, ma è rimasto fedele alla teoria galenica del flusso e riflusso, e ciò è quanto all'Autore veramente importa.

Per quanto poi riconosca e la difficoltà dell'impresa a cui si sono accinti i suoi critici con la pubblicazione dei Quaderni, e la loro diligenza e competenza, e il loro valore, tuttavia deve

anch'egli rilevare, e con sorpresa, qualche inesattezza di traduzione. Così nel Quaderno II 542 III 8, al periodo « le lacrime vengano ecc. » la traduzione tedesca dovrebbe essere « le lacrime vengono dal cuore e non ecc. ».

Esprime l'opinione che, dovendo i Quaderni consistere in una semplice edizione del materiale anatomico lasciatoci da Leonardo, con trascrizione italiana e traduzione in due lingue, non dovrebbero esservi commenti, poichè con essi si usurpa il compito dello specialista, tanto più che proprio nei commenti sono sfuggiti agli autori norvegesi evidentissimi errori ed anche facili da evitare. Si sofferma specialmente e molto a lungo su una errata interpretazione della dicitura di Leonardo « *vena arterialis* » tradotta per « *vena aorta* », mentre tale dizione valeva come « *arteria polmonare* » presso tutti gli autori (e cita con abbondanza di periodi latini Mondino, Berengario di Carpi ecc.) così che non può ammettere nemmeno un lapsus calami da parte di Leonardo.

Critica l'indice soggiungendo che, a suo parere, anche quello è lavoro da specialista, che non era nè necessario nè richiesto in un'opera di tale specie, e critica insieme anche una serie di correzioni ed aggiunte.

Dopo aver ricordato che il Pagel e il Brodersen (quest'ultimo appoggiandosi ad un accuratissimo esame dei soli disegni) già opinarono che Leonardo non fosse giunto alla esatta conoscenza della circolazione del sangue, ma che anzi seguisse la teoria di Galeno, rivendica a sè il merito di avere, in base agli scritti del Maestro, stabilito per primo con assoluta certezza la mancata conoscenza da parte di Leonardo della teoria della circolazione, e di aver dimostrato che il grande italiano seguì, rispetto alla teoria dei movimenti del sangue, il punto di vista galenico. (U. Biasioli).

BOTTAZZI FILIPPO, *La vie et l'oeuvre de Léonard de Vinci. À propos du quatrième centenaire de sa mort.* Extr. de la « Revue générale des sciences », 15-30 août 1919; 8°, pp. 46.

Traduzione del discorso commemorativo pronunciato a Napoli il 2 maggio 1919. (Accennando alle cause che indussero Leonardo a lasciar Firenze per Milano, l'Autore esprime l'opinione che vi abbia contribuito l'antipatia del grande artista per gli Umanisti de' quali Firenze era allora il principal centro).

CALVI GEROLAMO, *Il vero nome di un allievo di Leonardo: G. Giacomo Caprotti detto Salai.* Estratto dalla « Rassegna d'arte », luglio 1919.

Dono dell'Autore.

Pp. 138-141. Contemporaneamente al Beltrami, basandosi su un documento diverso da quello da lui sfruttato, il Calvi arriva alle medesime conclusioni. Si tratta dell'istrumento della vendita fatta dal fido cameriere di Leonardo, Battista Villani, il 30 marzo 1534, della metà della vigna di sedici pertiche lasciatagli dal Maestro, ai Gesuati di S. Girolamo, nel qual istrumento, dove si descrivono le coerenze, è menzionata una Lorenzina de Caprotis proprietaria dell'altra metà, o almeno della parte confinante colla proprietà Villani, e detta « legataria infrascripti. q. d. magistri Leonardi ». Ora basta ricordare che nell'istrumento 10 marzo 1524 questa Lorenzina de Caprotis e la sorella Angelina, figlie di G. Pietro, son dichiarate le sole eredi del fratello G. Giac. de Caprotis detto Salai (cfr. l'articolo Beltrami) per convincersi che quest'ultimo non può esser se non il famigliare di Leonardo. Le evidenti coincidenze cogli altri documenti già noti concorrono ad escludere ogni dubbio.

CAROTTI GIULIO, *Leonardo da Vinci pittore, scultore, architetto*. Studio biografico-critico. Appendici, numerose illustrazioni e cinquantotto tavole fuori testo. Torino, Celanza, 1921; 4°, pp. 143.

Dono dell'Autore.

Il Carotti pubblicò già nel 1905 uno studio su Leonardo artista nel suo noto libro: *Le opere di Leonardo, Bramante e Raffaello*. Nel presente volume, che avrebbe dovuto uscire tre anni or sono in occasione del centenario, se circostanze indipendenti dalla volontà dell'A. non lo avessero impedito, non si ripete. Esso è fatto con metodo diverso, e, se vogliamo, originale. Lo si potrebbe chiamare un elenco sommariamente ragionato delle opere artistiche del Grande, disposte in ordine cronologico secondo l'età che a ciascuna di esse l'Autore crede di attribuire. Un filo biografico tenuissimo collega le parti, svolgendosi alquanto or qua or là dove gli avvenimenti son più necessari a chiarir l'opera. Non vi sono descrizioni dei soggetti rappresentati, le quali invece abbondano nel lavoro precedente, non discussioni sulle autenticità, niun apparato critico: qualche notizia sulla provenienza e la storia del dipinto o del disegno, talora qualche opinione dei critici più noti, qualche accenno a disegni preparatori, qualche rilievo d'analogie, qualche rara osservazione d'indole artistica e basta.

Così, per esempio, niun riflesso della famosa questione della Vergine delle rocce: l'esemplare del Louvre è senz'altro collocato nel primo periodo fiorentino, subito dopo il S. Girolamo e l'Adorazione, colla semplice osservazione che lo stile e la tecnica

ad olio condotta tutta a velature trasparenti applicate l'una sopra l'altra rivelan l'origine toscana; l'esemplare di Londra nel primo periodo milanese quale opera non di tutto pugno di Leonardo come la precedente ma dipinta in parte dal De Predis; ripetizione della fiorentina, coll'unica variante del gesto dell'angelo, fatta alla svelta per sottrarsi alle insistenti sollecitazioni degli scolari di S. Francesco. Il cartone della S. Anna a Londra è messo accanto a quest'ultima per affinità di stile coll'angelo; quella del Louvre nel secondo periodo fiorentino, in quanto vi fu cominciata a dipingere dal famoso cartone descritto dal Novellara, ma assegnatone al periodo francese il compimento, senza discussione.

A Leonardo giovanissimo assegna senz'altro il gruppo in terracotta della Vergine col Bambino al Kensington, e il disegno della Madonna Litta; il dipinto ricavato da quel disegno, vuol di Boltraffio. Ammette l'autenticità della Madonna Bénois e della Ginevra. Sul Cenacolo discorso brevissimo; più si indugia nel riferire interessanti comunicazioni fattegli dal compianto prof. Cavenaghi sulle parti da lui trovate intatte, non contaminate dai restauratori; le quali risultano esser molte, cosicchè il grande capolavoro è da ritenere assai più conservato di quanto comunemente si creda. Più ampiamente è trattata la Leda dacchè all'Autore preme di sostenere una sua tesi: esistere cioè l'originale, che si riteneva perduto, nell'esemplare apparso per la prima volta nel 1874 in una esposizione di beneficenza a Parigi come proprietà del marchese la Rozière, poi passato al barone de Rouble dalla cui vedova lo comprò l'attuale possessore, il cavalier Spiridon di Roma.

Ai disegni son riservati pochi accenni generali quando non siano collegati a questo o quel dipinto, o non riguardino i monumenti Sforza-Trivulzio o il tiburio del Duomo o non ispirino per qualche ragione una speciale ammirazione all'autore come quelli per la città ideale, per le stalle nel castello di Vigevano, ch'egli ha visitato e descrive, pel progetto di mausoleo che il Geymüller dichiarò bastevole a collocar Leonardo fra i più grandi architetti di tutti i tempi.

In complesso il simpatico volume, riccamente illustrato, non è fatto per dare un'idea complessa e organica della personalità artistica di Leonardo, ma è utile per chi abbia bisogno d'una consultazione rapidamente proficua. Al che contribuisce anche l'appendice con brevi regesti cronologici dell'attività di Leonardo. (E. Verga).

CERMENATI MARIO, *Leonardo a Roma nel periodo leoniano.* « Nuova Antologia », 1º maggio 1919.

Pp. 105-123. Pubblica per intero il preventivo della spesa per l'adattamento di locali nel Belvedere, in Vaticano, ad uso di studio per Leonardo, e alcuni conti relativi, pur pubblicati in riassunto da Corrado Ricci nel X Annuario della *Raccolta Vinciana*. Questo interessante documento si trova in un *Libretto di ricordi* 1531 che si conserva nell'Archivio della Fabbrica di S. Pietro. I lavori furono fatti fare dal noto costruttore al servizio di Leone X, Giuliano Lenno, e, come dice una nota, collaudati il 1º dicembre del 1513 da Rinieri da Pisa, Bartolomeo Marinai e Francesco Magalotti.

Il Cermenati riporta poi e commenta passi di diversi biografi di Leonardo e di Leone X per dimostrare quanta sia l'incertezza e l'inesattezza delle notizie date sul soggiorno di Leonardo a Roma che taluni perfino misero in dubbio o negarono. Mostra come le idee su questo argomento si facessero più ordinate e chiare cominciando dalla rinascita degli studi Vinciani nel secolo XVIII col Dei, col De Pagave, col Fontani, col Venturi, seguiti poi dall'Oltrocchi e dall'Amoretti. Mette in rilievo la leggerezza colla quale il Roscoe parlò di Leonardo in genere, e della sua dimora a Roma in ispecie.

CERMENATI MARIO, *Leonardo a Roma*. «Nuova Antologia», 1º settembre 1919.

Pp. 308-331. Congetture non prive di verosimiglianza sulla dimora di Leonardo a Roma. Giuliano dei Medici può averlo conosciuto e cominciato ad apprezzare quando, col fratello Giovanni, fu a Milano nel 1496 a visitare il Moro nel quale entrambi riponevano molte speranze. Il Cardinal Giovanni poi nel 1512 fu a Milano ospite del Sanseverino, col quale Leonardo era in ottimi rapporti, ed ebbe nuova occasione di ammirarlo. Giuliano, stabilitosi a Roma, si attorniò di dotti e artisti, e poichè con special diletto coltivava la meccanica e la matematica, è ben probabile abbia direttamente invitato l'artista a raggiungerlo. È da escludersi che, come taluni hanno asserito, si siano incontrati sulla via di Roma. Comunque Giuliano accolse affettuosamente Leonardo: ce lo testimonia il Varchi in una pagina passata fin qui inosservata, del suo elogio funebre di Michelangelo. Per mezzo di Bramante Leonardo avrà conosciuto l'abile costruttore Giuliano Lenno che gli preparò lo studio in Belvedere. A Roma ritrovò, oltre al Bramante, care conoscenze: fra Giocondo vecchissimo, che, essendo stato in Francia agli stipendi di Carlo VIII e di Luigi XII, può aver predisposto quest'ultimo verso il Vinci, e, a Roma, predisposto l'artista verso il Re. La scelta di Raffaello

a succedere a Bramante nella direzione della Fabbrica di S. Pietro può aver amareggiato come una delusione Leonardo.

L'Autore riunisce appunti dei mss. Vinciani relativi alla dimora in Roma illustrando le persone ivi nominate: per esempio, Battista dell'Aquila che identifica con G. B. Bramani da Aquila, uno dei personaggi più cospicui della società romana, l'arcivescovo di S. Giusta, « Franco medico lucchese » che sarebbe Francesco Dandini, medico di Leone X, Marcantonio Colonna, l'orefice Michele Nardini. Adduce, quali testimonianze della vita di Leonardo a Roma, alcune indicazioni da lui lasciate nei mss. sui suoi studi scientifici : quella relativa ai fossili di Monte Mario che, secondo il Cermenati, sarebbe stato il primo a menzionare, quella sulla stalla di Giuliano. Esclude che possano riferirsi a Roma, come volle il Solmi, gli esperimenti d'acustica « di là della fossa di S. Angelo » perchè l'appunto si trova sopra un foglio del periodo milanese. Commenta gli appunti accennanti a una prolungata assenza da Roma nel 1514, e quelli che documentano o lascian supporre alcune gite a Tivoli, a Terracina, e a Civitavecchia : giudica molto importanti questi ultimi perchè descrivono lo stato attuale dell'antico porto di Trajano. Ricordando gli studi pel prosciugamento delle paludi pontine ritiene assai probabile che Giuliano dei Medici abbia avuto da Leonardo stesso la spinta a tentare la grande impresa.

CLAY J., *Schets eener kritische Geschiedenis van het begrip Naturwet in de nieuwere wijsbegeerte.* Leiden, Brill, 1915; 8º, pp, XXVIII-394.

Dono dell'Autore.

Pp. 49-55, IV. *La genesi della scienza naturale: da Vinci.* L'Autore pone Leonardo fra i grandi che, pur non avendo professato filosofia, hanno esercitato una grande influenza sulla filosofia moderna. Ne considera le osservazioni in rapporto coi metodi della scienza naturale in generale e con « l'idea-legge » in particolare, e mira principalmente a metterne in rilievo gli elementi nuovi da lui portati. Dei quali il primo è la necessità, il rapporto causale tra i fenomeni della natura. La concezione aristotelica della natura, al suo tempo, aveva un carattere estetico biologico proveniente dallo spirito greco, che riguardava la natura dal lato della bellezza pregiudicando per ciò la scelta degli oggetti, e considerandoli esteriormente nella concreta pienezza della loro apparenza, non già coll'analisi. Aristotele è più un biologo che un fisico: nella biologia l'efficacia e l'armonia interiore e inviolabile si mostrano come concezioni indispensabili. Ma non son queste le idee occorrenti per costruire sinteticamente dal principio una

scienza naturale. La filosofia naturale, biologica rende fallace il
procedimento: parte dal concreto, dal complicato e non consegue
l'idea giusta. Invece la filosofia naturale, meccanica e causale,
che comincia colla rivelazione più semplice datale dall'analisi,
è la più facile a comprendere dall'immaginazione, può, aumentando
il suo contenuto, avvicinarsi gradatamente all'idea concreta.
Ecco il cambiamento d'idee che si verifica in Leonardo; reso pos-
sibile dall'accidentale accoppiamento di attitudini artistiche e
scientifiche in una sola persona. La bellezza immediata non gli
basta; egli cerca in essa gli elementi dell'armonia. Non solo idea-
lizza, ma vuole il reale. Inoltre per lui ogni problema della na-
tura è importante; non l'oggetto determina il valore della nostra
conoscenza, ma la giustezza e la verità della nostra indagine. La
importanza del rapporto causale ritorna frequentissima in Leo-
nardo ed è tutt'altra cosa che l'animazione aristotelica della
natura.

L'idea d'una necessità regnante nello sviluppo naturale ha
esistito anche nell'antichità, specialmente fra gli atomisti, ma
l'autorità di Aristotele, criticando severamente le teorie degli
atomi, ha scartato tutti gli elementi causali e meccanici. Essi
ritornano ora per la prima volta in onore per opera di Leonardo.
(E. Verga: da una traduzione francese di questo capitolo favorita
dall'autore).

CESARI GAETANO, *La forma musicale come « figurazione dell'in-
visibile »*. « Il Convegno », Milano, febbraio 1920.

Pp. 57-66. Commenta la definizione della musica data da Leo-
nardo come « figurazione dell'invisibile », la cui apparente anti-
tesi scompare quando venga idealmente attribuita alle immagini
sonore, giacché il mezzo sonoro, la « quantità invisibile » secondo
Leonardo, ha bisogno, per divenire arte, di assumere l'aspetto
di una *figurazione*. Nella profonda definizione Vinciana è anche
il presagio delle facoltà creative della musica moderna, dacché
ammette che l'elemento soggettivo possa entrare in giuoco come
trasformatore dell'elemento invisibile, ammette, in altre parole,
una collaborazione dell'ascoltatore.

COOK THEODORE A., *The Signa Madonna*. An Essay in compa-
rison. London, The Field Press, December 1919 (for private
circulation only); 12°, pp. 34 con 1 tavola.

Dono di Mr. G. B. Dibblee.

Si tratta d'un bassorilievo, Madonna col Bambino, detto di
Signa per essere stato trovato in questo paesello su una parete

esterna della villa costrutta poco dopo il 1476 dagli Albizzi, posseduta ultimamente dalla famiglia Orsi, uno dei cui membri lo vendette nel 1897 al sig. Dibblee che lo conserva in una sua casa ad Hampton Court. Passato inosservato in Italia, fu ammiratissimo al Burlington Club dove il nuovo proprietario lo espose, e senz'altro attribuito alla scuola del Verrocchio. È in pietra ricoperta di un leggero strato di gesso duro, circostanza per l'Autore oltremodo importante, come vedremo. Esso si collega a tutta una serie di composizioni consimili (niuna presentante la singolarità dello strato di gesso) che il Cook riproduce in una sola tavola, in un ordine determinato dal grado di parentela di ciascuna col suo soggetto. E sono: terracotta del Verrocchio al Bargello che fu considerata fin ora come l'archetipo della serie; maiolica della Robbia in S. Croce; altra nella pinacoteca di Prato; terracotta a Birmingham; stucco colorato a Berlino; terracotta al Victoria and Albert; marmo al Museo nazionale di Firenze; rilievo del Rossellino al Bargello; infine dipinto di un Verrocchiano allo Staedel di Francoforte.

Nell'esemplare del Verrocchio la Vergine tiene il bambino, ritto in piedi sopra un cuscino, colla sinistra; in quello di Signa e in tutti gli altri lo tiene colla destra; ed è questo un notevolissimo miglioramento che accresce l'armonia e la bellezza della composizione. Tale circostanza dovrebbe bastare per escludere che il bassorilievo verrocchiano sia l'archetipo. I due tipi più vicini alla scultura di Signa sono i due della Robbia, nel secondo dei quali il Bambino tiene colla destra un uccellino, come certamente teneva quello di Signa, balzato poi via per rottura della pietra in quel punto.

Dopo i primi raffronti fatti enumerando i diversi esemplari sembra al Cook risulti evidente la superiorità della Madonna di Signa su tutte le altre: tutto quanto v'è in queste di bello ha preciso riscontro in quella; tutto quanto è scadente ne differisce. Nè meno evidente gli pare la derivazione di tutte da quella e non già dal tipo del Verrocchio. Il Gesù di Signa è un bambino reale, non l'adulta maschera di prematura intelligenza che gli altri artisti inferiori hanno posto sovra un corpo molliccio senza spina dorsale. Inimitabile è la grazia con cui la madre lo tiene col braccio guardandolo con una gioia dolce e sorridente, ma contenuta e riservata come di chi nasconde in cuore un grande segreto.

La sorgente del sorriso leonardesco deve ricercarsi nel David del Verrocchio e nel S. Giovan Battista al Victoria and Albert, che potrebb'essere tanto del maestro quanto del suo più grande scolaro: in entrambi le labbra chiuse, curvate, sono ad un tempo il loro mistero e il loro fascino: ben diverse dalle bocche aperte dei S. Giovanni di Donatello e di Desiderio. Nella Madonna di

Signa vede il Cook il primo deliberato perfezionamento di quella caratteristica che culminerà nella Gioconda. Non occorre dire che in nessuna delle altre opere della serie gli artisti hanno saputo esprimere quel sorriso.

Inoltre si vede qui iniziata la funzione razionale delle mani propria dell'arte di Leonardo. Non è solo l'indice teso a sostenere il gomito del bimbo come nel Verrocchio, ma tre altre dita, che là sono oziose, qui premono il corpicciuolo con un moto di affettuosa protezione. E la sinistra, invece di stringere, come là, senza ragione le pieghe della veste che non toccano il Bambino, sostiene l'abito allontanandolo dalla nuda gamba di lui, e col pollice incurvato in su fa da sostegno ad una mela che egli tiene colla sinistra. E l'uccellino e la mela rispondono ad elementi famigliari ai disegni di Leonardo, che formicolano d'animali, di fiori, d'uccelli.

Un critico che vide il bassorilievo in Inghilterra ne giudicò troppo scarso il movimento per essere opera dell'Autore dell'Adorazione e della Cena. Ma non è uno de' precetti di Leonardo che i bambini, quando sono rappresentati in piedi, al contrario di quando son seduti, debbano avere atteggiamenti ritenuti e timidi ?

L'aver cinto di nimbo il capo di Gesù e non quello della Vergine; cosa che nessun artista a questo tempo e in questo soggetto avrebbe osato di fare, risponde allo spirito di Leonardo che lasciò scritto: « ci sono alcuni che serbano fede al Figlio ed erigon templi solo alla Madre », e si sa che, pur essendo credente, si concedeva molta libertà nelle cose di religione, sì che il Vasari nella prima edizione delle *Vite* potè dipingerlo quasi come un eretico. Tutti sanno quali potenti elementi d'umanità abbia portato nelle sue rappresentazioni di soggetti sacri: si ricordino il delicato *humour* nella Madonna del gatto e la Vergine sedente sulle ginocchia di S. Anna.

Lo strato di gesso infine di cui è rivestita la pietra suggerisce al Cook singolari considerazioni. Sappiamo quanti esperimenti facesse Leonardo di colori e vernici; non sarà anche verosimile che, dopo scolpita la pietra, vedendo di non poter raggiungere la desiderata delicatezza nei particolari, ricorresse all'espediente del gesso ? E le parole del Vasari quando dice che Leonardo compiacevasi di far « teste di femmine che ridono *che vanno formate per l'arte di gesso* » non potrebbero alludere a questo processo ?

Non credo che queste parole possano aver rapporto colla tesi del Cook. Le espressioni *l'arte, per l'arte* volevano significare il complesso, il céto degli artisti d'una data qualità. Si confronti il loro frequente ricorrere, appunto con questo significato, nella *Vita* di B. Cellini. Il Vasari voleva dire, a parer mio, che delle teste di femmine create da Leonardo si facevano dagli

artisti, nelle diverse botteghe fiorentine, diverse riproduzioni in gesso, tanto era il favore che incontravano nel pubblico.

Quanto al tempo in cui Leonardo avrebbe eseguito questo squisito lavoro, l'Autore lo riconnette al famoso appunto delle due Madonne cominciate nel settembre del 1478; la Madonna di Signa sarebbe una delle due e rappresenterebbe un perfezionamento dello scolaro all'esemplare· del Maestro.

Son tutte congetture senza dubbio ingegnose e, se si vuole, verosimili: ma il terreno non mi par solido abbastanza per camminarvi senza pericolo. (E. Verga)

D'ANCONA PAOLO, La « Leda » di Leonardo da Vinci in una ignota redazione fiamminga. « L'Arte », Roma, gennaio-aprile 1920.

Pp. 78-84, ill. La Leda Vinciana ha per l'Autore un grande significato. In essa· più che in alcun'altra sua opera Leonardo deve aver mirato a realizzare tutto se stesso; il soggetto mitologico è un pretesto scolastico: il problema postosi dall'artista è quello di rappresentare un nudo di donna che si erge nel pieno sviluppo delle sue forme in mezzo all'aria e alla luce di un ubertoso paesaggio, quasi a simboleggiare l'intimo connubio fra l'uomo e la natura, l'amore e la fecondità nelle cose create. Non crede Leonardo abbia eseguito due Lede una a Firenze, l'altra in Francia, come volle il Müller Walde, che divise le copie in due gruppi a seconda che gli parvero ispirate all'uno o all'altro dei due originali perduti. Le differenze son troppo piccole e facilmente spiegabili senza l'ipotesi d'un duplice originale. Dopo aver ricordato le principali copie, ne pubblica e illustra una della raccolta G. D'Ancona a Firenze, proveniente da un'insigne raccolta pesarese che andò smembrata verso la metà del secolo XIX. È dipinta su d'una piccola pergamena aderente a una tavoletta. L'autore, che è da ricercare fra gli artisti fiamminghi della prima metà del secolo XVI che soggiornarono in Italia, ha ben saputo contemperare la finitezza estrema con una certa larghezza di concezione dell'insieme.

D'ANGHIARI P. A. M., La filosofia di Leonardo da Vinci. « Rivista di filosofia neoscolastica », Milano, giugno-dicembre 1920.

Pp. 203-224; 430-444. Croce, partendo da una definizione sua propria della filosofia, così l'ha ristretta che Leonardo ne è rimasto fuori; il cappuccino d'Anghiari così la estende, nel senso più largo e tradizionale della Scolastica, che Leonardo vi resta dentro. Dato il carattere frammentario, e non privo, appunto per questo, di qualche contraddizione, egli giustamente ritiene che per rico-

struire il pensiero leonardesco occorra riportare alla lettera i suoi passi e confrontarli fra loro; seguendo questo criterio ci presenta una esposizione ben ordinata e chiara. Della quale tuttavia ci asteniamo dal dare un riassunto completo perchè non ci sembra che l'Autore apporti un contributo molto notevole alla interpretazione della filosofia di Leonardo; all'infuori di alcuni punti dove esprime nettamente il suo pensiero di uomo religioso e di ammiratore della Scolastica, ripete cose già osservate da studiosi che lo hanno preceduto in questo tema, e specialmente dal Solmi. Ci limitiamo dunque a rilevare quelle osservazioni che in qualche modo ci sembrano originali.

Il negare, come fa Leonardo, ogni valore alle scienze eminentemente speculative pare all'Anghiari esagerato perchè non v'è scienza sì speculativa che non abbia la sua influenza, più o meno remota, nella pratica stessa. Approva il principio (già greco e scolastico) posto alla base de' suoi studi sperimentali, che « ogni nostra cognizione principia dai sentimenti » ma, a suo parere, Leonardo esagera quando nega valore a tutto quanto non sia controllabile dall'esperienza e non passi per le matematiche dimostrazioni, e si contraddice coll'ammettere l'esistenza di Dio e dell'anima.

Quanto alle idee nel campo della morale l'Autore trova eccessivo il giudizio del Solmi, che le chiama superficiali non avendo Leonardo fatto l'analisi del fatto etico: e, dopo di aver riferito i principali concetti Vinciani in questo campo, conclude che nell'ideale di moralità Leonardo raggiunge un grado tanto alto di perfezione quale non esiste se non nella dottrina cattolica: brevi sono i suoi insegnamenti etici ma vi sono contenuti i principî fondamentali della morale.

Nei concetti d'anima, d'ordine di natura e di Dio Leonardo, per l'Anghiari, esprime delle verità dacchè ammette l'indipendenza dell'anima dalla materia, la sua incorruttibilità e le principali proprietà insegnate dalla filosofia tradizionale, ma sostiene anche tesi erronee, particolarmente là dove, combattendo la negromanzia, definisce lo spirito come una potenza congiunta al corpo, incapace di reggersi per sè medesima e di « pigliare alcuna sorta di moto locale » e, a dimostrare che non può reggersi per sè entro gli elementi, adduce la ragione che « se lo spirito è quantità incorporea questa tal quantità è detta vacuo e il vacuo non si dà in natura, e, dato che desse, subito sarebbe riempiuto dalla ruina di quello elemento nel quale il vacuo si generasse »; e quando, seguitando a equivocare, con sillogismi (pur avendo egli coudannato il silogismo) asserisce che uno spirito non può assumersi occasionalmente un corpo formato con l'aria circostante, perchè allora quest'aria diverrebbe più leggera e il suo moto non sarebbe

che per in su. L'erronea definizione dello spirito, la confusione dell'incorporeo col vacuo è in aperta contradizione con ciò che ha detto dell'anima; ciò spiega l'Anghiari pensando che, nell'ardore di combattere i negromanti, s'è dimenticato d'aver asserito che l'anima esiste ed è cosa divina.

La dottrina circa l'ordine dell'universo e il problema di Dio è più abbondante e più esplicita. L'Autore riconosce che qualche dubbio e qualche imprecisione può indurre chi la consideri superficialmente a ritener Leonardo o non credente o agnostico, ma esclude che tale possa apparire a chi consideri nell'insieme il suo pensiero e tenga presente che, non avendo egli coordinato ciò che scrisse, poteva benissimo attraversare momenti di minor preparazione per certi problemi e momenti d'incoerenza. (E. Verga).

DELLA SETA UGO, *La visione morale della vita in Leonardo da Vinci.* Estratto dal periodico « Bilychnis », Roma, 1919; 8°, pp. 31.

Dono dell'Autore.

Leonardo non ha lasciato un'etica propriamente detta, come non ha lasciato una filosofia, eppure parecchi de' suoi scritti costituiscono una moralizzazione che ha un profondo significato. Un motivo etico religioso già domina la sua filosofia della natura e fa di lui, oltrechè un cultore severo, un esaltatore lirico della verità. Il rigore e le cautele che prescrive, i requisiti psicologici e morali che esige nell'indagine rivelano la coscienza del carattere religioso della verità in quanto per essa, svelando la natura, si amplifica la conoscenza di Dio.

Nel campo morale Leonardo ha accenti di desolante pessimismo, non senza qualche nota di sottile ironia: vi si sente l'accoramento d'un'anima integra e pura, che talora esplode in espressioni crude come quando dice che l'uomo è inferiore a tutti gli altri animali; egli denuda, a scopo moralizzatore, tutti i vizi e le turpitudini, in particolar modo l'ipocrisia e la sete dell'oro, sempre però portando nell'anima un mondo ideale. Questo pessimismo, che specialmente si esprime nelle allegorie, diventa ancora più nero nelle profezie dove segue un po' il gusto di profetare comune a molti pensatori della Rinascenza, vaghi, per la maggior parte, di visioni catastrofiche. Per Leonardo la catastrofe maggiore si avvererà tra gli uomini: ma in questa sua profezia, quando sia spogliata dell'elemento fantastico, rimane una verità, cioè il male che nella vita privata e nella pubblica l'uomo procura a sè stesso col proprio egoismo.

Il pessimismo di Leonardo non è però una concezione, è una constatazione. Il pessimista logico come Schopenhauer crede il

male insito nella natura e non ha fede nell'educazione; Leonardo l'ha.

La morale di Leonardo si riassume preliminarmente nell'alto valore conferito alla vita: *chi non stima la vita non la merita.* Quali per lui i valori della vita? Egli non è affetto da quella mal intesa spiritualità che disprezza il corpo, ma lo ritiene nobilitato dalla nobiltà del fine: l'anima, quando possa vivere la sua vera vita conforme alla propria natura, vi dimora senza alcun disagio: quindi il monito di conservare la sanità del corpo cui va congiunta quella dell'anima.

Il puro soddisfacimento dei sensi invilisce la vita: *se la cosa amata è vile l'amante si fa vile*: l'anima deve comandare, non ubbidire ai sensi.

La religiosità di Leonardo celebra la vita dello spirito nel vero, nel bello e nel buono. Dio è per lui verità, bellezza e bontà. Il sentimento religioso ridotto a puro meccanicismo e ritualismo lo disgusta. Ha molta fede nella potenza del pensiero (quando parla contro le *bugiarde scienze mentali* intende solo colpire i sillogizzatori ligi alla scolastica). Quanto al conoscere, dice: *naturalmente li omini boni desiderano sapere*, cioè il buono tende istintivamente al sapere, mentre il malvagio, se vi si avvia, lo fa per fini egoistici. Il sapere è uno dei massimi beni; lo è non solo per sè stesso, ma anche perchè è utile in quanto ci dà la consapevolezza del rapporto fra cause ed effetti e per conseguenza il senso della moderazione. (Questi concetti aveva ben messo in rilievo anche il Solmi). La religiosità e la eticità del conoscere è ancor meglio espressa da Leonardo in questo motivo neoplatonico: *non si può amare quello che non si conosce bene*. Si amerà meglio Dio conoscendo sempre più l'opera della sua creazione.

Anche il bello è per Leonardo un riflesso dell'infinita perfezione divina. L'arte non è semplice diletto, ma, traverso l'occhio, tramite dello spirito, è elevazione dello spirito stesso che, veramente creando, più s'avvicina al Creatore. Di qui il motivo etico cui s'inspira spesso la sua estetica: Leonardo è il primo a riconoscere che non è buono tutto ciò che è bello. L'uomo tristo non potrà creare opere di suprema bellezza: «ogni parte di buono e di tristo che hai in te si dimostrerà in parte nelle tue figure».

La terza luce che illumina la vita dello spirito è il bene. Il vero nostro bene è la virtù: *le cose virtudiose sono amiche di Dio.* I vantaggi che la virtù può recare non contano: essa è premio per sè stessa; Leonardo è il primo a proclamare la superiorità della morale disinteressata. Così pure quando proclama la necessità del lavoro, pur riconoscendone il lato economico: *ogni fatica merita premio*, lascia intendere che per lui il lato morale predomina.

Leonardo è anche « in adombramenti e in ammonimenti » un moralista, un assertore della suprema realtà dello spirito. (E. Verga).

DEL LUNGO CARLO, *Leonardo uomo del Rinascimento e precursore.* Bologna, Zanichelli, 1920; 16º, pp. 40.

Dono dell'Editore.

Conferenza letta al Lycacum di Firenze il 2 giugno 1919. Notevole un raffronto con Galileo. Nella dinamica Leonardo ha dato le prime linee di una dottrina nuova del movimento: ha determinato colla sua *necessità* il principio di causalità; enunciata la prima legge: inerzia; intuita e applicata, se non enunciata, la terza: azione e reazione. Alla seconda: relazione fra la forza motrice e il moto impresso, non è arrivato; essa richiedeva un complesso di studi e di analisi a cui l'ingegno di lui non era disposto. Questa legge, il vero fondamento della nuova meccanica, costituisce la gloria principale di Galileo.

In alcune cose Leonardo precorre, ed anche sorpassa Gàlileo, in altre gli rimane addietro. Nel giudicare i due grandi non bisogna fare una questione di più e di meno, ma tener conto d'un'assoluta differenza fra i due: la mente di Galileo fu geometrica, e nella geometria ebbe il suo primo alimento: Leonardo fu essenzialmente artista, ed artistica fu la sua prima educazione. Galileo dovette presto insegnare, il che obbliga a formarsi un metodo e seguirlo: sente la responsabilità del professore e procede cautamente non presentando le nuove idee se non corredate da dimostrazioni e prove. Leonardo studia e scrive per sè, non dimostra mai o si contenta di dimostrazioni abbozzate, intuisce, indovina spesso, ma non si vede per qual via. In conclusione: Galileo fu un maestro e il suo metodo è essenzialmente didattico; Leonardo è la negazione della didattica.

DE LORENZO GIUSEPPE, *Leonardo da Vinci e la geologia.* Bologna, Zanichelli, 1920; 8º, pp. 195 (Terzo volume delle pubblicazioni dell'Istituto di studi vinciani in Roma, diretto da Mario Cermenati):

Ai lettori di questa *Raccolta* l'argomento non riesce nuovo. Un principio generale molto importante, anche per la geologia, che cioè le azioni naturali non si possono produrre in un tempo più breve di quello in cui si producono, venne osservato dal Bottazzi studiando Leonardo come naturalista (*Raccolta*, V, pagina 19). Un altro principio, essere il moto causa d'ogni vita, fu presentato dal Favaro (*Raccolta*, VI, pag. 46). Della geologia si

occupò specialmente Mario Baratta, che già nel 1911 era riuscito
a costituire, coi frammenti fino allora pubblicati, un vero e com-
pleto trattato Vinciano di geografia fisica e geologia, e si augu-
rava prossima la pubblicazione di molti foglietti Vinciani allora
inediti (*Raccolta*, VIII, pag. 15). Mario Cermenati notava nel-
l'elenco dei libri posseduti dal Vinci lo « Speculum lapidum « di
Camillo Leonardi da Pesaro, pubblicato nel 1502 e dedicato a
Cesare Borgia, proprio quando il Vinci si trovava a Pesaro (*Rac-
colta*, VIII, pag. 33); e nei Regesti Vinciani (*Raccolta*, X, pag. 314)
veniva assegnata la data fra il 1501 ed il 1506 ai primi studi sui
fossili delle montagne di Parma e Piacenza, e fra il 1502 ed il
1506 alle osservazioni geologiche fatte dal Vinci durante il suo
giro in Romagna per adempire agli incarichi affidatigli da Cesare
Borgia.

Il volume del senatore De Lorenzo coordina e completa le
notizie fin qui pubblicate, e dimostra che Leonardo è il precursore
della moderna geologia.

Nella *Introduzione* (pag. 1-27) si espongono i concetti filoso-
fici che informarono tutto lo studio del precursore. Egli studiava
gli animali come esempio della vita mondiale, l'uomo come mo-
dello del mondo. Il suo pensiero è in sorprendente accordo con
le più antiche cosmologie indiane, con l'amore di S. Francesco
d'Assisi verso ogni manifestazione di vita, con la dottrina dello
Schopenhauer sulla volontà e sul dolore mondiali. L'Autore
divaga forse troppo, ma riesce a dimostrare che nella razza indo-
germanica il genio umano raggiunse più volte l'interpretazione
oggettiva delle verità naturali, e che tutte le condizioni neces-
sarie a tanto volo di pensiero furono concesse a Leonardo, il quale
intuì il metodo e fissò i principii quando il dogmatismo vietava
ai contemporanei di comprenderlo.

Nella prima parte, *La geologia prima di Leonardo* (pagg. 31-88)
si affermano le origini orientali del racconto biblico di un diluvio
che fu detto universale, ma fu certo limitato ad una sola regione,
probabilmente la Mesopotamia; si mostrano indizi di scienza
geologica nella mitologia greca; si pongono in evidenza i prin-
cipii, noti all'antica filosofia indiana, della continua mutabilità
e dell'azione lunghissima ed irresistibile delle piccole cause; si
cercano nessi e discontinuità fra la scuola ionica e Lucrezio Caro,
fra costui ed i posteri fino a Ristoro d'Arezzo ed agli altri im-
mediati precursori e contemporanei del Vinci, studiati già da
Mario Baratta in *Leonardo da Vinci e i problemi della Terra*.
Torino, Bocca, 1903. Talvolta l'Autore si indugia in confronti
che riguardano ipotesi di preistoria più che argomenti di vera
geologia.

Nella seconda parte, *La geologia di Leonardo* (pagg. 91-149)

l'Autore riordina molti brani del Vinci, particolarmente quelli composti fra il 1503 ed il 1508 e pubblicati dal Calvi (*Il Codice di L. d. V. della biblioteca di lord Leicester*) e già studiati anche dal Baratta. Ne risulta che il Vinci non aveva cognizione delle forze endogene, attribuiva ogni mutamento geologico al trasporto lento e continuo di materiali per azione delle acque correnti, negava il diluvio universale, spiegava la formazione delle rocce sedimentari e dei fossili e, benchè non intuisse il principio di pressione isostatica, da osservazioni paleografiche sulla Valdarno giungeva a prevedere nella lontananza dei secoli l'interramento del Mediterraneo ridotto a bacino del Nilo. Questo fiume avrebbe allora la foce a Gibilterra, ed il Po ne sarebbe un affluente. Meno verisimili sono le ricostruzioni geologiche nel passato, ispirate forse al Vinci dalla *Cosmografia* di Tolomeo stampata ad Ulm nel 1482; e pur discutibile è la previsione dell'inaridimento della Terra, ed uno sgomento più che leopardiano del nulla in cui si dissolverà questo nostro mondo. L'Autore non ha creduto qui di osservare che il Vinci può aver seguito la dottrina classica della conflagratio orbis terrarum, diffusa nei miti indoeuropei almeno quanto la favola del diluvio universale.

Nella terza parte, *La geologia dopo Leonardo* (pagg. 153-182) si presenta la serie ostinata degli errori dal Vinci al nostro secolo: una lotta continua contro la verità sperimentale, un ossequio irragionevole al dogma, contro cui sorgono, grandi figure solitarie, Giordano Bruno, Voltaire, Kant. L'Autore si vale per questa rapida rassegna dell'opera di Archibald Geikie, *The Founders of Geology*, London, Macmillan, 1905, aggiungendovi opportune notizie sui geologi italiani. Del Voltaire interpreta come « aberrazione » la beffarda tesi che i pesci fossili « eràno pesci guasti, gettati dalle mense degli antichi romani ».

In complesso, l'opera è molto interessante, e raggiunge lo scopo di dimostrare che il Vinci ha precorso di quattro secoli la dimostrazione scientifica e recentissima della limitazione del diluvio, e fissato i principii fondamentali della geologia contemporanea. (A. Crespi).

DE TONI G. B., *Una ricetta medica nel Codice Atlantico di Leonardo da Vinci.* « Giornale di medicina militare », 1º nov. 1919.

Pp. 1241-1243. È al foglio 270 b v, ed è una vera e propria ricetta intesa, nel suo impiego, a eliminare i calcoli vescicali. Crede che L. ne abbia raccolto gli elementi dalla Storia naturale di Plinio. E riferisce i passi della medesima che sembrano riflessi nella ricetta Vinciana.

DE TONI G. B., *Mario Cermenati per Leonardo.* Ricordi ed appunti. Roma, Industria tipografica romana, 1920; 8º, pp. 53.
Dono dell'Autore.

Cenni precisi sull'attività scientifica del Cermenati, particolarmente sui suoi studi che direttamente o indirettamente riguardano Leonardo. Illustra ampiamente gli insistenti appelli fatti dal Cermenati, deputato, al Governo perchè si effettuasse la pubblicazione nazionale dei manoscritti Vinciani, le sue pratiche presso il Ministero perchè si riformasse la R. Commissione mettendola in grado di funzionare. Fa una minuta cronistoria delle vicende della Commissione stessa a partire dal 1911 mettendo in luce l'azione ininterrotta ed energica del Cermenati prima quale membro, poi qual Presidente della medesima.

Questo completo e chiaro lavoro riassuntivo ci dispensa dal seguire sui giornali le comunicazioni e i commenti circa la travagliata esistenza della R. Commissione e gli sforzi fatti per ridurla a un'operosa vita.

DE TONI G. B., *Notizie intorno a G. B. Venturi ricavate da lettere conservate nella Biblioteca Estense di Modena.* Frammenti Vinciani IX. Estratto dall'« Archivio di storia della scienza », II, 1921; 8º, pp. 241-247.
Dono dell'Autore.

Commenta una lettera del Venturi a Lazzaro Spallanzani, da Parigi, 1796, dove il Venturi, annunciandogli l'invio dell'*Essai* sulle opere di Leonardo, soggiunge: « le quali conto di pubblicare interamente appena tornato in Italia»; e una del 2 novembre 1797 da Milano a Marianna Cassiani dove accenna all'intenzione di ristampare l'*Essai* a Milano. In appendice pubblica per intero una lettera del 4 maggio 1808, da Berna dov'era agente diplomatico, a Giuseppe Bossi, nella quale dice d'aver raccolto un elenco di incisioni da dipinti e disegni di Leonardo che gli manda con sue aggiunte e correzioni. Ricorda la stampa del Cenacolo del Soutman, unica da lui conosciuta, le stampe dell'Hollar in gran parte riprodotte dal Caylus e dal Sandrart, e la raccolta dello Chamberlaine che dice riprodurre il Caylus.

DE TONI G. B., *Sur les feuillets arrachés au manuscrit E de Léonard de Vinci conservé dans la bibliothèque de l'Institut.* — *Matériaux pour la reconstruction du Manuscrit A de L. de V. de la bibliothèque de l'I.* « Comptes rendus de l'Académie des

sciences de Paris », 10 ottobre e 14 novembre 1921. E: *Frammenti Vinciani*, X. Contributo alla conoscenza dei fogli mancanti nei manoscritti *A* ed *E* di Leonardo da Vinci. « Atti del R. Istituto Veneto di scienze, lettere ed arti », LXXXI, 2, 1921.

<div align="right">Dono dell'Autore.</div>

Pp. 618-620; 952-954; e pp. 35-44. È una primizia della fortunata scoperta fatta dal De Toni delle copie tratte da G. B. Venturi, nel 1796-97, dai mss. di Leonardo passati all'Istituto di Francia quando essi trovavansi nello stato di perfetta integrità. Questa scoperta rende possibile, almeno in parte, la ricostituzione del ms. *E* dal quale furono strappati, com'è noto, i fogli 81-96, non mai fin ora rintracciati, e anche di altri fra quelli dell'Istituto, e permette di stabilire l'ordine originale dei fogli del Codice Atlantico. La frase riportata dall'Amoretti: « sulla riva del Po vicino a S. Angelo nel 1514 a di 27 di 7bre » era stata invano ricercata dagli studiosi nei diversi codici; nei manoscritti del Venturi la si trova, col testo che le sussegue, come appartenente al fo. 96 dell'*E*, e vi si trovano parziali estratti dei ff. 83, 87, 88, 95 (argomenti di meccanica) e nel 96, oltre al testo relativo al 1514, è una nota sul suono provocato dal rapido movimento delle ali della mosca.

Altri estratti permettono di ricostruire in parte il ms. *A*. Oggi esso ha 63 ff., in origine ne aveva 114. Dei 51 strappati, 34 costituiscono il ms. I Ashburnham; il Ravaisson nel pubblicare quest'ultimo cercò di indicare la numerazione che i ff. avrebbero dovuto avere nell'*A*; ora il De Toni fa a quelle indicazioni parecchie rettifiche. Sono dunque 17 i fogli perduti; di 14 di questi, dal 65 all'80, si trovano gli estratti nei manoscritti del Venturi, e il De Toni riporta di ciascuno le prime parole. Tali indicazioni potranno facilitare il tentativo di rintracciare un tempo i preziosi fogli rubati al ms. *A*.

De Toni G. B., *Le piante e gli animali in Leonardo da Vinci*. Pubblicazioni dell'Istituto Vinciano in Roma diretto da Mario Cermenati, IV. Bologna, Zanichelli, 1922; 8º, testo e indici pp. 198, e 40 tavole.

<div align="right">Dono della Casa editrice.</div>

Tutto quanto è stato fin ora scritto su questo argomento in pubblicazioni parziali dall'Autore stesso e da altri è qui rifuso, disposto in bell'ordine, vagliato e integrato. Rivediamo nel primo capitolo sulla Botanica generale i mirabili trovati che primo G.

Uzielli mise in luce; poi l'Autore s'inoltra a studiare i vegetali nei disegni e' nei dipinti Vinciani identificandone parecchi colla sua speciale competenza, che compaion poi nelle tavole col loro nome scientifico. Sulla identificazione delle piante nel soffitto della sala delle asse, già tentata dal Sant'Ambrogio, resta dubbioso. Passa quindi alla botanica applicata nella fabbricazione di colori, di oli o di vernici, di graziosi oggetti decorativi, di profumi soavi o di fetidi odori che fanno pensare ai moderni gas asfissianti, e allo studio di legnami adatti per far tavole da dipingere, o travi ed assi incontorcibili. Dopo aver esaminato nel capitolo IV le importantissime osservazioni, anche morfologiche e fisiologiche, sugli alberi e sulle verdure contenute nel Trattato, quali comparvero la prima volta nell'edizione romana del 1817, il De Toni fa, per la parte che lo interessa, quel lavoro di riscontro di cui ha dato un saggio il Carusi; elenca cioè i titoli dei paragrafi mettendo loro accanto la fonte Vinciana onde provengono e indicando quali contengono in essa figure. Anche qui un certo numero di paragrafi non trova riscontro nei manoscritti a causa delle loro mutilazioni e dispersioni. Aggiunge inoltre alcuni passi non utilizzati dai compilatori del Trattato.

Passando agli animali estende il raffronto, in parte fatto dal Calvi, a tutte le note zoologiche comprese nel ms. *H* coll'*Acerba* e col *Fiore di virtù*, comprendendo anche Plinio, e l'*Orapolline*. S'intrattiene sui meravigliosi studi di Leonardo sul cavallo, riassumendo le notizie sui due monumenti Sforza e Trivulzio, sul cartone della Battaglia d'Anghiari, e passa in rassegna gli studi svariatissimi su altri animali, reali o fantastici, accennando pure all'uso pratico di materiali tratti dal regno animale, come, ad esempio, ossi di seppia, conchiglie per decorazioni.

Nell'esame degli studi sul volo degli uccelli, dei pipistrelli e degli insetti il De Toni fa parecchie osservazioni nuove. È questo, l'ottavo, uno dei capitoli meglio riusciti. Ritornano quindi chiaramente esposte le conclusioni del Solmi e di G. Favaro sull'anatomia e l'embriologia degli animali accompagnate da una larga e precisa esemplificazione, specialmente nella parte riguardante le funzioni di alcuni organismi dove il De Toni riporta testualmente i passi completando il più possibile il saggio datone dal Richter. Gli ultimi due capitoli son dedicati alla trascrizione delle facezie, delle profezie, degli indovinelli e delle favole dove entrano piante ed animali.

Il volume del nostro professor de Toni sia per l'argomento, che è dei più dilettevoli e dei più facilmente comprensibili dal pubblico, sia per l'ordine, la chiarezza e l'armonia della esposizione, sia per la copiosa, diligentissima riproduzione dei passi Vinciani più caratteristici, sia, infine, per il numero e la varietà

delle illustrazioni, è tale da contribuire largamente a quella divul-
gazione della scienza di Leonardo alla quale mira l'istituto fon-
dato da Mario Cermenati.

DUÉREUIL-CHAMBARDEL, *Léonard de Vinci anatomiste*. « Revue
moderne de médecine et chirurgie », Paris, gennaio-maggio
1920.

Dono dell'Autore.

Pp. 3-7 e 37-41. L'Autore, medico anatomista, pur annui-
rando il genio di Leonardo anche nel campo del disegno anato-
mico, ritiene che nel giudicarlo come anatomista e nel farne un
precursore siasi esagerato. L'anatomia al tempo di Leonardo non
era così indietro come si vuol credere, aveva anzi preso un grande,
subitaneo sviluppo: Massa aveva fatto fare un gran progresso
all'anatomia delle viscere, Beninius fu uno dei primi anatomo-
patologisti, altri parecchi lasciarono il loro nome a qualcuno
degli organi del corpo umano, e Vesalio, con una concezione di
genio, fissò le scoperte dei suoi predecessori in un grande corpo
di dottrina. Tra i francesi l'Autore ricorda Dubois, celebre per le
sue ricerche sul cervello, Servet autore della scoperta più impor-
tante relativa alla circolazione del sangue ed altri.

L'amicizia e la collaborazione di Leonardo con M. A. Della
Torre non sono un caso isolato; moltissimi fra i grandi artisti
del secolo XVI hanno frequentato la compagnia di anatomisti:
basti citare Tiziano che fu legato per tutta la vita con Vesalio.

Nelle note frammentarie di Leonardo non vede i materiali
per un'opera d'insieme e non crede fossero destinate a comporre
un vero trattato d'anatomia, ma solo a riunire tutto ciò che po-
teva essere utile all'arte e all'insegnamento della pittura: il che
sarebbe provato dal riguardare esse, per la maggior parte, la rap-
presentazione del movimento e lo studio della proporzione. Con-
siderato sotto questo aspetto lo studio anatomico di Leonardo è
davvero meraviglioso. Ma non lo è altrettanto dal punto di vista
scientifico. Tutte le scoperte anatomiche, lampi di genio d'uomini
capaci di sintetizzare i fatti osservati dai loro predecessori, erano,
si può dire, in potenza prima d'essere formulate in termini defi-
nitivi dai loro inventori: se Pasteur ha scoperto il microbio, la
teoria dei miasmi era già esposta da un secolo, se Volta ha sco-
perto il principio dell'elettricità, già da due secoli si facevano
esperienze elettriche. Ed è così che Leonardo cento anni prima
di Descartes parlò di azioni riflesse, cento anni prima di Harvey
della circolazione del sangue, due secoli prima di Cuvier paragonò
l'uomo e gli animali. Ma su tutti questi problemi, ben poco più
edotto de' suoi contemporanei, non portò alcuna luce nuova che
ne abbia fatto progredire la conoscenza.

Queste osservazioni e queste conclusioni contrastano col concetto che dell'anatomia di Leonardo si son formati eminenti studiosi ed aspettiamo ad accettarle quando l'Autore ne avrà data la dimostrazione. Il solo enunciarle non basta. (E. Verga).

DURRIEU PAUL, *Les relations de Léonard de Vinci avec le peintre français Jean de Perréal*. « Etudes italiennes », Paris, Leroux, I, 1919.

Dono del sig. H. Hauvette.

Pp. 152-167, ill. Il « Gian di Paris » a cui Leonardo, come risulta dal noto appunto del Cod. Atl., voleva domandare alcune informazioni tecniche, è il pittore, al suo tempo celebre, Jean Perréal familiare di Carlo VIII, di Luigi XII e di Francesco I (cfr. più avanti, Dorez L.). Sarebbe interessante sapere se Perréal a sua volta ha preso qualche cosa da Leonardo. Pur troppo nessuna delle opere fin ora attribuitegli si può asserire autentica. È assai probabilmente sua la miniatura in un ms. della Nazionale di Parigi rappresentante l'apparizione dell'arcangelo S. Michele a Carlo VIII, ma non sembrano della stessa mano i due ritratti in uno dei quali il Dorez ha creduto di ravvisare i lineamenti di Leonardo.

Tuttavia delle opere di Perréal esiste una indicazione formale e diretta, la figura d'uomo nudo con quattro gambe e quattro braccia distese, inscritta in un quadrato a sua volta inscritto in un circolo, nel *Champfleury* di Geffroy Tory il quale dice averla ricavata da un disegno fatto dal suo amico Jean Perréal « autrement dit Jean de Paris ». Questa figura è identica al notissimo disegno di Leonardo (Accademia di Venezia) tante volte riprodotto.

Si son domandati in passato se Perréal potesse identificarsi col poeta Jean de Paris; non si seppe rispondere con certezza. Durrieu dà la prova che sono una persona sola: in una corrispondenza in versi collo scabino di Rouen Le Lieure, il poeta dice « Jean est mon nom, mon surnom Perréal ». E in altri versi espone il suo credo artistico per noi molto interessante: si dichiara *immytateur de dame Nature, — au vif tirant par fintive peinture. — Et bien que j'aye un peu de geometrie — par le compas, et propre symetrie, — Phyzonomye en qui le vif conciste; — la gist le poinct que doit savoir l'artiste, — et les couleurs couvrent a poinct le trect; — mais le plus fort est que tout soit pourtraict — bien justement, et de bonne mesure — ou autrement il n'aproche nature.* Si sente qui un'eco delle dottrine di Leonardo al quale pure il Perréal s'avvicina con un confronto tra il poeta e il pittore somigliantissimo a quello che si legge nel Trattato Vinciano.

In una raccolta di canzoni e ballate fatta e miniata per il Le Lieure, alcune miniature bellissime possono attribuirsi al Perréal: una, la Vergine seduta col Bambino accanto, e dietro ad essa un coro di fanciulle discinte, richiama colla figura della Madonna un disegno Vinciano della collezione Bonnat, e cogli atteggiamenti delle fanciulle fa pensare alla scuola di Leonardo: e già nel 1840 Paulin Paris aveva a quella scuola attribuito il lavoro. In un'altra miniatura, Adamo ed Eva, il corpo di Adamo è molto simile ad alcuni celebri disegni del Vinci. Infine in un manoscritto del Museo Britannico è miniato un ritratto del lionese Pietro Sala, amico del Perréal, di squisita fattura, e di tecnica uguale alle miniature sopra ricordate, e accanto alla figura è una frase latina scritta alla rovescia. Altro indizio d'influenza leonardesca. (E. Verga).

FAVARO ANTONIO, *Leonardo da Vinci e la scienza delle acque.* « Emporium », Bergamo, XLIX, 1919.

Dono della Casa editrice.

Pp. 272-279. L'Autore, pur riconoscendo la benemerenza del Padre Luigi Maria Arconati cui si deve la compilazione del così detto Trattato del moto e misura dell'acqua, rileva che la scelta dei frammenti dai diversi manoscritti Vinciani e la disposizione loro data è arbitraria, non avendo quegli tenuto alcun conto dei precetti di ordinamento che in questa materia, molto più che in qualunque altra da lui trattata, ha lasciato Leonardo stesso. Ripubblicando gli scritti Vinciani si dovrà naturalmente badare a quei precetti: tuttavia non bisogna illudersi sui frutti di un tale esame: avverrà probabilmente di trovare frammenti affatto estranei a quei libri dei quali abbiamo l'ordinamento perfettamente descritto, e dei libri completi quanto alla descrizione del contenuto ai quali non corrisponderà alcun frammento o ne corrisponderanno così pochi da non permettere di ricostruire il libro. E ciò perchè quegli schemi erano spesse volte programmi di materia da trattare anzichè indici di materia trattata.

Il Favaro dà quindi un'idea di alcuni argomenti in materia d'acque che s'incontrano nei manoscritti: l'origine delle pioggie, già intravveduta da Aristotele, argomentata da Leonardo con molti particolari, le ragioni della diversa velocità dell'acqua nei fiumi, e il principio del moto permanente da lui determinato, i profondi studi sui vortici e sulle escavazioni e corrosioni prodotte dalle acque, gli insegnamenti per condurre i terreni dai monti alle valli paludose approfittando delle acque correnti, il moto ondato del mare la cui teoria fu da Leonardo fondata, la misura dell'acqua sulla quale scrisse tanto da poter costituire un corpo

di dottrina. Accenna inoltre ad alcune fra le 'grandiose opere che
egli compì, o ideò, applicando utilmente i suoi principi: l'opera
di bonificazione alla Sforzesca nel 1494, i perfezionamenti delle
conche, la sistemazione della Martesana col fossato interno, il
progetto d'inondazione della valle dell'Isonzo contro i Turchi;
e a tal proposito nota che al modo di combattere i nemici con
inondazioni artificiali si riferisce lo schema di tutto un libro nel
Codice del Museo Britannico. Infine i progetti per la canalizza-
zione dell'Arno, per quella dell'Adda e pel grande canale di Ro-
morantin. Sono riprodotti parecchi disegni bene scelti.

FAVARO ANTONIO, *La place de Léonard de Vinci dans l'histoire
des sciences.* « Scientia », dicembre 1919.

　　　　　　　　　　　　　　　　Dono dell'Autore.

Pp. 137-149. Ricordando la questione presentatasi in questi
ultimi tempi circa quanto vi sia di veramente originale nei mss.
Vinciani, dichiara che quando sia esaurito il lavoro iniziato dal
Solmi di sceverare il materiale desunto ·da autori letti, resterà
sempre un numero quasi incredibile di idee incontestabilmente
originali. Tra le quali è bene distinguere quelle che sono contri-
buti a una branca determinata di sapere e quelle rappresentanti
ciò che Leonardo ha fatto per dare, in modo generale, agli studi
una tendenza nuova e più razionale. Passa quindi in rassegna
le principali proposizioni e divinazioni dell'uno e dell'altro ge-
nere, ripetendo in gran parte quanto già ebbe egregiamente ad
esporre nelle *Conferenze fiorentine* e in altri suoi scritti.

FAVARO ANTONIO, *Note Vinciane.* « Atti del R. Istituto Veneto
di scienze lettere ed arti », LXXIX, II, 1920.

　　　　　　　　　　　　　　　　Dono dell'Autore.

Pp. 405-432. I. *La madre di Leonardo.* L'Autore non è per-
suaso che la lettera alla madre del 7 luglio 1507, conservata in
parte nel Codice Atlantico, sia, come vuole il Beltrami, di mano
di Leonardo, e, ad ogni modo, ritien sempre dubbio se si tratti
della madre vera o di una delle matrigne. Neppure è persuaso
che i noti appunti: « Catelina venne a dì 16 luglio 1493 » e « Ca-
terina s[oldi] 10 », e l'elenco di spese pei funerali di Caterina si
riferiscano alla madre e a una sua dimora presso il figliuolo in
Milano dove sarebbe morta. A proposito di questo ultimo, non
gli sembra, come sembrò al Beltrami, che la somma spesa dimostri
una certa importanza del funerale, e la cura con cui l'elenco fu
redatto un notevole interessamento di Leonardo, incontrandosi
nei mss. note altrettanto diligenti anche per cose di minor im-

portanza. E crede che, se si fosse trattato della madre, Leonardo si sarebbe espresso in termini diversi.

Rileva un'altra menzione di Caterina, la quale potrebbe riferirsi alla madre, senza che, per altro, se ne debba dedurre una correlazione colle precedenti: « dimmi come le cose passano di costà e sappimi dire se la Caterina vuole fare [stare?]... ». Trovandosi nel verso del foglio appunti relativi al luglio e all'agosto del 1504, crede verosimile che tale data si convenga anche a questo appunto, e pur verosimile una sua relazione con quello, 9 luglio 1504, relativo alla morte di Ser Piero, così vicino al primo. Si potrebbe supporre, secondo il Favaro, che non fossero del tutto troncati i rapporti fra Ser Piero e la madre di Leonardo, e venuto, per la morte di lui, a mancare a quest'ultima un appoggio, Leonardo intendesse sostituirsi al padre, e domandasse per ciò a qualcuno di Vinci quali fossero le intenzioni di Caterina. Se così fosse, la data e la natura di questo appunto escluderebbero senz'altro la relazione degli altri surriferiti con Caterina.

II. *Leonardo da Vinci e Cecilia Gallerani*. Nella sua *Destra mano di Leonardo* il Beltrami pubblicò il seguente appunto del Codice Atlantico non trascritto dal Piumati: « Mca d. Cecilia — Amantissima mia diva — Lecta la tua suavissima..: », dichiarandosi convinto che si trattasse d'un principio di lettera dell'artista « comprovante la sua ammirazione per la gentile giovinetta e la famigliarità colla quale si accingeva a rispondere ad una di lei richiesta »; la qual richiesta sarebbe designata da cinque linee scritte, pur da Leonardo, nell'altra metà del foglio, accennanti la difficoltà di narrare la nobiltà di Roma e della Campania. In altre parole Cecilia avrebbe pregato Leonardo di mandarle una descrizione dell'Urbe e della regione Campana. Il Favaro combatte queste ipotesi: le cinque linee ritiene una trascrizione da un testo stampato o manoscritto. E quanto all'inizio di lettera non può acconciarsi a credere che Leonardo avesse con la Gallerani intimità tale da giustificare espressioni come quelle, che solo Lodovico il Moro avrebbe potuto adoperare. Gli sembra più probabile si tratti d'una lettera dello Sforza alla sua amante, la cui prima riga pervenne a noi tra i manoscritti di Leonardo entratavi per un caso fortuito, come tanti altri fogli d'altre mani e di diverse provenienze.

III. *Il Compilatore del Trattato del moto e misura dell'acqua*. Commenta le notizie trovate da mons. Gramatica sull'Arconati da lui pubblicate nella sua edizione delle Memorie del Mazzenta, dimostranti esser quegli stato un figlio naturale del conte Galeazzo donatore dei mss. Vinciani all'Ambrosiana. Mette specialmente in rilievo gli accenni ai lavori che il giovane frate andava conducendo sui manoscritti Vinciani, per conto del cardinal Barberini, e per il tramite di Cassiano dal Pozzo.

IV. *Correzioni e cancellature nei manoscritti Vinciani.* Accenna alle difficoltà che presenteranno ai futuri ordinatori delle opere di Leonardo i passi attraversati da una linea che sembra espungerli, e tenta di stabilire un criterio di massima, osservando che, in generale, la assoluta cancellazione è da Leonardo indicata con un frego sopra tutte le parole contenute nelle righe che vuol espunte, e che d'ordinario nell'interlinea inserisce la lezione sostituita; mentre il frego traversale serve ad indicare che quel passo è stato in miglior forma o scritto subito dopo o trasferito altrove. Giudica, a questo proposito, significativo il fatto che nel Codice Leicester, il quale contiene appunto una trascrizione in miglior forma di materie attinenti specialmente all'idraulica, non si vede alcuno di tali freghi trasversali. Riporta e commenta parecchi esempi. (E. Verga).

FAVARO ANTONIO, *Persone Vinciane.* Estratto dall'«Archivio di storia della scienza», Roma, 1920; 8°, pp. 11.
<div style="text-align:right">Dono dell'Autore.</div>

Appunti estratti da Memorie diverse già pubblicate dall'Autore. Le persone sono: « Monsignore d. Santa Gusta », così chiamato da Leonardo, che'identifica in Gaspare Torrella, o Torriglia o de' Torelli, vescovo della diocesi di S. Giusta in Sardegna dal 1494 a circa il 1505, dandone ampie notizie biografiche; «Leonardo Chermonese », identificato nel matematico Leonardo degli Antonii di Cremona; Alessandro Carissimi di Parma, al quale il Favaro dice d'aver pensato, prima che uscissero i *Contributi* del Calvi (cfr. *Raccolta*, IX, 43) per riferirgli l'appunto: « Alessandro charissimo — da parma per la man di X̅p̅o̅ ».

FAVARO GIUSEPPE, *Misure e proporzioni del corpo umano secondo Leonardo.* Estratto dagli « Atti del R. Istituto Veneto di scienze, lettere ed arti », Venezia, Ferrari, 1918; 8°, pp. 82.
<div style="text-align:right">Dono dell'Autore.</div>

È un ampio complemento delle precedenti ricerche dell'Autore medesimo sul Canone di Leonardo (v. *Raccolta*, IX, 74), illustrante, anche al di fuori del campo artistico, le misure e le proporzioni da Leonardo stabilite non solo nelle parti e negli organi superficiali, ma anche negli organi profondi del corpo umano e durante il periodo dello sviluppo e dell'accrescimento. Lo studio, denso di citazioni di passi Vinciani, di riferimenti e raffronti numerici, non si presta a un facile riassunto. Eccone tuttavia accennati i punti principali.

Leonardo si preoccupa ad ogni tratto di ricercare non solo i

dati, ma anche i rapporti relativi alla forma, alle dimensioni, alle distanze, al numero, al peso delle varie parti e dei vari organi. Non si preoccupa gran che di definire, più che non abbia fatto l'Alberti, la misura, ma la ricerca nel corpo quale mezzo al conseguimento della proporzione basata sui rapporti delle varie misure. Nel campo strettamente biologico le misure sono spesso fine a sè stesse, e le proporzioni secondarie, laddove assurgono a speciale importanza nel campo dell'arte. Leonardo, come l'Alberti, vuole il rapporto non solo reciproco fra le singole membra, ma anche fra queste e l'intero organismo, e vuol nella figura le. membra ben proporzionate all'età, e anche il « movimento appropriato » all'età, al sesso, alla costituzione. Usa sei misure dedotte dal corpo umano: quattro prese da Vitruvio, palmo, piede, cùbito, una importantissima contemporanea, il braccio, una sesta, il passo, vitruviana anch'essa ma un po' differente dall'antica, e cioè equivalente a sei anzichè a cinque piedi. L'uomo adulto per Leonardo misura comunemente tre braccia: debbono intendersi braccia milanesi, ed è un po' troppo. I problemi nei quali si richiede il valore assoluto della statura umana concernono sopratutto l'orizzonte e la prospettiva. Il concetto di rapporto dell'altezza totale con la grande apertura delle braccia è preso da Vitruvio e da Plinio. Riguardo alla testa molteplici dati riguardano alcuni « membri » del volto umano in profilo; si distinguono e si valutano più varietà di fronte, di mento e di naso. Leonardo ha anche affrontato la questione relativa alla differente sporgenza dei vari organi mediani della faccia.

Anche sulla conformazione e la proporzionalità delle varie parti del corpo il programma di Leonardo è vasto e complesso. Una prima serie di questioni concerne il vario sviluppo dell'adipe sottocutaneo. Egli ricerca in quali relazioni, ingrassando il corpo o dimagrando, la carne non cresce nè diminuisce, come grossi o rilevati siano i muscoli negli uomini o forti o vecchi o magri: di quali muscoli la pinguedine palesi o celi la vista: come si modifichino lo spessore e la forma delle giunture in rapporto al loro atteggiamento, e come, al modo medesimo varii la lunghezza dei contigui segmenti degli arti.

A questo punto l'Autore istituisce un minuzioso raffronto, munito di opportuni specchietti, col canone dell'Alberti, e conclude che Leonardo, pur avendo indubbia conoscenza del Canone albertiano, condusse le sue ricerche assai più estese in maniera indipendente, e se coincidenze e punti di contatto esistono, o sono fortuiti o son dovuti a conferma risultante da proprie osservazioni.

Le distanze, i rapporti, le proporzioni degli organi inaccessibili alla palpazione hanno spesso per Leonardo particolare inte-

resse per applicazioni pratiche sopratutto per la diagnosi e la cura delle ferite. Rileva le proporzioni della colonna vertebrale e il numero delle ossa degli arti. Vuole si faccia regola e misura di ciascun muscolo, studia il rapporto fra lavoro e sviluppo muscolare, stabilisce proporzioni circa il movimento delle ossa riguardate come leve in rapporto colla sede di applicazione della potenza rappresentata dall'inserzione muscolare, i rapporti dei muscoli colle ossa, i vari organi degli arti, i vasi. Si impone anche il compito speciale di stabilire le distanze e i livelli, rispetto allo scheletro e ad organi superficiali, del così detto « senso comune ». Fra le proporzioni intrinseche del teschio son notevoli quelle concernenti le cavità ossee. Anche nell'occhio, dopo averne indagato l'anatomia, vuol ricercare le proporzioni.

Tra i molteplici punti di vista dai quali Leonardo ha considerato il cuore non mancano accenni e dati più positivi riguardo ai suoi rapporti di distanza da altri organi, alla sua forma, al numero e alle proporzioni delle varie sue parti. Delle proporzioni e misure del polmone alcune si riferiscono all'intero viscere, altre ai bronchi e alla trachea. Diffusamente son trattati l'aumento e la diminuzione del polmone e del torace nelle varie fasi respiratorie. Leonardo vuol pure si descrivano tutte le altezze e le larghezze delle intestine. Sono dal Favaro riportati come particolarmente notevoli i rilievi sulle proporzioni (un po' troppo elevate) della vulva e degli organi genitali della donna. .

Il grande indagatore ha studiato non solo le proporzioni esterne ma anche quelle nel periodo fetale: alcuni dati si riferiscono solo alla vita uterina, altri si estendono anche al neonato. Un gruppo concerne l'ulteriore periodo postfetale e le differenze in rapporto con le disposizioni definitive dell'adulto. Di speciale importanza sono i dati riguardanti le dimensioni e il peso del feto quadrimetre. (E. Verga).

FAVARO GIUSEPPE, *L'orecchio e il naso nel sistema antropometrico di Leonardo da Vinci*. Estratto dagli « Atti del R. Istituto Veneto di scienze, lettere ed arti », LXXX, 1920-21: 8°, pp. 47-48.

Dono dell'Autore.

Dichiara, protestando, che il Bilancioni nel suo lavoro sul detto argomento si è appropriato i risultati e le interpretazioni de' suoi due studi intorno alle proporzioni del corpo umano in Leonardo (ved. sopra).

FERRIGUTO ARNALDO, *Almorò Barbaro, l'alta coltura del settentrione d'Italia, nel 400, i « sacri canones » di Roma e le « sanc-*

tissime leze » *di Venezia*. « Miscellanea di storia veneta », serie III, vol. XV, 1919.

Questo lungo lavoro si svolge tutto intorno ad una tesi centrale sostenuta dall'Autore con molta, e secondo me troppa, energia, per la quale il Barbaro sarebbe un rinnovatore degli studi nell'Italia settentrionale, un iniziatore del pensiero moderno, in quanto, ripudiato il principio d'autorità, messa da parte la cultura libresca, si valga dell'osservazione diretta, e in lui e ne' suoi aderenti ed epigoni sian da vedere i precursori di Galileo.

Ma, sento un Vinciano susurrare, e Leonardo da Vinci? Leonardo non è dimenticato, gli è dedicata buona parte del nono capitolo: vedremo tra poco come vi sia trattato. Prima è bene riassumere brevemente i dati sull'opera dell'umanista veneto riuniti, senza dubbio con lodevole industria, dal Ferriguto e accennare alle principali deduzioni ch'egli ne ricava.

A mezzo il Quattrocento l'aristotelismo era in condizioni desolanti per diverse cause, prima fra tutte l'oscurità dei testi antichi dovuta o alle fortune da essi subite, o, più spesso ed in maggior misura, all'ignoranza dei traduttori, a falcidiature nelle traduzioni praticate da trascrittori, da revisori, da esegeti per finalità religiose o antireligiose. Inoltre l'Europa teologale era incapace di penetrare la natura concreta e lo spirito oggettivo di molta parte dello scibile antico, cosicchè l'oscurità di Aristotele derivante dallo scempio fattone da traduzioni e commenti, anzichè provocare sforzi per dissiparla, era ritenuta un pregio dalla turba filosofante e i più grossolani equivoci eran divenuti come oggetti di culto.

Questi mortali malanni della cultura infierivano nello studio di Padova non meno, e forse più che nelle altre Università italiane. Ma quello studio trovò in Ermolao Barbaro un riformatore poderoso quantunque indiretto, e l'alta coltura, non solo nel Veneto ma in tutta l'Italia settentrionale, un novatore che ne mutò le basi. Il patrizio veneto battè in breccia gli aristotelici arabizzanti colle loro monche e spropositate traduzioni dugentesche, traducendo mirabilmente non questa o quella parte ma tutto intero Aristotele e detronizzandone il maggior interprete e integratore, Averroè, colla traduzione di Temistio dal cui testo apparve che molti fra i più acclamati pensieri del cordubense eran presi da quell'epigono dello Stagirita e dagli alessandrini.

L'opera di Ermolao e di altri umanisti veneti che lo secondarono o imitarono non si limitò a ricostituire il testo di Aristotele e a divulgarne poi il pensiero genuino, ma da questa innovazione filologica passò ad una innovazione scientifica specialmente

colla traduzione, fatta dal capo della giovane scuola, del farma-
cologo Dioscoride, coi dotti *corollari* ad essa aggiunti, con 'uno
studio critico di Plinio· e, quel che più importa al Ferriguto, col
verificare sulla natura il retaggio botanico-medicale degli an-
tichi. In tal modo, scoprendo il nome latino delle piante, potè
per via di raffronti correggere tanti svarioni nei traduttori degli
arabi, studiando i geografi correggerne altri sui nomi de' luoghi
ove le singole piante prosperavano, osservando direttamente e
piante ed erbe sui colli padovani e veronesi, sulle rive del Reno
e perfino tra i ruderi del Fôro romano, identificarne molte e sco-
prirne di nuove.

Così l'umanesimo, per opera del Barbaro, secondo il Ferri-
guto, cessa di essere un fenomeno letterario per diventare un
potente propulsore scientifico, l'iniziatore d'una nuova èra in-
tellettuale, d'una scienza nuova. L'Università di Padova ebbe,
accanto alla cattedra libresca, una cattedra di botanica insegnata
sperimentalmente, e la città ebbe il primo orto botanico del
mondo. Nel Barbaro e negli umanisti del suo circolo (la cui in-
fluenza per altro, lo stesso Autore lo riconosce, durò ben poco
nello Studio padovano) son da vedere i precursori di Galileo; la
loro natura mentale è quella del grande toscano, non v'è differenza
sostanziale nè soluzione di continuità nell'opera loro; lo stesso
spirito di osservazione, lo stesso amore del concreto. Se nessuno
prima di me, conclude il nostro scrittore, ha riconosciuto questa
verità è perchè si è guardato all'umanesimo come a un puro fe-
nomeno letterario, si son voluti accentrare in Leonardo i meriti
di precursore della nostra èra intellettuale, si son voluti vedere
i precursori di Galileo non tanto fra gli studiosi del Quattrocento
quanto fra i dotti accademici del Medio Evo.

Ed eccoci a Leonardo. La trattazione che lo riguarda è in
forma di polemica con quànto dice il Solmi nel suo volumetto
edito dal Barbèra e nel suo studio: *Le fonti ecc.* Il Ferriguto non
crede che l'opposizione voluta dal Solmi tra la fisionomia del
Vinci e quella degli umanisti sia sostenibile. Il concetto Vinciano
dello stile, che al Solmi pare una rivoluzione, è tale e quale quello
del Barbaro e del Poliziano. Le osservazioni dirette che Leo-
nardo fa sulla natura *scendendo* (attenti!), *scendendo nei fossati
del Castello per vedere il volo degli insetti non sono più numerose
nè hanno importanza scientifica maggiore di quelle fatte dal Bar-
baro negli orti medicei, sui monti tridentini, sui colli padovani ecc.;*
uomini insigni che hanno rapporti d'amicizia o ingegno affine
a quello di Leonardo o sono anche amici del Barbaro, o inse-

gnano a Padova prima che a Pavia o vivono nell'atmosfera intellettuale dal Barbaro rinnovata. La conoscenza quindi che Leonardo aveva indubitabilmente delle opere di Ermolao non indica opposizione, ma consenso. Il contrasto fra la mentalità di Leonardo e quella degli umanisti non risulta dai documenti citati dal Solmi, nè sussiste; il *rerum usus* dei filologi del secolo XV non è diverso dalla *sperienza* di Leonardo.

I maestri di Lombardia con cui il Vinci ha relazioni certe sono principalmente due, Fazio Cardano e Giovanni Marliani; ma le opere del primo son d'argomento medioevale, giudicate sfavorevolmente dallo stesso figliuolo Gerolamo, amico degli umanisti, dell'altro e intenti e metodi son diversi dai Vinciani; sono entrambi arabizzanti e non possono aver influito sulla formazione della cultura di Leonardo nè averlo spinto verso l'osservazione scientifica e l'esperimento.

Altri maestri e non milanesi hanno esercitato questa influenza: innanzi tutti Luca Paciolo e M. A. Della Torre. Dal primo Leonardo imparò quella cultura matematica che applica alle sue costruzioni militari e ai suoi disegni e lavori idraulici; e il Paciolo è nato a S. Sepolcro e ha studiato a Venezia aiutato e protetto da quei patrizi veneziani della cui coltura il Barbaro è il massimo esponente: egli non è un arabizzante, ma parte da quella rigenerazione dei greci che, matematici compresi, era stata iniziata da Ermolao. Il Della Torre è veneto, ha insegnato a Padova prima di venir a Milano, e dal fermento di novità, dallo svecchiarsi di quello Studio scaturisce lo spirito positivo del suo sapere. Quando il Solmi dice che egli stimolò Leonardo allo studio dell'anatomia come scienza a sè, staccata dalla pittura, il Ferriguto è d'accordo, ma non lo è più quando il Solmi soggiunge che a sua volta fu spinto da quello a muovere dalle opere dei greci e degli arabi alla analisi diretta della struttura animale e vegetale, dalla tradizione antica allo studio diretto della natura vivente; non lo è più, e pensa sia avvenuto proprio il contrario perchè questo indirizzo già da un ventennio avevan preso gli umanisti veneti.

Se dunque la cultura di Leonardo si rinnova al contatto di quella di Luca e di Marc'Antonio, se più che influire ei subisce il loro influsso, se, come pare, dice il Ferriguto, *cominciò a studiare il latino e a meditare Euclide solo nel* 1490, e se l'incontro con quei maestri avvenne rispettivamente nel 1497 e nel 1510, non può essere esaltato come pioniere della cultura, come creatore, secondo le parole del Solmi, « della più grande rivoluzione che nel sapere positivo sia stata compiuta da un uomo solo ». Vittorino da Feltre studiava Euclide in greco molto prima, Barbaro progettava traduzioni di matematici fin dall'88, Tomeo dava dei

punti ai medici prima del 1510, Zeno, Massario, Opizone studia-
vano direttamente la natura assai prima che Leonardo *scendesse
ad osservare gli insetti nei fossati del Castello Sforzesco.*

È ancora: la grande rivoluzione scientifica che Leonardo segue,
come milite sia pur glorioso, ma non crea, altro non è che l'uma-
nesimo, o meglio la conseguenza di esso. *Uscito quasi ignorante·
dalla bottega del Verrocchio è dapprima sopratutto artista e poco
si cura dei libri; osserva. la natura e la realtà da pittore, non da
scienziato, per ritrarla, non per conoscerla,* Ma poi le esigenze ana-
tomiche della sua opera di pittore, quelle matematiche della sua
opera di costruttore, il rumore forse che la rivoluzione umani-
stica andava facendogli intorno, lo staccano dal dipingere, e lo
incitano a studiare le cose e i fatti per sè stessi. Se non che il
patrimonio culturale e scientifico tradizionale, il sapere libresco
il quale, non necessario all'artista, è indispensabile all'uomo di
scienza va epurato, corretto, superato, non già reietto. Leonardo,
*mancandogli la tradizione degli antichi, si sente smarrire: che altro
se non smarrimento e crisi significa questo periodo.* « Vedendo io
non potere pigliare materia di grande utilità e diletto perchè
li ʾomini innanzi a me nati hanno preso per se tutti l'utili e neces-
sari temi, farò come colui... » ecc. ecc.

Smarrimento! qui non posso proprio trattenermi dall'inter-
rompere. In quel passo omai famoso Leonardo anzichè dimostrarsi
incerto o smarrito, fa, con sottile ironia, una potente affermazione
di sicurezza di sè.

Ma, continua il nostro Autore, tale stato d'animo non durerà:
gli uomini che debbono trarlo da questo abbattimento e ridargli
la fiducia nelle proprie forze e nel sapere umano non sono lontani;
i giovani scienziati che dal Veneto vengono in Lombardia gli por-
gono il cibo di cui abbisogna: solo con essi, trascurati gli arabisti
della vecchia maniera, lavora, viaggia, studia e pensa: dall'uma-
nesimo che ha nel Veneto la sua propaggine scientifica Leonardo
ricava i principi e il metodo dei suoi esperimenti memorabili.

❦

L'influsso che le correnti del pensiero al suo tempo possono
aver avuto su Leonardo da Vinci era certo un alto e degno tema;
senonchè per trattarlo, sia pure in un mezzo capitolo, occorreva
conoscere non solo, come sembra il Ferriguto conosca, l'opera
di Ermolao Barbaro e lo svolgimento della coltura umanistica
nel Veneto, ma anche... Leonardo. Invece di Leonardo, i lettori
ben se ne saranno accorti, egli non ha la più lontana idea, neppur
quella che con un po' più di preparazione, almeno spirituale,
avrebbe potuto formarsi colla lettura delle uniche due fonti Vin-

ciane alle quali ha attinto il materiale per la sua critica, la biografia di E. Solmi, libretto fatto bene, ma destinato a un largo pubblico di lettori di media coltura, e lo studio del medesimo autore sulle fonti di Leonardo, dove il vasto e delicato argomento è appena abbozzato. Non dimostra neppur di conoscere, pur volendo fermarsi al Solmi, i suoi due volumi sulla filosofia naturale del Vinci che gli avrebbero fornito ben più ricca materia d'indagine e di raffronto. Richiama il nome del Duhem, ma solo per dire che la tesi di lui, consistente nel trovare i primi precursori di Galileo nei dotti dell'Università di Parigi, è già stata confutata dal Favaro e per conseguenza egli ritiene inutile occuparsene, onde è lecito dedurre che abbia bensì veduto la confutazione del Favaro ma non il volume del compianto professore di Bordeaux, dove quella tesi è svolta e dove si dimostra come le idee dei parigini siano state meditate, sviluppate, vivificate da Leonardo il quale ne cavò tutte le conseguenze di cui non racchiudevano che i germi; e tanto meno abbia veduto i due volumi precedenti, dove sono mirabilmente esposte e sviscerate le dottrine Vinciane nella fisica, nella meccanica e nella dinamica. Di tutta l'altra copiosissima letteratura leonardesca degli ultimi decenni che ha indagato le dottrine, le esperienze, il metodo, le scoperte e le divinazioni del Grande in tutti i campi non è il minimo riflesso nelle pagine del Ferriguto, che ci presentano un Leonardo intento a rincorrer farfalle e a cogliere erbucce nei fossati del Castello Sforzesco, debitore anche di sì modesto svago scientifico al Barbaro e ai barbareschi! Un Leonardo che, smarrito e incapace di trovar la sua via, è spinto dall'insigne plagiario di Pier della Francesca, Luca Paciolo, a studiar un po' di matematiche e da Marcantonio a studiare un po' d'anatomia, laddove è oramai notissimo che egli studiò anatomia, a quel modo meraviglioso che tutti sanno, assai prima di conoscere il Della Torre e continuò dopo la morte di lui, e la pretesa influenza del giovane anatomico non è nè può essere dimostrata non avendo quegli lasciato scritta opera alcuna.

Ma infine, tirando le somme, in che consiste questo movimento rinnovatore di cui anche il Paciolo, il Della Torre ed altri ancora sarebbero insigni propaggini in Lombardia? Il Ferriguto, dopo averlo in centinaia di pagine esaltato, e secondo me esagerato, si lascia sfuggire questa ingenua confessione: «non si tratta ancora di esperimento nè di comprensione intima dei fenomeni naturali: il libro dell'antico farmacologo tradotto dal Barbaro non poteva eccitare, per la natura meramente descrittiva della materia, che la semplice facoltà della osservazione esteriore. Le *piccole scoperte di botanica medicale* degli umanisti non hanno la grandiosità nè la potenza di rivolgimento e di progresso delle

scoperte galileiane. Pure è notevole che Barbaro diffidasse già degli scienziati antichi, ne controllasse sulla natura gli asserti, osasse correggerli ». E sono questi i risultati che si pretende paragonare, e anzi preporre, alle esperienze di Leonardo da Vinci, infinite e svariatissime e veramente grandiose, e incredibilmente feconde di scoperte e di divinazioni precorrenti non solo quelle di Galileo, ma quelle di tanti sommi scienziati moderni ? (E. Verga).

FLORA FRANCESCO, *La modernità di Leonardo*. « Rivista critica d'arte ». Roma, I, 1919.

Pp. 33-38, in 4°. Il modo come viene rappresentato dalla critica moderna Leonardo quale artista e quale scienziato non soddisfa l'Autore, nè è per lui persuasiva la formula stessa del genio universale. Egli vuol dare del genio Vinciano un'interpretazione diversa. Il ricorso di arte e di scienza nell'opera di Leonardo si unifica in una centrale attività, cioè nella volontà di creare con la coscienza in atto di realizzare questa volontà. Le varie attitudini di lui e l'arte e la scienza sono un suo modo di vivere sentito e pensato e costruito come tale. Questo è il significato della sua universalità: tutta la sua scienza è un bisogno poetico di creare e di costruire. Nascono come puro bisogno creativo sentito e realizzato i capolavori pratici e i capolavori pittorici. In questa fusione creativa è il suo genio: si direbbe che in essa lo scienziato e l'artista scompaiono per dar luogo a una nuova e originale figura, il costruttore puro dell'azione creativa.

FORATTI ALDO, *Il « Regisole » di Pavia e i disegni di Leonardo.* « Arte e storia », Firenze, aprile-giugno 1921.

Pp. 47-54. Ricorda l'appunto: *di quel di Pavia si lalda più il movimento che nessun'altra cosa.* L'Autore non crede col Meller che questo appunto, giuntoci così frammentario, facesse originariamente seguito ad una menzione di Marco Aurelio, del Colleoni e del Gattamelata: crede Leonardo siasi limitato a menzionare l'antico, Marco Aurelio. Non aderisce pienamente alla tesi del Müller Walde che nei fogli di Windsor siano prove dell'efficacia che ebbe su Leonardo il Regisole da lui copiato nel 1490. Il Regisole è una replica scolastica del bronzo di Roma, e l'Autore ritien solo probabile che abbia fatto intuire a Leonardo, molti anni prima del suo soggiorno a Roma, la solenne gagliardia del Marco Aurelio, e lo abbia incitato a più geniali studi del movimento.

FRANCESCHINI GIOVANNI, *Leonardo da Vinci davanti alla scienza. Leonardo era un organismo perfetto?* « La scienza per tutti », nn. 21 e 24, 1919.

L'organismo di Leonardo fu tra i più perfetti e il suo asse cerebro-spinale fu forse il più squisitamente equilibrato che sia mai esistito. Tuttavia la perfezione assoluta non si dà in natura nè nell'organismo anatomico nè in quello sensoriale. Così Leonardo fu un *visivo* per eccellenza e un mediocre *auditivo*.

Queste asserzioni combatte G. Bilancioni per il quale mille prove dimostrano la capacità musicale di Leonardo e la finezza d'analisi del suo orecchio. Replica il Franceschini dichiarando che, più che sostenere la *insufficienza* auditiva, vuol far risaltare la superiorità visiva del Grande per dedurne che i sensi specifici di lui non erano dotati di un uguale potenziale nervoso e di una identica sensibilità, per il che anche Leonardo si allontana dal tipo ideale della perfezione umana.

GALBIATI GIOVANNI, *Il Cenacolo di Leonardo da Vinci del pittore Giuseppe Bossi nei giudizi d'illustri contemporanei.* « Analecta Ambrosiana », pubblicazioni della Biblioteca Ambrosiana, vol. III. Milano, Alfieri-Lacroix, 1920; 4°, pp. 95, ill. con tav.
Dono della Biblioteca Ambrosiana.

Pubblica e illustra, con un pregevole studio preliminare ed erudite note, un gruppo di lettere indirizzate al Bossi, intorno alla sua opera sul Cenacolo, da uomini celebri dell'epoca, contenenti non già espressioni di vago e convenzionale elogio ma anche osservazioni, giudizi e qualche critica, materia insomma che può interessare non solo gli estimatori di quel valentuomo, ma anche gli studiosi di cose Vinciane. Chi scrive ha delibato questo argomento pubblicando l'anno scorso una bella lettera dello storico Carlo Rosmini al Bossi intorno all'opera sua (nel volume pubblicato dall'Istituto Vinciano), e non può che plaudire ora all'egregio bibliotecario dell'Ambrosiana che lo ha di proposito ripreso e con molta dottrina esaurito. La sua illustrazione e le sue note, ricche di dati biografici, fanno rivivere intorno al geniale artista e critico milanese parecchie eminenti persone e lumeggiano l'ambiente intellettuale di quel tempo, ma anche, e questo più a noi importa, mettono spesso le osservazioni dei benevoli critici in rapporto colla letteratura leonardesca, della quale l'Autore è bene informato, ed offrono richiami e notizie assai utili per la bibliografia Vinciana.

I principali corrispondenti sono: Francesco Melzi, duca di Lodi, il Londonio, Giocondo Albertolli, Marsilio Landriani, Jacopo Morelli, Ermes Visconti, Gaetano Marini, Giuseppe Benaglia, A. L. Millin e A. G. de Schlegel.

Alcune lettere, precedenti la pubblicazione del poderoso volume, rispondono a domande formulate dal Bossi stesso durante

l'elaborazione della sua opera, e documentano quanto essa fosse complessa e coscienziosa: sono per questa ragione ancor più interessanti di quelle del periodo susseguente. Ad una di Vincenzo Cuoco è unito un vero e proprio programma del modo come, secondo lui, dovrebbe essere studiato Leonardo, cioè non per sè stesso, ma in relazione ai suoi antecessori, ai suoi contemporanei e ai suoi successori, e da questo programma il Bossi trasse profitto. L. G. Marini, Prefetto della Vaticana, gli segnala il Cod. urbinate-vaticano 1270 del Trattato, di cui è il primo, nella critica moderna, a riconoscere il valore, e un po' per volta glie ne invia una trascrizione, fatta fare sotto la sua vigilanza, accompagnata dalla riproduzione delle figure. Il Bossi proponevasi di fare una edizione del Trattato, da questa copia coll'aiuto di altre trascrizioni, come quella dell'esemplare trivulziano da lui stesso eseguita. Alcune lettere dell'Ab. Jacopo Morelli, il bibliotecario della Marciana ben noto ai Vinciani per la sua edizione della *Notizia*, ecc., rappresentano naturalmente il frutto di studi superati di fronte alla scienza odierna, ma possono sempre offrire qualche utilità di raffronto e di ricerca. Gli segnala la traduzione in greco moderno del Trattato fatta nel 1720 da Panagioti Doxarà, correggendo errori in cui era incorso il Della Valle che pur ne fece menzione; dà notizie d'un manoscritto del Trattato del secolo XVII e ne annota tutte le varianti coll'edizione Dufrèsne. L'Amoretti, dopo aver indicato al Bossi gli scritti (non molto interessanti) del Della Torre Rezzonico, gli comunica una lettera di Vincenzo Malacarne, professore di chirurgia nell'Università pavese, dove dice essere a Revello (sorgenti del Po) una bellissima Cena di Leonardo, all'ingresso della cappella nel palazzo degli antichi marchesi di Saluzzo, e, sulla scorta d'un passo di Leonardo stesso, riportato dall'Amoretti, deduce che dal 1504 al 1511 fu interpolatamente reggente del Marchesato Margherita di Foix, la quale, invitato presso di sè il grande artista, gli avrebbe fatto eseguire quel dipinto. Di lì Leonardo si sarebbe spinto alle falde del Monviso e vi avrebbe conosciuto quel maestro Benedetto, scultore, di cui egregie opere sono sparse in quella regione. Conobbe poi per altra via questa lettera D. Chiattone che ne parlò sul giornale *Il Piemonte* di Saluzzo, del 1903, n° 7. Il barone di Ramdohr comunicava un largo estratto in francese dell'opera del critico tedesco Fiorillo sulla storia delle arti del disegno, utilizzato dal Bossi che vi corresse anche qualche errore la cui paternità era da attribuire ai soliti commentatori, il Della Valle o il De Pagave, dal Fiorillo consultati.

Nell'agosto del 1811 uscì il volume del Bossi colla data del 1810. Opportunamente il Galbiati ricorda la curiosa polemica a proposito della data provocata dal Guillon il quale, rilevando

sul *Corriere milanese* il « gran fallo tipografico », sembrava insinuare che il Bossi avesse anticipato l'anno per sfuggire alla probabile accusa di plagiario di fronte all'opuscolo sul Cenacolo del Guillon stesso uscito nel 10, colla data dell'11.

Le lettere che seguirono la pubblicazione offrono anch'esse de' punti notevoli. Una del Morelli contiene note, appunti bibliografici, specialmente sul primo libro, correzioni e aggiunte che dovevano molto interessare il Bossi, come per esempio le notizie riguardanti il Paciolo che questi, a pagine 13-18, aveva difeso dall'accusa di plagiario, e i giudizi di Abramo Bosse e del Poussin contro il *Trattato* dal Bossi ignorati. Nella bella lettera di Ermes Visconti s'intravvedono i principii del valoroso romantico, e si apprezza il suo fine spirito critico e filosofico. Fra i vari ragionamenti del Bossi egli dice di ammirare quelli sul modo con cui Leonardo dovette aver rappresentato la faccia del Salvatore, giacchè l'autorità del Vangelo apocrifo di Tommaso israelita, l'esempio dei Cristi dipinti avanti Leonardo ed al tempo suo, i commenti ideologici sull'idea della divinità cristiana nei secoli barbari, lo avevano convinto di ciò che a prima veduta eragli parso un paradosso, cioè che al tempo di Leonardo si rappresentasse in Cristo l'attributo della potenza più che la virtù della mansuetudine e dell'umiltà. Di parere affatto opposto è l'incisore Benaglia 'il quale prolissamente sostiene che l'espressione più conveniente al volto di Cristo è quella della mansuetudine e della bontà, come, a suo avviso, è dimostrato da tutta la tradizione ecclesiastica e cristiana. Ma, annota il Galbiati, l'opinione del Bossi e del Visconti non era senza fondamento: non è dissimile il giudizio del Cardinal Federigo Borromeo nel suo *Musaeum*, e, tra i moderni, vi s'accostano l'Hoerth e il Ludwig. Anche in un altro punto il Benaglia non è d'accordo col Bossi, laddove la esaltazione di Leonardo sembra voglia oscurar Raffaello. Sta bene che il Vinci nel trattare il tema della Cena ha colto il momento migliore del dramma, superando tutti gli antecessori, e Raffaello non ha saputo far meglio; ma di ben altro deve tener conto chi voglia fare un paragone fra i due. Nè al Bossi consente che il Sanzio nella sua Cena abbia cercato d'imitare il capolavoro leonardesco.

La lettera dell'archeologo francese Millin, oltre ad un giudizio discreto sul Cenacolo, contiene la notizia d'una copia a stampa della fine del secolo XV, sfuggita al Bossi. Augusto Gugliemo Schlegel infine conclude il suo elogio, profondo e completo, dichiarando avere il Bossi penetrato con una analisi filosofica mirabile le intenzioni artistiche del Vinci, ed esprime parecchie idee originali e brillanti a proposito del raffronto fatto dal Bossi del capolavoro Vinciano colla Messiade di Klopstock. (E. Verga).

RACCOLTA VINCIANA

GARRISON H. FIELDING, *In defense of Vesalius*. « Bulletin of the
Society of medical history of Chicago », january 1916.

Dono dell'ing. J. W. Lieb.

Pp. 47-65. È una difesa contro l'accusa lanciata dal veterinario di Tilsitt, Jackschath, a Vesal d'essersi appropriati e d'aver
gabellati per propri disegni e scritti di Leonardo, e nel medesimo
tempo una confutazione di chi nega all'anatomista belga il vanto
d'aver fondato l'anatomia moderna. Lo scritto di Jackschath
giudica scadentissimo, le sue asserzioni mancanti di prove degne
di esser prese sul serio. Che disegni perduti di Leonardo ritornino nella Fabrica è inammissibile non solo per i caratteri esteriori delle illustrazioni vesaliane, ma per la loro stessa natura
e il loro scopo, essendo queste destinate esclusivamente all'insegnanento, laddove i disegni Vinciani rappresentano una conversazione di Leonardo con sè stesso. Non si può escludere a
priori che Vesalio ne abbia veduti alcuni e ne abbia tratto qualche
ispirazione, ma questo non si può chiamar plagio. Nel testo della
Fabrica non una riga che richiami gli scritti Vinciani: lo stile di
Vesal è rude, disuguale, ridondante, ironico o sprezzante verso
i rivali, rispondente in tutto al suo molto infelice temperamento,
l'opposto di quello di Leonardo, piano, limpido, mite, equilibrato. Oltre allo scopo dell'insegnamento Vesal ebbe quello di distruggere la tradizione galenica, il che era estraneo alle intenzioni
di Leonardo. L'argomento che a 28 anni Vesal non potesse aver
la grande cultura che appare nella *Fabrica*, anche in campi estranei
alla anatomia, non ha per l'Autore maggior peso degli altri,
perchè fu dimostrato aver Vesalio fino dalla prima gioventù
intrapreso larghissimi studi.

Quanto all'aver fondato l'anatomia moderna, che cosa si
vuol intendere per fondatore di una scienza?

Non è fondatore chi ha reso questa scienza accessibile a tutti?
Ogni scienza ha uno stadio che talora rimonta fino alla prima intuizione del popolo o dell'uomo primitivo, cosicchè la *fondazione*
è solo una pietra miliare cronologica, una *prima stazione*. I Greci
e altri hanno speculato intorno alla circolazione del sangue prima
di Harvey, ma noi chiamiamo Harvey fondatore della fisiologia
moderna perchè la sua dimostrazione sperimentale di quel fenomeno conquise gli animi e divenne un principio essenziale in
medicina. In questo senso Vesal può dirsi un fondatore. Documenti degli archivi di Padova e Venezia dimostrano che egli
faceva dissezioni complicatissime di corpi umani, che duravan
più settimane, davanti a centinaia di scolari. Agli errori contenuti nella *Fabrica* si può contrapporre un numero molto maggiore di verità mirabilmente esposte, basti citare la sua anatomia

del cervello che ha stupito persino uno dei più fervidi ammiratori di Leonardo, Holl (ved. sotto Holl), il quale dice che il Vinci in un solo particolare lo ha superato, nel disegno delle cavità cerebrali.

Conclusione: l'anatomia di Galeno, basata sulla dissezione di animali inferiori, perpetuò per secoli innumerevoli errori. Leonardo fu davvero il fondatore dell'anatomia iconografica, dell'illustrazione anatomica: può parimenti ritenersi fondatore dell'antropologia fisica che è lo studio del corpo umano nel più largo senso. Fu anche un notevole fisiologo, ora induttivo, ora speculativo, sempre originale e autodidatta, e sembra abbia voluto scrivere un trattato di fisiologia del corpo umano. Scopo di Vesalio fu dare una base alla anatomia descrittiva, insegnarla mediante la descrizione e la illustrazione e svincolata dalla tradizione galenica. Ad ogni modo la priorità si determina dalla data della pubblicazione: e i disegni di Leonardo non furono mai pubblicati: quindi Leonardo è il fondatore potenziale dell'anatomia moderna, Vesalio ne è l'attuale. (E. Verga).

GAUTHIER PIERRE, *Léonard de Vinci en France* (1516-1519). « Gazette des beaux arts », 1º ottobre 1920.

Dono dell'Autore.

Pp. 113-128, ill. Articolo brillante. Utile in quanto vi son riunite le notizie conosciute sulla dimora di Leonardo in Francia.

GENTILE GIOVANNI, *Leonardo filosofo*. « Nuova Antologia », 1º giugno 1919.

Pp. 232-250. Il Gentile afferma che Leonardo non è filosofo, se per filosofo s'intende chi abbia scritto dei libri per dare una soluzione almeno di qualcuno dei problemi filosofici, o una trattazione sistematica d'una dottrina appartenente al sistema della filosofia; non è filosofo se per tale s'intende chi, come Socrate, pur non avendo mai scritto libri filosofici, abbia tuttavia suscitato con l'insegnamento vivo una scuola che ne ha perpetuato e fecondato il pensiero, promovendo così un moto spirituale, che da lui ripeta la sua prima origine: non è filosofo se per filosofo s'intende chi, senza scrivere o insegnare una dottrina filosofica, viva seco stesso di un pensiero concentrato nella speculazione dell'essere, tormentato dal senso del mistero, incurioso di quanto possa distoglierlo da questo senso, o non gioivi ad appagare il suo bisogno di un concetto universale della vita. Leonardo infatti è dominato da molti interessi teorici ed attratto da tutti i problemi della scienza. Nè è filosofo se per filosofo s'in-

tende chi aspiri ad un concetto che componga e concilii i contrasti del pensiero e restituisca la pace interna e la fede e la forza della coscienza. Leonardo non ha lasciato nè opere filosofiche, nè una scuola di filosofia; non è vissuto sotto il dominio sovrano dell'interesse filosofico, indirizzando a quel segno la somma dei suoi pensieri, e perciò non ha potuto risolvere nessuno dei problemi che i filosofi si propongono di risolvere. Per tutti questi rispetti può ben dirsi a ragione che Leonardo non appartenga alla storia della filosofia, come non vi appartengono il Machiavelli e lo stesso Galileo, per prendere due nomi che, per vario motivo, vanno storicamente congiunti con quello di Leonardo, e che pure si è soliti d'incontrare nelle storie della filosofia.

Leonardo in filosofia non è un maestro, come non è un maestro in filosofia Dante. Ma egli, al pari d'ogni uomo, ha la sua filosofia; al pari di Dante ha una rigorosa filosofia dentro a quella forma in cui il suo spirito grandeggiò. Dante, poeta, è filosofo dentro alla sua poesia; Leonardo artista e scienziato (naturalista e matematico), è filosofo dentro alla sua arte e alla sua scienza, si comporta, cioè, da artista e da scienziato di fronte al contenuto filosofico del proprio pensiero, che non svolge perciò in adeguata e congrua forma filosofica, ma intuisce con la genialità dell'artista e afferma con la dommaticità dello scienziato. La sua filosofia, in questo senso, non è un sistema, ma l'atteggiamento del suo spirito, ossia le idee in cui si adagiò quel suo spirito possente, creatore d'un mondo d'immagini, umane o naturali, ma tutte egualmente espressive di una ricca, commossa vita spirituale; è la cornice del quadro, in cui egli vide spiegarsi quella infinita natura che era esposta al suo avido occhio di indagatore. Leonardo esalta l'esperienza come istrumento di certezza e di verità della cognizione. Ma per Leonardo l'esperienza si solleva al di sopra della semplice contingenza del puro fatto sensibile per assumere carattere e valore razionale. Pur ripetendo che ogni cognizione comincia dai sensi, Leonardo non fa consistere tutta la cognizione nell'esperienza immediata del senso, ma all'esperienza immediata contrappone una forma di conoscenza che chiama ragione e che egli giustifica platonicamente, come ragione nostra in quanto prima di tutto ragione immanente nella stessa natura o nelle cose. La ragione di cui parla Leonardo è a priori come l'idea schellinghiana da noi non attingibile se non attraverso l'esperienza, ma, una volta raggiunta, intelligibile soltanto come un antecedente dei fatti manifestati dall'esperienza e quindi posseduta anche da noi come principio che la futura esperienza dovrà necessariamente confermare, ossia mostrare nella sua irresistibile efficacia e non potrà smentire mai. La ragione non è un prodotto nè anch'essa dell'esperienza, ma un presupposto della

esperienza che attraverso di questa si scopre come la sua intima sostanza; presupposto che ci rende intelligibile la stessa esperienza. Schelling, Galileo, Leonardo s'incontrano nel concetto di una ragione, che è al principio delle cose naturali ed al sommo delle investigazioni umane, come pensiero che si fa natura per giungere da ultimo alla coscienza di sè nell'uomo e chiudere il circolo del mondo. Dio, oggetto dell'amore di Leonardo o della sua religione, è il Dio che si conosce nelle cose dov'egli operando manifesta il suo essere. L'anima Leonardo concepisce platonicamente e come non derivante dalla compagine organica, anzi di questa dominatrice come ' di semplice strumento e per conseguenza non destinata a soggiacere alla stessa fine del corpo, anzi partecipe, come cosa affatto divina, dell'immortalità dell'eterno. Leonardo attribuisce alla natura una finalità che è necessaria, perchè razionale, e razionale in virtù della ragione che la regge, non perchè meccanicamente operante. La natura appare come una provvidenza ordinatrice di mezzi ai fini, ai fini armonizzanti a comporre la vita del tutto. Con Leonardo si è sulla via del naturalismo, ma non del naturalismo scientifico di Galileo, ma di quello metafisico di Bruno e di Campanella che naturalizzano lo spirito, ma spiritualizzano la natura.

In Leonardo due canoni metodici fondamentali si assodano con una coscienza che anticipa Galileo: base del conoscere è l'esperienza, la matematica è la determinazione esatta della ragione o legge naturale accessibile mediante l'esperienza. La mente di Dio va cercata negli esempi naturali, così come l'idea dell'artista splende nell'opera sua, la quale non è la copia della natura sensibile, ma l'effigie dell'idea. L'uomo del Rinascimento acquista il senso profondo del suo valore e splendidamente lo dimostra lo stesso Leonardo creatore di bellezza immortale e fondatore di una molteplice scienza signoreggiatrice della natura. (A. D'Eufemia).

GIANNANTONI GIOACCHINO, *Isabella d'Este*. Quattro episodi di vita cinquecentesca. Roma, Broschi, 1915; 8º, pp. 73 (non numerate).

Scene drammatiche. Leonardo vi fa due meschine comparse; la prima volta a Mantova dove Isabella vuol fargli fare disegni di fortificazioni per la città: rimane attonito nel veder una damigella ricordantegli nel volto e negli atti la Gioconda che confessa d'aver amata oltrechè ritratta col pennello. (Anacronismo: Leonardo fu a Mantova nel 1500, prima di dipinger la Gioconda, e non si sa che vi sia tornato più tardi come l'Autore sembra supporre). La seconda volta a Roma nella villa di Luciano (sic)

de' Medici, il Magnifico, dove si trova con Isabella e, dopo uno
sfogo d'amarezza per i dispetti che gli fanno a Roma, esce e
non si fa più vedere!

GRAMATICA D. LUIGI, *Le Memorie su Leonardo da Vinci di Don
Ambrogio Mazzenta ripubblicate e illustrate*. Milano, Alfieri-
Lacroix, 1919; 4°, pp. 69, con ritratto del Mazzenta.
 Dono della Biblioteca Ambrosiana.

Le memorie dell'insigne barnabita D. Ambrogio Mazzènta
sono preziose come commento e integrazione di quanto di Leo-
nardo dice il Lomazzo, e specialmente come unica fonte per le
vicende dei manoscritti Vinciani prima della loro dispersione.
Ne rilevò l'importanza il Du Frèsne, riassumendone la parte re-
lativa ai manoscritti, nell'introduzione all'edizione del Trat-
tato (1651), poi ne diede estratti il Venturi (1797), ne pubblicò
il testo integrale, tradotto in francese, il Piot nel *Cabinet de l'a-
mateur* del 1861, ne riprodusse l'originale, dal manoscritto am-
brosiano *H. 227* inf., il Govi nel *Buonarroti* (1873-78) con un
largo commento rimasto interrotto a metà; ma il sostituire queste
edizioni o imperfette o fattesi oggi introvabili con una definitiva
accessibile a tutti parve giustamente al benemerito Prefetto della
Biblioteca Ambrosiana ùtile impresa. Abbiamo così ora lo scritto
mazzentiano in un elegante volume non solo correttamente ri-
stampato, ma anche riprodotto pagina per pagina in tavole foto-
tipiche, preceduto da una dotta introduzione e seguito da co-
piose note storiche e bibliografiche di Monsignor Gramatica.
Preziose abbiam chiamato queste *Memorie*; non però perfette.
Il Mazzenta le scrisse già vecchio, nel 1635 (data accertata dal-
l'editore confermando l'opinione già espressa dal Govi) per com-
piacere Cassiano dal Pozzo, l'instancabile ricercatore di ricordi
Vinciani per sè e pel suo dotto patrono il Cardinal Barberini;
le scrisse senza preparazione su reminiscenze un po' impallidite
e confuse dal tempo, onde divagazioni, ripetizioni, sostituzioni
di nomi e di date, sovrapposizioni di fatti in realtà avvenuti in
tempi diversi: e vanno usate con prudenza: ma le osservazioni
e le note onde ora ci appaion corredate ne facilitano di molto
l'uso integrando lacune, precisando dati, correggendo errori col-
l'aiuto largamente fornito dalla moderna letteratura Vinciana
che permette al commentatore di fare di più di quanto non abbia
potuto, quasi cinquant'anni or sono, il Govi.
L'introduzione, dopo aver dato alcune interessanti notizie
del Mazzenta, in aggiunta a quelle fornite da me in un breve
scritto sulla famiglia dell'illustre barnabita, tratta diffusamente
dei manoscritti contenenti le *Memorie*, e qui troviamo qualche

osservazione originale che si potrebbe anche chiamare: scoperta. Uno di questi manoscritti, contenente il trattato della pittura, si presume esser quello che fu dato dal Dal Pozzo al Chantelou, di cui si servì il Du Frèsne, finito nella libreria di Firmin Didot della quale subì la sorte quando nel 1910 fu venduta all'asta. (Ora, aggiungerò, è nelle mani della contessa di Béarn, appassionata collezionista). Due sono all'Ambrosiana. L'*H* 228 inf., copia del *Trattato* del secolo XVII, è uno dei tre dati nel 1815 dai bibliotecari della Nazionale di Parigi, come originali, a quell'ignorante che portava il nome di barone d'Ottenfels insieme col restituito Codice Atlantico, in compenso dei manoscritti dell'Istituto che allora si volle far credere di non saper dove fossero. Il testo delle Memorie Mazzentiane soggiuntovi è ricavato da quello contenuto nell'altro Codice Ambrosiano *H.* 227 inf. ora riprodotto in fac-simile nel volume del Gramatica. Il qual 227, minutamente descritto, comprende le copie di tre manoscritti di mano ignota contenenti estratti dalle opere di Leonardo, tra i quali quello ab antiquo designato come « Trattato di ombre e lumi ».

Già il Govi aveva espresso l'opinione che i tre codici venuti da Parigi (227, 228 e 229) avessero prima appartenuto a Cassiano dal Pozzo, fossero poi passati nel 1721 coi libri di lui nella biblioteca Albani per finire alla Nazionale di Parigi nel 1798 quando quella biblioteca fu, per ordine del Direttorio, dispersa. Inspirato da questa ipotesi il Gramatica ha fatto diligenti raffronti fra i tre codici e ha potuto rilevare una identità di scrittura in tutto il 228 e in parecchie parti degli altri due e accertare che tale scrittura è quella di Cassiano, rilievo importante che, oltre a rialzare il valore dei manoscritti, offre modo di risolvere parecchie questioni ad essi connesse. Quanto alle *Memorie*, quelle contenute nel 227 risultano dai raffronti del Gramatica autografe: sono l'esemplare mandato dal Mazzenta stesso al Dal Pozzo, il quale, dopo averne tratta la copia che figura nel 228, lo inserì in quello zibaldone. (E. Verga).

GRONAU GEORG, Recensione dell'opera di Jens Thiis su Leonardo, nell'edizione inglese. London, Jenkins, 1913. « Repertorium für Kunstwissenschaft », Berlin, 21 juli, 1915.

Pp. 139-141. Riconosce i pregi non comuni di questo lavoro condotto con larga dottrina e severo metodo critico. Crede tuttavia il Gronau che le convinzioni morelliane dell'Autore degenerino talora nel fanatismo, e lo rendano ingiusto verso la critica Vinciana tedesca, e perciò non ne condivide i giudizi sulle opere di Leonardo più controverse. La trovata dell'*Alunno di Andrea* quale autore dell'Annunciazione degli Uffizi, non lo per-

suade, e tanto meno l'attribuire a questo anonimo verrocchiano l'Angelo nel *Battesimo*, in contrasto colle esplicite dichiarazioni del Vasari, la Madonna di Londra, coi relativi studi agli Uffizi, e quelle di Berlino e Francoforte. Il dichiarar poi di origine nordica la Madonna di Monaco, e del pari quella di Dresda, lo fa addirittura insorgere: questa, per quasi universale consenso, è oggi ritenuta opera giovanile del Credi, quella (che il Morelli giudicò solo da una fotografia) è in così stretto rapporto coll'Annunciazione e presenta tali particolarità, che non è possibile non connetterla alle tradizioni della bottega del Verrocchio. Ben altra cosa sono le varianti nordiche delle composizioni leonardesche.

Ai già noti il Gronau aggiunge un argomento nuovo circa l'origine di questa Madonna: un dipinto giovanile del Sodoma, poco noto, che non solo presenta le caratteristiche della maniera verrocchiana, ma rassomiglianze con quella Madonna che giungono persino al lungo stelo col garofano ch'Ella tiene fra il pollice e l'indice. Tali rassomiglianze hanno per il Gronau un'importanza non lieve, giacchè come la Madonna milanese coll'agnello ha dimostrato che il Sodoma in gioventù si è intrattenuto colle opere giovanili di Leonardo, anche questo lavoro può derivare da un modello concepito entro la cerchia che si stringeva intorno al prodigioso giovane. Il nostro concetto dei principi del grande Maestro deve essere modificato specialmente in seguito alla comparsa della Madonna Bénois.

La parte più importante del volume del Thiis è senza dubbio quella dedicata all'Adorazione dei Magi (cfr. *Raccolta Vinciana*, VII, 108-116). Qui il Gronau loda senza riserve e giudica quella dell'Autore la più ampia e perfetta analisi d'una singola opera che la letteratura artistica possieda, e sotto ogni aspetto mirabile la conclusione che in quel superbo abbozzo giovanile sian già contenuti tutti gli elementi onde ebbe vita il più celebrato capolavoro Vinciano.

GRONAU GEÒRG, *Leonardo da Vinci. Zur 400-jährigen Wiederkehr seines Todestages.* Estratto dai « Monatshefte für Kunstwissenschaft », maggio 1919.

Dono dell'Autore.

Pp. 249-261, ill. Eccellente articolo commemorativo.

GUTHMANN JOHANNES, *Die Landschaftsmalerei der toskanischen und umbrischen Kunst von Giotto bis Rafael.* Leipzig, Hiersemann, 1902; 8°, pp. VIII-456, ill. con tavv.

Pp. 342-367: *Naturforschung und phantasielandschaft: Lio-*

nardo da l'inci. Il capitolo dedicato a Leonardo merita di esser riassunto perchè l'Autore, meglio di altri, a mio parere, ha saputo mettere in luce la profonda rispondenza del paesaggio leonardesco al soggetto e la grande innovazione che con questa unità Leonardo ha portato nell'arte.

Sorriso e paesaggio sono la quintessenza dell'arte Vinciana. Quest'ultimo è a grande distanza da quello di tutti i suoi predecessori; è il risultato di un connubio fra l'arte e la scienza, vale a dire dei profondi studi fatti sul movimento e sul chiaroscuro inteso nel senso di elaborazione della forma. Il movimento è per Leonardo ben altra cosa che per l'Alberti: è l'espressione dell'anima: dagli studi anatomici ha ricavato le leggi dei movimenti del corpo e anche del volto umano, e, dopo lunghe osservazioni sulle possibilità di mutamento delle varie parti del viso, è giunto all'espressione della Gioconda: dagli studi di botanica, di geologia, di meteorologia, prima nel riposo, poi nel moto in cui si incontrano e si intrecciano i singoli organi della natura, ha ricavato le concezioni meravigliose de' suoi paesaggi.

Della trasformazione progressiva di tali studi in visioni d'arte son prova i disegni di Windsor. Un passo innanzi nel trattamento del paesaggio è fatto colle indagini sulla prospettiva dei colori e colla comparsa dell'aria e della luce. Leonardo studia gli effetti della luce e dell'ombra delle piante a distanze crescenti, studia la montagna, i vari effetti delle conflagrazioni naturali, del vento e della tempesta. L'ultimo progresso consistente nel chiaroscuro e nella plastica della forma raggiunge nei dipinti. Ma non si può giudicarlo nell'insieme perchè ogni dipinto rappresenta uno stadio nuovo e più avanzato della sua concezione pittorica. Bisogna seguirlo passo per passo e non mai disgiungere l'esame del paesaggio da quello dell'intera composizione perchè ne è indissolubile.

Le sue prime creazioni rispondono, quanto al problema della prospettiva e dell'ambiente, all'ideale del disegno quale era comune all'arte fiorentina e da Leonardo stesso attuato, con tecnica però non da principiante, nello schizzo del 1473 (Uffizi). Le piante dell'*Annunciazione* agli Uffizi son disposte su una sola zona con un certo imbarazzo di prospettiva; tuttavia lo sfondo, per l'innanzi tanto trascurato dall'arte fiorentina, qui assume un significato nuovo, sia pei due diversi motivi in cui il paesaggio appare diviso, la chiara valle a destra e le scure idilliache colline a sinistra tra le quali luccica un'azzurra corrente, sia per l'alternarsi di chiaro e di scuro, di luci e di ombre, sia per una certa misteriosa animazione dell'atmosfera. E nuovo è il rapporto fra il contorno e le figure dimostrato dalla linea orizzontale del parapetto sul giardino, dalle linee perpendicolari della casa che a

mo' di cornice accompagnano la eretta figura della Vergine, e
concordano colle perpendicolari dei quattro monumentali ci-
pressi; rispondenza quest'ultima che non può credersi casuale
e perchè quegli alberi contribuiscono a far risaltare il movimento
in diagonale dell'angelo, e, ancor più, perchè nell'*Annunciazione*
del Louvre, ritenuta dall'Autore un lavoro preparatorio, le linee
sono ancora in croce e traversali e il paesaggio non è indissolu-
bile dalla composizione.

Anche nella Ginevra de' Benci Leonardo segue nel soggetto
paesistico l'esempio della pittura fiorentina, ma, se prescindiamo
dai particolari e lo consideriamo nell'insieme, troviamo nella di-
stribuzione del chiaro e dello scuro fra la figura e il fondo qualche
cosa di non comune.

Questi i quadri finiti. Segue un periodo in cui Leonardo,
sempre più preoccupato dai suoi problemi pittorici, considera
il dipinto come prova della giustezza dei suoi pensamenti: avuta
la conferma, e risolto il problema, lo lascia a mezzo. Nel S. Gi-
rolamo è la sintesi dei problemi coloristici tentati nella Ginevra,
consistente sopratutto nel contrasto fra i chiari e i scuri della
figura e quelli del fondo, armonizzati in modo da dare vicende-
vole sorprendente risalto all'una e all'altro. Se per accrescere
l'espressione del santo Leonardo l'avesse posto davanti a un
fondo uniformemente scuro si avrebbe avuto l'effetto di un Cor-
reggio o di un Ribera.

Il S. Girolamo rappresenta il passaggio al periodo milanese
che può chiamarsi plastico-pittorico a differenza del fiorentino
in cui la plastica si avvicina ancora al fare del disegno. La con-
cezione del problema dell'ambiente si eleva giacchè il chiaro-
scuro non mira come quello del Correggio a una raffinatezza
della leggiadria coloristica ma al perfezionamento della forma
e quindi a una più chiara significazione. L'occhio pittorico del-
l'artista sempre più sensibile ad ogni durezza, schiva la luce piena:
cerca quella attenuata del cielo coperto: nella Vergine delle rocce
si ha una vera spiritualizzazione del colore pur rimanendo per-
fetta la verosimiglianza giacchè, non spingendosi le rocce fino
al termine del quadro, la luce proveniente dall'alto è motivata.
Ricordiamo che nel Trattato Leonardo insegna dover essere
sempre riconoscibile l'origine della luce. La grotta che in na-
tura ha un carattere orrido qui si tramuta in un ambiente idil-
liaco e si collega non più colle linee, che non rispondono alla com-
posizione triangolare del gruppo, ma colle luci e i colori alle figure:
il grigio graduato del mantello di Maria risponde al grigiore
della lontananza, la gialla fodera del mantello stesso, i biondi ca-
pelli dell'angelo e la fodera verde gialla del suo abito rispondono
al grigioverde oliva delle rocce.

L'uso del chiaroscuro qual mezzo per animare le forme è ancora più progredito nella S. Anna. La suprema aspirazione di Leonardo fu di rendere il più possibile plastico l'oggetto rappresentato, di provocare con un piano di due dimensioni l'illusione di tre. Nella S. Anna coi mezzi più raffinati del chiaro scuro ottiene l'effetto di un gruppo rotondo il quale fa l'impressione di un'opera di scultura. La ricca molteplicità degli spostamenti delle linee è consolidata dalla perpendicolare corrente dalla testa al piè sinistro di S. Anna che raccoglie in sè l'insieme. Un deserto prato alpestre era la più conveniente scena pel gruppo e, siccome ogni particolare manca sull'altura e la lontananza è indefinita, la rotondità plastica del gruppo è ancora più accentuata e dominante nel quadro. L'unico particolare è il grande albero che par piccolo accanto alla monumentalità del gruppo: nella sua regolarità è per sè insignificante, ma, se ben si osserva, in contrasto colle orizzontali traversanti il quadro, la perpendicolare dominante nel gruppo ripete quella del tronco e dà all'osservatore la sensazione che il tutto sia potentemente fissato al suolo.

Nella Gioconda l'ideale Vinciano raggiunge la sua perfezione. Il parapetto copre il passaggio allo sfondo cosicchè la nebulosa indefinita lontananza accresce l'effetto plastico della figura la quale si stacca non col profilo e i contorni ma colla sua corporeità. La rispondenza dei colori degli occhi, dei capelli, delle diverse parti dell'abito colle tinte e i riflessi avvicendantisi nel paesaggio crea una meravigliosa unità fra la figura e l'ambiente. Non solo, ma qui, più ancora che nelle altre opere di Leonardo, il paesaggio risponde all'espressione misteriosa della figura. L'artista sembra aver rinunciato a quanto vi è di sostanziale nella pittura per farne un'arte che, come la musica, crei in sè stessa le leggi del proprio essere. I primitivi avevan cercato davanti alle porte delle città i motivi dei loro paesaggi: qui manca ogni segno d'attività umana: solo una strada vediamo e più lontano un ponte. D'onde viene e dove va quella strada? Chi nel sogno domanda la ragione dei particolari? è così: per la valle alquanto scura essa passa davanti a colline di forma indefinita sopra il fiume luccicante; le montagne sfumano fino a parer nuvole. Tutto è indefinito e fantastico, ma con quella verosimiglianza che ci attrae e commuove, come il mistero, come il sorriso della Gioconda.

Così Leonardo a poco a poco attua l'ideale di un paesaggio che apparentemente nulla ha più che fare colla realtà, ma è il risultato di profondi pensamenti che lo rendono vivo e chiaro, è sempre l'opera del più fido amante della Natura. Gli artisti del Quattrocento, che curavano il particolare oggettivo, gioivano ingenuamente, rapiti dal ritmo delle loro colline e delle loro pianticelle, e non riuscirono a creare alcun fattore di unità. Leonardo

l'ha creata intera; luce, colore, figura sono un tutto che riempie ed anima il quadro: in questo effetto reciproco è il ritmo che risuona sì profondo nell'animo dell'osservatore. (E. Verga).

HAMILTON NEENA, *Die Darstellung der Anbetung der Heiligen Drei Könige in der toskanischen Malerei von Giotto bis Lionardo*. Mit 7 Lichtdrucktafeln. « Zur Kunstgeschichte des Auslandes, H. VI ». Strassburg, Heitz, 1901; 4°, pp. VIII-118.

Pp. 54-77: *Lionardo und sein Einfluss. Seitenszweige des Lionardo'schen Stammes*. La Hamilton è, se non erro, fra i primi studiosi che hanno fatto un esame analitico dell'Adorazione dei Magi di Leonardo, alla quale per l'innanzi si badava troppo poco. Le sue osservazioni meritano di essere ricordate quantunque in questi ultimi anni altri critici, e principalmente il Thiis, il Calvi e la Voigtländer abbiano più approfondito e fatto progredire lo studio del grande capolavoro.

L'Autrice dimostra la novità della composizione nei particolari e nell'insieme, la sua naturalezza e la sua unità ottenute colla sapiente combinazione di semplici linee geometriche. La disposizione a triangolo dei protagonisti e la densa corona di figure movimentate che li circonda contrastano col libero sfondo pittorico ordinato in modo da far apparire le figure al primo piano il più possibile grandi e plastiche. La bilanciata distribuzione delle masse dà al tutto un perfetto equilibrio. Affatto nuovo è l'atteggiamento della Vergine col Bambino. Sorprendente la espressione di amor materno, di tranquillità, di oblio di sè stessa. I tre Re nei loro atteggiamenti hanno una profonda significazione pittorica. Il vecchio ha già offerto il dono e ricevuta la benedizione: dominato dalla forza del suo sentimento adora ancora, in ginocchio, curvo fin quasi a toccar col capo la terra: per lui questo momento è lo scopo della vita; il giovane è inginocchiato leggermente, in posa ricordante l'angelo nel battesimo del Verrocchio, pronto a saltar su d'un balzo: è in lui divozione, forza e speranza: questo momento segna per lui il cominciar della vita; il re nella maturità degli anni, inginocchiato, con una mano posata a terra, offre coll'altra il dono, osando appena di avvicinarsi, dominato dalla più profonda commozione.

Se tiriamo linee dalla testa di Giuseppe, che guarda con vivace interesse la scena da sopra le spalle di Maria, nella direzione del movimento del Bambino verso la testa del secondo re e quindi da quella del re vecchio in direzione del movimento del Bambino verso la testa dell'uomo a destra della Vergine, il quale con una mano si fa schermo agli occhi, troviamo due diagonali che distraggono l'attenzione dalla simmetria della formazione pira-

midale del gruppo nel centro; la cui rigidezza pur concorre ad attenuare la libera, drammaticissima rappresentazione delle figure circostanti avvicinantisi in folla da due parti con disuguale pienezza di movimento e di sentimento.

La folla circondante la Madonna procede dalle due figure in piedi alle estremità di destra e di sinistra che, quasi potenti pilastri angolari della composizione, danno una solida base al semicerchio e nello stesso tempo incorniciano armonicamente il gruppo principale. È in esse notevole l'uso fatto da Leonardo del motivo classico delle antiche statue vestite. Malgrado il movimento di tante figure su questo piano, l'effetto è tranquillo perchè tutto si raccoglie in una compatta unità coll'ingranarsi dei corpi, con un naturale equilibrio del linguaggio dei gesti: lo spazio fra la Madonna e i Re è come incantato: la tranquilla devozione di grandi anime opera isolata e sopraterrena: le due meravigliose figure agli angoli partecipano a questo stato d'animo e come angeli protettori della saggezza e della forza vegliano il santo gruppo. Con Giuseppe è già un po' rotto l'incanto: quindi nella schiera del contorno si disegnano tutti i gradi della commozione e della curiosità fino a che l'occhio torna a poco a poco, nello sfondo, alla umana vita d'ogni giorno.

Anche di questo sfondo l'Autrice fa una accurata analisi, ricercando specialmente nella condotta e nell'incontro di diverse linee la ragione della sorprendente consonanza fra l'architettura e il paesaggio. Osserva come anche qui con tante figure non si abbia l'impressione del soverchio perchè i particolari non vivono per sè stessi ma convergono tutti in una unità, mentre apparenti accidentalità occultano la bilanciata simmetria. Magico è l'effetto di questo maestrevole giuoco di forze sciolte e legate a un tempo.

Con questo quadro, dichiara l'Autrice, il soggetto dell'Adorazione de' Magi passava per la prima volta dalle solite predelle alla grande pala d'altare. Il nuovo formato richiedeva una nuova forma di composizione e un nuovo effetto pittorico. Leonardo ha mirabilmente risposto a tutte le nuove esigenze. La costruzione piramidale unita al rapporto concentrico delle figure colla Madonna e il Bambino è una grande novità provocatrice di un repentino mutamento nel modo di rappresentare. L'altezza guadagnata colla pala d'altare dava la possibilità d'un ricco sfondo che, separato dal primo piano, apparisse una continuazione pittorica del medesimo: con questa valorizzazione del fondo e colla prospettiva del medesimo entra per la prima volta nel soggetto dell'Adorazione un efficacissimo approfondimento dello spazio, e con esso un nuovo effetto della luce. La pala richiedeva non solo otticamente, ma anche psichicamente una nuova conforma-

zione; e con Leonardo l'Adorazione si innalza da soggetto nar-
rativo a soggetto drammatico.

Ha Leonardo qualche lontano precursore nelle novità onde è
informata questa potente creazione? La costruzione piramidale
può essere attribuita al solo suo senso artistico: ma l'ordinamento
concentrico delle figure era da lungo usato nella pittura italiana,
anche in quadri d'altare. Per quanto grande sia il muta-
mento nella rappresentazione dello spazio e della luce, anche
qui. si vede un organico sviluppo dell'arte anteriore: la pro-
spettiva dei fiorentini era col Pollajuolo giunta a maturità.
Da Donatello può Leonardo aver avuto l'ispirazione della scala
nel fondo. La riproduzione dell'ambiente e del paesaggio aveva
già attirato l'attenzione degli artisti: Masaccio era già riuscito
all'effetto dell'aria: dello studio del Masaccio sarebbe poi una
prova diretta l'uomo calvo a destra dai lineamenti singolarmente
marcati, richiamante il mendico nella scena della guarigione dello
storpio (cappella Brancacci). Il movimento potente e concentrato
è già nella pittura fiorentina anche all'infuori del soggetto del-
l'Adorazione; ma poichè il genio si annoda al genio, l'ispirazione
può esser venuta a Leonardo dalle palpitanti figure, se non d'un
pittore, d'uno scultore, Donatello: Leonardo per altro le avrebbe
portate a una espressione artistica perfetta col dare sì ai singoli
personaggi che all'intera scena un equilibrio a Donatello scono-
sciuto.

Quindi la Hamilton passa a studiare l'influsso esercitato da
questo capolavoro, influsso al quale nessun fiorentino sfuggì
nel trattare il soggetto dell'Adorazione. Botticelli ne ha preso
il pensiero fondamentale e riprodottone le caratteristiche d'alcune
figure, e all'ispirazione Vinciana deve il disegno del paesaggio,
più libero e pittorico che nelle sue opere anteriori. Le novità ap-
parse nell'affresco del Ghirlandaio in S. Maria Novella son do-
vute a Leonardo, dal quale l'artista ha preso, al pari del Botticelli,
la composizione interna piramidale, il raggruppamento concentrico
delle figure, la uguale distribuzione delle masse da ambe le parti,
(cose queste ultime che non appariscono in nessuno dei suoi pre-
cedenti affreschi) l'atteggiamento della Madonna, l'aspetto e la
posa di parecchie figure; nè all'influsso leonardesco ha saputo
sottrarsi nelle altre due sue Adorazioni (Uffizi e chiesa degli
Innocenti). L'ispirazione da Leonardo è profonda e evidente nel-
l'Adorazione del Lippi, ma non è riuscita a vincere il tempera-
mento di questo artista non adatto a scene tanto drammatiche,
nè ad impedire che il quadro riuscisse con molti difetti e man-
cante d'equilibrio.

Varie ramificazioni dell'influenza Vinciana si riscontrano in
altri artisti anche posteriori: fra Bartolomeo, fra Paolina, So-

gliani, Pontormo e Andrea del Sarto: ma con risultati negativi specialmente perchè lo schema piramidale trattato da grandi artisti ha una grandissima efficacia; nelle mani di artisti inferiori diventa uno scheletro e a poco a poco va perdendo il suo significato. (E. Verga).

HAUTECOEUR LOUIS, *Poussin illustrateur de Léonard de Vinci*. « Bullettin de la Société de l'histoire de l'art français », Paris, Campion, 1913.

Pp. 223-228. Demmo un breve cenno, di seconda mano, di questo articolo prima di possederlo, nel IX fascicolo della *Raccolta*, p. 143, ma esso merita se ne dica di più.

La copia ms. del Trattato all'Hermitage porta sulla guardia una dichiarazione di « Chantelou » di avere avuto il volume nell'agosto del 1640 dal cav. Dal Pozzo, mentre egli, Chantelou, accompagnava Poussin in Francia. Si tratta di Paul Chantelou, fratello di Charles Fréart de Chambray, l'editore dell'edizione francese del Trattato del 1651, uscita contemporaneamente a quella italiana del Du Frèsne. Si sa che Poussin fu poco soddisfatto delle illustrazioni, poichè Errard aveva riveduto e aumentato i suoi disegni. L'Hautecoeur, per via di ingegnosi raffronti, giunge a queste conclusioni: le figure geometriche, come lo stesso Poussin dichiarò, sono de « gli Alberti ». Le figure 362 e 364 dell'edizione Du Frèsne non esistono nel ms. di Pietroburgo: sono figure di donne, drappeggiate, e secondo la prefazione di Du Frèsne, debbono essere di Errard. I disegni di Poussin, malgrado le asserzioni di Gault de St. Germain (ediz. 1802), non sono a tratto ma ad acquerello e a penna; non fu dunque il « sacrilego Errard », come il Gault lo chiama, ad aggiungere le ombre. Errard è tuttavia responsabile di diversi ornamenti che il Poussin aveva giudicato inutili.

In seguito l'Hautecoeur, ricordate le comunicazioni di Seymour de Ricci, il quale ha segnalato l'esistenza d'un altro ms. con figure del Poussin, posseduto dalla contessa di Béarn, e supposto che altri ne debbano esistere, vuol seguirne le traccie. Il ms. di Pietroburgo fu comprato nel 1856 presso il libraio di Bruxelles, Heussner, che l'aveva descritto nel to. II del *Bibliophile belge*; non se ne conoscono le vicende dacchè aveva appartenuto a Chantelou. Il ms. della Contessa porta le armi del cancelliere Molé morto nel 1656: nel secolo XVIII appartenne a Huquier, nel 1819 Ant. Aug. Renouard lo descrisse nel suo *Catalogue*, I, 320. Alla vendita Renouard, nel 1854 (Cat. n. 605), fu acquistato dal conte Thibaudeau e nel '57 passò nella collezione Firmin Didot e lo troviamo lungamente descritto nel *Catalogue* 22 *Juin* 1882,

pp. 69-73, e in quello della vendita Didot 18-21 marzo 1910 pp. 46-47. Come quello di Pietroburgo contiene anche le *Memorie del Mazzenta.*

Dopo aver riprodotto parte della descrizione e dei giudizi del Renouard, l'Hautecoeur cita altre due copie secondarie: Edwards e Noailles, che non si sa dove siano, ma si può farsene un'idea dalle descrizioni dei cataloghi. E così ricostruisce, approssimativamente, le vicende dei mss. Quello della contessa di Béarn, secondo l'ipotesi del Renouard, sarebbe l'esemplare stesso del Poussin, il quale potrebbe averlo regalato a Molé. Ciò è possibile, ma non si può tacere che nei carteggi' del Poussin non è accenno alcuno al Molé. Il ms. di Pietroburgo sembra quello che il Poussin eseguì per Cassiano dal Pozzo, passato nel 1640 nelle mani di Chantelou. Il ms. Noailles, secondo le dichiarazioni del suo possessore, dovrebbe aver pure appartenuto a Chantelou; ma Dufrèsne non parla che d'un solo ms. Chantelou. Quanto al ms. Edward, se è esatto quanto ne dice Renouard, se i disegni sono eseguiti su carta oliata, sarà una copia, probabilmente quella che Félibien dice d'aver fatto eseguire a Roma. Narra egli infatti nei suoi *Entretiens* che, per mezzo di Cassiano dal Pozzo, Poussin ebbe la comunicazione degli scritti di Leonardo conservati nella biblioteca Barberini, e non si contentò di leggerli ma disegnò correttamente tutte le figure che potevano servire alla dimostrazione e all'intelligenza del discorso; « car il n'y avait dans l'original que des faibles esquisses, comme vous pouvez vous en souvenir puisque je vous fis voir les unes et les autres *que l'on me prêta à Rome et que je fis copier* » (ediz. Londra, 1705, IV, 12). Dunque Félibien fece copiare e i tenui schizzi e i disegni di Poussin. Non è poi improbabile che Poussin ripetesse due o tre volte i disegni. (E. Verga).

HEMMETER JOHN C., *Leonardo da Vinci as a scientist.* « Annals of medical history », New-Jork, 1, 1921.

Dono dell'ing. J. W. Lieb.

4°, pp. 26-44. Rapidi cenni sulla attività scientifica di Leonardo. Compilazione chiara, ben adatta a divulgare le notizie già acquisite agli studi Vinciani.

HOLL M., *Vesals Anatomie des Gehirns.* Estratto dall'« Archiv für Anatomie und Physiologie ». Lipsia 1915.

Dono dell'Autore.

Pp. 115-192. Pregevole e minuto lavoro di analisi delle conoscenze di Vesalio nel campo della anatomia del sistema ner-

voso centrale, e più specialmente del cervello. A noi particolar-
mente interessa un accenno a pag. 183 intorno alla diversità delle
conoscenze anatomiche da parte di Leonardo e da parte di Ve-
salio su questo tema e una nota in calce della stessa pagina. Nella
prima l'Autore ammette che relativamente alla rappresentazione
grafica dell'interno del cervello Leonardo superò Vesalio in quanto
disegnò perfettamente il septum della cavità cranica con le
sue comunicazioni, ciò che Vesalio non fece — per quanto i
disegni di tutti e due gli Autori siano passibili di critiche ed obie-
zioni. Leonardo poi fu il primo che usò delle iniezioni endoce-
rebrali di liquidi solidificabili per poi rilevare dagli stampi otte-
nuti la topografia e il disegno di parti del cervello. Nella nota
l'Autore descrive una figura degli studii anatomici (raccolta *D*
del Rouveyre) in cui è rappresentato il sistema degli spazi cere-
brali a forma di tre vescicole comunicanti fra loro; disegno che
è superato da altri dello stesso Autore appartenenti alla mede-
sima raccolta. (U. Biasioli).

HOLL M., *Leonardo da Vinci. Quaderni d'anatomia, IV, V und VI.*
· Estratti dall'« Archiv für Anatomie und Physiologie », Leipzig,
1915 e 1917; 8°, pp. 1-40 e 103-149.

Dono dell'Autore.

L'Autore, premesse vive parole di elogio per il lavoro di
riproduzione, trascrizione, traduzione e commento da parte degli
scienziati norvegesi al Quaderno IV di Anatomia, passa a de-
scrivere i singoli fogli enumerandoli, e si sofferma sì sui disegni
che sulle annotazioni di indole anatomica, dividendo sistemati-
camente la materia o per regione topografica, o per organo, o per
gruppi muscolari, e descrive raggruppate le parti che si riferiscono
più specialmente agli organi della circolazione.

Riferisce ai primi tempi dell'attività anatomica leonardiana
alcuni fogli, mentre in altri trova una più profonda conoscenza
di questa scienza e perciò li ritiene di un periodo posteriore. Di-
mostra come sia poco curata l'osteologia, ma in compenso mag-
giormente ed esattamente descritti il diaframma, alcuni gruppi
muscolari del torace, del dorso, dell'addome; la parte prevalente
delle note è dedicata al cuore, alle valvole, al setto interventri-
colare, alla corrente sanguigna.

Di notevole vi è, a un primo sguardo, la chiara dimostrazione
del come si comporta la corrente sanguigna passando dal cuore
all'aorta, e la spiegazione del perchè le valvole semilunari sono tre
invece di due o quattro. Vi sono anche degli errori: Leonardo
infatti dice che il sangue passa da un ventricolo all'altro traverso
il setto interventricolare, e parla anche di ingresso dell'aria dai

polmoni nel cuore. Tuttavia in altra parte delle sue note sostiene e dimostra. egli stesso come sia impossibile che entri. aria nel cuore. Riconosce Leonardo il valore dei movimenti di sistole e diastole, ma non giunge a spiegarci, come oggi possiamo per la conoscenza dei capillari, la completa teoria del sistema della circolazione.

In modo magistrale tratta di alcuni vasi sanguigni (vene cutanee degli arti, le sottocutanee, le sottoepigastriche, le dorsali del pene, le azigos, le polmonari ecc.).

Accenna alla muscolatura della. lingua e alla fisiologia della voce, ai polmoni, e tocca qualche altro argomento, ma con poco rilievo e quasi di sfuggita.

Esaminando il contenuto del V Quaderno l'Autore ne enumera i fogli cercando di determinarne l'età. Vede così che, mentre alcuni appartengono ai primi studi anatomici fatti da Leonardo nel primo periodo fiorentino e contengono disegni e note tratte da opere di suoi predecessori e contemporanei, con sovrapposizioni e correzioni dello stesso Maestro, in modo. però da non potersi spesso ben distinguere la fonte; altri fogli sono di un periodo molto più avanzato, quando già la pratica anatomica era perfetta. Alcuni fogli contengono, mescolati, disegni del primo e dei successivi periodi, in modo che i progressi di Leonardo risultano evidenti. L'Autore divide in due gruppi i disegni: al primo assegna quelli che sono tolti, o comunque inspirati, da opere altrui, al secondo quelli che rappresentano il vero frutto delle personali ricerche. Rileva che, avendo il Maestro trattato più volte e in diversi tempi un medesimo soggetto, a tal riguardo si può fare un'altra suddivisione in tre periodi: 1º disegni del primo tempo degli studi anatomici; 2º disegni dell'ultimo tempo; 3º disegni di un periodo intermedio. Ma queste sono suddivisioni puramente scolastiche.

Qualche volta Leonardo disegna le stesse cose in varii modi, alcuno esatto e qualche altro errato, quasi volesse mettere in evidenza lo sforzo e la via seguita per giungere alla precisione, ma a noi non è sempre dato di sapere quale sia per lui il disegno definitivo, perchè ben di rado scrive in calce ai suoi molteplici schizzi là dicitura *falso* o *recto*, che riuscirebbe tanto interessante. Leonardo corregge gli errori appresi dallo studio dei testi scritti o dalle tradizioni, svelando a sè stesso il vero con l'osservazione del corpo umano e l'uso delle dissezioni: è il coltello anatomico dapprima adoperato sugli animali e poi anche su l'uomo che, guidato dal suo genio, gli apre le più grandi verità.

L'Autore cerca di stabilire a quale periodo appartengano alcuni fogli e conchiude le sue premesse affermando che, dall'esame di questo V Quaderno appare come l'opera del Roth « L'Anatomia

di Leonardo da Vinci » sia inesatta, difettosa e completamente
da ripudiare.

Enumera quindi i vari disegni e le note più interessanti in-
torno alla anatomia delle ossa, dei muscoli, del cuore, dei vasi,
del cervello e dei suoi ventricoli, dei nervi cerebrali e di quelli
degli arti, del midollo spinale, degli intestini e si occupa di altri
argomenti trattati in modo meno ampio; enumera e descrive la
materia contenuta nei fogli che trattano di anatomia animale e
comparata, e quelli che trattano delle proporzioni. Passa quindi
all'esame del VI Quaderno. Quest'ultimo fascicolo di manoscritti
di Leonardo contiene 32 fogli che più specialmente riguardano
le proporzioni e hanno note sulla funzione dei muscoli, come è
ben chiaramente e magistralmente spiegato nella prefazione ap-
posta all'opera loro dai tre autori norvegesi. I disegni sono schiz-
zati alla meglio e maggior ampiezza del solito hanno invece le
note. (U. Biasioli).

HOLMES CHARLES, *Leonardo and Boltraffio*. « The Burlington
Magazine », London, september 1921.

Pp. 107-108, con 2 tavv. Le questioni relative all'autenticità
di certe opere controverse di Leonardo non potranno mai esser
·· risolte colla semplice discussione. Perciò l'egregio nostro aderente,
Sir Ch. Holmes, direttore della National Gallery, ha escogitato
un mezzo che, a suo avviso, può mettere sulla buona strada.
Chi ha esaminato attentamente la Vergine delle rocce di Londra
ha notato che molte squisitezze del modellato sono ottenute
ammorbidendo il dipinto ancor fresco colla punta delle dita, e
le impronte digitali dell'artista, chiunque esso sia, sono ancora
nettamente visibili in parecchi punti. L'Holmes ha fatto foto-
grafare e ingrandire, e qui in bella tavola riproduce il braccio
sinistro del Bambino Gesù, dove si vede infatti una lunga serie
di striscie punteggiate, offrendo così un termine di raffronto con
altre opere attribuite a Leonardo e rivelanti una tecnica simile,
a cominciare dal S. Giovan Battista del Louvre che gli sembra
lavorato a quel modo.

Passa poi a discorrere della Belle Ferronnière. Essa è stata
recentemente ripulita in modo da lasciarne vedere i particolari
molto meglio che in passato. La prima impressione di chi ora
bene la osservi è sconcertante; essa appare nel colorito più dura
e meno attraente: ma, addentrandosi nell'esame, l'Holmes ha
trovato tali meraviglie da escludere che altri, se non il Maestro,
l'abbia dipinta. A chi gli rimproverasse l'arditezza di un giudizio
includente una insensibilità di Leonardo al colore, egli risponde
che la preoccupazione di lui per la forma è stata, come in altri casi,

qui così forte da indurlo ad adoperare il colore più come un uomo di'scienza che come un colorista nato. A tale proposito fa un raffronto col bellissimo *ritratto di giovanetto* del Boltraffio, ora nella raccolta di Sir Phillipp Sassoon: vi è una certa somiglianza esteriore col dipinto del Louvre, specialmente nel vestito; ma è affatto superficiale. Esso è sopratutto l'opera di un colorista: inoltre il giovane è evidentemente ritratto dal naturale senz'altra preoccupazione che riprodurre fedelmente il vero. La figura leonardesca è invece una delicata, sapiente elaborazione dove l'individuo è raffinato fino a diventare un tipo. (E. Verga).

HOLMES C. J., *Leonardo da Vinci* (The British Academy. Fourth annual lecture on a Master-mind Henriette Hertz trust). From the Proceedings of the British Academy. London, Oxford University Press, 1919; 8°, pp. 28.

Dono dell'Autore.

È la commemorazione fatta all'Accademia britannica, in occasione del centenario Vinciano, dall'attuale direttore della National Gallery. Egli ha assolto bene il compito di dare in poche pagine un'idea dell'arte e della scienza del Grande da Vinci. Dai suoi brevi cenni risultano i tratti caratteristici dell'arte Vinciana espressi anche talora in modo originale, come quando dice che nell'Adorazione dei Magi, partendo dal motivo familiare quale fu trattato dal Botticelli, Leonardo ha elevato il tema ad un'allegoria, quasi ad una critica della fede cristiana in relazione col mondo, ad una sintesi filosofica dell'atteggiamento dell'umanità verso la religione, o dove osserva che lo esperimento del chiaroscuro, fatto per la prima volta in questo capolavoro, aveva già raggiunto l'effetto quando l'opera era giunta appena a metà, ma il tono era riuscito così scuro che il finirla sarebbe riuscito difficile, se non pure impossibile. E in questo vede una probabile ragione dell'averla lasciata incompiuta.

Altrove esclude una cooperazione di Leonardo al monumento Colleoni perchè i criteri di lui, quali risultano dai suoi disegni e dalle sue note sull'anatomia del cavallo, sono diametralmente opposti a quelli del Verrocchio. Notevole è pure un breve raffronto fra il cartone della guerra di Pisa di Michelangelo e quello della battaglia d'Anghiari: il primo concepito alla maniera del Pollajuolo che considera l'azione come tensione muscolare o impiego di forze puramente meccaniche, questo tutto informato a motivi psicologici. (E. Verga).

HOPSTOCK HALFDAN, *Anatomen Leonardo Död 2 mai 1519.* Meddelelse fra Universitetets Institut. Christiania, Steen 'ske Bogtrykkeri og Horlog, 1919; 8°, pp. 85.

Il valoroso Autore, ben noto agli studiosi e appassionati dell'opera leonardiana per avere collaborato alla pubblicazione dei Quaderni d'anatomia e per avere nel 1906 studiato il contenuto dei fogli d'anatomia (*A* e *B*) trascritti dal Piumati, procede in questo fascicolo a un minuto esame di confronto tra i fogli e i quaderni e giunge a conclusioni di notevole valore. Riproduco qui sotto la maggior parte dell'autoriassunto pubblicato nelle ultime pagine, e ripubblicato nel Giornale di Medicina Militare n° XI, 1919, paginè 1279-1281.

I manoscritti raccolti nei fogli, con poche eccezioni, si occupano solamente di questioni anatomiche e fisiologiche e dimostrano che gli studi di Leonardo in questo campo sono stati quasi esclusivamente guidati dalla sua abilità come dissettore. Leonardo vi si rivela anatomico eminente e originale: il linguaggio vi è piuttosto corrente e facile. Essi furon da lui redatti in età avanzata. I Quaderni invece più distintamente mostrano il modo col quale si è applicato allo studio dell'anatomia; inoltre, per quasi un quarto, trattano di questioni estranee all'anatomia, il che vuol dire che gli studi di Leonardo a questo tempo sono stati divisi fra una quantità di materie diverse.

I Quaderni, dove la lingua spesso è dura e difficile ed il senso non è facile a capire, sono il prodotto di un periodo molto lungo negli studi di Leonardo che giunge fino ai suoi ultimi anni; da prima ha attinto a fonti antiche, ma poi ha cominciato a fare studi originali di anatomia, sviluppatisi in una maniera sempre più sicura e conforme allo scopo, di modo che anche qui Leonardo rivela qualità di grande naturalista originale: basta osservare con quale spirito egli procede nelle dissezioni.

Un esame, anche sommario, dei Quaderni, dimostra come sia completa l'opera del Nostro, sia negli studi embriologici che nella maniera di trattare gli organi uro-genitali, l'osteologia, la miologia, l'anatomia topografica e comparata, i ventricoli cerebrali, il sistema nervoso periferico. Magistrali sono gli studi sulla respirazione, sui polmoni, trachea e laringe e sopratutto quelli sulla circolazione, sul cuore, sulle arterie, vene e vene capillari: paragonando le dichiarazioni scarse nei suoi Quaderni con certe altre dichiarazioni nei Fogli, si può ben supporre che Leonardo col suo occhio profetico abbia intuito la circolazione del sangue.

Per quanto si sa, nessuno aveva prima di lui sezionato tanti cadaveri, nessuno aveva come lui capito l'importanza di ciò che aveva trovato. Egli è stato il primo a descrivere l'utero come un organo di una cavità; è stato il primo a fare una descrizione corretta dell'ossatura umana, del torace, del cranio coi suoi vuoti pneumatici, delle ossa delle estremità, della posizione esatta

delle estremità, della posizione esatta del bacino con le incurvature della colonna che se ne desumono; è stato il primo a ritrarre fedelmente quasi tutti i muscoli del corpo. Nessuno ha prima di lui approssimativamente disegnato i nervi e le vene come essi veramente sono posti, ed egli è probabilmente stato il primo a fare iniezioni con una materia solidificantesi per preparare le vene. Nessuno ha prima conosciuto e descritto il cuore come lui; egli è il primo a dare il nome di ventricoli ai suoi vuoti, ad impiegare la denominazione per gli orecchi del cuore, e descriverne le travi. Ha per il primo fatto dei getti dei ventricoli cerebrali, ottenendone una riproduzione esatta. È probabilmente stato il primo a fare sezioni in serie; nessuno prima, ed appena qualcuno dopo, ha fatto una anatomia superficiale plastica come Leonardo, e nessuno ha prima trattato l'anatomia tanto minutamente e tanto esattamente, topograficamente e comparativamente.

La maggior parte dei disegni anatomici-fisiologici di Leonardo serve la scienza, non l'arte, poichè per semplice scopo artistico un artista non ha bisogno di conoscere i ventricoli del cervello, l'anatomia e la fisiologia del cuore, la corsa del sangue nelle vene e la posizione dei nervi e delle vene più profonde, le ramificazioni dei tronchi nel polmone e le loro relazioni con le vene dei polmoni, gli intestini dell'addome ecc. L'uomo che cerca la verità intorno a tutto questo è uno scienziato. Ed è proprio nel disegno che Leonardo trova la forma più soddisfacente per trattare i problemi dei quali sta occupandosi in quel momento; e qualunque sia la materia anatomica a cui sta lavorando, anche la più intima, Leonardo la tratta sempre con una nitidezza, con un senso estetico che non hanno uguale.

Benchè non abbia fatto una descrizione sistematica dell'anatomia, benchè non ne abbia trattato in modo completo tutte le sezioni, neanche quelle che ci ha tramandato, e benchè nel suo testo qualche volta si appoggi in parte su vecchie idee, il posto che Leonardo tiene nella storia dell'anatomia come in quella della medicina dimostra che egli — per le sue esperienze dirette sul cadavere, per il suo talento di osservatore straordinariamente acuto e concentrato, per il suo modo esatto di trattare i temi scientifici, per il suo talento nell'intuire i problemi, venire alle conclusioni esatte e dimostrarle sperimentalmente — è il fondatore dell'anatomia descritta con disegni; e che è il primo a trattare l'anatomia metodicamente e nella maniera della scienza naturale. Il risultato di tutto questo si manifesta nelle sue numerose scoperte sull'organismo umano, precorrendo egli così per dei secoli la sua epoca.

Portando l'anatomia in relazione intima colla fisiologia, e

mettendo l'uomo, tutti gli animali e le piante in armonia reciproca
ed in armonia con le leggi della natura, Leonardo, sulla sua lira
fa risonare il timbro profondo del biologo moderno.

Si potrebbe domandare: che cosa ci ha insegnato l'anatomia
di Leonardo se essa non ha esercitato nessuna influenza sullo
sviluppo dell'anatomia stessa, e solamente qualche secolo dopo
la sua morte l'opera sua è stata interpretata e pubblicata sulla
base di frammenti? Anche questa parte limitata dell'opera di
lui rivela come lo spirito umano possa tutto abbracciare. Essa
offre un esempio ammonitore al concentramento del lavoro, al
controllo ferreo della volontà, al governo di sè stesso, all'amore
di tutto nella natura. Essa serve a dare al genio il posto che gli
spetta nella storia.

Le conclusioni a cui giunge l'Autore, alle quali chiunque
abbia seguito e letto attentamente scritti e disegni anatomici
di Leonardo non può che sottoscrivere, sono in parte, nella mag-
gior parte direi, di patrimonio comune, ma in parte del tutto
nuove: e pur tuttavia non sono ancora definitive, chè in alcuni
disegni e in alcuni passi, specialmente per quello che riguarda
il sistema genitale femminile, la posizione del feto nell'utero e
forse, questione dibattutissima, per quello che riguarda la cir-
colazione del sangue, si intuisce che il genio di Leonardo aveva
precorso di molti anni, e qualche volta di secoli, l'osservazione
degli anatomisti e dei fisiologi, con una profondità di concezione
e una modernità di vedute stupefacenti.

E cosi è da sperare che nella istoria della medicina abbia final-
mente ad essere riconosciuto Leonardo come e quanto merita
e ad esser citato, per quello che ha realmente descritto e scoperto,
nei trattati che ancor oggi completamente taceion di lui. (U.
Biasioli).

JETVART ARSLAN, *Il romanticismo del paesaggio leonardesco.*
« Arte cristiana », Milano, 15 giugno 1919.

Pp. 93-99. L'Autore intende naturalmente per romanticismo
non quel fenomeno letterario e artistico che nella prima metà
del secolo XIX fu convenuto di chiamare cosi, ma alcuni degli
elementi generali che concorsero a determinarlo i quali si ritro-
vano in epoche anche di molto anteriori. E nota nei dipinti di
Leonardo elementi fantastico-sentimentali estranei, almeno in
apparenza, all'arte del tempo « e al carattere dell'artista educato
alle pure fonti della classicità ». (Veramente Leonardo si educò
alle pure fonti della natura e alla classicità badò ben poco). Sono
elementi comuni anche al romanticismo vero e proprio il quale
ridonò importanza al colore e quindi al paesaggio, opponendo,

per altro, alla schiavitù neoclassicista le forme più libere e stravaganti. Appunto come esponente di questa reazione, pensa l'Autore, il romanticismo esisteva da un pezzo. Leonardo seppe farne un complemento della sua educazione classica (e dagli!), e in ciò l'Autore crede pur di vedere una rispondenza a un lato del suo carattere «bizzarro ed estroso cui era sconosciuto il mirabile equilibrio dell'Urbinate»: Leonardo mancante d'equilibrio?! Nel paesaggio della Gioconda vede introdotto e trattato con maestria somma un elemento che se, a titolo d'esperienza e di bravura, troviamo pure in diversi quattrocentisti, mai «non ci aspetteremmo da un cinquecentista romano, fiorentino o veneziano se non in via d'eccezione».

Nel rendersi conto di questo soffio di romanticismo l'Autore rientra sulla buona strada, e lo attribuisce alla universalità del grande artista: lo stesso ardore di ricerca scientifica, lo stesso amore di scienziato e di artista per la natura lo indussero a trattarla, più d'ogni altro, col realismo che coglie i suoi lati più strani e interessanti e cerca di elaborarli artisticamente.

KLEBS ARNOLD, *Leonardo da Vinci and his anatomical studies.* «Bulletin of the Society of medical History of Chicago», 1916.

Pp. 66-83. Come il sorriso di Gioconda appare misterioso così il genio di Leonardo è pieno di sorprese, chè, man mano si studiano i suoi manoscritti, maggiormente si rivelano le sue profonde conoscenze in tutti i rami.

Dato uno sguardo molto sommario ai principali avvenimenti della vita del Nostro, al metodo di lavoro da lui seguito, e a quelle opere pittoriche e di scultura che han maggiormente richieste conoscenze anatomiche, l'Autore parla brevemente della fine dei manoscritti del Grande e dei primi che, intravvedendone e comprendendone il valore, li ricercarono e riunirono.

I manoscritti citati per i suoi studi dal Klebs sono i noti fogli *A* e *B*; i quaderni d'anatomia, e, in secondo luogo, gli altri codici pubblicati.

Le note di Leonardo sono un miscuglio di ricerche scientifiche, di appunti e di annotazioni banali. I disegni, anche se buttati in fretta, sono tali che nessun artista li ha mai superati, e la maestria della linea gli permette di fissare sulla carta istantaneamente e costantemente non solo ciò che ha davanti a sè, ma anche quello che ha ritenuto per virtù di una straordinaria memoria visuale.

Si discute ancora (?) se Leonardo abbia o no fatte dissezioni, ma la cosa sembra assai semplice perchè i suoi disegni sono tali che non li avrebbe potuti fare che uno che avesse eseguito anatomie

sul cadavere, e prima di qualsiasi altro il Maestro che dimostrava di conoscere il vero ben più che i contemporanei e gli scienziati posteriori.

Leonardo poi non ha avuto solo lo scopo di studiare anatomia per applicarla all'arte, ma scientemente si è applicato all'anatomia come studio a sè. L'Autore accenna alla combattuta priorità delle ricerche anatomiche di Leonardo e di Vesalio. Poichè Holl di Graz ha iniziata l'analisi sistematica delle ricerche leonardesche sull'anatomia contenuta nei Quaderni, da essa scaturirà l'estensione vera delle conoscenze anatomiche del Nostro e perciò ora non si può dare un giudizio conclusivo.

L'Autore vuol illustrare con pochi esempi quel metodo e quelle indagini che sono più dimostrative. Leonardo studia le ossa e i muscoli a sè e nelle loro relazioni funzionali, descrive esattamente la curvatura normale della colonna vertebrale, la posizione del cranio, l'inclinazione del bacino, i movimenti dei gruppi muscolari antagonistici e ricerca la topografia degli organi interni. Il cuore e i polmoni attraggono in ispecie la sua attenzione e in quest'argomento di gran lunga supera le conoscenze della sua epoca e di quella che lo segue.

Descrive molto bene l'apparato valvolare, ma sembra non abbia una chiara idea della circolazione del sangue, e questo meraviglia se si pensa che è molto versato in idraulica, non è alieno da esperienze su animali e dimostra di non ignorare anche l'esistenza dei capillari. Nel sistema respiratorio descrive le diramazioni bronchiali, la circolazione arteriosa, la forma dei bronchioli terminali, suppone che l'aria respirata passi attraverso le pareti delle terminazioni bronchiali sino alle arterie.

L'Autore trova giusto che si accetti la proposta del Sudhoff di chiamare col nome di Leonardo la scoperta del meccanismo delle valvole atrio-ventricolari.

Interessano molto gli studi sul sistema nervoso: non pare che Leonardo abbia però eseguite sezioni metodiche sul cervello, sezioni che Holl attribuisce erroneamente a Vesalio. Piuttosto deve aver conosciuti i metodi volgari dei macellai del tempo e deve aver applicato e trovato il metodo delle iniezioni ventricolari di cera, cosa davvero mirabile per la tecnica, difficile con i mezzi a disposizione ai suoi tempi. Così egli vide i due ventricoli laterali con i corni anteriori e posteriori, il forame di Monro, il terzo ventricolo, l'acquedotto di Silvio e il quarto ventricolo. La manchevolezza che si deve notare in questi disegni è l'assenza del corno inferiore dei ventricoli laterali.

L'iniezione di cera nei vasi sanguigni, metodo che si ritiene posteriore ad Harvey, fù adoperato forse da Leonardo abitualmente.

Va ricordata una sua tecnica speciale: studiando anatomia del sistema visivo egli mette il globo dell'occhio nell'albume d'uovo, che poi fa coagulare lentamente a calore moderato, e quindi esegue sezioni del pezzo indurito per lo studio dell'occhio in situ. Ora le sezioni di pezzi congelati o paraffinati furono eseguite solo in tempi moderni, ma il principio era certo chiaro nella mente del Maestro, parecchie centinaia d'anni fa. L'Autore esamina infine il piano di Leonardo per un trattato d'anatomia che egli voleva condurre a termine e che, ben sappiamo, non ha mai potuto neanche iniziare.

Gli allievi e i posteri han certo copiato da tanto maestro, e se non hanno citato la fonte, lo si deve al fatto che nell'ardore del periodo più vivo e pieno del risveglio intellettuale, nel Rinascimento, non si usava citare la fonte da cui si traeva l'idea o il pensiero degli studi eseguiti.

Le sue conoscenze universali, i metodi che impiega nello studio, lo fanno apparire come la personificazione dello spirito della Rinascenza e lo devono aver mostrato ai contemporanei nella luce del fenomeno e del magico. Le sue cognizioni, se pubblicate, lo avrebbero portato al martirio; per comprenderlo eran veramente necessarii spiriti moderni, educati agli studii metodici e sperimentali: ad essi soli la grandezza di Leonardo può apparire quale realmente è: alba di quella idea che sempre più si afferma nelle nostre scoperte scientifiche e nelle loro applicazioni più varie. (U. Biasioli).

KLEBS ARNOLD, *Leonardo da Vinci* (1452-1519). *His scientific research with particular reference to his investigations of the vascular System*. Estratto dal « Boston medical and surgical Journal », 1916; 4°, pp. 12, ill.

Date le conoscenze leonardiane che man mano si vanno rivelando, il Nostro è sulla via di diventare uno degli astri maggiori della storia della medicina. Fin dai primordi degli studi su Leonardo e l'opera sua, fu riconosciuta la sua competenza nei varii rami delle scienze fisiche e naturali, nella geologia, nella botanica, mentre più a lungo venne ignorata la sua profonda dottrina anatomica, credendosi comunemente ch'egli si fosse occupato di soli studi di figura applicati all'arte.

Quale è il contributo di Leonardo alle scienze mediche? Dobbiamo considerarlo come un fenomeno interessante ma privo di significato storico, o dobbiamo credere che ulteriori metodiche ricerche possan dimostrare la sua diretta influenza sulle scoperte che arricchiscono i capitoli della storia particolare della scienza nostra? È certo ch'egli non ha scritto per gli altri ma

per sè, tuttavia il suo pensiero è di grande valore e di grande interesse e i suoi metodi di indagine sono sorprendenti. Gli schizzi da lui tracciati parlano di un metodo d'acuta osservazione del tutto personale, mentre è pur evidente che leggeva e commentava i lavori dei suoi contemporanei e dei predecessori, che spesso cita e mostra di conoscere.

Il metodo di ricerca di Leonardo quale ci appare nei suoi manoscritti è speciale, tosto riconoscibile, senza ordine prestabilito, tale che può scombussolare chi non sia abituato al carattere leonardiano: poche o punte descrizioni, molti disegni tratti da pezzi anatomici umani e d'animale che quasi si confondono, nessuna spiegazione e una nomenclatura affatto deficiente. Sono memorie buttate giù come vengono suggerite dal lavoro e dalla osservazione, sono note di studio mescolate, frutto del lavoro di anni ed anni, semplice disegno di oggetti senza alcun abbellimento.

L'Autore esamina in particolare gli studii sul cuore. In essi si dimostra tutta la penetrazione del Grande e l'esattezza del suo metodo di ricerca. La rappresentazione pittorica del Nostro è tracciata secondo due direzioni: nella prima ritrae l'oggetto quale gli si presenta davanti, nella seconda schematizza. Disegni pari a quelli di Leonardo in questo tema non sono stati fatti sino al tempo di Heule (vedi, ad esempio, i suoi disegni sulle vene coronarie).

Gli schizzi schematici sembrano all'Autore di maggior importanza che gli altri disegni e le note. Leonardo li corregge di continuo, impiega processi ingegnosi per perfezionarli: da l'esame di essi appare che per l'indurimento del cuore *in toto* impiega metodi svariati preconizzanti la modernissima tecnica nostra in modo davvero sorprendente. Usa sezioni longitudinali e orizzontali a croce e a livelli sempre diversi per lo studio dei ventricoli; usa iniettare cera per prender lo stampo e il volume delle cavità e ottiene il getto dei ventricoli e delle valvole semilunari, ed eseguisce fors'anche l'iniezione dei vasi coronari e degli altri vasi sanguigni del cuore. Conosce le fibre muscolari trasverse, longitudinali, oblique dei setti ventricolari e auricolari, distingue una base e un apice, sa che la base può avere elementi fibrosi, cartilaginei, ossei (nel cuore di alcuni animali), che si connettono agli elementi più mobili, come le fibre muscolari e le valvole.

Distingue nel cuore due ventricoli e due orecchietti e nei molti disegni che fa del setto lo traccia quale noi lo conosciamo attualmente. Ci possiamo domandare perchè allora ne parla come ne parlano i suoi contemporanei, ma anche ci possiamo chiedere quale dei due modi esprima veramente il suo pensiero, se, quando scrive, più che la sua opinione non riferisca quella

di altri autori, se non è in senso ironico che accenna al foro di
Botallo: e vediamo, ad esempio, in alcune sue figure come mescoli
nella schematizzazione delle diramazioni aortiche e nelle vene
e arterie coronarie e polmonari particolarità che si riscontrano
nell'uomo con altre che si trovano nel bue. Leonardo, secondo
l'Autore, ha certamente conosciuto quello che noi abbiamo solo in
tempi recenti trovato: il muscolo «moderator bands», la non sincro-
nicità della diastole e sistole ventricolo-auricolare, moltissime par-
ticolarità del sistema cardiaco, vascolare, polmonare in generale.

Conobbe la circolazione? l'Autore espone le opinioni di Holl,
di Boruttau, Roth e altri, e crede che non si possa pro-
nunciare un giudizio definitivo: 1º basandosi sulle pagine e le
note frammentarie che abbiamo; 2º sapendo che alcune teorie
che si trovano scritte sui fogli di Leonardo non rappresentano la
sua opinione, ma quella di altri studiosi che egli, seguendo l'uso
dell'epoca, non cita; 3º pensando che noi non possiamo giudicare
l'opera sua come potremmo quella di scienziati vissuti al tempo
nostro con i nostri mezzi di laboratorio e d'indagine.

Il metodo con cui procede però il Maestro e lo stato delle co-
noscenze sue in genere ci dice chiaramente come egli fosse in-
nanzi a tutti i contemporanei e come le sue conclusioni intorno
alla circolazione dovessero essere molto simili alle nostre. Tut-
tavia egli ripete due errori del suo tempo, a quanto sino ad,
oggi sembra: la permeabilità del setto e la presenza dell'aria
nel sistema arteriale.

Per l'Autore la circolazione del sangue, nel concetto di Leo-
nardo, si svolgeva nel modo seguente: il cuore destro trasporta
il sangue agli organi che deve nutrire e lo riconduce di ritorno
per la medesima via, mentre il cuore sinistro riceve il principio
vitale dai polmoni e in parte dal cuore destro traverso il setto, e
lo distribuisce al cervello e a tutte le rimanenti parti del corpo
per mezzo delle arterie. Accenna ad alcune frasi di Harvey che
si sogliono interpretare in modo dubbio e vorrebbe che altrettanto
si facesse a favore di Leonardo, il quale, profondissimo in idrau-
lica, non poteva ignorare certe cose, ma lascia a desiderare per la
manchevolezza del vocabolario tecnico.

Leonardo, conclude l'Autore, è grande perchè è molto più simile
a noi che non tutti quei brillanti saggi antichi le cui prevenzioni,
i cui pregiudizi noi non riusciamo a comprendere. (U. Biasioli).

KOSTANIECKI KASIMIERZ, *Leonardo da Vinci jako anatom*. Prze-
mówienie przy otwarciu roku szk. 1913-1914 oraz odczyt
inauguracyjny P. T. Kraków, 1913; 8º, pp. 28.

Lettura inaugurale degli studi nell'Università jagellonica di
Cracovia della quale l'Autore era nel 1913 rettore.

LECOMTE MAURICE, *A propos d'un prétendu portrait de la belle Ferronnière de Léonard de Vinci à Fontainebleau*. « Annales de la Société historique et archéologique du Gatinais », Fontainebleau, Bourges, 1907.

Dono della Società.

Pp. 347-354. Non ammette che il famoso ritratto rappresenti l'amante di Francesco I, come vuole la leggenda. Le menzioni più antiche d'un tal ritratto attribuito a Leonardo sono la *Correspondance de Madame* alla data 3 dicembre 1721 e un libro d'aneddoti del 1719. Il ritratto avrà esistito, ma non è punto quello esposto al Louvre sotto questo titolo, che Leonardo ha dipinto nel 1497 quando Francesco I aveva tre anni.

LÉONARD DE VINCI, *Articles de G. Séailles, A. Venturi, A. Favaro, L. Dorez, G. Romiti, M. Cermenati, G. Calvi, G. B. De Toni, L. Credaro, F. Gevaert, G. De Lorenzo, F. Orestano, D. Melegari, Z. Duchesne, A. Anile, P. De Nolhac, A. Berenini, E. Jordan, C. Delvincourt, M. Mignon, D. Petrini, recueillis par* MAURICE MIGNON. Rome, aux éditions de la « Nouvelle Revue d'Italie », 1919; 8°, pp. 265.

Dono della Direzione del periodico.

Son qui riuniti in volume, munito d'indice analitico e di una breve prefazione del sig. Mignon, gli articoli pubblicati nel fascicolo della *Nouvelle Revue* dedicato a Leonardo in occasione del centenario.

1. CERMENATI MARIO, *Le roi qui voulait emporter en France la Cène de Léonard de Vinci*.

Pp. 8-26. Il disegno di staccar il Cenacolo per trasportarlo in Francia fu dal Giovio e dal Vasari attribuito a Luigi XII, molti altri scrittori in seguito, dal Mazzenta in poi, compresi l'Amoretti, il Bossi, il Delécluze, il Rio, lo attribuirono a Francesco I. I moderni, Uzielli, Solmi, Müntz son tornati a Luigi: Uzielli anzi conclude che, non dicendo il Giovio Leonardo essersi trovato col Re, non doveva essere allora a Milano. Cermenati obbietta che il Giovio non esclude la presenza di Leonardo e non dice che la visita al Cenacolo avvenisse nel 1499: Luigi XII fu a Milano tre altre volte nel 1505, nel 1507 e nel 1509, ed è più probabile abbia avuto luogo o nel '07 o nel '09 quando il Giovio viveva a Milano ed era ben noto, mentre nel 1499 aveva soli sedici anni e stava a Como. Quando Francesco I fu a Milano, il Cenacolo cominciava già a guastarsi ed è più verosimile pensasse

a farne eseguir copie, una delle quali è probabilmente quella di S. Germain l'Auxerrois.

2. CREDARO LUIGI, *Quelques pensées pédagogiques de Léonard de Vinci.*

Pp. 27-33. L'Autore dichiara che Leonardo come pedagogista è stato completamente obliato. Egli ignora che c'è un intero volume su questo argomento, quello della Ceccarelli, del quale la *Raccolta Vinciana* ha dato a suo tempo un'ampia analisi.

Rileva che, designando la Natura come prima maestra, Leonardo precorre il nuovo metodo sperimentale e intuitivo di Rabelais, opposto ai metodi coercitivi della scolastica e dei conventi. Precorre pure i metodi moderni nell'insistere sulla necessità di esercitare convenientemente tutti i sensi, specialmente la vista. La legge suprema del metodo, che Rosmini fa consistere nella gradazione, è già in Leonardo. L'Autore parla poi del metodo sperimentale e del matematico dove Leonardo precorre Galileo, ripetendo cose già note.

3. MELEGARI DORA, *Un divin exemplaire d'humanité.*

Pp. 34-36. Divagazioni.

4. SÉAILLES GABRIEL, *Le génie de Léonard de Vinci.*

Pp. 37-52. L'Autore discorre brillantemente dell'universalità e dell'unità del genio di Leonardo, il concetto che già informò il suo bello e fortunato volume. In Leonardo l'artista è ognora presente allo scienziato e viceversa: la pittura lo conduce a tutte le scienze che essa mette in opera. Imitare la natura non vuol dire per lui copiarla, ma trasformarsi in essa per uguagliarla e sorpassarla. Tuttavia la forma non è che un linguaggio; l'oggetto supremo della pittura è l'anima stessa visibile nei corpi: il realismo di Leonardo non è che la potenza tecnica di dare la realtà all'ideale sognato. Nella Gioconda rivaleggiano il pittore e l'analista cosicchè essa non è solo un capolavoro di vita e di sentimento, ma anche di sangue freddo e di volontà. Il meraviglioso dell'arte di Leonardo sta in questo equilibrio di doti contrarie che egli concilia, che è poi la fusione dell'artista e dello scienziato.

Anche dove considera particolarmente lo scienziato, Séailles ritorna sempre sul solito motivo, l'equilibrio dell'anima, l'unità armoniosa delle facoltà molteplici. Così compresa, l'intelligenza non si oppone alla sensibilità, bensì la implica e la comprende: e infatti Leonardo a tutte le sue doti aggiungeva una incomparabile grandezza d'animo; ma nella sua bontà si ritrova la complessità dell'anima misteriosa la cui armonia è composta di contrari accordati: il pensiero e il sentimento non si separano o combattono, ma si penetrano e si fondono in delicate gradazioni: l'amore si nutrisce di conoscenza e di verità: lo ha detto egli stesso.

Ingannati da questa serenità un po' altera alcuni lo hanno accusato di indifferenza e di aridità di cuore. È vero, egli assistette impassibile a rivolgimenti politici, a catastrofi, a scene sanguinarie; ma la sua apparente indifferenza non è altro che la sottile mescolanza del suo sdegno per la stoltezza degli uomini che lavorano a nuocersi a vicenda, dell'amore che ha pure per il prossimo e delle passioni più alte che, colla scienza e con l'arte, lo elevano verso la contemplazione e la creazione di cose divine.

4. FAVARO ANTONIO, *Difficultés que présente une édition des oeuvres de Léonard de Vinci.*

Pp. 53-66. La prima vera difficoltà è nell'interpretazione dei mss. perchè Leonardo non scrive sempre le parole intiere, ma le taglia e riunisce le parti con raddoppiamenti di lettere volendo scrivere come pronunziava, e perchè la punteggiatura è irregolare, ora pletorica, ora assente. Inoltre nel medesimo soggetto si incontrano proposizioni affermative mescolate ad altre dubitative o interrogative senza segni convenzionali che faccian capire i distacchi. Qui l'attenzione potrà bastare ad evitar molti errori. Ma ve ne sono altre più gravi che bisogna pur vincere se si vuol arrivare alla classificazione delle diverse parti dei mss. Non una parte delle sue opere ci è pervenuta in forma definitiva: son note staccate, pensieri spesso ripetuti con modificazioni o espressi con disegni e semplici schizzi: è impossibile fare un'edizione integrale, e impossibile pure seguire l'ordine cronologico come s'è fatto per Galileo. Ci son date; ma non si è mai sicuri se si riferiscano al solo foglio che le contiene o anche a un gruppo di fogli seguenti. Sembrerebbe imporsi l'ordinamento per materie, ma prima bisognerebbe riunire le parti che sono state smembrate: quale impresa!

Ancora più difficile sarebbe classificare i frammenti nell'ordine stesso desiderato da Leonardo, come consigliò il Solmi. A parte la dispersione di tanto materiale, è proprio vero che egli abbia lasciato bastevoli elementi per una classificazione? e che egli stesso si proponesse di coordinare i suoi scritti e formarne delle opere? Il trattato delle acque è quello di cui ci son pervenuti più piani di coordinazione: eppure Caverni, che giustamente nella compilazione dell'Arconati rilevò gravi errori, formali e materiali, e niuna misura, sia nella scelta che nell'ordine dei teoremi, quando volle applicare alcuni suoi principi di selezione e di coordinamento, non fece che sostituire il proprio pensiero a quello di Leonardo; e chiunque farebbe altrettanto, un sacrilegio.

Bisogna rinunciare a fare quello che Leonardo non ha fatto, e accontentarci d'una classificazione che ci permetta di conoscere e valutare il contributo da lui portato alla scienza. Ma anche questo non è facile: talora si incontrano proposizioni che si con-

traddicono; come orientarsi ignorando l'ordine con cui si son
presentate al suo spirito? e che fare quando a una proposizione
egli stesso soggiunge: *falso*? E quando un passo è barrato che
vuol dire? che lo ha ripudiato o che lo ha trascritto altrove?

C'è infine un altro punto scabroso: la separazione della ma-
teria originale da quella che, come è ormai dimostrato, riflette
letture fatte o cose vedute: e quando a note prese aggiunge di
suo, bisognerà vedere fin dove il suo arriva.

C'è davvero da sgomentarsi. Ad ogni modo un'edizione Vin-
ciana, se pur sarà possibile farla, presuppone la pubblicazione di
tutti indistintamente i mss.

5. DOREZ LÉON, *Léonard de Vinci et Jean Perréal. Conjectures.*

Pp. 67-86. Leonardo ricorda due volte un Giovanni francese
per dire che ne ha avuto in prestito lo « Speculum » e per espri-
mere l'intenzione di domandargli notizie su calcoli relativi alla
misura del sole; e ricorda una volta un Giovanni di Parigi, cosi:
« apprendi da Gian di Paris la maniera di colorire a secco ». Que-
st'ultimo non può essere che il pittore Jean Perréal, ma l'altro
è la persona medesima o è una persona diversa? Il Dorez non
crede improbabile si tratti del medesimo personaggio giacchè il
Perréal era un avventuriero che faceva di tutto e poteva benis-
simo portare con sè lo « Speculum » del Beauvais e interessarsi
alla misura del sole.

Come artista il Perréal, specializzato in ritratti, aveva molta
rinomanza ed erasi senza dubbio impadronito dei processi più
propri a render pregevoli i suoi lavori un po' leggeri. Il Dorez
si propone di precisare le qualità che potevano raccomandarlo
a Leonardo. Aveva organizzato feste per Carlo VIII e per Luigi XII
che seguì nella spedizione in Lombardia; sfacciato e millantatore
com'era, fece molte relazioni ed ebbe commissioni di ritratti anche
da G. Fr. Gonzaga. Avrà certo mostrato i suoi lavori a Leonardo,
e non può essersi proposto anche di farne il ritratto? In un ms.
della Nazionale di Parigi con miniature del Durrieu, attribuite al
Perréal, son due teste una delle quali pare al Dorez il ritratto del
nostro grande da Vinci, fatto probabilmente a memoria, al
quale lo sfrontato artista avrebbe affiancato il proprio. La minia-
tura è riprodotta, e a dir vero la barbuta e zazzeruta figura di
destra mi par tale da giustificare l'ipotesi.

6. ORESTANO FRANCESCO, *Léonard philosophe.*

Pp. 87-116. Questo studio fu ampliato e pubblicato in volume
a parte. Veggasene l'analisi sotto il nome dell'Autore.

7. FIERENS GEVAERT, *Léonard en Belgique.*

Pp. 117-122. L'Autore rileva un'impronta leonardesca nel-
l'arte di Quentin Metsys; ritiene che l'influenza di Leonardo
sull'arte fiamminga nel secolo XVI sia stata più considerevole che

non si creda. Fortemente impregnato di gusto leonardesco è il ciclo di Mabuse. Van Clève il vecchio ha dipinto una copia del Cenacolo, a guisa di predella, per la sua *Deposizione dalla Croce*; una bellissima copia del Cenacolo, delle dimensioni dell'originale, trovasi dal secolo XVI in poi nell'Abbazia Norbertina di Tongerloo. Esistono imitazioni fiamminghe della Gioconda. Parecchi segni ha lasciato Rubens della sua ammirazione per Leonardo, anche all'infuori della copia della Battaglia d'Anghiari, il cui riflesso si vede inoltre nelle sue famose cacce. Il Museo di Bruxelles possiede una versione rimasta fin'ora ignota della Leda, proveniente dalla Galleria d'Orléans.

S. BERENINI AGOSTINO, DUCHESNE LOUIS, JORDAN EDOUARD, *Léonard de Vinci au Capitole.*

Pp. 123-134. Discorsi pronunciati alla cerimonia in onore di Leonardo tenutasi in Campidoglio l'11 maggio 1919.

9. VENTURI ADOLFO, *Léonard de Vinci à la fin de la première période florentine.*

Pp. 137-172, ill. Classificazione ed eccellente analisi dei disegni del primo periodo fiorentino, specialmente di quelli per l'Adorazione dei Magi. L'articolo è completamente rifuso nel volume: *Leonardo pittore*, di cui veggasi più avanti il resoconto.

10. CALVI GEROLAMO, *Quelques aperçus de Léonard sur la vie et le monde.* .

Pp. 173-189. Leonardo, riconosce il Calvi, ha lavorato alla scuola giornaliera dell'esperienza senza alcuna pretensione filosofica, ma la ripercussione lenta di questa applicazione sulle abitudini e i processi mentali del suo genio e sulle sue osservazioni dell'uomo e del mondo, e l'esser egli artista, e per conseguenza portato a una interpretazione sintetica della natura, che osservava non solo come sapiente, ma per una speculazione filosofica e sottile, hanno fatto sbocciare in lui principî di filosofia generale. E tali principi, considerati appunto come conseguenza del suo metodo di indagine, il Calvi si propone di rilevare e commentare.

Riguardo al modo di considerare il mondo e le cose umane, la sua filosofia morale contempla il profitto che può procurare l'attività umana ben diretta, profitto pèr altro non materiale, ma consistente nella virtù. È la virtù, presa nel senso di saggezza, frutto del pensiero, che dà la gioia all'uomo e l'amore nato dalla contemplazione; il guadagno o la perdita dei beni dipendendo esclusivamente dalla verità o dall'ignoranza. La verità dà inoltre all'uomo l'indipendenza: Leonardo si sottomette ai potenti non per guadagno, ma per aver i mezzi necessari a compiere le sue opere.

' Egli ha anche la sua poesia, non quella dei sogni ma quella che il fervore della vita attiva, consacrata all'indagine, nutre nell'anima dell'uomo, quando sul limite del dominio conquistato si dà a contemplare la profondità dell'essere e a scrutare l'infinito. Tutti suffusi d'idealità sono i. suoi pensieri sulle conchiglie fossili, sul desiderio che agita l'uomo nell'attesa di nuove stagioni, e tanti altri.

Un'altra conseguenza del suo metodo calmo e tenace di raccogliere e trattare i fatti è l'originalità del suo pensiero quando venga a contatto di tutto ciò che tocca l'esperienza della vita, la nota, paragonabile in certo modo all'*humour* degli inglesi, ma più caratteristica, la quale ritorna nelle favole, nelle profezie e nelle sentenze, in que' suoi tratti satirici o piacevoli contro i pretenziosi, gli umanisti, i retori, i gaudenti, gli astrologi, i medici: tutte prove, oltrechè del suo profondo spirito d'osservazione, della visione serena e incisiva che aveva della realtà stessa, anche davanti agli avvenimenti più tragici: si ricordino le poche righe sulla caduta del Moro.

Più grave conseguenza del suo metodo è l'attitudine del suo pensiero in rapporto alle leggi della natura. La sua filosofia naturale è dominata e diretta dai concetti di legge e di connessione: egli s'abitua a considerare il rapporto immediato fra causa ed effetto: si forma in tal modo una concezione del mondo meccanica, che finisce per estendere non solo agli effetti evidentemente connessi, ma anche a quelli che lo sembrano meno: esempio, la teoria delle onde, della luce e del suono; la sua frase « o mirabile giustizia di te primo motore » denota questa adesione a una legge meccanica e immutabile che governa il mondo.

Nel medesimo tempo s'è assimilato un'idea antica, quella del parallelo fra l'uomo e il mondo, microcosmo e macrocosmo. Calvi ritien difficile dire se questa idea divenne per Leonardo una concezione filosofica o non fu che un felice paragone: gli par più probabile gli sia piaciuta come modo rappresentativo e descrittivo, e che egli tenda non solo a veder la legge che governa l'universo moltiplicata ne' suoi innumerevoli effetti, ma anche a animare le cose e i fenomeni.

A tal proposito il Calvi fa eccellenti osservazioni. Per un artista partigiano del metodo sperimentale come Leonardo, la comunione colla natura diviene d'un tratto comunione spirituale « animazione e quasi passione del pensiero ». Così il suo linguaggio definisce spesso le manifestazioni della natura con immagini proprie delle azioni e delle passioni degli uomini: esempi: « ogni peso *desidera* discendere al centro per la via più breve e dov'è maggior ponderosità lì è maggior *desiderio* »; il peso per sè è senza *fatica*; altrettanto si può notare nella definizione della forza

e dove, parlando delle derivazioni dei corsi de' fiumi, dice che
l'acqua non deve essere *maltrattata*, ma *adulata*, o dove ci rap-
presenta la cosa portata dall'acqua molto profonda come *com-
battuta* da molte varie altezze restar *dubbiosa* e molte volte non
obbedire a nessuna. Le idee analitiche dello scienziato si riat-
taccan così alle idee sintetiche dell'artista e la legge della natura
si trasforma in poesia della natura.

11. ANILE ANTONINO, *Le sens du centenaire de Léonard de
Vinci.*

Pp. 190-191. Leonardo dev'essere auspice della fratellanza
italo-francese.

12. DELVINCOURT CLAUDE, *Léonard de Vinci et la musique.*
- Pp. 192-204. L'Autore si domanda se, oltre l'aver studiato
le leggi dell'acustica e il perfezionamento degli istrumenti mu-
sicali, Leonardo sia stato capace di concepire un'idea musicale
e di realizzare un'opera d'arte in una forma concreta.

Niun documento pur troppo ci prova questa sua capacità
e chi, come il Falchi, ha voluto figurarsela è corso troppo. Se fosse
stato davvero musicista, come non avrebbe lasciato traccia di
ciò nei manoscritti, e non si sarebbe mai servito della notazione
musicale pure a lui ben nota ? È vero che non tutti i suoi mano-
scritti son giunti a noi, ma abbiamo dei frammenti in cui parla
di musica e possono istruirci se non su quello che sapeva fare,
almeno su quello che ne pensava. Ebbene, il disprezzo in cui la
tiene, ci lascia poche illusioni sulle cure che avrebbe impiegato
a studiarla. Si capisce che l'osservatore per eccellenza della natura
ritenesse l'arte musicale inferiore alla pittorica: allo stato in. cui
era la musica allora non poteva dargli che un piacere passeggiero:
era troppo dommatica per un pensatore come Leonardo.

13. DE LORENZO G.; *Le pessimisme de Léonard et de Michel-
Ange.*

Pp. 205-212. Le poesie e le lettere di Michelangelo, dominate
dal pensiero della morte, rivelano un pessimismo il quale, come
quello del Buddismo e del Cristianesimo, ha le sue radici nella
vita stessa che deprezza per cercare la salute nella santità. Il
pessimismo di Leonardo è meno vasto e meno profondo, ma più
umano e per conseguenza più amaro e più desolato perchè non
si rifugia nella santità e nell'ascetismo, bensì in un'altra vanità
d'ordine superiore, nella scienza, la quale, lo dice anche l'Eccle-
siaste, accresce il dolore. Torna molto acconcio all'Autore il raf-
fronto fra la lettera di Michelangelo al Vasari, che si era congra-
tulato con lui per la nascita d'un nipotino, e quella di Leonardo
a un fratello che gli aveva partecipato la nascita d'un figliuolo.
Ne risulta evidente la differenza: nella nascita del nipote Michel-
angelo non vede che la venuta al mondo d'un disgraziato il quale

non potrà tro\are la felicità, se a\rà ben \issuto, se non nella morte; per Leonardo il neonato è un nemico che arri\a, e, per soddisfare il proprio egoismo, passerà anche sul cada\ere del padre: Questo amaro pessimismo di Leonardo \a molto più in là della nascita d'un bimbo, si estende a tutte le apparenze, a tutte le illusioni più care: egli le mette crudamente a nudo nella loro disgustante bestialità: basta leggere le sue riflessioni sulle fanciulle che \anno a marito e il passo sulla crudeltà dell'uomo ch'ei disprezza.

È notevole, e, secondo me, persuasi\a, la confutazione di questo articolo fatta da R. De Simone nel « Marzocco » del 17 ottobre 1919. Nelle due lettere esaminate dal De Lorenzo l'Autore non tro\a alcuna traccia di pessimismo. Per quanto riguarda Leonardo sarebbe il caso di parlar di pessimismo quando questo in\estisse il \alore assoluto ed uni\ersale della \ita. Ma Leonardo, se in qualche espressione de' suoi mss., presa alla lettera e considerata superficialmente, può far ciò credere, in molte altre dice esplicitamente il contrario: basti ricordare « l'omo modello del mondo », «.chi non stima la \ita non la merita », e il chiamar « idoli·terrestri » gli uomini saggi e \irtuosi. E il contrario dimostra.tutta intera la \ita di lui.

14. MIGNON MAURICE, *Notes sur le style de Léonard.*

Pp. 213-220. Leonardo, quantunque punto si preoccupi dello stile, è un grande scrittore, e precursore della prosa galileiana. L'Autore rile\a e illustra con esempi le doti della forma leonardesca, specialmente soffermandosi sull'immagine che quegli adopera non come un semplice ornamento letterario, ma come un mezzo d'espressione pittoresca. L'immagine non s'aggiunge alla realtà, è la realtà stessa, e poichè Leonardo \uòl riprodurre la realtà, ne consegue che tutto il suo stile talora non è che un'immagine.

15. ROMITI GUGLIELMO, *Léonard et l'anatomie.*

Pp. 221-225. Riassume, a scopo di di\ulgazione, i principi generali e le dottrine scientifiche enunciate da Leonardo e principalmente il programma del trattato completo che potrebbe risultare dalla riunione di tutte le note Vinciane anatomiche; e \uol dimostrare che in tutto questo materiale si tro\a la condotta scientifica di un trattato moderno.

16. DE NOLHAC PIERRE, *Pour les gloires de l'Italie. Rêverie sur le lac de Garde.*

Pp. 226-229. Poesia contenente un'apostrofe al genio di Leonardo.

17. DE TONI .G.. B., *Léonard et l'horloge de Chiaravalle.*

Pp. 230-235. Un appunto di Leonardo ricorda l'« oriuolo di Chiara\alle il quale mostra luna, sole e minuti ». A illustrazione

di questo passo il De Toni riporta una antica, minuta descrizione di quell'orologio e dei suoi complicati meccanismi trovata in un mss. della Biblioteca Estense. E corregge un errore sfuggito a Leonardo nei conteggi relativi alle segnalazioni di questo orologio.

18. PETRINI D., *Quelques publications Vinciennes du centenaire.*
Pp. 237-242. Si diffonde specialmente sullo studio dello Schuré (ved. sotto questo nome). Vi vede un Leonardo creato dallo spirito dell'Autore, non quello della storia. Non ostanti i *tre misteri* che lo Schuré dice d'aver trovato nell'anima di lui, le sue ricerche non portano alcun nuovo contributo all'interpretazione del pensiero Vinciano. E la precisione storica è trascurata. Come Leonardo immaginario è tuttavia lumeggiato bene: malinconico, sognatore, spaventato dal mistero delle cose, un uomo del nord, non essenzialmente latino come fu.

19. PETRINI DOMENICO, *Essai bibliographique sur la vie et les oeuvres de Léonard de Vinci.*
Pp. 243-250. L'Autore dichiara di non aver consultato « les excellens volumes de la *Raccolta Vinciana* ». E perchè non fare la piccola fatica di consultarli piuttosto che metter fuori un saggio così meschino ? (E. Verga).

LEONARDO DA VINCI, Istituto di Studi Vinciani in Roma, diretto da Mario Cermenati. *Per il IV centenario dalla morte di Leonardo da Vinci, 2 maggio* 1919. Bergamo, Istituto italiano d'arti grafiche, 1919; 8º, pp. XX-442, ill.

Dono dell'Istituto..

Miscellanea contenente i seguenti lavori:
1. CERMENATI MARIO, *Premesse. L'istituto di studi Vinciani.*
Pp. I-XX. Spiega la natura e gli scopi dell'istituto da lui fondato.
ID., *Leonardo e il nostro Re.*
Pp. 1-8. Reminiscenze di conversazioni intorno a Leonardo tenute con S. M. Vittorio Emanuele, al campo, durante la guerra.
2. VENTURI ADOLFO, *Rapporti d'arte tra Raffaello e Leonardo.*
Pp. 9-13. Accenni a ispirazioni leonardesche: ripetuti e sviluppati poi nell'opera su Raffaello, in questo stesso Annuario riassunta per quanto interessa Leonardo.
3. MILLOSEVICH ELIA, *Leonardo e la luce cinerea.*
Pp. 17-19. La ragione del lume cinereo della luna prima e dopo il novilunio è una scoperta incontestabile di Leonardo. Egli pel primo comprese come il fenomeno sia dovuto a una doppia riflessione della luce, perchè le fasi della terra rapporto alla luna sono *reciproche* delle fasi della luna rapporto alla terra, e la terra

manda per riflessione alla luna il lume che riceve dal sole e questa
lo rimette alla terra. L'energia luminosa solare attraversa una
prima volta l'atmosfera terrestre con *albedo* variabile, in causa
dei continenti e degli oceani terrestri, ha luogo il secondo pas-
saggio attraverso il nostro involucro gasoso, indi dalla superficie
lunare, pianeggiante e montuosa, viene la luce a colpire la retina
umana. Gli antichi non avevano dato che spiegazioni prive di
valore. Il primo a far conoscere che in uno dei codici Vinciani a
Londra si trovava questa scoperta fu Paolo Frisi (1728-1784);
lo dice il Lalande nella sua *Astronomia*.

4. SÉAILLES GABRIEL, *L'esthétique de Léonard de Vinci*.

Pp. 21-32. Brillantissimo commento di alcune idee fonda-
mentali del Trattato della pittura, dove il Séailles non solo in-
tegra le proposizioni incomplete col sussidio di altre più esplicite,
ma concilia le apparenti contraddizioni ricostruendo il pensiero
genuino di Leonardo. Per esempio, il concetto che la pittura è
una scienza, esposto così rudemente, potrebbe far credere che
il grande artista volesse sostituire alla libertà il meccanismo, alla
ispirazione il procedimento, mentre egli vuol solo ricordare tutte
le verità, le osservazioni, le esperienze di cui il genio dell'uomo
deve nutrirsi per rendersi nella sua libera fantasia rivale della
natura. Lo stesso Leonardo, correggendosi, lo riconosce quando
dice che la pittura non si insegna a chi non ne abbia per natura
l'attitudine. Essa non riposa solo sull'analisi e sulle leggi univer-
sali del pensiero, ma ha bisogno del sentimento individuale, non
resta, come la scienza, nello spirito di chi la studia, ma va estrin-
secata coll'esecuzione. La formula che la pittura non è solo co-
noscenza, ma è anche creazione, non trova il suo senso se non rav-
vicinata ad altre che la correggono e integrano; le quali il Séailles
mette mirabilmente in luce. Commenta poi i raffronti istituiti
da Leonardo tra la pittura e le altre arti i quali, in apparenza
aridamente scolastici, sono sembrati il punto debole del Trat-
tato, e invece, attraverso le lucide considerazioni del Séailles, ap-
paiono fondati e ragionevoli. Il concetto di imitazione attribuito
da Leonardo alla pittura sembra, preso alla lettera, troppo ri-
stretto: ma la parola imitazione ha qui un senso nuovo: essa è
un mezzo per la creazione, e non si volge sulle immagini che ci
presenta la natura, ma sui procedimenti coi quali ce le fa appa-
rire: così il pittore può continuare le sue creazioni secondo le
medesime leggi. Quanto al fine supremo della pittura, esso, am-
monisce il Séailles, nel pensiero di Leonardo non è il giuoco del-
l'immaginazione, la libera invenzione di forme figurate secondo
le leggi della visione, costrutte secondo le leggi della vita, ma il
dipingere al di là di ciò che si vede, l'invisibile; la forma non è
che un mezzo, un segno, un linguaggio, un'espressione dell'anima
che la crea e vi si manifesta.

L'Autore esprime poi e svolge un concetto non nuovo, ma
già bene rilevato dallo Springer: quantunque composto di fram-
menti, il Trattato non è una serie di note, di ricette, di proposi-
zioni, ma una vera estetica della pittura, la quale permette di
riunire le conoscenze e i procedimenti tecnici che questa mette
in opera ai fini superiori che essa si propone, imitazione, espres-
sione, invenzione. E, non meno che per le sue verità eterne, il
Trattato ci interessa per ciò che ci rivela del genio del Maestro;
esso ha il valore d'una confidenza: dicendo ciò che si deve fare
Leonardo ci dice ciò che ha fatto.

5. DE LORENZO GIUSEPPE, *Leonardo e l'India*.

Pp. 34-38. Prendendo le mosse dalla•taccia di irreligiosità
data dal Vasari a Leonardo, raffronta quell'ordine di pensieri
Vinciani che chiama ateistici con un passo di Lucrezio dove si
vede la stessa tendenza epicurea, quindi colla dottrina buddistica
alla quale quella di Epicuro più che ogni altra si accosta, e reca
esempi di affinità fra alcuni concetti buddistici e lucreziani con
altri di Leonardo: cioè: la vita umana ed animale considerata
come un fenomeno di combustione; l'amore e la simpatia per tutti
gli animali, anzi per tutti gli esseri viventi; concezione pretta-
mente indiana che si riscontra in Lucrezio; in Leonardo e in po-
chissimi altri occidentali.

6. DE TONI G. B., *Intorno a un codice sforzesco di Luca Pacioli
nella biblioteca di Ginevra e i disegni geometrici dell'opera « de
divina proportione » attribuiti a Leonardo da Vinci.*

Pp. 41-64, ill. È, con qualche ritocco, il medesimo studio
pubblicato nel 1911 e da noi riassunto nella *Raccolta*, VIII, 37-38.

7. BELTRAMI LUCA, *Il volto di Leonardo*.

Pp. 75-95, ill. Già pubblicato sull'*Emporium* nel 1919 e da
noi riassunto nella *Raccolta*, X, 248-251.

8. CIAN VITTORIO, *Baldassar Castiglione e Leonardo*.

Pp. 97-104. Commenta i due noti passi nel *Cortegiano* relativi
a Leonardo. La menzione fattane nel primo, insieme a Mantegna,
a Raffaello, a Michelangelo e a Giorgione, e in testa agli altri,
gli sembra dimostri un'ammirazione illimitata, ma tutt'altro che
cieca, essere, per così dire, una prova di coraggio critico. Nel
secondo passo dove, senza far nome, si parla del pittore de' primi
del mondo che ha preso a spregiar la pittura per darsi alla filo-
sofia, crede indubbia l'allusione a Leonardo, rilevata la prima
volta dal Volpi, commentatore settecentesco del *Cortegiano*. Ri-
leva l'importanza di tal giudizio, dove son riflessi i commenti che
dovevan correre nei circoli romani al tempo di Leone X.

9. ANILE ANTONINO, *I disegni leonardeschi*.

Pp. 105-106. Accenna alla difficoltà di distinguere fra i disegni
artistici e gli scientifici.

10. DE TONI G. B., *Feste e giostre in Milano ai tempi di Leonardo*.

Pp. 109-113. Pubblica due lettere di Eleonora d'Aragona al marito Ercole d'Este, scritte da Milano il 24 e il 26 gennajo del 1491, durante le feste per il matrimonio del Moro con Beatrice d'Este, alle quali, come si sa, concorse Leonardo con sue invenzioni, ultimamente ben illustrate dal Calvi.

11. MIGNON MAURICE, *Le naturalisme de Léonard de Vinci*.

Pp. 117-124. Osservazioni esposte con brio, ma senza novità, sulla comunione di Leonardo con la Natura.

12. TARANTINO GIUSEPPE, *Leonardo da Vinci e la scienza della Natura*.

Pp. 127-129. Accenna alla mancanza del calcolo matematico che toglie efficacia al metodo di Bacone, il quale informa invece quello di Galileo, e la scienza di Leonardo.

13. FAVARO GIUSEPPE, *Plinio e Leonardo*.

Pp. 133-138. Spesso i passi d'altri autori citati da Leonardo sono modificati nella forma e nel concetto, pur lasciando riconoscere la fonte originaria, altre volte non vediamo che reminiscenze onde prende lo spunto per considerazioni proprie che lo portano talora a conclusioni differenti. In entrambi i casi, riconosciuta la fonte, occorre indagare come il primitivo concetto siasi trasformato nella mente di lui. Si sapeva, ma un po' vagamente, che da Plinio ha attinto molto: il Favaro illustra qui alcuni passi appartenenti a due mss. diversi (Cod. Atl. e H), sui seguenti soggetti: crescita dell'uomo, in misura e in peso; differenze tra il corpo maschile e il femminile; diverso comportarsi dei cadaveri dell'uomo e della donna nell'acqua; e, infine, varietà dei volti umani; passi riportati fin qui come originali, mentre sono desunti, più o meno fedelmente, dal libro VII della Storia di Plinio. Non è però sempre una trascrizione letterale. Nell'osservazione sui cadaveri nell'acqua Leonardo omette la spiegazione del fenomeno data da Plinio, probabilmente perchè la trovò, com'è infatti, puerile. E quella su la varietà dei volti amplifica in modo da renderla più chiara.

14. *La glorificazione Vinciana nel 1912 a Parigi*.

Pp. 141-148. Breve cronaca di quella cerimonia. Discorsi di M. Poincaré e di S. E. Tittoni.

15. L. BOSSEBOEUF, *Le IV Centenaire de Léonard de Vinci et la paix mondiale*.

Pp. 149-152. Nulla da rilevare pei nostri studi.

16. RASI PETRUS, *In Leonardum ex « Vinci » cognominatum*.

P. 155. 16 distici latini.

17. BILANCIONI GUGLIELMO, *Leonardo da Vinci e la fonetica biologica*.

l'p. 159-176. Ristretto dello studio da noi analizzato in questo fascicolo.

18. VERGA ETTORE, *A proposito del Cenacolo. Una lettera dello storico Carlo Rosmini a Giuseppe Bossi.*

Pp. 179-187. Pubblica e illustra una bella lettera del Rosmini, 10 settembre 1911, contenente notevoli giudizi sull'opera del Bossi.

19. BOTTAZZI FILIPPO, *Leonardo da Vinci e Alcmeone da Crotone. A proposito del sonno e della morte.*

Pp. 189-205. Circa le cause del sonno si trova nei mss. una sola nota: «strignendo l'arterie l'omo s'addormenta». Più diffusamente Leonardo parla della causa della morte nei vecchi, senza malattia o cause accidentali, che è in sostanza uguale. a quella del sonno: l'anemia degli organi per effetto del restringersi e obliterarsi dei vasi sanguigni. Egli aveva inoltre ben chiaro anche il concetto di sanità e di malattia: « bisogna intendere che cosa è sanità e in che modo una parità, una concordanza di elementi la mantiene e così una discordanza di questi la ruina e disfa »; « medicina è riparegiamento a disequalati elementi ».

Il Bottazzi, riservandosi di studiare altrove le fonti più prossime di queste idee, ricerca qui la fonte più remota onde attinsero gli autori probabilmente consultati dal Nostro. Essa è la grande scuola medica fiorita a Crotone nel VI secolo a. C., di cui il fisiologo teoretico fu Alcmeone. Questi attribuì il sonno a un ritiro (che dovremo intendere parziale) del sangue, il risveglio a un diffondimento, la morte al ritiro totale. Il. pensiero di Leonardo è molto più preciso. L'anemia producente il sonno non può essere effetto che di un ristringimento fisiologico (di una contrazione), non patologico delle arterie: quest'ultimo invece, che egli descrive mirabilmente facendolo derivare da ispessimento delle pareti vasali, è cagione della morte « sanza malattia ».

Secondo Alcmeone la salute consiste nell'equilibrio dei contrari, o meglio, delle *potenze* contrarie, nel temperamento proporzionato delle *qualità*; la malattia dipende dal predominio di uno dei contrari. Per potenze e qualità Alcmeone intende i principî materiali costitutivi del corpo e certi umori che vi coesistono.

L'Autore si indugia poi a commentare una teoria metafisica della morte, molto importante, che Alcmeone ha formulato insieme.a quella fisiologica; la quale però sembra sia rimasta ignota a Leonardo.

20. CERMENATI MARIO, *Leonardo in Valtellina.*

Pp. 209-235. Esamina i passi del Cod. Atl. relativi alla Valtellina, alla Valsassina e al Lario, che alcune inesattezze fanno credere riuniti qualche tempo dopo i rispettivi viaggi. I quali devono aver avuto luogo nel primo periodo milanese, come sembra provare la menzione dell'ingegner ducale Ambrogio Ferrari. Gli

accenni alle due valli principali della Mera e dell'Adda lasciano l'impressione che Leonardo parli di cose vedute. Certo l'affermazione che l'Adda « prima corre 40 miglia per Lamagna » sembra contraddire a questa ipotesi, ma bisogna pensare allo stato degli studi geografici d'allora: può essersi recato solo fino a Tirano o a Bormio e là aver sentito dire che l'Adda proveniva da terra tedesca. Ma potrebb'anch'essere che questo passo sia stato intercalato fra il 1512 e il 1513 quando la Valtellina si era data con le contee di Bormio e di Chiavenna ai Grigioni. In questo caso bisogna riferirlo al lago di Como, cioè: l'Adda, prima di gettarsi nel lago, corre, ecc. ..

È logico pensare che Leonardo sia stato inviato in Valtellina dal duca con qualche missione, forse per una visita alle miniere dalle quali si sa che il Moro traeva materiali. Può aver accompagnato il Moro stesso quando vi si recò nel 1487 per provvedere a una sicura difesa di quella parte dello Stato: è ben verosimile che Leonardo sia stato tra il 1486 e l'87 incaricato di studiare un sistema difensivo contro i Grigioni. Vi son due altre occasioni propizie, il viaggio nuziale di Bianca Maria (1493), e quello del Moro (1496) quando si recò a conferire coll'Imperatore. Le maggiori probabilità sono pel primo giacchè nella relazione del Calco è una descrizione del lago tanto simile alle notizie di Leonardo da far credere essi abbiano viaggiato insieme.

21. OBERDORFER ALDO, *Leonardo romantico.*

Pp. 237-261. Romantico s'intende in quanto la sua figura abbia esercitato su molti un fascino romantico. L'Autore crede si faccia male a non distinguere nettamente in Leonardo lo scienziato e l'artista. La ragione di quel fascino bisogna chiederla alla sua arte, alla sua scienza, alla sua vita. Parecchie delle osservazioni psicologiche o morali che si incontrano ne' suoi manoscritti sembrano denotare desideri insaziati, disagi e sofferenze spirituali, son tali insomma da incoraggiare una interpretazione romantica: ma non si può esser sicuri che rappresentino un'esperienza propria, una torturante autoanalisi anzichè un'osservazione oggettiva fatta su altri. Invece un gran numero di espressioni, sia che esplicitamente alludano a casi della sua vita, sia che abbiano un carattere generico, dimostrano una perfetta calma spirituale, un sereno equilibrio.

Lo stesso equilibrio porta Leonardo nella contemplazione della natura e nell'indagine dei fatti naturali. Dei due modi opposti e completantisi a vicenda di conoscere la natura, la conoscenza sentimentale, d'intuizione, artistica e religiosa, propria degli spiriti romantici in genere e cara a quegli artisti e pensatori che di romantici assunsero il nome, e la conoscenza sperimentale, analitica, scientifica, propria degli spiriti equilibrati, degli uomini

calmi e sicuri, Leonardo ha scelto la seconda. La prima dà grandi gioie, ma anche ·profonde angosce davanti al mistero che l'uomo si trova impotente a penetrare, l'altra dà cahue, intense consolazioni quando, specialmente, l'indagatore, pago come Leonardo dei risultati che ritiene matematici e sicuri, ma non universali, s'arresta rassegnato davanti al mistero. Paragonarlo a Faust, come il Michelet ed altri han fatto, è falsare la figura di entrambi, con una di quelle deformazioni di cui il romanticismo ci ha lasciato tanti esempi. Nessuna traccia è pure in lui di quelle forme di panteismo caratteristiche dell'età romantica moderna. Certe sparse osservazioni potrebbero far pensare che egli credesse, se non ad una continuità ed unità di coscienza nella materia, almeno ad una certa potenzialità spirituale di essa. Ma poco esse concludono di fronte ai ·tanti luoghi dove ragiona, non solo· della materia, ma dello spirito, da puro materialista, in modo da escludere ogni interpretazione spiritualistica di quegli altri passi, quando non si vogliano ammettere contraddizioni inconcepibili nel pensiero di lui « scarso filosofo, ma saldo e metodico scienziato ».

La stessa ·apparente freddezza dell'indagatore è anche in certe sue magnifiche, minuziose descrizioni nel Trattato della pittura dove molti, col Müntz, col Séailles, col Farinelli, voglion· vedere una commossa e poetica rappresentazione di bellezze naturali e l'Autore, col Wolynski e col Berenson, null'altro vede che un'insuperabile esattezza e compiutezza di visione. In altre parole, non vi trova alcuna emozione artistica, alcun godimento romantico. Non i romantici, ma i naturalisti potevan trovare il proprio modello in Leonardo. Addirittura antiromantica è tutta la parte precettistica del Trattato, dove si toglie all'artista ogni velleità d'esser sincero e immediato.

La predilezione di Leonardo per la pittura potrebbe costituire un caratteristico tratto romantico: essa fu propria infatti dei romantici più appassionati: se non che questi sentivano, quegli pensava, o voleva illudersi che quanto diceva fosse il risultato della sola fredda osservazione ragionata. Ben si dice « illudersi », perchè « nella realtà negare che sotto quel suo gelido rigorismo metodico palpitasse commossa un'intuizione artistica sarebbe negargli quella facoltà di commuovere attraverso l'opera di pittura ch'è invece sommamente sua ». Gli riconobbero questo merito due romantici, Stendhal e Delacroix. Questo riconoscimento di due uomini tanto rappresentativi di un pensiero e d'un gusto che imperarono per mezzo secolo nell'arte francese ed europea dimostra che in Leonardo furono alcune delle caratteristiche dai romantici considerate essenziali all'arte e che, se come scienziato egli fu soltanto scienziato, come artista fu sopratutto artista.

22. DE RINALDIS ALDO, *Il sorriso di Leonardo.*

Pp. 263-273. Impressioni espresse con preziosità letteraria, ma poco ben definite: non si prestano perciò a esser riassunte. Qualche buon raffronto tra i volti di Leonardo e quelli di Raffaello staticamente sereni e quei di Michelangelo dall'intensa tormentata espressione. Pur notevole la confutazione delle idee del Berensón, specialmente nei raffronti fra la Gioconda e l'arte orientale da lui fatti a tutto sfavore di Leonardo.

23. BRINTON SELWYN, *Form and Nature in the art of Leonardo.*

Pp. 275-288. La prima inclinazione di Leonardo fu per la scultura: durante la sua educazione artistica presso il Verrocchio l'arte lo attrasse sopratutto dal lato plastico. L'elemento plastico, l'appassionato studio della forma appare nella sua collaborazione al «Battesimo», e probabilmente nel putto col delfino a Palazzo Vecchio, dove, non senza ragione, fu veduta la sua mano, tanto è lontano dalla rigidità del David verrocchiano, e nel gruppo in terra cotta di Madonna col Bambino al Kensington. L'influenza del Verrocchio fu grande su di lui, plastica, anzichè pittorica. Quindi il suo amore pei cavalli studiati in tutti i modi e in tutti gli aspetti nei disegni per i monumenti Sforza e Trivulzio e per la battaglia d'Anghiari. I disegni di figura umana non son meno profondi, anzi lo son di più perchè, oltre il problema plastico, affrontano quello strutturale. In entrambi i casi egli considera arte e natura esclusivamente dal lato della forma; è pur sempre scultore, anche dipingendo. Questi concetti accompagna l'Autore con un rapido esame di disegni di Windsor e con la menzione di alcuni passi del Trattato.

24. MAZZONI GUIDO, *Leonardo da Vinci scrittore.*

Pp. 291-305. È, un po' ampliato, lo studio uscito nella *Nuova Antologia* del 1° gennaio 1900, e da noi riassunto nella *Raccolta*, IX, 118.

25. FAVARO ANTONIO, *Leonardo. La morte; la tomba; il monumento.*

Pp. 309-317. Riassunto di fatti noti. L'Autore non presta fede al risultato degli scavi fatti dall'Houssaye per ritrovare il corpo di Leonardo.

26. HILL G. F., *A medal of G. G. Trivulzio.*

P. 319. È la medaglia già pubblicata e illustrata dall'Autore nel *Burlington Magazine* dell'ottobre 1910. Ved. *Raccolta*, VII, 43-44.

27. CALVI GEROLAMO, *Osservazione, invenzione, esperienza in Leonardo da Vinci.*

Pp. 323-352. Lo studio fatto dal Solmi della metodologia Vinciana viene integrato da questo fine scritto, dove il Calvi si propone di analizzarla in rapporto allo sviluppo mentale del

Nostro, per vedere come l'osservazione volgare sia divenuta metodica, come abbia in lui avvivato lo spirito d'invenzione e lo abbia da ultimo sospinto sulle vie dell'esperienza.

Base della riuscita di Leonardo è il genio, ma non meno grandi qualità sono l'amore della verità, la pazienza, la curiosità che traspaiono da ogni lato dell'opera sua. Alle qualità personali dell'osservatore corrispondono quelle acquisite nello svolgimento del metodo onde particolarmente egli ricava i suoi precetti. Qui il Calvi riporta alcuni passi dove si trovano già esposte le condizioni in cui l'osservazione divien feconda anche di risultati scientifici: applicare intensamente e acuire l'attenzione, liberarla dalle disturbanti influenze esteriori, isolare anche l'oggetto per studiarlo a parte a parte, restringere il campo dell'indagine, ripetendola e moltiplicandola sopra piccoli punti, annotar tutto e tenere a mente. Come tutto ciò facesse in realtà dimostrano i suoi manoscritti, specialmente gli anatomici.

L'osservazione vuol poi esser ridotta a unità di criterio e di misura: per esempio, Leonardo studierà la velocità della corrente prendendo come unità il tempo armonico o musicale. La « proporzione » imperante su tutta la natura è da lui liberata dall'involucro scolastico e resa una scienza applicata con concetto moderno. E tutta moderna è la ricerca dell'esattezza testimoniata dal cumulo di dati numerici. È già meraviglioso l'essersi posto così sulla via della scienza dei tempi nostri, la quale desume i suoi risultati da medie dedotte da rigorosi accertamenti numerici. Che se talora s'incontra qualche forma empirica o qualche concetto tradizionale, non vien mai meno lo spirito critico col quale Leonardo ritorna sui suoi quesiti; e d'altra parte è assolutamente ne' suoi scritti il predominio dei dati d'osservazione diretta.

Alle infinite precoci osservazioni degli esordi seguì certamente quel giovanile ardente spirito d'invenzione, rivelatosi nell'arte e nella tecnologia, derivante dalla brama di ricomporre subito gli elementi appresi in forme nuove ed in ingegnosi meccanismi. Questo spirito dura fino al ms. B; poi la riflessione puramente scientifica va prendendo sempre più il sopravvento. L'invenzione si evolve da una forma primordiale, piuttosto impulsiva, ad una più riflessa: nei manoscritti più tardi lo spirito inventivo è temperato dall'analisi critica. Tipici a questo riguardo son gli studi sul volo durati sì a lungo.

All'osservazione, all'invenzione segue nello sviluppo intellettuale di Leonardo, come in genere nella vita, un terzo stadio: l'esperienza. Non si creda per altro, ben avverte il Calvi, che questi tre stadi sian così nettamente divisi da poterli ridurre a schemi; chè le operazioni del pensiero si avvicendano e si corri-

spondono con frequenza e rapidità sfuggenti alla nostra osservazione. Quando nello spirito di Leonardo si sia affermata l'idea dell'esperimento scientifico è difficile dire: nei manoscritti si vede che tra il 1485 e il 1491 ne era già padrone. Bisogna risalire più in là, ma i manoscritti stessi non ci aiutano perchè nella maggior parte son posteriori all' '85. Solo si può dire che i più vecchi, colla prevalenza dei disegni sul testo e del carattere tecnologico, dimostrano l'esperienza pratica predisponente l'invenzione essere la prima in ordine di sviluppo. Di questa esperienza inventiva il ms. B offre molti esempi, specialmente in argomento d'arte militare e d'aviazione. Ma già qui lo scopo teorico si fa evidente in altri esperimenti. Seguirne l'ulteriore svolgimento vorrebbe dire ordinare secondo le materie, raffrontare secondo i mezzi adoperati un'infinita serie di frammenti. Nei manoscritti dell'ultimo trentennio sono innumerevoli e oltremodo svariate le esperienze scientifiche vere e proprie, particolarmente di ottica, di meccanica e d'idraulica.

Una pubblicazione sistematica delle esperienze di Leonardo costituirebbe uno dei più notevoli contributi alla storia delle scienze e del metodo scientifico in Italia e metterebbe in luce più compiutamente ciò che s'è già cominciato a rilevare, come cioè Leonardo applicasse, con piena padronanza del procedimento induttivo, i metodi modernamente classificati da Stuart Mill, di concordanza, di differenza, dei residui, delle variazioni concomitanti; senonchè per Leonardo essi s'intrecciano siffattamente da imporre sopratutto alla nostra attenzione la sua illimitata facoltà di classificare, combinare, confrontare gli elementi che sono materia delle sue esperienze; confronto di qualità ne' suoi gradi, di quantità, di peso, di forma, di tempo e via discorrendo.

28. FERRI ENRICO, *L'antropologia di Leonardo.*

P. 355. Considerato antropologicamente, Leonardo aveva dell'uomo di genio talune stigmate degenerative: ambidestrismo, debolezza di volontà, lentezza di esecuzione, imprevidenza nell'usare materie coloranti non prima sperimentate mentre era pur egli in tutto il resto l'araldo dell'esperimento: scarsa sensibilità affettiva.

29. DOREZ LÉON, *Léonard de Vinci au service de Louis XII et de François I^er.*

Pp. 359-376. Espone in bell'ordine tutte le notizie fornite dai documenti noti sulle relazioni fra Leonardo e i re di Francia, senza portar dati nuovi. Si domanda poi se e quanto Leonardo potè essere conosciuto in Francia: ma non vede a quel tempo uomini capaci di comprenderlo. Alcune coincidenze di passi del *Champfleury* di Geffroy Tory con note idee di Leonardo, e le due esplicite menzioni elogiative che s'incontrano in quell'opera pub-

blicata nel 1529, potrebbero far pensare che il Tory lo abbia conosciuto; ma il Dorez non lo crede, perchè.lo avrebbe detto. Leonardo è morto una quindicina d'anni troppo presto per essere apprezzato in Francia come avrebbe meritato. Nella Francia d'allora due soli uomini, anche per la loro situazione e il loro stesso interesse, ne compresero, almeno in generale, tutto il valore scientifico: Charles d'Amboise e Francesco I.

30. FAGGI ADOLFO, *Leonardo e il concetto di scienza.*

Pp. 381-383. Dal concetto di scienza attribuito da Leonardo alla pittura, e dal comprendere, come fa Bacone, anche la poesia fra le scienze, deduce che i concetti di arte e di scienza non erano ancora distinti e separati nel Rinascimento, perchè il secondo non aveva ancora avuto uno sviluppo indipendente e autonomo. Ogni arte come aveva un lato pratico, così aveva anche un lato teorico, nel che stava il suo carattere dottrinale e scientifico.

31. LESCA GIUSEPPE, *L'eccellenza morale di Leonardo. Appunti.*

Pp. 387-390. Rileva le qualità morali di Leonardo: dignitosa sopportazione della povertà, disinteresse, amore dell'arte per l'arte, liberalità accompagnata da ordine e previdenza (depositi a S. Maria Nuova), calma anche di fronte a chi gli fa del male; ogni tratto della sua vita insomma rivela una grande bontà.

32. VANGENSTEN OVE C. L., *Per una completa conoscenza dell'opera scientifica e letteraria di Leonardo da Vinci.*

Pp. 393-401. Espone alcuni criteri che, a suo parere, dovrebbe seguire la Commissione Reale, i quali in buona parte coincidono con quelli poi adottati nell'intraprendere la stampa del Cod. Arundel. Rileva i vantaggi che apporterebbe una reimpaginazione dei fogli secondo l'ordine cronologico, fin dov'è possibile, essendo talora in un medesimo foglio note scritte in tempi diversi. Non si nasconde però le gravi difficoltà di tale impresa. Vagheggia pur l'idea di una classificazione sistematica degli scritti Vinciani, che spetterebbe all'Istituto Vinciano dell'on. Cermenati, non però fino al punto dove desiderava, e, senza buon successo tentò, di giungere il compianto nostro Solmi, di ricostituire cioè pretesi trattati. Crede urgente anche la soluzione dei problemi relativi al Trattato della pittura, e l'apprestamento di un'edizione critica condotta sui manoscritti e sulle antiche edizioni e corredata via via dei frammenti e dei disegni originali che in quelli si trovano.

33. MORSELLI ENRICO, *Le leggi fisio-psicologiche dell'espressione nell'arte di Leonardo.*

Pp. 405-416. Prima di Leonardo la pittura aveva raggiunto un movimento nelle figure ben notevole a confronto dell'espressione statica dei primitivi, ma durava sempre, in genere, l'immobilità fisionomica. Tentativi fatti, anche dai fiamminghi più

celebrati, si ridussero a smorfie. Con Leonardo la fisionomia umana si fa viva perchè appare finalmente costituita da tessuti funzionanti, da muscoli delicati sotto la pelle, da finissime ramificazioni nervose, insomma da organi di movimento stesi su organi di sostegno, avendo il tutto ricevuto da natura leggi ben determinate di funzione che Leonardo pel primo conobbe e rispettò. In questo campo egli ha percorso da sè, in buona parte, il cammino fatto in seguito dalla scienza da Darwin a Mantegazza.

Per quanto sia infinita la varietà della fisionomia umana, pure nel suo giuoco dinamico è affidata a un numero relativamente piccolo di muscoli ognuno dei quali ha limitate funzioni contrattive. È la coordinazione dei vari gruppi che ne acuisce la espressività, è il grado di contrazione, che può restringersi a porzioni di muscoli o a fasci di fibre senza estendersi a tutta la carne contrattile, che consente tante sfumature di espressione. Leonardo ha veduto ciò; ma non potè arrivare al concetto evoluzionistico pel quale tutti questi muscoli sono una derivazione, un differenziamento d'un solo primitivo che tutti gli animali hanno sotto la pelle, il « pellicciaio ». Questo poco importa per l'anatomia applicata all'arte; importa solo perchè l'artista sappia la ragione delle differenze esistenti anche fra gli uomini, massime delle diverse razze, fra le quali alcune hanno il viso mobilissimo, altre meno, altre rigido (i negri) a seconda che quell'antichissimo strato di muscolatura dermica è sviluppato. Fra le espressioni della fisionomia umana il sorriso (caratteristica delle figure leonardesche) è, per la sua tenuità, il più difficile a spiegarsi: non v'è figura di Leonardo che non riveli la conoscenza delle leggi anatomo-fisiologiche ond'esso è governato.

34. CARUSI ENRICO, *Per il « Trattato della pittura » di Leonardo da Vinci (Contributo di ricerche sui manoscritti e sulla loro redaz.).*
Pp. 419-439. Divide in tre gruppi o famiglie i Codici del Trattato: 1ª quelli che hanno servito di base all'edizione del 1651; 2ª codici indipendenti con frammenti del trattato, Ambrosiana H. 227 e 229 inf.; 3ª cod. Vaticano-urbinate 1270, compilazione fatta nel secolo XVI sui mss. originali, affatto autonomo. Il Govi ha creduto di identificare i due codici ricordati dal Du Frèsne (Chantelon-Dal Pozzo e Tevenot) con quello posseduto dal Didot e quello della Nazionale di Parigi descritto dal Marsand. Pare invece che il primo sia da identificare coll'Ambrosiano H. 228 inf. che il Gramatica ritiene essere probabilmente scritto di mano del Dal Pozzo e certo contenere i disegni originali del Poussin. Tutta la prima famiglia mostra evidenti i caratteri della derivazione da un codice più ampio, l'urbinate secondo il Carusi, derivazione per altro indiretta, non solo perchè questo è il più antico

e l'unico della sua specie che possediamo, ma perchè vi si vede chiaro che il capostipite di questa famiglia di codici ha tratto profitto dalle correzioni dipendenti dal terzo amanuense dell'urbinate stesso. A questo gruppo è da aggiungere un altro codice Vaticano.

L'Autore descrive poi, dal Dozio, i due Ambrosiani del secondo gruppo (pei quali ora però bisogna seguire la descrizione data dal Gramatica l'anno dopo). Essi, già esistenti a Roma, e molto probabilmente del Dal Pozzo, hanno grande importanza perchè ricavati da manoscritti Vinciani o collazionati su di essi, ma non hanno a che fare col lavoro eseguito dall'Arconati pel Cardinal Barberini come suppose il Dozio.

L'Urbinate presenta un tentativo non solo di coordinare la materia dispersa, ma di arricchirla con aggiunte e riferimenti trascurati dai primi compilatori. L'idea di farlo risalire al testo originale di Leonardo è da abbandonare; nòn può essere questo in alcun modo il Trattato che Vasari dice d'aver veduto e dichiara originale perchè scritto a rovescio. Dobbiamo rinunciare non solo alla speranza di rintracciare il preteso codice originale, ma anche di ricostruirlo secondo la mente di Leonardo. Non ci resta che seguire i compilatori della raccolta rappresentata dal codice Urbinate a cui essi hanno aggiunto onestamente l'elenco dei manoscritti leonardiani tenuti presenti per la scelta. È però necessario un controllo. Qui il Carusi dà un interessante saggio di identificazione di passi del Trattato in alcuni codici Vinciani, tenendo anche presenti le ricerche del Jordan e del Ludwig. (E. Verga).

LEONARDO DA VINCI, *Il Marzocco*, Firenze, 4 maggio 1919.

Numero unico dedicato a Leonardo.

1. S. GARGANO, Articolo commemorativo, generico.
2. G. POGGI, *L'opinione e i ricordi dei contemporanei.*

Riesamina varie testimonianze dove rileva particolarmente gli accenni al cominciar molte cose senza finirle, che trovano conferma nelle lettere d'Isabella d'Este, nell'aneddoto sul Cenacolo del Giraldi ecc. Ricorda il sonetto del Prestinari come eco dell'impressione di capricci che facevano i suoi studi scientifici.

3. ROMITI GUGLIELMO, *Leonardo anatomico.*
4. F. MALAGUZZI V., *I dipinti di Leonardo nella critica d'arte.*

Accenna alle discrepanze della critica odierna e ribadisce i giudizi da lui altre volte espressi sulle opere Vinciane controverse.

5. FAGGI A., *L'occhio tenebroso.*

La teoria antica, favorita anche nel Rinascimento, *degli occhi dell'anima*, cioè dell'analogia fra le cose che si apprendono esteriormente per mezzo dei sensi, e quelle che interiormente si pre-

sentano allo spirito, era nota a Leonardo, ma ben diversamente apprezzata; per lui l'occhio dello spirito non è più lucido di quello del corpo, è invece *l'occhio tenebroso* in quanto è chiuso alla luce che viene dal mondo reale delle cose. L'Autore segue lo svolgersi di questo concetto nei frammenti Vinciani.

6. NELLO TARCHIANI, *La sorte dei manoscritti.*

7. A. MARTELLI, *Vinci e la tradizione leonardiana.*

8. DAMI LUIGI, *Le architetture di Leonardo.*

Per Leonardo non si può parlar d'architettura, chè nulla ha lasciato di definito, ma di pensieri architettonici, di cui taluni, per altro, appaiono già sottomessi a un primo processo formativo. Il suo punto d'origine è netto: Brunellesco e qualche edificio romanico fiorentino; forse il solo battistero. Poi passa all'Alberti, quindi a Bramante nella sua doppia estrinsecazione lombarda e romana. Son tutti accenni fugaci, eccettuati quelli di cupole; il tema favorito dove studiò nuove e originali combinazioni. Non è possibile dire che cosa sarebbe stato Leonardo se si fosse dedicato all'architettura: vari indizi lasciano però sospettare che « avrebbe potuto violentare la storicità paesana della sua educazione per via di assorbimento da arti più remote ».

9. ANTONIO PANELLA, *Le fonti del pensiero di Leonardo.*

Leonardo visse in un momento di crisi spirituale del mondo. L'umanesimo determina il distacco della teologia dalla filosofia medioevale e si vien formando una scienza basata sulla natura. Di fronte a questa crisi egli nega ogni cognizione non nata dall'esperienza, e di fronte ai problemi dell'anima e di Dio diventa agnostico. Questo atteggiamento ha un riflesso nella scelta delle sue fonti di studio. Teologi e filosofi concorrono in minima parte alla formazione del suo pensiero. Lo interessano solo gli autori che si appoggiano all'esperienza delle verità naturali, e specialmente gli antichi perchè più genuini. Archimede è per lui lo scienziato per eccellenza, poi viene Euclide che conosce per intero. Anche nell'anatomia accompagnò lo studio diretto della natura con quello di fonti scritte. La natura della sua mente traluce anche dalle impressioni che ritrae dai poeti. Si vale di Lucrezio per conoscere Anassagora. Ammira l'Alighieri, ma la Commedia, come qualunque opera di poesia, resta per lui inferiore all'opera pittorica. Il sentimentalismo del Petrarca viene irriso coi versi d'un antipetrarchista che mettono in ridicolo il suo lauro.

10. CESARE LEVI, *La fortuna teatrale.*

Poche e di scarso valore sono le opere in cui Leonardo figura come personaggio. L'Autore riassume il dramma dello Schuré, e lo loda, secondo noi, a torto. Vede in quello dei Cazzamini-Moretti accentuato un difetto dello Schuré: la mancanza di una azione scenica compatta: e vi trova, a ragione, un Leonardo di

cartapesta. Accenna al quadro scenico di S. Pagani e al *Cäsar Borgia* del Wiegand dove Leonardo compare solo come personaggio episodico. Se ne sarebbero potuti aggiungere parecchi altri: si troveranno a suo tempo descritti nella nostra *Bibliografia Vinciana*.

11. *Marginalia*, Leonardo e il salvataggio marittimo. L'aeroplano di Leonardo. (E. Verga).

Leonardo da Vinci, *Das malerbuch ausgewählt nach übersetzung von H. Ludwig und zusammengestellt von D. Emmy Voigtländer*. Leipzig, Voigtländer, 1921; 8°, pp. 106.

<div align="right">Dono dell'Editrice.</div>

Breve introduzione. L'editrice spiega il suo criterio di pubblicare una scelta dei capi che strettamente riguardano la pittura tralasciando quelli che entrano nel campo delle scienze naturali.

Lionardo, *Bilder und Gedanke ausgewählt und eingeleitet von Hektor Preconi*. Mit 25 Abbildungen. Delphin-Verlag, München, 1920; 16°, pp. 22.

Breve riassunto della vita. Discreta scelta dei pensieri più caratteristici (tradotti in tedesco), divisi sistematicamente.

Lesca Giuseppe, *Per Leonardo anatomista*. «Emporium», Bergamo, marzo 1919.

<div align="right">Dono dell'Istituto italiano d'arti grafiche.</div>

Pp. 115-128. Riunisce le antiche notizie relative agli studi anatomici di Leonardo. Descrive le edizioni fin ora uscite dei medesimi diffondendosi su quella di Christiania, dalla quale ricava un sommario dei principali argomenti, compresi quelli estranei all'anatomia, come i pensieri morali, gli sfoghi contro i sofisti, contro gli «abbreviatori» delle opere altrui ecc.

Parlando del Melzi, asserisce che, qualche anno dopo la morte del Maestro, quegli compose «con arbitrio strano, per non dire con poco rispetto alla volontà del testatore, cui erano in uggia i frettolosi «abbreviatori», una redazione minore del Trattato della pittura diffusa presto in molti manoscritti, e, dopo il 1550, tornato in Italia, mise insieme una seconda redazione più ampia dandone copia ad un pittore milanese, forse Aurelio Luini, recatosi a Firenze presso il Vasari, poi a Roma, per pubblicarla senza riuscire nel proprio intento». Qui il Lesca sembra supporre la preesistenza d'un Trattato completo alla compilazione a noi nota, del che non esistono prove, ch'io sappia. Che la compila-

zione stessa sia dovuta al Melzi è un'ipotesi più volte formulata, ma fin ora punto documentata. Quanto al Vasari, quando ricorda il pittor milanese che gli mostrò il manoscritto non dice lo abbia avuto dal Melzi, e tanto meno che sia copia della supposta compilazione melziana: dice invece esplicitamente trattarsi di un manoscritto autografo: dopo aver parlato dei manoscritti anatomici, come conservati dal Melzi, lascia quest'ultimo da parte e soggiunge: « come anche sono nelle mani di.... pittor milanese alcuni scritti 'di Lionardo, *pur di caratteri scritti con la mancina a rovescio* che trattano della pittura e de' modi del disegno e colorire. Costui non è molto che venne a Fiorenza... » ecc. (E. Verga).

LESCA GIUSEPPE, *Leonardo da Vinci. Saggio sulla vita e le opere.* « Illustrazione italiana », Milano, 4 maggio 1919. È, un po' ampliato, in volume, come « Strenna a beneficio del pio Istituto dei rachitici in Milano », 1919-20; 8º, pp. 160, con molte illustrazioni.

<div align="right">Dono dell'Istituto.</div>

. È un quadro d'insieme delineato con garbo e con buona conoscenza delle fonti e dei recenti studi. L'opera artistica vi è più descritta in forma letteraria che criticamente analizzata, quella scientifica rapidamente, ma con chiarezza riassunta: il che rende il libro particolarmente adatto ed utile a un largo pubblico di media coltura.

LIEB J. W., *Leonardo da Vinci natural philosopher and engeneer.* Presented at the Annual Meeting of the Franklin Institute, January 19, 1921. Reprinted from the Journal of the Institute, July, 1921; 8º, pp. 64, ill.

<div align="right">Dono dell'Autore.</div>

L'Autore ha qui rimaneggiato e ampliato, specialmente con più larghe citazioni di passi Vinciani e più abbondanti riproduzioni di disegni, il suo studio del 1914 del quale abbiam dato un largo riassunto nel fascicolo IX della *Raccolta*, pp. 97-99.

LOSSACCO M., *Leonardo educatore.* « Rivista di filosofia », Bologna, Zanichelli, luglio-settembre 1920.

<div align="right">Dono della Casa editrice.</div>

Pp. 246-270. L'argomento è stato più volte trattato e non mi sembra che l'Autore vi apporti alcun contributo nuovo. Uniche sue fonti sembrano essere i *Frammenti* del Solmi e il *Trattato,*

onde vediamo sfilarci dinnanzi i soliti passi da altri ripetutamente citati e commentati, sia a proposito del metodo sperimentale, sia parlando dei concetti pedagogici di Leonardo. Val tuttavia la pena di rilevare alcune osservazioni.

I principi direttivi dell'educazione furono da Leonardo stabiliti attraverso una critica dell'indirizzo dominante a' suoi tempi: gli educatori d'allora davano suprema importanza alle lettere ed erano attaccati ai classici. A questo Leonardo contrappone un suo proprio indirizzo fondato sul rispetto per l'iniziativa dell'educando, il quale dovrebbe affidarsi principalmente all'esperienza senza per altro rinunciare ai libri, purchè d'Autori originali e non di seguaci o di commentatori. Quanto ai mezzi il punto di partenza per ogni educazione intellettuale è nelle sensazioni; non diverso è il concetto della pedagogia moderna. La teoria generale ·dell'educazione concepita da Leonardo mostra com'egli tracciasse la linea di sviluppo dello spirito umano, ed ha singolar valore perchè non si riduce a una costruzione astratta, ma corrisponde al processo formativo della stessa psiche di lui e si concreta in una precettistica che; sebbene sia incorporata nella teoria, si può studiare a parte. L'Autore espone colle parole stesse di Leonardo questi precetti; notiamo: perchè lo studio frutti, occorre che chi studia compia, insieme coll'atto della volontà, un riconoscimento pratico del fine da attuare in sè stesso; regole e metodi sono necessari, ma non sono qualche cosa di immutabile, bensì sempre perfezionabili da chi sappia abilmente impiegarli. Ciò, soggiunge l'Autore, non ha veduto il Croce per il quale la precettistica di Leonardo si risolve in una serie di affermazioni in parte tautologiche, in parte arbitrarie. Tra le regole date da Leonardo oltremodo importanti son quelle che anticipano i due principi, analitico e sintetico, di Cartesio.

Nella didattica speciale di Leonardo la parte più importante è quella che concerne la pittura: qui egli è rivoluzionario, insorgendo contro l'esclusione ingiusta che della pittura si faceva nell'educazione dei giovani. Le sue argomentazioni su quest'arte sono, è vero, viziate da gravi errori, non tenendo distinto il concetto dell'arte da quello della scienza e non riconoscendo l'identità sostanziale delle varie arti, ma hanno grande valore per infrangere le barriere del tradizionale insegnamento scolastico e per trasportare l'insegnamento estetico sul terreno delle immediate impressioni attinte dal mondo esterno.

Quello di Leonardo è naturalismo pedagogico fino ad un certo punto: la verità per lui non è quella che s'accetta per imposizione esterna, bensì quella che si acquista via via; ma questo non vuol dire che si abbia a rinnegare tutto il passato. Il sapere si fonda sulla storia da una parte e sulla natura dall'altra, e prende anima e vita dallo sforzo personale che lo crea. (F. Verga).

MALAGUZZI VALERI FRANCESCO, *Leonardo e i disfattisti di Luca Beltrami*. Empoli, Lambruschini, 1919; 8°, pp. 11.

Dono dell'Autore.

Risposta agli attacchi mossigli dal Beltrami nel suo libro *Leonardo e i disfattisti suoi*.

MALAGUZZI VALERI FRANCESCO, *Un bronzo di Leonardo?* « Il Marzocco », 23 gennaio 1921.

Veggasene il riassunto a pag. 136.

MALAGUZZI VALERI-FRANCESCO, *I disegni Vinciani per l'anatomia del cavallo.* « Il Marzocco », 26 febbraio 1922.

Ritiene che una buona parte delle incisioni onde è corredata l'opera famosa di C. Ruini *della anatomia e delle infermità del cavallo*, Bologna 1598, sia derivata da disegni leonardeschi.

MATHER JEWETT FRANK, *Some recent Leonardo discoveries.* « Art and Archaeologie », Washington, August 1916.

Dono dell'ing. J. W. Lieb.

Pp. 111-122, con eccellenti illustrazioni. Gli studi più recenti sembrano favorire la tendenza più liberale (Müller-Walde, Bode, Sirén) contro gli intransigenti che negano a Leonardo tutte le opere giovanili e parecchie di quelle mature attribuitegli dalla tradizione (Gronau, Berenson, Thiis).

Sull'autenticità della Madonna Bénois i più sono ora d'accordo. Fortunatamente possiamo anche datarla: gli schizzi che le si riferiscono son del 1478 ed essa potrebb'essere una delle due « Vergini Marie » ricordate da Leonardo nel noto appunto agli Uffizi. La sua importanza è grande in quanto ci palesa un Leonardo ancora immaturo e essenzialmente primitivo. Se la Bénois è autentica, autentica deve ritenersi tutta la serie tradizionale di pitture giovanili il cui primo esempio sarebbe l'angelo e il paesaggio nel Battesimo verrocchiano, e il resto dovrebbe cadere nel periodo del noviziato.

L'Annunciazione agli Uffizi può essere stata disegnata dal Verrocchio, circa il 1475, data del prototipo del Baldovinetti, ma è certo eseguita da Leonardo, il che si può pur dire della graziosa Madonna verrocchiana alla National Gallery, un po' anteriore, per altro. L'Annunciazione al Louvre è evidentemente un miglioramento dall'altra, tutto personale dell'artista, contemporaneo all'Adorazione de' Magi e alla Vergine delle rocce del Louvre:

a questo periodo son pur da assegnare il S. Girolamo e il Cartone della S. Anna a Londra. Meno sicura è l'autenticità della Benci e della Vergine di Monaco.

Tali deduzioni che si ricavano dalla Bénois dimostrano in modo coerente lo sviluppo di Leonardo in gioventù: fino a 26 anni rimane un modesto esecutore, un primitivo. Il primo serio passo verso l'emancipazione ha fatto con la Bénois e cogli schizzi per la Madonna del gatto. I progressi s'accelerano dopo il '78.

I documenti Motta-Beltrami gettano tanta luce sul periodo della maturità quanta la Bénois sul giovanile. L'Autore così li interpreta per ricostruire la vicenda della Vergine delle rocce in S. Francesco: la controversia scoppiò verso il 1494: poi Leonardo fu occupato col Cenacolo, poi, venuti i francesi, lasciò Milano: il de Predis avrebbe potuto finire il dipinto, ma i confratelli volevano, e con ragione, un Leonardo. Nel 1506, quando lo sanno richiamato dall'Amboise, si muovono per costringerlo a finir l'opera. Egli, che già in passato vi si era dedicato di mala voglia, tanto è vero che aveva ripetuto un soggetto già eseguito a Firenze, da svogliato la finisce; ma la finisce lui, non, come vorrebbe il Venturi, il De Predis, perchè non è presumibile i confratelli si lasciassero scappar Leonardo dopo averlo aspettato più di venti anni. E d'altronde la pittura è superiore alla capacità del De Predis, quantunque risenta della svogliatezza del grande artista dovuta anche alle sue sempre crescenti occupazioni e preoccupazioni.

Se la Vergine delle rocce di Londra è una tarda opera di Leonardo, altrettanto lo è la S. Anna del Louvre che ha le medesime caratteristiche e i medesimi difetti; tarda, ma anteriore alla partenza per Roma (1513) come prova l'essere stata frequentemente imitata a Milano.

Quanto a Leonardo scultore, il Mather crede opera di lui, aderendo al Phillips e al Sirén, il gruppo in terra cotta del Kensington; e arrischia, sebbene con una certa trepidazione, l'ipotesi che a lui si debba la policroma Vergine in terracotta, già attribuita al Verrocchio, nel Metropolitan di New Jork. (E. Verga).

MELLER SIMON, *Die Reiterdarstellungen Leonardos und die Budapester Bronzestatuette.* « Jahrbuch der Königlich Preuszischen Kunstsammlungen », Berlin, XXXVII B. H. III, 1916. — *Leonardo da Vinci Lovasábrázolásai és a Szépmüvészeti Müzeum Bronzlovasa.* Estratto dall'« Annuario del Museo nazionale di Budapest », 1918; 4º, pp. 75-134, ill.

Dono dell'Autore.

Edizione tedesca, pp. 213-250, ill. con tavv. A questo lungo
e laborioso studio l'Autore è stato indotto da una piccola statua
equestre di bronzo, già della collezione Ferenczy, passata da non
molto tempo al Museo di Budapest, che egli ritiene uno studio
di Leonardo pel monumento Trivulzio; e si propone di dimo-
strarlo dopo una revisione critica di tutti gli studi Vinciani inspi-
rati ai cavalli. S'è invero da parecchi studiosi tentato di rico-
struire, sui disegni, i monumenti Sforza e Trivulzio, ma nessuno
'ha, secondo l'Autore, tenuto conto del loro sviluppo graduale,
come se Leonardo avesse solo variato i suoi molti studi .e non
sviluppatili, laddove egli dalle dure e impacciate forme del Quat-
trocento perviene, a poco a poco, alla libertà classica e vi rag-
giunge la perfezione.

Il Meller vuol anzitutto stabilire quali disegni si riferiscono
al monumento Sforza e quali a quello Trivulzio. La classificazione
tentata dal Müller Walde non lo accontenta, specialmente perchè
questi volle assegnare al Trivulzio le forme che gli parevano più
perfette, mentre, a giudizio del Meller, sarebbero le più primitive.
Nè lo accontenta il Malaguzzi, che al Trivulzio riferisce tutti i
progetti con sarcofago basandosi sulla circostanza che di un sarco-
fago si parla nel preventivo di spesa fatto da Leonardo stesso, e
per il monumento Sforza non si hanno indizi che dovesse essere
sepolcrale: ciò asserendo il Malaguzzi dimenticò la nota lettera di
Pietro Alamanni dove si dice esplicitamente: « il Signor Lodovico
è in animo di fare *una degna sepoltura al padre* ».

L'analisi del Meller tende a provare che quasi tutti i disegni,
meno qualche schizzo, si riferiscono allo Sforza e sono i primi
tentativi per risolvere il problema delle statue equestri. Essi
sono fra loro strettamente connessi, costituiscono i particolari
di un'unica idea artistica e perciò verosimilmente furono eseguiti
in un breve periodo di tempo.

Fondamentale è il disegno di Windsor dove la statua equestre
si presenta in cinque maniere: cavallo trottante e saltante, ca-
valiere che spinge un braccio davanti, che lo spinge indietro, che
lo tiene in atto di colpire il guerriero sottostante. Da questi mo-
tivi Leonardo formò tutta una serie di disegni combinandoli
variamente. Siccome questi elementi hanno lo stesso grado di
perfezione, il Meller studia a parte ogni motivo per dedurre il
grado di perfezionamento degli altri disegni.

Il cavallo trottante è rappresentato col passo diagonale al
contrario di quei di Donatello e di Verrocchio che hanno il passo
unilaterale. In ciò Leonardo deve essersi inspirato alle statue
del Regisole e di Marco Aurelio. Nel movimento della testa che,
per essere voltata, guadagna in plasticità, ma fa perdere bellezza
all'arco del collo, attraverso diversi tentativi, l'artista giunge

ad una forma definitiva d'un collo eccessivamente arcuato dove alla bellezza della linea vien sacrificata la realtà, con 'una stilizzazione che già abbandona il realismo quattrocentesco.

L'altro tipo di cavallo, in un primo stadio colla testa piegata sul petto, salta sul nemico. Anche qui, grado a grado, si giunge ad una forma definitiva e perfetta dove il grande gesto del piede destro è trasportato nel sinistro più lontano dall'osservante, il cavallo innalza maggiormente la testa piegandola un poco rispetto all'osservante, con che guadagna in plasticità mettendo quasi in prospettiva la parte anteriore.

L'Autore esamina quindi i cavalieri a parte, come Leonardo stesso li ha schizzati prima di combinarli sui rispettivi cavalli. La destra, dapprima abbassata, tiene lo scettro quasi verticalmente, poi si alza quasi in posizione orizzontale, rimanendo verticale lo scettro, poi diviene inclinato anch'esso in modo da continuare, con maggior efficacia, la linea del braccio; questo motivo successivamente si accentua fino a che il braccio teso protende lo scettro al di sopra della testa del cavallo. Subentra un gesto nuovo: il braccio rivolto all'indietro, che l'artista disegna e ridisegna adattandolo su tutti i tipi dei cavalli: dal motivo del duce che salta sul nemico cadente si sviluppa quello del cavaliere combattente con l'arma: dapprima la seconda persona serve solo come appoggio, poi Leonardo congiunge le due forme in una relazione psicologica.

La famosa incisione dei cavallini riproducente questi studi non è, secondo l'Autore, ricavata dai disegni originali, ma da modelli plastici come gli sembran provare i piedestalli quadrati e, i tronchi d'albero usati per appoggio, nonchè alcune particolarità dell'incerto disegno, e, argomento per lui decisivo, l'esistenza d'una copia in bronzo del guerriero caduto, certo non ricavata dall'incisione ma da un modello plastico. Uguale origine ha il disegno a matita d'argento, presentante il cavallo in base, un tempo ritenuto originale, poi copia, al quale si connette l'incisione di Monaco che il Courajod sostenne essere la copia del modello, a torto contraddetto da tutti, laddove errò solo nel pensare a un modello definitivo anzichè ad uno preparatorio. Disegno non già originale e del Pollajuolo, come volle il Morelli, ma variazione, d'uno scolaro di Leonardo, del disegno raffigurante il cavaliere che protende in avanti lo scettro. Conclusione di tali raffronti è che, contemporaneamente ai disegni, Leonardo faceva modelli plastici. Il veder poi nel cavaliere di Monaco i lineamenti di Francesco Sforza dimostra appunto che tutta questa serie di disegni e modelli si riferisce allo studio pel monumento di lui. E, non ostanti le molte obbiezioni fatte a questa datazione, debbono essere stati eseguiti fra il 1483 e il 1485, avendo in questo

anno, secondo il Meller, Leonardo cominciato il grande modello dopo avere naturalmente scelto il tipo definitivo. Infatti nell'abbozzo di lettera (Cod. Atl.) in cui l'artista si giustifica col Moro per avere sospeso il lavoro commessogli, dice di avere dovuto pensare a guadagnarsi altrimenti il pane, giacchè in 56 mesi ha avuto solo 50 ducati con sei bocche da mantenere. E siccome questa lettera verosimilmente riflette il momento critico adombrato nella lettera dell'Alamanni a Lorenzo de' Medici del 22 luglio 1489, dove si chiedono due artisti per eseguire il cavallo che il Moro dispera di veder finire da Leonardo, i 56 mesi riportano appunto al principio del 1485, supponendo, com'è naturale supporre, che Leonardo scrivesse dopo aver conosciuto il passo, per lui poco lusinghiero, fatto dal suo adirato Mecenate.

La congiunzione di due o più forme in unità è nella scultura, specialmente nelle statue equestri, difficilissimo compito. C'è troppa differenza tra la massa del cavaliere e quella del cavallo: nella posizione di profilo guadagna il cavallo e perde l'uomo; quello ha un diametro verticale, questo orizzontale; la grossezza dell'uno è sproporzionata a quella dell'altro. Comunque i due si dispongano nascono gravi dissonanze: Donatello e Verrocchio non si preoccuparono di evitarle: il duro portamento del Colleoni, fa, per esempio, anche più spiccare la sua verticalità. Ma Leonardo si propose di vincere tali contrarietà. Credette riuscirvi dapprima col voltare la faccia del cavaliere, poi un lampo di genio gli suggerì il gesto del braccio teso all'indietro: ed è il primo grande gesto della nuova arte: la contrarietà della direzione dei movimenti: il braccio orizzontale, procedendo parallelo al diametro del cavallo, crea una consonanza tra le due forme, il tronco è costretto a voltarsi facendo scomparire l'angolo vuoto dietro la schiena del cavaliere, lo spazio rimanente fra il braccio e la schiena del cavallo viene facilmente riempito dal mantello svolazzante, e il cavaliere viene ad occupare tanto posto da non essere più oppresso dalla massa preponderante del cavallo. A questa geniale soluzione pervenne Leonardo nel tipo del cavallo al trotto. Anche con più amore perfezionò quello dal cavallo saltante, forse perchè, più ricco di movimento e d'espressione, meglio si prestava a risolvere il problema delle dissonanze: le due persone fanno quasi equilibrio alla massa del cavallo il cui diametro, mediante il salto, diviene obliquo adattandosi alle linee degli uomini; il gesto grandioso del braccio innalzato e minacciante ingrandisce la silhouette del cavaliere, e, dopo varie modificazioni nella posizione del nemico caduto, il gruppo combattente risulta costituito

su due diagonali che s'incòntrano e l'unità del dramma congiunge in unità le forme.

Tuttavia Leonardo finì per scegliere il tipo trottante, il che si rileva non solo dall'accenno di Paolo Giovio, ma, con maggior sicurezza, dal disegno del cavallo entro la impalcatura, e dalla serie di disegni relativi al problema della fusione.

I disegni pel monumento Sforza, e nella tecnica e nello sviluppo artistico, segnano il passaggio fra l'Adorazione dei Magi e il Cenacolo. Dopo timidi accenni nelle opere giovanili le nuove tendenze dell'artista si affermano nell'Adorazione: i protagonisti aggruppati in un triangolo, con molto spazio tra l'una e l'altra figura, e dall'una e dall'altra parte di questo le file degli osservanti; così pure nella Vergine delle roccie le figure son tenute l'una dall'altra lontane. Nei disegni pel monumento, specialmente nel tipo dal cavallo saltante, si vede la tendenza ad unire le persone, fino ad un certo punto, giacchè esse, pur avvicinate, rimangono su un solo piano. Nel Cenacolo si ha un nuovo progresso: alcuni apostoli stanno uno avanti l'altro, ma la differenza di profondità risalta poco, anche in causa della lunghezza dell'affresco, sì che si ha sempre come l'impressione di un bassorilievo. Il problema è risolto nella S. Anna, e, in modo ancor più meraviglioso, nella battaglia d'Anghiari. Qui nei quattro cavalieri combattenti rinascono quelli dei disegni pel monumento Sforza; vi si ripete il motivo del braccio innalzato, minacciante, il piegamento dei piedi posteriori dei cavalli. Ma nello stesso tempo ci son notevoli differenze: i cavalli più pesanti e imponenti, le forme delle teste più grandi e angolose, i cavalieri ingranditi per equilibrare colla loro massa la lotta dei cavalli. La direzione del movimento non è più estesa in una superficie, ma si estende all'avanti e all'indietro. Ma il gruppo plastico è la risultante d'uno sviluppo dei disegni sforzeschi. La considerazione di questo sviluppo induce l'Autore a ritenere che i cavalli dello sfondo dell'Adorazione dei Magi non fossero ancora definitivamente tracciati quando Leonardo nel 1482 sospese il dipinto, ma li abbia eseguiti dopo il suo ritorno a Firenze, contemporaneamente agli studi per la battaglia, in un momento in cui forse erasi proposto di finire il dipinto,

Nel 1506 Leonardo cominciò gli studi pel monumento Trivulzio. Un solo dei suoi disegni risponde alle indicazioni del preventivo da lui predisposto che permette di immaginarne la composizione. Quantunque dal preventivo non risulti come dovesse essere il cavallo, e il disegno non ne dia una idea ben chiara, il Meller crede di poter affermare che Leonardo abbia qui adot-

tato il tipo di cavallo libero, non cioè appoggiato come quello dello Sforza, e il motivo prediletto della diversa direzione dei movimenti. Altri disegni però, pur non rappresentando nel complesso il monumento, presentano particolari che a quello si possono connettere pensando che l'artista abbia disegnato la statua da più lati col proposito di costruire un gruppo che da ogni parte offrisse un quadro compiuto. Una noticina poi, in uno di questi schizzi: « fanne un piccolo di cera lungo un dito », sembra provare che il monumento giunse almeno fino allo stadio del modello.

La statuetta del Museo di Budapest, acquistata a Roma dal Ferenczy tra il 1818 e il 1824, consta del cavallo che si rizza sui piedi posteriori e d'un cavaliere nudo, coll'elmo sul capo, uno scudo nella sinistra e una spada (che ora però non c'è più) nella destra. Il guerriero si piega a sinistra verso il nemico invisibile, il cavallo è voltato verso la parte opposta. La composizione sembra al Meller identica agli ultimi tipi di cavalli leonardeschi, specialmente nella Adorazione dei Magi, nella Battaglia d'Anghiari e negli studi pel monumento Trivulzio. La faccia del cavaliere, seria, energica, somigliante ai tipi della Battaglia. A conforto della sua tesi adduce raffronti e presenta figure. Nè crede la statuetta equestre sia una mescolanza di motivi leonardeschi messi insieme da un imitatore; ma è persuaso si tratti d'un lavoro originale dove i vecchi motivi, adattandosi al nuovo compito, si perfezionarono, e unendosi insieme formarono una unità interna alla quale solo il Maestro poteva giungere. La fine analisi che il Meller ne fa vuol inoltre provare che alcune variazioni, rispetto ai disegni e ai tipi ricorrenti nei dipinti, son dovute alla necessità di risolvere il problema statico e riflettono esigenze che solo facendo un modello si potevano conoscere.

Tenuto per fermo, secondo il Meller, che la statuetta sia stata ideata da Leonardo, resta a stabilire se sia o no uno studio pel monumento Trivulzio. Potrebbesi a tutta prima dubitarne dacchè lo scettro che compare negli schizzi lascerebbe supporre aver l'artista avuto in animo di fare una statua ritratto, ma può aver cambiato idea, come certo la cambiò nel monumento Sforza facendo del cavaliero un combattente, dappoichè le sembianze del duca dovevan già figurare nella statua giacente. E a questo proposito hanno singolar valore alcune diciture del preventivo dove accenna alla persona giacente, nominando « la figura del morto » e pel gruppo superiore dice: « un corsiero coll'uomo sopra ».

<center>❧</center>

Sul giornale *Il Marzocco* del 23 gennaio 1921, in un articolo intitolato *Un bronzo di Leonardo?* Francesco Malaguzzi ha espresso

molti dubbi sul procedimento critico e sulle conclusioni del Meller, le quali, per quanto riguarda la classificazione dei disegni dei monumenti equestri, contrastano colle *idee* da lui sostenute nella sua *Corte di Lodovico il Moro* (cfr. *Raccolta*, IX, 105-112). Egli crede che l'aver assegnato tanti, e, a parer suo disparati, disegni al monumento Sforza, e uno solo, con qualche schizzo di particolari, al Trivulzio, dipenda da una errata interpretazione della espressione dell'Alamanni « degna sepoltura », ch'ei vorrebbe interpretata nel senso lato di « ricordo di un defunto destinato ai posteri »: e aggiunge che nessun altro documento fa cenno di un sepolcro colla figura del defunto steso. Le osservazioni del Meller, di cui per altro riconosce l'acutezza, gli sembrano così generiche da potersi adattare anche al monumento Trivulzio. Egli ritiene che i rilievi fatti dal Meller per seguire il graduale sviluppo e perfezionamento della concezione artistica di Leonardo posson valere per conclusioni anche diverse o contrarie, data l'incertezza dell'opera leonardesca, e giudica pericoloso cercare un progresso nella continuata serie di quei disegni mentre invece in tutti ritornano, dove più dove meno, la spontaneità, la foga improvvisatrice, il calore dell'idea còlta a volo. Più ampie riserve fa il Malaguzzi sull'attribuzione del bronzo di Budapest a Leonardo, pur riconoscendovi indubbie caratteristiche leonardesche, e specialmente sulla sua designazione di modello pel monumento Trivulzio, sembrandogli inverosimile che l'aristocratico e superbo maresciallo, così attaccato al suo bastone di comando, si adattasse a esser rappresentato in pubblico in quell'uomo nudo, sia pure all'eroica, sul cavallo impennato. Preferisce credere che nel piccolo bronzo sia da vedere il nobile divertimento di uno scultore per trasfondere nel metallo la meravigliosa irruenza di uno o più disegni del Maestro schizzati, come il solito, in cento rapidissimi pensieri. E, ad escludere la designazione del Meller, aggiunge che in edifici lombardi il gruppo del cavaliere nudo su un cavallo impennato ritorna così insistentemente nell'ultimo ventennio del secolo XV da far credere che questo motivo, per qualche ragione, fosse venuto di moda.

La tesi onde l'interessante studio del Meller fu inspirato può senza dubbio essere molto discussa, sia nei riguardi della sua connessione col monumento Trivulzio, sia in quelli dell'appartenenza a Leonardo, per quanto il piccolo bronzo esprima in ogni sua parte lo spirito Vinciano. Ma il tentativo di una nuova classificazione dei disegni di cavalli e di monumenti equestri, in quanto mira a definire il graduale sviluppo delle idee e il loro nesso con altri lavori di Leonardo, ha a parer nostro una ben notevole importanza e merita di esser meditato. Certo nei giudizi v'è molto di soggettivo e talune particolarità, che per il Meller rappresentano

un progresso, possono agli occhi di altri critici assumere un significato diverso. Ma nei molteplici, sagaci raffronti istituiti dall'Autore e nelle singole argomentazioni si condensa una ricca materia di studio che va ponderata quand'anche nel loro complesso le conclusioni non riescano a convincere. (E. Verga).

MOELLER van den· BRUCK, *Die italienische Schönheit*. Mit 118 Abbildungen. Zweite Auflage. München, Piper, 1913; 8°, pp. 755.

Pp. 601-625. Fitte pagine su Leonardo che viene considerato come artista e come pensatore con osservazioni senza dubbio originali e meditate, quantunque talora poco persuasive o basate su dati di fatto non esatti.

A Leonardo, come a Goethe, la Natura ha dato il tutto, ma ha negato il « senso storico particolare », cioè la facoltà di adattamento all'ambiente. Entrambi son come fuori del loro tempo: il servizio dei Principi, per l'uno e per l'altro (Goethe fu, come si sa, ministro nel piccolo Stato di Weimar), non fu che un mezzo: la loro anima rimase solitaria, la loro arte, al contrario di quella di Michelangelo e di Raffaello, cercò la quiete. Ciò spiega la sorte di Leonardo, il quale, anche perchè l'arte, essendo per lui espressione tutta intima del suo sentire, quasi confessione del suo spirito, lo rendeva intollerante di compiti determinati, precisi, non avrebbe potuto accontentare mecenati così esigenti e presuntuosi come quelli cui furon sì cari gli altri due grandi suoi contemporanei. Leonardo aveva bisogno di trattare da uomo a uomo, in un centro dove potesse esplicare la sua imponente natura, dare idee e non riceverne. Queste condizioni trovò a Milano in modo tale che, caduto il Moro, niuna dimora fu per lui soddisfacente e stabile.

Eppure quest'uomo che, per l'universalità del suo genio, abbracciò tutti i dominii del sapere, e per il suo temperamento rimase estraneo alla vita civile e politica della sua Firenze, presto abbandonata perchè inadatta allo svolgimento della sua attività, fu sempre, dovunque andasse, essenzialmente toscano, fiorentino, al contrario di Raffaello e di Michelangelo che si fecero così prettamente romani. Questa toscanità e fiorentinità è uno dei cardini delle argomentazioni del Moeller. L'arte di Leonardo rivela in ogni linea la patria origine in quanto è ancora e sempre stile, laddove gli altri due colossi mutaron lo stile nella composizione: la sua fiorentinità si afferma pure nel fondamento scientifico che assegna all'arte. Egli accetta i dati predisposti dal pensiero artistico del suo tempo (Alberti, della Francesca) per trarne poi proprie conseguenze. Così la prospettiva della luce da lui inven-

tata vien fuori da quella lineare studiata per tutto il Quattrocento, l'ombra e il riflesso, che erano stati studiati come fenomeni, vengono elevati al grado di problemi, per definire il loro diverso influsso sul colore dei corpi. E, procedendo per questa via, Leonardo scoprì l'influenza reciproca dei colori, la reciprocità della luce e della tenebra e il perdersi d'entrambe nell'ombra; si inoltrò nella dottrina del chiaroscuro.

La tendenza fiorentina che dava grande risalto al disegno, e faceva dei pittori grandi disegnatori, permane in Leonardo. Egli lascia alla linea una forte significazione pur spezzandola, allentandola o traducendola in modellato pittorico. Ma anche qui, naturalmente, va molto più avanti e tratta la linea non più come il contorno di una realtà oggettiva, bensì coloristicamente, come un accordo tonale (Stimmung). Così il paesaggio toscano cessò di essere solido e spiccato, cioè puramente, per così dire, disegnativo, e si andò come dissolvendo in polvere. Già i primi disegni annunciano il nuovo significato che con Leonardo prende la linea: luce ed ombra la corrodono finchè si frantuma in atomi. Ne conseguì che il colorito operò per sè e il contorno come colorito: in altre parole, lo *sfumato*, gloria toscana perchè prima osservato in paesaggio toscano, nella sua essenza pittorica e, oltre i confini del paesaggio, costituisce la visione artistica propria di Leonardo. Certo il suo problema non è quello di Rembrandt, di sciogliere la forma nell'ombra, bensì quello di farla risaltare plasticamente nella luce .Ei si trovò in un dilemma: da una parte vedeva che le cose su uno sfondo chiaro e illuminato han più rilievo che su uno scuro; dall'altra che un fondo scuro arrotonda le cose in una pittorica plasticità, e segnò la via di mezzo: il fondo deve essere più scuro della parte illuminata e più chiaro dell'ombra che investe l'oggetto da dipingere.

Quando l'arte divenne in tal modo plastica e la superficie piana si rappresentò come rilevata, si perdette il senso del piano (das Wesen der Fläche) e con esso lo stile. Leonardo sentì come con l'eccessiva preoccupazione dell'effetto artistico si avvicinava sì alla Natura, ma s'allontanava dall'Arte. L'intima ragione della sua polemica contro la scultura sta qui; vana polemica perchè la scultura, quanto a plasticità, avanzerà sempre sulla pittura anche se questa si sforzi di raggiungere il plastico coi propri mezzi. E qui sta anche la ragione del non esser egli, così spesso, andato oltre l'abbozzo: si è perchè ad un certo punto vedeva impossibile raggiungere le supreme sue aspirazioni. Ei voleva collegare insieme due arti, il che gli doveva costare uno sforzo enorme, fino all'esaurimento. Questa plastica modellazione da lui vagheggiata lo tenne lontano dalla via sulla quale mossero Giorgione, senza plasticità, e Rembrandt senza modellazione, i quali diedero

all'arte la libertà necessaria per afferrare possibilità pittoriche affatto nuove. Leonardo rimaneva pur sempre attaccato alla tradizione toscana del Quattrocento conservando il contorno anche là dove in apparenza lo sfumava è lo aboliva.

Ciò non gli impedì tuttavia di perseguire le possibilità dell'impressionismo col sacrificio della linea; egli presentì il principio della distribuzione del colore e lo adottò anticipatamente quando disse che la separazione di una cosa da un'altra avviene con una linea matematica, non con una disegnata, e la fine d'un colore significa il cominciamento d'un altro, ma non per questo può chiamarsi contorno, chè anzi le cose lontane devono esser figurate in macchie perdentisi insensibilmente, dunque solo coloristicamente. Ma d'altra parte ei pensava anche: — la vista è una delle più veloci funzioni perchè l'occhio guarda ad un tempo infinite forme e tuttavia abbraccia una cosa alla volta —; era dunque il suo sguardo *disegnatorio* (zeichnerich) che, anche nel più largo significato da lui dato al disegno, abbracciava sempre le immagini nei loro limiti, e lo induceva a sviluppare lo sfumato, questo elemento pittorico che aveva pur adottato fra i suoi principi plastici, in certe linee immaginarie (visionäre) e romantiche, ma sempre con quel senso del disegno che in lui, come in ogni toscano, era innato.

Ma la nuova concezione del colore lo allontanava innegabilmente dalla tradizione toscana del Quattrocento: i colori scorrenti l'uno sull'altro non potevano persuadere i fiorentini che avevano amato il colore per sè stesso come realtà. Ed essi non la accolsero: Leonardo stesso l'attuò tardi, col S. Girolamo e l'Adorazione che, dice il Moeller, lo Strzygowski a ragione assegna al secondo periodo fiorentino. Dopo lo Strzygowski, egli sembra ignorarlo, fu dimostrato coi documenti alla mano, esser l'Adorazione l'ultima opera del primo periodo fiorentino; cosicchè ogni argomentazione basata su quel dato cronologico non può reggere.

L'arte di Leonardo non ebbe dunque seguito in Firenze. Il suo « programma atmosferico » era in contrasto coll'infatuazione del colore propria dei fiorentini; onde le sue censure al Botticelli. In realtà nella pittura di lui era l'estrema potenzialità fiorentina, oltre quanto aveva fatto il Baldovinetti dando al contorno e al colorito gli uguali diritti nel quadro. Lo sfumato, col quale Leonardo dissolveva come un soffio il contorno, fu dopo di lui una legittima difesa contro la pura illusione naturalistica, un tentativo di salvare nel naturalismo un certo sentimento (Stimmung) come stile. Di ciò allora non s'accorsero: solamente noi oggi riconosciamo che lo sfumato, perchè toccava i sensi come elemento, ma era ad essi estraneo come fenomeno, perchè non

viveva sul solido, bensì sull'atmosferico, e perciò aveva indiret-
tamente una vita ideale, era prettamente toscano. Tanto è vero
che la città più amica dell'arte sensuale, Roma, lo ripudiò e la
sognatrice Venezia lo prese da Firenze. Giorgione può in questo
dirsi un Vinciano.

Ma ci sono in Leonardo anche caratteri romani, nel senso
di accademici: risaltano nei suoi disegni architettonici e nella
sua opera di scultore: dopo il tentativo classico-barocco del ca-
vallo galoppante, torna al classicismo puro del cavallo quieto;
e nella sua opera pittorica si manifestarono colla composizione
che gli parve la giusta integrazione della tanto a lui cara plasti-
cità. La composizione appunto, sempre romana, alla quale era
anche pronto a sacrificare il sempre toscano suo stile, era quella
che lo faceva chiamar la pittura sorella della musica, un'armonia
che egli stesso collo sfumato portava alla consonanza di toni,
era quella che lo legava al teoretico Paciolo.

Eran pure in Leonardo caratteri dottrinali. Egli si occupava
da classicista dei problemi della pittura e del disegno, quantunque
le sue osservazioni esprimesse in forma di precetti; onde i luoghi
comuni, propri del pensiero accademico, per suggerir cose che,
di volta in volta, istintivamente si eseguiscono: che cioè i movi-
menti delle figure debbano esprimere l'intenzione onde si sup-
pongono provocati, che nella figura d'un morto non si rappresenti
alcun membro vivo (lebendig) e in quella d'un dormiente alcun
membro desto (wach). Tale banalità che, dice il Moeller, mal si
addice a un Leonardo, informa tutte le sue massime: quando,
per esempio, definisce come si deve rappresentare un uomo di-
sperato, uno in collera, uno che parla davanti a molte persone;
quando dichiara che i gesti devono essere appropriati all'età, al
sesso, alle inclinazioni degli uomini, tutte cose intuitive per un
vero artista. Da questa penosa serie di precetti è uscita un'arte
che aveva pronta per ogni soggetto una forma, per ogni gesto
uno schema, per ogni fisionomia un tipo. (Questi medesimi ap-
prezzamenti ritornano nel volume di Lionello Venturi. Ved. av.).

D'altra parte Leonardo presentiva la degenerazione e avvi-
sava ai mezzi per contrastarla. A questo mirano le celebri formole
colle quali rimanda sempre l'arte alla natura. Se non che la na-
tura può solo aiutare l'arte; essa ne è il punto di partenza, non
lo scopo; lo scopo è l'arte per sè stessa, e in Italia era stato rag-
giunto ben prima di Leonardo, collo stile che s'era creato e i
problemi che s'eran risolti. Ora non poteva Leonardo arrestare
il destino dell'arte, neppure colla Natura che voleva imporle, come
se fosse qualche cosa di speciale e non le avesse istintivamente
servito di base per secoli. Anche i precetti e i consigli informati
a questa convinzione di Leonardo sono, per il Moeller, dottrinali,

accademici, e talora contrari perfino al buòn senso, come quando raccomanda di scegliere da diversi volti le parti migliori di ciasenno, giacchè sarà sempre più artistico il ritrarre la bellezza di una sola forma che il riunir più forme in un'unica bellezza. Il tipo ideale si concreta con accrescimento di proprietà, e ogni stile vive inconsciamente di questo accrescimento, non con l'illusione materialistica, come se un solo individuo potesse riunire in sè le caratteristiche ideali di diverse persone. E accademico è pur Leonardo quando sostiene che la bellezza risulta più efficace dai contrasti. Il contrasto è un trucco se non è offerto dalla cosa stessa, ma è il risultato d'una combinazione. Con tali combinazioni, volti a mosaico e scene a contrasti, si abbandona quel fondamento della natura che tanto Leonardo esaltava, e si finisce nel manierismo al quale lo stesso Maestro non è sfuggito. Questo manierismo sarebbe grave se si dovessero accettare per sue tutte le opere che gli vengono attribuite nei vari Musei; ma il Moeller scarta non solo le discusse, ma perfino qualcuna delle più celebri: la Vergine delle roccie in entrambi gli esemplari, e scarta buona parte dei disegni. La pittura, conclude, fu trattata da Leonardo come un'attività nobilissima, ma solo come una fra tante.

La pittura gli ha insegnato il valore dell'esperienza; d'onde mosse per le molteplici vie del sapere. Leonardo, romantico quale artista, lo è anche quale studioso. È lontano dalla organicità di Kant, di Newton e dello stesso Bacone. La sua maniera di geniale dilettante somiglia molto a quella di Goethe. È vero che ha espresso l'intenzione e la speranza di ordinar le sue note; ma se lo avesse potuto fare, il suo sistema sarebbe riuscito « tutt'altro che leonardesco »; la frammentarietà era la presupposizione del suo pensiero; appunto la libertà di muoversi dove voleva gli consentiva di penetrare molto addentro in ogni direzione.

Questo scheggiarsi, diciamo così, della sua potenza indagatrice gli facilitò l'ascesa a problemi affatto nuovi. Ei non appoggiò le sue verità sulle basi d'una scienza perfetta, il che sarebbe stato impossibile ad una sola mente, per quanto straordinaria, ma le espresse in modo fondamentale, impresse loro il giusto indirizzo. E gli fu possibile in quasi tutti i campi passare anche dalla speculazione alla pratica.

Accanto al teoretico si sviluppò il filosofo, il critico della conoscenza che generalizza le leggi già osservate nella pratica. Si può ben dire ch'egli ha fondato la critica della conoscenza: ponendo i sensi in dipendenza dal fenomeno, fece dell'osservazione l'oggetto che mette in moto i sensi. Non solo, ma anche l'integratrice della critica della conoscenza, va riportata ad origini Vinciane, quella critica del linguaggio che noi ancora aspettiamo e dovrà essere trattata fisiologica- e non metafisicamente;

nulla, egli dichiarò, può esser detto che non debba anche essere indagato, e con ciò presuppose quel pensiero precedente l'espressione parlata (vorsprachliche Denken) che oggi si nega e che tuttavia generò il linguaggio. Come poeta e fantastico Leonardo era un perfetto monista e panteista, ma come pensatore era un dualista pel quale il pensiero è nelle cose e ad un tempo fuori delle cose. Era convinto che le verità da noi esperimentate sono assolute anche se solo relativamente le abbiamo acquisite: perciò poneva l'esperienza come premessa, non come limite della cognizione: così la legge della conservazione della forza che egli presentì si trasformò da una intuizione fisica in una rivelazione metafisica.

Nell'universo, causa prima che opera eternamente e dovunque, vedeva la ragione di tutti i fenomeni, e rinunciava anche all'esperimento argomentando con grande libertà e col più imperturbato ardire di pensiero; integrava la concezione meccanica del mondo con una trascendentale, insita in quella, sostituendo l'esperimento con l'Idea che si fonda su sè stessa mentre si fonda sulla materia. E concluse con la poderosa proposizione, non priva di una trama mistica: il nostro corpo è sottomesso al cielo e il cielo è sottomesso allo spirito.

Accanto a un tale ardore di pensiero l'arte ebbe un posto a lui caro, ma modesto, lo seguiva nella sua vita come lo seguivano i suoi scolari e i suoi stessi quadri, dai quali non sapeva separarsi come fossero parti della sua anima. La Cena, inesportabile, era anche la meno leonardesca fra le sue opere, la meno toscana e la più romana, perchè la composizione vi si svolge, meravigliosamente senza dubbio, ma a spese dello stile. Gli apostoli di Leonardo accanto a quei di Dürer, ne' quali è cosi vivo il carattere e il sentimento religioso, sembrano, fatte le debite proporzioni, figuranti da teatro: leonardesca, nel senso spirituale, è solo la testa di Cristo. Nei quadri che portò con sè è riflessa tutta l'anima di Leonardo, il suo lirismo, il suo romanticismo opposto all'arte romana e classicista. Ha questo romanticismo la S. Anna, il suo quadro più puro, davanti al quale per la prima e l'unica volta gli artisti fiorentini si inchinarono, lo ha la Gioconda, la figura più ben modellata, e la più cara all'artista che sentiva di essersi con essa più che mai avvicinato al suo ideale plastico... lo ha la Flora, e qui l'autore tesse l'elogio del famoso busto in cera che, col Bode, ritiene opera Vinciana. (E. Verga).

MOELLER EMIL, *Leonardos Bildnis der Cecilia Gallerani in der Galerie des Fürsten Czartoryski in Krakau*. Estratto dai « Monatshefte für Kunstwissenschaft », Leipzig, IX, 1916, pp. 313-326, ill.

Dono dell'Autore.

Durante la guerra europea il quadro della Galleria Czartoryski rappresentante la Dama dall'ermellino ed attribuito a Leonardo venne per ragioni di sicurezza trasportato da Cracovia a Dresda. Là, tra gli altri conoscitori, potè sottoporlo a diligente esame Emilio Möller, uno fra i più sagaci studiosi del maestro da Vinci che conti la Germania. Il Möller considera anzitutto il quadro dal lato della conservazione, venendo a concludere che esso è in gran parte ridipinto. Rimangono intatti o quasi pochissimi tratti dell'abito, come gli sbuffi del gomito e, quel che più importa, le parti scoperte delle carni, cioè il viso, il petto e le mani. Conservatissimo poi è l'ermellino, una vera meraviglia di esecuzione e di naturalezza. Quanto all'autore, il Möller fa del dipinto troppa stima per attribuirlo ad Ambrogio Preda, del quale pure egli ha un'alta opinione, forse superiore al merito reale. In ogni modo esso mostra pur sempre maggiore affinità colla maniera del Preda che con quella del Boltraffio, pittore più valente e più autonomo, ma perciò stesso molto meno leonardesco del Preda. Altro è il modo di dipingere del Boltraffio, e solo il bisogno di attribuire il quadro a uno scolaro di Leonardo altamente dotato può spiegare come illustri storici dell'arte abbian potuto pensare a lui. Qui il Möller espone le ragioni per le quali, a suo giudizio, la Dama dall'ermellino non può spettare che a Leonardo. Leonardesco è il movimento della figura che tende a due direzioni diverse e fra loro in contrasto. L'aristocratica distinzione della mano ricorda quella del disegno d'Isabella d'Este nel Louvre. I colori, là dove non furono ripassati, sono di quelli che Leonardo preferiva. La modellazione dello sbuffo della camicia, delle carni e dell'ermellino è finemente graduata. La mano destra, assai somigliante a quella del San Filippo nel Cenacolo, mostra una profonda conoscenza dell'anatomia, quale solo un Michelangelo o un Leonardo poteva possedere. Ma la prova principale che il ritratto fu eseguito dal maestro da Vinci la porge l'ermellino: sapere anatomico, sicura intelligenza della natura, grazia e forza della movenza levano questo particolare del dipinto a tale altezza, che, nel genere, invano si cercherebbe il suo eguale in tutta la storia dell'arte. Degno di rilievo è anche il fatto che, mentre l'animale rappresentato è un furetto, viceversa il colore della pelliccia è quello proprio dell'ermellino. Solo Leonardo, ad un tempo scienziato sistematico e creatore fantasioso, poteva permettersi di variare così uno studio dal vero, poteva fondere così la più diligente riproduzione dei particolari colla maggior libertà creatrice nella figurazione dell'insieme.

Il Möller pensa che il ritratto rappresenti Cecilia Gallerani, l'amica di Lodovico il Moro che, come è noto, fu effigiata da Leonardo nei primi tempi del suo soggiorno a Milano, cioè negli

anni 1483-84. Questa supposizione, già fatta da altri, avrebbe le maggiori probabilità di rispondere al vero se la dama non si presentasse vestita e pettinata secondo quella foggia spagnuola che, come io stesso ho dimostrato, fu introdotta a Milano da Isabella d'Aragona soltanto nel 1489. Se pure non è andato perduto, il ritratto della Gallerani di Leonardo è ancora da rintracciare. (A. Schiaparelli).

MOELLER EMIL, *Zwei bisher unerkannte Bildnisse der Mona Lisa*. Estratto dai « Monatshefte für Kunstwissenschaft », Leipzig, 1918, pp. 1-14, ill.

Il Möller si propone di far conoscere due ritratti della Gioconda i quali, sebbene siano stati più volte riprodotti, passarono fin qui inosservati. Il primo è un disegno a punta d'argento che si conserva agli Uffizi (n. 426), eseguito accuratamente, ma non senza durezza, su carta a fondo verde chiaro. Attribuito da alcuni allo stesso Leonardo, da altri al Preda, esso presenta secondo il Möller una modellazione troppo esagerata, una troppo scarsa intelligenza della forma, un disegno troppo debole perchè si possa assegnarlo al maestro. D'altra parte, confrontando il disegno colla Gioconda, il Möller viene alla giusta conclusione che esso rappresenta monna Lisa. Lo studio diligente di tutti i disegni e quadri di Leonardo e dei suoi discepoli lo hanno persuaso che non si tratta della copia di un lavoro di Leonardo: in tal caso non solo il disegno sarebbe più corretto, ma anche l'ombreggiatura sarebbe diversa. I caratteri della tecnica mostrano che il suo autore fu un artista milanese, che nell'ultimo decennio del secolo XV seguì la maniera di Leonardo; e poichè tra i discepoli di quel tempo il solo Salai accompagnò il maestro a Firenze, così il disegno degli Uffizi deve esser suo. Esso ha dunque un certo interesse, in quanto ci dà la misura delle facoltà artistiche di questo scolaro milanese di cui fino ad oggi nulla sapevamo; ma un'importanza ben maggiore gli deriva dal fatto che, per suo mezzo, noi veniamo a conoscere meglio la persona di monna Lisa ed a meglio apprezzare l'opera dello stesso Leonardo. Chiarissime infatti ci appaiono ora le circostanze in cui Leonardo ritrasse la donna. Mentre ella sedeva volgendo gli sguardi al maestro, il Salai, che stava alla destra di lui, colse la favorevole occasione per fare sul mirabile modello uno studio dal vero. Leonardo allora stava lavorando alla testa: infatti, mentre nel disegno essa, col velo e i capelli sciolti, corrisponde a quella del quadro, la sua posizione sul busto è tutt'altra; invece che lievemente piegata a sinistra come nel quadro, nel disegno è rivolta decisamente a destra. E un'altra cosa ora ci appar chiara: mentre il maestro lavorò di fantasia

nelle parti accessorie del dipinto, quali il fondo e la veste decorata nello scollo di eleganti guarnizioni immaginate da lui, si attenne invece strettamente al vero nel rendere i tratti della dama, poichè, contrariamente a quanto avviene delle guarnizioni della veste, i medesimi tratti compaiono anche nel disegno del Salai. Questo disegno conferma anche che la Gioconda mancava di sopracciglia. Quanto alle ciglia essa doveva averle, sebbene il Salai non le abbia segnate, forse perchè non ritenne che fosse necessario a fissare il carattere e la somiglianza della fisonomia. Se nel dipinto di Leonardo le ciglia ora non si vedono più, ciò si deve alle ripetute lavature alle quali il dipinto stesso fu sottoposto nel corso dei tempi.

L'altro ritratto di monna Lisa sul quale il Möller richiama per la prima volta l'attenzione degli studiosi è a figura intera e si trova in una delle più celebri composizioni di Leonardo, nel cartone della Sant'Anna che si conserva alla Royal Academy di Londra. Da un accurato paragone tra la Madonna del cartone e il ritratto di monna Lisa il Möller deduce legittimamente che tutt'e due rappresentano la stessa persona, e questa constatazione lo conferma nell'idea, già suggeritagli da altre ragioni, che il cartone della Royal Academy sia stato eseguito nel 1503, anno in cui Leonardo cominciò il ritratto della Gioconda, e non già durante il precedente periodo milanese come avevano supposto i critici e i biografi del Vinci. Il fatto che Leonardo diede alla sua Madonna le sembianze di monna Lisa va poi interpretato nel senso che la dama rispondeva fisicamente e spiritualmente all'ideale della Vergine quale l'artista se l'era foggiato. Per conseguenza si deve respingere senz'altro l'assurda ipotesi che a un archetipo di Leonardo possano risalire i numerosi dipinti sparsi nelle collezioni d'Europa e d'America rappresentanti una corpacciuta cortigiana ignuda nella posa della Gioconda. Quelle volgarissime imitazioni furon fatte a Milano e dipendono da un cartone che si conserva a Chantilly e che il Möller crede opera del Boltraffio o almeno della sua bottega. (A. Schiaparelli).

MÜLLER J. D., *Eine Rekonstruktion des Abendmahls von Lionardo da Vinci*. Estratto da « Religiöse Kunst », 1917, n. 4, Verlag des Vereins für religiöse Kunst in der evangelischen Kirche, Berlin; 8°, pp. 15.

È una breve conferenza tenuta in occasione della solenne consegna alla Casa della comunità evangelica in Düren di una *Cena* di Leonardo dipinta dal pittore Federico Schütz di Düsseldorf-Obercassel. Lo Schütz aveva ricevuto nel 1908 dal Callwey di Monaco l'incarico di tentare una ricostruzione della Cena Vin-

ciana utilizzando il materiale leonardesco già conosciuto, nonchè tutto quello che le nuove indagini e scoperte avevano messo alla luce. Passò pertanto l'anno seguente a Milano dopo aver studiato in Friburgo la copia della Cena riprodotta a colori sul disegno della celebre incisione del Morghen e dopo aver preso visione delle teste degli Apostoli di Strasburgo e della vecchia copia di Ponte Capriasca. A Milano studiò l'originale sotto la guida del Cavenaghi. Senonchè, avvertito dal leonardista Müller di Dortmund dell'esistenza di altre copie importanti, si recò a Lovanio per studiarne una che si trovava in un chiostro colà, poi andò alla Royal Academy di Londra per conoscervi quella copia. Fu appunto la grande somiglianza di queste due copie, sia nel disegno come nel colore, che incoraggiò lo Schütz all'impresa della ricostruzione, favorita anche maggiormente da un viaggio al Louvre. Dopo quattro anni infatti di silenziosa e raccolta meditazione e insieme di ripetuti tentativi attraverso schizzi e disegni, l'opera dello Schütz era pronta e una nuova bellissima tela s'aggiungeva alle numerose copie del capolavoro Vinciano.

Vorremmo osservare che la copia della Cena dipinta secondo la grandezza dell'originale dal Vespino (Andrea Bianchi) e dal Bossi studiata nel suo volume sul Cenacolo di Leonardo e fors'anco imitata, o comunque utilizzata nella riproduzione che poi fece del capolavoro leonardesco, si trovava e si trova tuttora non a Brera, come afferma il Müller, ma all'Ambrosiana. (G. Galbiati).

NIELSEN CHR. V., *Leonardo da Vinci og hans forhold til Perspektiven et afsnit af Perspektivens historie.* Udgivet med understottelse af Carlsbergfondet. Med 4 Tavler og 5 Atbildninger i Teksten. II. Kiobenhavn, W. Trydes, 1897; 4°, pp. 71.

Dono del sig. Karl Madsen.

L'Autore ha avuto la buona idea di far seguire alla sua trattazione in lingua danese un riassunto in tedesco, il che ci permette di parlare del suo lavoro.

Alla fine del secolo XV la rappresentazione dei cinque corpi platonici aveva grande importanza per la formazione degli artisti: Pier della Francesca e Luca Paciolo furon rinomati per questo genere di disegni, e si sa quanto abile geometra fosse Leonardo. Paolo Uccello tentò disegnare un poliedro con 72 lati e Dürer nella sua «Melancholia» ci presenta la corretta figura prospettica di un corpo geometricamente composto. Onde risulta che i grandi artisti colla geometria studiavano profondamente anche la prospettiva. Essa fu col tempo trattata a pari colle altre scienze esatte, e l'immagine prospettica, dopo la sco-

perta del Brunelleschi, fu rappresentata dall'intersecarsi dei
raggi visuali diretti all'oggetto col piano di rappresentazione,
proprio come dimostrò il Della Francesca e insegnò a fare Dürer
col suo *sportello*. Il primo aveva anche appreso a utilizzare il
punto di distanza nelle costruzioni del quadrato prospettico.
Si aveva già dunque allora un chiaro fondamento per la prospet-
tiva frontale.

La prospettiva ebbe in Leonardo il suo più grande cultore;
ammaestratovi per altro dal Verrocchio, che il Vasari esalta come
maestro in quest'arte. Nel suo Trattato della pittura ne rileva
la somma importanza. L'Annunciazione al Louvre gli è oggi,
per quasi unanime consenso, attribuita, ma l'Autore dubita di
questa attribuzione perchè Leonardo, per quanto giovane, non
poteva commettere il grave errore di prospettiva che vi si riscontra
nella parte architettonica i cui limiti visuali non coincidono
con quelli del paesaggio. All'incontro nelle due Vergini delle
rocce sono perfettamente osservate le norme relative all'oriz-
zonte. Così nel disegno preparatorio per l'Adorazione dei Magi
agli Uffizi le linee convergono nel punto principale P e l'artista
ha diviso tutto il pavimento in piccoli quadrati prospettici me-
diante linee parallele alla orizzontale passante pel punto di di-
stanza e le suddette linee convergenti sul medesimo, dimostrando
così una piena conoscenza della prospettiva frontale.

Leonardo spiega come si può disegnare a mano libera la
figura prospettica ponendo una lastra di vetro a circa due piedi
dal proprio occhio e seguendo quindi col pennello i contorni della
piramide dei raggi visivi. Quando si vuol disegnare una figura
d'uomo, egli insegna, si deve stare tre volte distante di quanto è
alta e l'orizzonte deve essere all'altezza dell'occhio della figura.
E questa regola segue ne' suoi ritratti. Nel Cenacolo l'orizzonte
è all'altezza dell'occhio di Cristo, ed, essendo questi il punto cen-
trale della composizione, tutte le linee prospettiche si riuniscono
nel suo viso: questa armonia dà all'insieme il carattere grandioso.

Se l'orizzonte è posto così alto in un ritratto deve l'artista
saper padroneggiare così la prospettiva lineare come quella aerea
per distinguere correttamente le proprietà del fondo dalla figura.
L'Autore cita qui altri passi del Trattato per dimostrare che anche
di questo Leonardo ha dato l'idea. Il rapporto da lui indicato
fu accolto anche dai matematici francesi al tempo di Luigi XIV.
Rileva inoltre come molti schizzi accompagnanti il testo nei
manoscritti Vinciani sono condotti in prospettiva e a mano li-
bera con una meravigliosa sicurezza. Egli rappresenta il pas-
saggio al periodo successivo del Rinascimento in cui la prospet-
tiva raggiunge il suo massimo sviluppo colle grandi composizioni
di Raffaello e di Michelangelo.

Il Nielsen continua trattando di Bramante, Pietro Perugino, Raffaello, Peruzzi, Giulio Romano e Michelangelo. (E. Verga).

O' CONOR SLOANE T., *Leonardo da Vinci*. « Science and invention », New-Jork, novembre 1920.

Dono dell'ing. J. W. Lieb.

Pp. 720-721. Commento di alcuni disegni di macchine di Leonardo, ridisegnati in modo libero e' curiosissimo attorno al ritratto di lui. Interessante come segno della popolarità che il Nostro va acquistando anche in America.

OLSCHKI LEONARDO, *Geschichte der neusprachlichen wissenschaftlichen Literatur*. Erster Band: *Literatur der Technik und der angewandten wissenschaften von mittelalter bis zur Renaissance*. Heidelberg, Winters Universitätsbuchhandlung, 1919; 8°, pp. 459.

Dono dell'Autore.

Questa storia della prosa scientifica moderna dell'Olschki, di cui sinora è comparso il solo primo volume, contiene centosessanta pagine dedicate a Leonardo da Vinci. Il periodo che dal medio evo giunge alla fine del Rinascimento vi è studiato in riguardo agli scrittori d'arte e di tecnica che meglio rispecchiano nei loro scritti le nobili aspirazioni di quegli animi, i quali, sentendo il bisogno di liberarsi dalle strettoie della scuola e della scolastica, osavano di guardare il mondo con occhi propri, di svelarne i misteri, di trovare le facili contraddizioni tra una scienza tramandata come perfetta e il frutto recente della osservazione personale. In questa lotta tra scienza e realtà sta il grande contrasto del '400' il germe del rinnovamento scientifico destinato a compiersi nell'opera di Galileo.

Nel capitolo di introduzione l'Olschki espone quella che possiamo chiamare la sua tesi scientifico-filologica, entro il cui concetto viene informato lo svolgimento tutto dell'opera. L'espressione o verbale o concettuale per segni e formule costituisce nelle opere di scienza la scienza stessa, e quindi deve sussistere una relazione tra i metodi di ricerca e le loro espressioni, cioè tra idee, intenti, risultati e la parola o il segno che li manifesti. Perchè ad esempio tra gli scrittori di scienze in questo periodo gli uni scrissero in latino, altri ora in volgare ora in latino, altri, disprezzando la lingua madre, solo in latino o francese? Il fatto non poteva esser determinato dal caso, ma l'uso di una lingua piuttosto che dell'altra si deve riannodare a una tradizione nella quale lo studioso cerca di penetrare con la sua ricerca.

Se gli elementi fondamentali di una esposizione scientifica (proposizione, definizione, descrizione e dimostrazione), costituiscono, nella loro logica rigorosa unità, la scienza stessa, per poter misurare il valore delle diverse trattazioni, prescindendo dal principio su cui esse si basano, sicuro sistema può essere quello di analizzare questi stessi elementi, ricercando quanto in essi si possa riscontrare contrario al logico svolgimento del pensiero, e infirmante quindi la forza dell'argomentazione scientifica.

Nell'opera dell'Olschki noi ci troviamo dinnanzi tracciato nei suoi particolari il quadro culturale del Rinascimento: vediamo come il latino, risorto agli splendori del classicismo presso gli Umanisti, fosse ben diverso dal latino della scuola, mentre anche questo rimaneva estraneo alla vita più vera e più attiva che si viveva tra il popolo, e nelle « botteghe » degli artisti e dei tecnici, i quali, nel connubio dell'arte e della pratica, si affannavano alla soluzione di problemi tecnici e di pubblica utilità. Questa esigenza dello spirito, che era insieme una esigenza dei tempi nuovi, si esplicava per una via propria valendosi del volgare, ossia della lingua viva e parlata, lingua non ancora matura allo scopo, povera di termini e impacciata nelle sue costruzioni. Era questa una necessità che l'Alberti aveva sentito, quando promoveva in Firenze il « certame coronario » e che il Pacioli pure affermava scrivendo in volgare la sua « Summa » e la « Divina proportione ». Firenze, che con l'Alberti aveva così dato l'impulso nel riconoscere al volgare un suo posto d'onore, veniva poi assorbendosi tutta negli studii umanistici, lasciando che ad altri centri, ad altre corti d'Italia, passasse il compito di tener viva questa corrente di studii tecnici, artistici, scientifici in lingua volgare. Per modo che il volgare usato a tale scopo non fu più solo il dialetto fiorentino, ma fu una lingua, che risentì dei varii dialetti delle regioni presso cui ebbe a svolgersi. Segno caratteristico di questo periodo è lo stretto contatto che teneva uniti tra loro gli artisti e i tecnici, tanto che spesso in una sola persona si assommavano le due tendenze: si aveva allora quel tipo che diremo di artista sperimentante, che nella sua natura abbracciava la molteplicità dell'arte affrontandola anche nei suoi problemi tecnici. Il prototipo di questi maestri fu il Brunelleschi, essenzialmente matematico, ma che nella sua *prospettiva pittorica* volle porre la teoria e l'astrazione scientifica a profitto della tecnica: per le sue scarse cognizioni di latino, gli mancarono le vere basi scientifiche, ma egli fu il primo mediatore fra il mondo antico e il moderno, il primo legame tra l'uomo della scienza e quello della pratica.

In L. B. Alberti incontriamo uno spirito veramente armonico, per quanto egli fosse più tecnico che artista. Dotato di larga cultura umanistica, da essa non si lasciò assorbire, attratto invece

nell'orbita dei problemi tecnici, ai quali si dedicò sempre tenendosi in contatto cogli artisti. Egli per primo sentì il problema della lingua come problema culturale e nazionale, sostenendo l'uso del volgare di fronte al latino, scrivendo in volgare il *de pictura* nel quale applica alla pratica problemi fisici e matematici. L'esposizione, per la difficoltà della materia, è insufficiente specialmente nei riguardi dei preliminari scientifici: lodevole è lo sforzo di dare una terminologia geometrica in volgare. I *Ludi matematici* già segnano un progresso dal punto di vista linguistico, ma ancora si è ben lontani da quella che doveva essere con Galileo la vera lingua della nuova scienza.

Nel circolo degli artisti nominati dall'Alberti il primo posto era occupato dal Ghiberti, temperamento più d'artista che di scienziato, al quale fu nocivo quel dilettantismo scientifico inevitabile a chi non possedesse cultura sufficiente per accostarsi allo studio della natura e dei libri. L'arte, secondo l'Alberti, doveva informarsi alla regolarità della natura e la scienza, intenta alla ricerca delle leggi naturali, doveva ad esse sacrificare la fantasia. Ghiberti fu sopratutto artista, e i suoi *Commentarii*, che volevano essere uno studio delle discipline scientifiche, fallirono allo scopo, anche per le difficoltà linguistiche da superarsi e la mancanza di terminologia: hanno invece valore letterario le parti anedottiche e biografiche dell'opera.

Passando al *Trattato dell'architettura* del Filarete, in forma di romanzo utopistico, ci troviamo dinnanzi a un vero monumento della prosa italiana del '400. Esso costituisce la via di passaggio per cui il pensiero moderno si trasporta dalla Toscana in Lombardia, dove il movimento si accentrava alla Corte di Francesco Sforza. Quasi in una appendice si raccoglie la parte scientifica dell'opera: le definizioni vi sono ancora miste di elementi concettuali e di forme rappresentative concrete. Questo tipo di definizioni si spiega con gli intenti pedagogici comuni a tutte le opere scientifiche di allora.

Con Francesco di Giorgio Martini il centro culturale scientifico passa da Firenze in Urbino alla corte di Guidobaldo da Montefeltro, dove una ricca biblioteca di testi matematici offriva il mezzo di compiere scrii studi. Nella sua opera *De Architectura* prevale la parte descrittiva, in uno stile che risente il latino e l'umanesimo, mentre il metodo di ricerca è il solito affidato all'occhio e all'istinto. La possibilità invece di un passaggio dall'empirismo alla regolarità scientifica appare segnata nel *De prospectiva pingendi* di Piero dei Franceschi, pittore e matematico. La prospettiva vi è trattata in progressivo sviluppo dai suoi elementi ai più ardui problemi, con l'innovazione di applicarvi i metodi costruttivi della geometria, metodo che Galileo porterà alle sue estreme applicazioni.

Quest'opera non è giudicabile dal punto di vista letterario:
lo stile è qui il logico seguirsi delle costruzioni, in frasi brevi,
senza pretese, con termini latini, italianizzati e volgari.

❦

Se gli artisti fin'ora ricordati furono i maestri sperimentanti
del secolo XV, nella figura del Pacioli, il noto matematico del-
l'epoca, l'Olschki ci presenta il vero intermediario tra la scienza
e la pratica. Egli lavorò per gli artisti coi quali viveva, e scrisse
in volgare, convinto che il latino non rispondesse alle nuove esi-
genze. Per quanto la forma delle sue opere sia enciclopedica,
pure è animata e percorsa dallo spirito nuovo. Il fatto di aver
studiato con un pittore (Pier dei Franceschi) e di esser stato
maestro presso un ricco mercante veneziano, orientò il suo pen-
siero verso la pratica: onde l'originalità del Pacioli non sta nelle
sue scoperte matematiche, ma nella forma dell'esposizione rivolta
a un pubblico di persone profane alla scienza ufficiale. Così la
sua *Summa* appare come una enciclopedia delle matematiche
pure e applicate con un fine pedagogico. Certo questa forma di
esposizione era contraria al pensiero matematico, ma essa costi-
tuiva appunto il simbolo degli sforzi compiuti in quel tempo per
divulgare la scienza tra un pubblico di tecnici. La esposizione
della *Summa* è breve e arida nella parte tecnica, più ricca e ani-
mata nei particolari episodici. La lingua e lo stile sono una mi-
stura di latino e volgare senza gusto nè arte: ma, per questo primo
tentativo di rendere in volgare le scienze matematiche, va ricono-
sciuta al Pacioli una notevole importanza. Fini letterarii il Pa-
cioli si preoccupò invece di raggiungere nella *Divina Proportione*,
usando un tono patetico eloquente per essere all'altezza dell'ar-
gomento e ottenendo un risultato contrario al *lucidus ordo* ma-
tematico. In quest'opera, sempre basandosi sul principio che anima
anche Leonardo, ossia che l'occhio è la porta dell'intelligenza, e
che ogni conoscenza è possibile solo a mezzo della matematica,
il Pacioli pone tra le scienze l'ottica escludendone la musica:
questo mutamento richiamò l'attenzione sulle scienze figurative,
e la geometria, come base delle arti rappresentative, prese sola
il sopravvento: quindi solo i problemi stereometrici risultano
interessanti e formano l'oggetto principale di quest'opera.
Lo stile ricercato della *Divina Proportione* è dovuto anche
al fatto di essere quest'opera un prodotto di Corte: essa infatti
sorse da una discussione scientifica tenutasi alla Corte e in pre-
senza di Lodovico il Moro; noi ci troviamo ora di fronte a un pro-
blema che interessa da vicino questa nostra recensione, in quanto
ci conduce alla figura di Leonardo: si tratta della questione in-

torno all'*Academia Leonardi Vinci*, espressione che, com'è noto, troviamo nei fogli di Leonardo, come parole centrali di sette di quei ben disegnati nodi tanto caratteristici al Maestro. Respingendo le varie interpretazioni che si vollero dare a questa Accademia, l'Olschki la ricollega alle notizie tramandate da Bernardino Corio, storico di Corte di Lodovico, il quale, parla di un'Accademia milanese che sotto il favore del duca riuniva umanisti, tecnici e artisti. Anche il Pacioli ricorda nella *Divina Proportione* queste riunioni, nominando le persone che vi prendevano parte. Il nome di Accademia con cui veniva indicata era una reminiscenza umanistica introdotta già dai platonici fiorentini. Quanto al fatto di vederle assumere il nome di Leonardo, bisogna ricordare come le accademie sorte nel secolo XV non prendessero il nome nè dal loro fondatore nè da un dato indirizzo, ma da quel personaggio che appariva agli altri superiore. Nella accolta di dotti della Corte milanese questo onore spettava a Leonardo, onde dal suo nome si intitolò l'accademia che Leonardo non istituì personalmente, come pure non ebbe l'intenzione di trasformare in un'accademia di scienze sperimentali, ciò che alcuni vorrebbero sostenere. L'emblema stesso geometricamente intrecciato intorno alle parole riceve così il suo simbolico significato, adombrando in sè quell'armonia ideale tra fantasia d'arte e matematica precisione che stava in cima alle aspirazioni degli artisti in quel tempo.

I tecnici e gli artisti di cui fin'ora l'Olschki è venuto occupandosi sentono tutti viva nel loro spirito la forza di una medesima necessità: quella di collegare il mondo della scienza, rimasto fino allora estraneo alla vita, con la vita stessa, di applicare alla pratica i principii scientifici. Questo processo di trasformazione andava trovando la sua lingua nelle botteghe degli artisti e nelle corti dei principi. L'opera di Pacioli e di Leonardo sta al punto di orientamento di questo sviluppo, tanto scientificamente come linguisticamente: e Leonardo può considerarsi ancora per quanto scrisse e pensò come l'ultimo dei grandi empirici.

Cresciuto in Firenze nel momento in cui la città era pervasa dal soffio mistico, fantastico del platonismo alessandrino, educato d'altra parte nella bottega del Verrocchio, dove i problemi tecnici e pratici venivano di continuo agitati, Leonardo si trovò con sè stesso in un'ibrida forma di contrasto, di cui tutta la sua opera ebbe a risentire gli effetti, anche quando il Maestro si credette affermato nella forma di sapere più obbiettiva e più pura.

Accenneremo brevemente come, in relazione allo studio della anatomia, Leonardo nelle sue osservazioni si trovasse in contrasto coi principii tramandati dalla scuola e come appunto da questa disciplina avessero origine l'avversione di lui alla scienza ufficiale, la sua scepsi e il suo fanatismo sperimentale. Ma, partendo dal concetto che la realtà può essere solo afferrata dall'occhio, si capisce come le concezioni filosofiche e scientifiche di Leonardo non potessero essere esatte: egli si trovò isolato nel suo tempo, assorto nella critica della tradizione scolastica, cui opponeva i frutti del suo modo di ricerca; per quanto questa ricerca fosse comune con quella dei suoi contemporanei, pure essa è in lui maggiore per quantità e migliore per qualità e più profonda: quindi egli è superiore, ma collegato ai maestri del suo tempo. I suoi studi di anatomia, di botanica, di geologia lo portano talvolta assai vicino a soluzioni di problemi scientificamente esatte, che non furono frutto di intuizioni, ma di verifiche: egli non fu mai in caso di ricavarne una legge; e, se non giunse alla formazione di quella scienza che uomini dopo di lui fondarono sul materiale da lui raccolto, la colpa non era dei tempi, ma del contrasto intimo nello spirito di lui, della sua educazione e del modo delle sue ricerche, che non si compivano sistematicamente, ma quasi a caso quando se ne presentassero le occasioni e i pretesti.

L'Olschki si pone la domanda già posta da altri, se le singole ricerche scientifiche di Leonardo si possano collegare per farne una riproduzione scientifica del mondo secondo il pensiero del Maestro: alcuni ritengono che Leonardo stesso avesse l'intenzione di coordinare in questo senso il suo materiale: ma a questo scopo manca la visione di un filo conduttore anche nella scelta dei problemi: la natura, considerata nei suoi fenomeni senza collegamento, impediva in lui la formazione di una dottrina cosmografica. Dai lunghi elenchi di nomi di paradigmi latini, di parole volgari che si incontrano nei manoscritti e che tanto diedero a pensare, sembra ora provato che il Maestro avesse in animo di scrivere un lessico latino italiano, una grammatica latina in volgare, e un lessico italiano per rispondere ai bisogni dei tecnici e degli artisti. Ma l'opera maggiore ch'egli certo intendeva di compiere non doveva avere carattere scientifico, bensì costituire una grande enciclopedia, la prima in lingua volgare, caratteristica per questo che alla parte espositiva di teorie e tradizioni aggiungeva una parte critica e di prove personali: per il resto l'enciclopedia era come le antiche, poichè Leonardo non fu un ribelle nel suo tempo, ma un figlio di quel secolo arido di conoscenze spirituali e pratiche. L'opera di lui non va esaminata in quello che noi crediamo esser stata la sua intenzione di fare, ma nei suoi frammenti.

I frammenti in forma di aforismi e i disegni sono le due forme equivalenti in cui ci venne tramandato il pensiero di Leonardo. L'aforisma è sempre un prodotto di occasione: la ricerca, per lui sempre dettata dal caso e governata da motivi psicologici, trovava nell'aforisma la riproduzione di questo suo carattere di improvvisazione. Così il disegno sostituiva la descrizione: ma nella meccanica, che è fatta da Leonardo in disegni, una figura per sè stessa non ha significato, e la dimostrazione è basata più sul sillogismo che sulla descrizione: le dimostrazioni di Leonardo che partono dalla osservazione, sono matematicamente false. Così risultava che nelle ricerche scientifiche il disegno era l'elemento primario, la parola il secondario.

Con tali premesse non si può più parlare di metodo scientifico e di processo logico e la prosa di Leonardo va studiata con considerazioni psicologiche, stilistiche. Rifacendosi al concetto che la prosa scientifica è la scienza stessa, l'Olschki si pone ad un minuto esame degli elementi costitutivi della prosa e ne viene alla conclusione che in Leonardo mancasse la chiara visione di quel che fosse definizione, descrizione, dimostrazione. Rare sono le sue definizioni e si rifanno per lo più a quelle di Euclide. Singolare esempio è la definizione di *forza*: partendo da un concetto astratto, Leonardo finisce in una descrizione figurativa degli effetti della forza, in un vero brano di poesia, in intima contraddizione col suo positivismo: le definizioni di termini sono date per lo più da tautologie. Se la definizione è la condizione e il *terminus* delle scienze, esso non fu raggiunto da Leonardo sotto questo aspetto. Passando allo studio delle descrizioni, noi sappiamo che le descrizioni scientifiche hanno pure le loro esigenze logiche: molti trovarono che le descrizioni tecniche, meccaniche di Leonardo potevano riconoscersi come vere descrizioni scientifiche: forse a questo risultato più si avvicina il Maestro nelle ricerche ottiche basate su costruzioni geometriche: ma generalmente le sue descrizioni sono ricche di elementi estranei, secondo le eccitazioni del suo spirito. Così pure le correlazioni, le similitudini, le analogie rivestono per lo più un valore di espressioni letterarie e rare sono quelle che abbiano un valore scientifico.

Il sillogismo scolastico era per Leonardo un discorso dubbioso: per lui non esisteva che la *demonstratio naturalis*. La dimostrazione logica si trasforma in un succedersi di fatti, come avviene per la dimostrazione della legge di rifrazione. Si potrebbero distinguere le dimostrazioni di Leonardo in sentimentali e dialettiche, secondo che vi domini il suo spirito fantastico o il razionale. La dimostrazione assume spesso il carattere polemico in forma di dialogo: e la confutazione delle idee opposte rivela sovente la fine ironia del Maestro. Nel problema dei fossili

segue una dimostrazione logica quale non ci risulta in altro
caso, perchè egli parte dall'osservazione e su quella basa il suo
ragionamento, confutando abilmente le tradizioni bibliche e
medioevali: non ci dice le sue conclusioni, ma vi giungiamo per
dimostrazione apagogica e per analogia. In argomenti di filo-
sofia diventa retore e sofista: usa uno stile gonfio e declama-
torio misto di elementi latini. Mentre ad un polo della natura
di lui sta il principio raziocinante, all'altro polo sta la libera
fantasia, che culmina nella forma profetica, usata a scopo di
insegnamento, ma che pure adombra in sè anche leggi fisiche
e matematiche. Onde, concludendo, non si può trovare logica
unità nelle opere di Leonardo: in lui formava un tutto unico
la sua natura artistica e pratica. Se Galilei, Descartes, ecc.
riannodano qualche loro scoperta a idee che già si trovano in
Leonardo, questa non è che una circostanza secondaria nella
storia del rinnovamento scientifico; quello che occorreva era il
rinnovamento dialettico, di cui ·in Leonardo non si ha traccia:
le sue ·scoperte dovevano esser rifatte con nuovi metodi.

 Lo spirito della libera ricerca si moveva sempre nelle strettoie
della mistica e del dogmatismo: l'edificio che ci stava di fronte
non era la scienza, anche i suoi elementi costitutivi non erano
scientificamente fondati. L'Olschki non esita a dire che l'opera di
Leonardo sotto ogni aspetto, ·dal punto di vista scientifico come
dal letterario, fu un lavoro mancato. E questa sua conclusione
negativa egli appoggia al giudizio del Vasari, convinto con questo
suo esame di essersi avvicinato al Maestro più di molti studiosi
che fraintesero con facili entusiasmi la natura stessa del grande
uomo. (Cecilia Braschi).

ORESTANO FRANCESCO, *Leonardo da Vinci*. Roma, Imprimerie
 polyglotte, 1919; 16°, pp. 218.

 Dono dell'Autore.

 I filosofi che si sono occupati di Leonardo o hanno limitato
il loro studio alle proposizioni di evidente carattere filosofico,
o si sono sprofondati nell'esame di particolari circostanze bio-
grafiche, della cronologia delle opere, ecc. Entrambi i procedi-
menti sono difettosi. Non solo ciò che è enunciato nelle formule
tradizionali dello stile filosofico ha significato e valore per la
filosofia; nè tutto ciò che può interessare il biografo, lo storico
ed il critico d'arte è rilevante ed essenziale per conoscere quella
struttura filosofica del genio, della quale le singole presentazioni
biografiche ed estetiche non sono che· modalità secondarie e
contingenti.

 Tutti poi hanno errato quando han preso a considerare la

filosofia, o il pensiero filosofico o le sparse riflessioni filosofiche
di Leonardo come un corpo aggiunto alle numerose sezioni del
suo genio, quale per negargli ogni investitura del titolo filosofico,
rinviando chi sa a quale sede la spiegazione del portentoso ac-
crescimento di verità e di bellezze che realizzò: quale riconoscen-
dogli quel titolo, ma solo per aggiungerlo ai tanti pei quali Leo-
nardo s'impone alla nostra meraviglia.

Eppure doveva essere intuitivo, che una soggettività così
prodigiosamente multipla e costruttiva doveva possedere un
potere interiore altissimo di coordinamento e di dominio quale
non si potrebbe attribuire se non alla più comprensiva disciplina
dello spirito, alla filosofia, a una filosofia espressa o sottintesa,
ma in ogni caso immanente nelle più varie esplicazioni essenziali.
Sotto questo aspetto vuole l'Orestano esaminare e presentare
Leonardo non ai filosofi soltanto, ma a tutti quanti studiano e
si sforzano d'intenderne anche solo le manifestazioni particolari.
L'indagine con cui l'Orestano propone di correggere il difetto
e l'eccesso di tutte le precedenti afferma di essere nuova e tale
da poter venire rifatta con maggior abilità e penetrazione: ma
da non poter essere spostata dalla sede in cui egli l'ha condotta.

Premessi alcuni cenni biografici, l'Orestano rileva quelle
proposizioni fondamentali le quali hanno un evidente e stretto
rapporto con problemi filosofici e, benchè sparse, valgono ad
esprimere le somme linee di un vero e proprio pensiero filosofico
di Leonardo. « Ogni nostra cognizione principia dalle sensazioni ».
« Gli errori procedono non dalla esperienza, ma dai nostri giu-
dizii ». « È necessaria la ripetizione delle circostanze ». « Solo
la formulazione matematica garentisce la certezza della verità ».
Nè questi sono astratti concepimenti, poichè di essi si arma Leo-
nardo come di strumento per le sue indagini sul reale e per le
sue creazioni dal reale. Nè si affermi, come fanno i soliti classifi-
catori, che quella di Leonardo è scienza, non filosofia, quasi che
la scienza nel suo sistema, e fin nelle sue ricerche particolari, non
involgesse tutto un indirizzo mentale necessariamente filosofico,
e quasi che dati principii filosofici, sia come ipotesi e sia come
metodo, non fossero la chiave di tutto il lavoro scientifico. In L.
poi tra le somme enunciazioni filosofiche e tutta l'immensa inda-
gine naturalistica è una correlazione così stretta e continua,
che quelle si possono dire fuse in un medesimo atto mentale con
le singole applicazioni e verificazioni.

Le somme linee del pensiero filosofico di L., se non compon-
gono un vero e proprio sistema di filosofia, sono come il nucleo
vitale di una concezione della realtà e del pensiero profondamente
originale. Le quali potrebbero ancora oggi rendere grandi servizii,
dando vita a tutto un indirizzo solidamente filosofico e scientifico.

Nessuno meglio di lui ha sentito tutto il valore insostituibile del dato empirico, il potere dominatore dei concetti esatti, la eterna trascendenza di un mistero che non si può nè comprendere, nè ignorare. Leonardo offre come una sintesi poliedrica di posizioni che, prese isolatamente, hanno avuto in seguito sviluppi unilaterali in diversi ed opposti sistemi, e che invece nella sua mente si erano già unificate in una intrinseca solidarietà con una perfetta, squisita nozione dei limiti rispettivi. Egli rappresenta inoltre un tipo filosofico del più puro stampo italiano, alieno dalle parzialità, dalle aberrazioni unilaterali, ma in cui il reale e l'ideale, la scienza positiva e la speculazione si fanno un perfetto equilibrio. Caratteri eminenti dello spirito leonardiano sono la originalità, la prodigiosa attività, la ricerca strenua dell'evidenza concettuale e plastica, la preferenza costantemente accordata al concreto, il libero esame sistematicamente esercitato su qualsiasi premessa, anche se universalmente accettata, la continua reazione creatrice dell'io vittorioso sulla dipendenza naturale, ambientale e storica.

Ma v'ha di più: Leonardo è una personalità morale della tempra più pura e più rara. La conoscenza per lui genera l'amore, e la scienza è tutta utile e tutta benefica, non volendo egli, come nel caso dell'invenzione dell'arma sottomarina, propalare le sue scoperte per timore che gli uomini ne facciano un uso malefico. E la scienza è benefica anche perchè insegna a distinguere il possibile dall'impossibile ed evita disinganni e dolori. L. si vota all'arte e per amore dell'arte alla scienza, come ad una missione disinteressata. Tutte le regole ed i consigli che egli propone all'artista sono ispirati ad una severa disciplina morale. I suoi precetti morali non sono dettati per semplice ostentazione teorica. Egli trae dalla propria vita le somme linee del suo pensiero morale e dà ad esse il suggello della sua vita: egli è stato un esemplare singolarissimo di saggezza stoica, dello stoicismo che non è solo dottrina, ma legge di vita. Ed è singolare che L. non esprime il suo pensiero morale soltanto nelle vaghe disposizioni stoiche, ma massime e regole miste a non poche altre riflessioni o ad accenni di dottrine tutte del più puro stampo stoico. Anzi, non solo nel campo etico, ma nella stessa filosofia generale di lui sono visibili singolari corrispondenze, e tutte essenziali, con la filosofia generale dello Stoa.

Dio è in L., come negli stoici, suprema ragione e giustizia e per questo opera non a capriccio, ma secondo leggi. Analogamente al logos degli stoici, il Dio di L. regge l'ordine del mondo e la successione degli effetti fisici e morali. Verso un Dio siffatto l'amore non può procedere che dalla conoscenza e dalla convinzione. Chi se n'attende miracoli e grazie, a prezzo di umiliazioni e di pratiche assurde, è meno che uomo. Studiarsi di acquistare la più grande cognizione delle opere di natura, questo è il

modo di conoscere l'operatore di tali mirabili cose. Stoica è la visione leonardiana di un continuo correre di tutte le cose, e dell'anima umana, insieme coll'essenza incorruttibile di tutte le cose, verso la propria dissoluzione nel grembo della ragione eternamente creatrice. Stoico il parallelismo tra la natura e gli organismi viventi: stoico il sensismo in cosciente opposizione alle sprezzanti confutazioni neoplatoniche dei dati dei sensi e della esperienza sensibile: stoico il concetto provvidenziale della natura che per L. preordina istinti, sentimenti, anche quelli apparentemente non buoni, alla conservazione degli esseri: stoico il realismo che dalla scienza invade l'arte. Stoiche sono le concezioni pessimistiche della natura umana e l'esaltazione del saggio al rango di semidio terreno, quel filantropismo universale recisamente cosmopolita ed apolitico con cui L. si colloca al di fuori e al di sopra delle lotte tra gli uomini e fra gli stati del suo tempo e si oppone alla guerra chiamando le battaglie « pazzie bestialissime ». E parimenti stoico è il suo rispetto della vita umana che è sede dell'anima sotto tutte le forme. Stoici infine il sovrano disdegno di tutti i beni esteriori, il senso austero della dignità divina della vita umana, il suo rigorismo morale, la sua estrema liberalità, la moderazione, la lotta contro le passioni, l'ardore della libertà dello spirito, la suprema costante esaltazione della virtù.

Leonardo — conchiude l'Orestano — ci si presenta quale un esemplare insigne di saggezza stoica e merita di essere non solo giudicato « grandissimo filosofo », ma anche classificato fra i grandi rappresentanti dello Stoicismo. (A. D'Eufemia).

PAOLI Can. VINCENZO, *Leonardo da Vinci*. Catania. Giannotta, 1920; 8º, pp. III-163.

Nella prima parte del volumetto (pp. 1-42) è riprodotta una conferenza su Leonardo, dove non abbiam nulla da rilevare se non, forse, l'aver preso come cosa ammessa da tutti (il che non è) la divisione in tre gruppi dei personaggi del Cenacolo fatta dallo Schuré (che l'Autore per altro non nomina): gli istintivi, gli appassionati e gli intellettuali.

La seconda parte, la più lunga, è destinata a ampliare e integrare la conferenza; non si capisce perchè l'Autore non ha fuso il tutto in un componimento organico.

Il libretto è scritto con garbo, e, quanto alla forma, potrebbe essere adatto per la divulgazione fra la gioventù; l'Autore appare discretamente informato della letteratura Vinciana recente, quantunque non citi quasi mai le sue fonti: ma mi pare scarseggi troppo di critica: prende talora di qua e di là notizie, persino da un romanziere quale è il Mereshkowski, e le mette lì con franchezza

anche quando son discusse o molto dubbie: così fa sua senz'altro la tanto combattuta ipotesi che Leonardo abbia vissuto a Milano fino al 1490 dimenticato e quasi miserabile, accetta quella della Caterina, madre di lui, non solo, ma vi aggiunge del proprio, fantastica che Leonardo, per far fronte ai debiti, abbia ceduto per trecento fiorini a un banchiere ebreo i suoi diritti sull'eredità paterna suscitando le ire dei fratelli, gli fa erigere archi trionfali in onore di Luigi XII dopo la vittoria d'Agnadello, e di Massimiliano Sforza, il qual ultimo gli avrebbe dato uno stipendio e fattogli eseguire il proprio ritratto.

Anche sulla divisione della materia ci sarebbe molto da dire. Il primo capitolo della seconda parte, il più esteso (pp. 43-97), intitolato *la tragedia di Leonardo*, narra le vicende delle sue grandi imprese mancate e delle opere artistiche non compiute, e i casi più sfortunati della sua vita, specialmente durante la dimora a Roma; in due altri capitoli parla di Leonardo come scrittore e riporta buon numero di suoi passi e pensieri; finalmente l'ultimo dedica alle opere minori, comprendendovi la rotella, la Medusa, della quale dice che, «quantunque lavoro giovanile, mostra i segni d'un'intelligenza superiore», e non sa che la Medusa degli Uffizi (a questa naturalmente egli avrà inteso riferirsi), è dai più rifiutata per leonardesca; l'Annunciazione (Louvre), il S. Girolamo, l'Adorazione dei Magi, che giudica colle parole di Angelo Conti, la Gallerani, la Crivelli, la Vergine delle roccie, dicendo con troppa disinvoltura: «l'originale è andato perduto, ma rimangono due copie, una al Louvre, una a Londra» e trovando nella celebrata opera un felice connubio di Rembrandt (sic) e di Correggio, la S. Anna, la Ginevra dei Benci. È, si può dire, un elenco, poco e non bene ragionato; l'averlo poi collocato a sè fuori del quadro della vita e dell'opera di Leonardo, come se quei dipinti non segnassero per gradi insieme collegati lo sviluppo artistico di lui, fa sì che il libro venga meno allo scopo cui deve mirare uno studio sintetico, particolarmente se destinato al popolo e alla gioventù; quello di una visione, sia pure sommaria, ma intera e organica della grande figura del Vinci. Nè posso tacere che l'aver confuso in un fascio colla rotella, colla Medusa, coll'Annunciazione, colla Madonna Litta, e con la dubbia Gallerani, la Vergine delle rocce, la S. Anna e particolarmente l'Adorazione dei Magi, denota una singolare impreparazione a parlar di Leonardo: quelle tre opere hanno un'importanza capitale: l'Adorazione poi, dopo quanto s'è scritto da critici eminenti per illustrarla, deve ritenersi pari, se non pur superiore, al Cenacolo, e ad ogni modo, per il tempo in cui fu abbozzata, vale più del Cenacolo a significare la potenza del genio Vinciano. (F. Verga).

PETTORELLI ARTURO, *Piacenza e Leonardo da Vinci*. « Bollettino storico piacentino », luglio-ottobre 1919.

Dono della Direzione del periodico.

Pp. 81-86. Ricorda la lettera ai Fabbricieri del Duomo per le porte di bronzo, che non furon poi mai fatte. Accoglie le induzioni del Solmi riguardo al soggiorno di Leonardo in Piacenza, nel 1515, al seguito dell'esercito mediceo mosso contro Francesco I. Ricorda l'allusione di Leonardo a Piacenza a proposito dei *nichi*.

PINASSEAU PAUL, *Le Vinci!* Poème dit par M. George France du théâtre d'art à l'occasion des fêtes du quatrième centenaire de la mort de L. de V. à Amboise le 4 mai 1919. Amboise, Bourgeais, 1920; 8°, pp. 3.

Dono dell'Autore.

POGGI GIOVANNI, *La vita di Giorgio Vasari nuovamente commentata e illustrata con 200 tavole*. Firenze, Pampaloni, 1919; 8° gr., testo pp. 63 + LXXVI.

L'idea di ripubblicare la Vita del Vasari integrandola e correggendola con note informate ai risultati della critica moderna fu prima del compianto H. P. Horne che la attuò col suo volumetto pubblicato a Londra dalla tipografia all'insegna dell'Unicorno nel 1903. L'Horne intercalò le sue ampie note alla versione inglese del testo vasariano nella redazione del 1568, disponendole dopo ciascun paragrafo, e in esse aggiunse notizie biografiche, illustrò gli studi giovanili di L. e l'influenza del Verrocchio, riportò le testimonianze che confermano e quelle che infirmano le notizie date dal Vasari, espose i giudizi della critica moderna sulle opere menzionate dal biografo aretino e ricordò i documenti che intorno ad esse sono col volger del tempo venuti in luce. Diede infine riproduzioni delle principali opere Vinciane.

Il Poggi fa la cosa medesima con maggior apparato bibliografico e maggior copia di riproduzioni. Nelle sue note, intercalate al modo stesso dell'Horne, ricorda tutto quanto, di documenti e di plausibili congetture, è stato pubblicato fino ad ora e, cosa non meno utile, riporta le notevolissime varianti fra l'edizione del 1550 e quella del 1568 da lui riprodotta. Alla vita così commentata e, diremo, aggiornata, segue una nota sui mss. Vinciani, cioè vicende, classificazione e identificazione, stesa colla scorta del Piot, del Marks, del Richter, dell'Uzielli, del Mazzenta-Govi e del Mazzenta-Gramatica: seguita a sua volta da un elenco ragionato dei manoscritti stessi.

Alle duecento eccellenti tavole, riproducenti i dipinti e un gran numero di disegni scelti in modo da dare un'idea delle più varie espressioni della magica mano Vinciana, seguono più o meno ampie note bibliografiche dove è ricordato, e talora riassunto, tutto quanto di più ragguardevole è stato scritto sulle singole opere d'arte, di ciascuna delle. quali, quando è possibile, son pure indicate la provenienza e le vicende.

Releviamo le note che ci sembrano più ragguardevoli: Vergine delle rocce: la famosa controversia è riassunta con sobrietà e chiarezza. Il Poggi esprime il parere che fin quando non vengano in luce altri documenti, l'ipotesi più verosimile, per conciliare le notizie documentarie con le ragioni artistiche, è che l'esemplare del Louvre sia stato dipinto. da Leonardo a Milano fra il 1483 e il 1490, e quel di Londra sia una replica eseguita dal Preda coll'assistenza del Maestro fra il 1506 e il 1508 per sostituire l'originale in S. Francesco ritirato da Luigi XII. Le due S. Anna, dipinto, cartone e schizzi, dove sono riassunte le varie congetture sulle vicende dei cartoni. Ginevra dei Benci. Dama coll'ermellino, a proposito della quale l'Autore, non avendo visto che una fotografia, non si pronuncia in modo assoluto, pur propendendo a ritenerla del Boltraffio avvicinatosi singolarmente a Leonardo. Ferronnière, da assegnare, secondo il Poggi, anonimamente alla scuola, senza escludere una partecipazione diretta del Maestro. Leda alla quale crede Leonardo lavorasse negli ultimi anni del soggiorno fiorentino, 1503-1506, e più specialmente a Milano tra il 1508 e il 1513, perchè qualche cosa dovette vederne Raffaello come dimostra il suo disegno di Windsor, ma d'altra parte il non parlarne il Vasari vuol dire che a Firenze non ne sopravvisse a lungo il ricordo, mentre ne parla il Lomazzo e la maggior parte delle copie sono lombarde. Schizzo per la Cena all'Accademia di Venezia, ritenuto dal Poggi autentico. Cartone della battaglia d'Anghiari dove il Poggi si diffonde rievocando le varie vicende di questo lavoro. L'episodio della bandiera è riprodotto dalla copia che si trova ora a Firenze nella fondazione Horne. (E. Verga).

RACCOLTA VINCIANA, Recensioni del IX e del X Annuario:

« Rivista storica italiana », Torino, ottobre-dicembre '1918; « Archivio di storia della scienza », Roma, giugno 1919; « La Perseveranza », Milano, 15 dicembre 1919 (ampio e bell'articolo di Graziella Monachesi); « l'Italia che scrive », Roma, 5 settembre 1919 (E. Troilo); « Bilychnis », Roma, aprile 1920.

« Études italiennes », Paris, I, 1920.

« Burlington Magazine », London (ampio articolo di S. Brinton); « Art and Life », New Jork, febr. 1920.

« Neue Zürcher Zeitung », 19 agosto 1919; « Der Cicerone », Leipzig, VI, 1919 (lusinghiero articoletto sulla mostra ordinata dalla Raccolta in occasione del centenario); Id., X, 1919; « Studien und Skizzen für Gemäldekunde », Wien, I, 1920

RANKIN WILLIAM, *Leonardo's early work.* « The Nation », London-New Jork, 16 may 1907.

<div align="center">Dono dell'ing. J. W. Lieb.</div>

Pp. 451-452. L'Autore tratta dell'Annunciazione agli Uffizi. Esclude tutte le attribuzioni fatte di questo dipinto fino al Berenson che primo si avvicinò alla strada giusta attribuendola al Verrocchio. Il Berenson non andò più in là perchè parvegli vedere un abisso fra questa Annunciazione e quella del Louvre, la quale ne sarebbe una derivazione, ma svolta con un'interpretazione affatto moderna, laddove il prototipo è ancora una sopravvivenza medioevale.

Il Rankin osserva che il problema più importante nel giudicare un artista è quello dei suoi rapporti col maestro, e il punto più importante da stabilire si è quando e come comincia a emanciparsi dal maestro e a diventare sè stesso. Questo non dovrebbe mai dimenticare lo storico dell'arte, giacchè appunto gli uomini meglio dotati, per la brama di imparare quanto più è possibile del linguaggio della loro arte, più strettamente imitano i maestri. Ora l'aver Leonardo, quale lo conosciamo nell'opera sua matura, completamente rinnovato le formole del primo Rinascimento, non può indurre a scartare senz'altro un lavoro giovanile per il fatto che, fino a un certo punto, è legato a quelle formole.

Nell'Annunciazione degli Uffizi la composizione, senza dubbio goffa e sconnessa nel suo schema figurativo, può essere inspirata dal Verrocchio e magari da lui disegnata, ma v'è qualche cosa di spiritualmente nuovo che nè il Verrocchio, nè altri a quel tempo avrebbero saputo fare: vi è il primo tentativo, forse, dell'arte moderna d'interpretare in modo concreto e con una visione poetica la bellezza d'un fenomeno naturale, come sarebbero gli effetti di luce d'un pomeriggio d'estate e il giuoco delle lievi nebbie della valle dell'Arno tra il fogliame. Qui, in questo paesaggio, vediamo la visione e il pennello dell'artista emanciparsi a mano a mano che si allontana dal convenzionale parapetto verso gli alberi, la campagna aperta e le distanti colline, sempre allargando gli intervalli e semplificando il materiale tematico al modo dei grandi poeti del paesaggio. Vi è lo stesso spirito creativo che nei paesaggi delle opere mature, elemento fondamentale dello stile di Leonardo. (E. Verga).

REITLER RUDOLF von D.r, *Eine anatomische-Künstlerische Fehl-
leistung Leonardos da Vinci*. « Internationale Zeitschrift für
Aerztliche Psychoanalyse », Leipzig, IV, 1916-1917.

Pp. 205-207, ill. L'Autore muove dallo studio del prof. Freud
analizzante un ricordo infantile di Leonardo da Vinci (cfr. *Rac-
colta Vinciana*, X, 271 sgg.), per concludere ch'Egli fu, riguardo
alla sensualità, un indifferente, ciò che non ci si aspetterebbe
in un artista che ha ritratto bellezze femminili. Cita alcuni detti
di Leonardo che mostrano il suo disprezzo per l'atto sessuale e
riporta l'opinione del già citato Freud che il Nostro non abbia
mai usato con donne e che si sia limitato ad una « omosessualità
puramente ideale ».

Contrariamente a quanto ci rimane di altri artisti, di Leo-
nardo non conosciamo nessun disegno osceno, solo ci resta uno
schizzo rappresentante, in sezione sagittale, l'atto dell'accoppia-
mento schematizzato a solo scopo anatomico. Secondo l'Autore
tale figura è degna del nostro interesse perchè ci rivela molte
inesattezze e dimostra come, dato il suo disprezzo e la sua fred-
dezza verso l'atto sessuale, lo spirito investigativo di Leonardo
dovesse venire a mancare completamente nella rappresentazione
grafica esatta di tale azione.

La testa del maschio (unica visibile nel disegno in esame)
è femminea, con capelli lunghi e ricciuti. Il petto della donna è
inesatto dal lato artistico perchè le mammelle sono brutte e pen-
dule, e dal lato anatomico perchè Leonardo osservatore, vinto
(secondo l'Autore) da Leonardo nemico dell'atto sessuale, non
poteva osservare con sufficiente imparziale esattezza le màm-
melle di una donna nel periodo di secrezione lattea. Se Egli le
avesse potuto osservare bene, avrebbe di certo notato che il latte
sgorga da diversi e distinti canali galattofori, e non avrebbe di-
segnato un solo canale che scende verso lo spazio peritoneale, se-
guendo l'opinione che il latte traesse origine dalla *cisterna chyli*
e fosse in comunicazione con gli organi sessuali.

L'Autore ammette che Leonardo possa aver avuto a disposi-
zione una sezione di cadavere e che abbia anche avuto qualche
conoscenza sul serbatoio linfatico nello spazio peritoneale, e
ammette che, rappresentando un canale galattoforo scendente
sino ad unirsi agli organi sessuali, abbia voluto mettere in evi-
denza la coincidenza temporanea dell'inizio della secrezione lattea
col termine della gravidanza. Non perdona a Leonardo le sue
inesattezze nello schizzo degli organi genitali femminili, dove
l'utero è assai mal disegnato, mentre riconosce assai più esatti
i genitali maschili. La posizione eretta, in piedi, in cui Leonardo
disegna l'atto del coito, dimostra, secondo l'Autore, la grande

indifferenza sessuale del Maestro, e lo dimostra ancora l'espressione del volto maschile quasi di ribrezzo e di paura insieme, non di beatitudine e di desiderio. L'errore più notevole è però, secondo il Reitler, quello della posizione degli arti inferiori: nella figura maschile è disegnato il piede sinistro, in quella femminile il piede destro; doveva essere esattamente il contrario; ciò denota che Leonardo ha scambiato femmina e maschio. Da questo errore l'Autore deduce una nuova conferma alla teoria della « quasi imbarazzante mancanza di senso erotico del grande artista e investigatore ». (U. Biasioli).

SCHAEFFER EMIL, *Leonardo da Vinci. Das Abendmahl mit einer Einleitung von Goethe.* Berlin, Bard, 1914; 16º, pp. 9 e 46 inc.

Elegante libricciuolo, riproducente l'insieme e i particolari del Cenacolo e i principali disegni che gli si riferiscono. Precede la parte descrittiva della scena, estratta dal celebre articolo di W. Goethe.

SCHIAPARELLI ATTILIO, *Leonardo ritrattista.* Milano, Treves, 1921; 8º, pp. 199, con 40 ill.

Dono dell'Autore.

Questó nuovo Vinciano ha doti eccellenti e originali; il suo metodo di critica è diverso da quello del Beltrami: calmo ed uguale quanto quello è mosso e balzante fra le asprezze della polemica; è diverso da quello del Bode: laddove l'insigne critico tedesco fonda i suoi argomenti più forti sull'esame dello stile e su quello, minutissimo, della tecnica del colore, specialmente negli studi più recenti sulla dama di Cracovia e sulle opere giovanili di Leonardo, lo Schiaparelli dà molto minore importanza allo stile ed al colore come elementi di giudizio, perchè Leonardo, a parer suo, e in questa dimostrazione consiste la parte più nuova e originale del suo lavoro. Leonardo, adottò più volte, per forza di circostanze, stili non solo diversi dal proprio, ma in pieno contrasto colle sue attitudini e con i suoi ideali; e, quanto al colore, il giudizio può troppo spesso venir turbato dai restauri e dalle ridipinture o, comunque, rimaner incerto per l'ignoranza dei metodi di pittura usati dal Maestro nei vari tempi, e per la difficoltà di distinguere quanta parte abbiano avuta i discepoli nell'esecuzione. Egli si affida sopratutto al criterio della qualità, convinto che le opere da lui prese in esame hanno pregi cosi peculiari da rendere impossibile il confonderle con lavori altrui.

Quantunque bene informato della letteratura dell'argomento, lo Schiaparelli dissimula la sua preparazione, onde il suo dire

guadagna in speditezza e perspicuità; è estremamente parco nel
citar giudizi altrui, si astiene dal ripetere gli argomenti addotti
da quei pochi che lo hanno preceduto nella difesa della tradizione
Vinciana, e si limita ad aggiungere dati ed argomenti o nuovi o
prospettati sotto una luce diversa. Così in questo freschissimo
libro troviamo delle vere novità come sarebbero, per esempio,
la già accennata distinzione fra uno stile, dirò così, naturale ed
uno forzato di Leonardo, e il largo impiego della storia del co-
stume, nella quale come si sa lo Schiaparelli è specialmente ver-
sato, per stabilire la cronologia delle singole opere.

Forti furono senza dubbio le ragioni con le quali il Bode at-
tribuì a Leonardo la dama della Galleria Lichtenstein, identifi-
candola con Ginevra dei Benci, ma non tali che tutti ne rimanes-
sero persuasi, quantunque tutti fosser d'accordo nel giudicarla
un capolavoro del Verrocchio o d'uno dei suoi migliori allievi:
Lorenzo di Credi. Il Credi no, obbietta il Nostro, chè tutte le sue
opere, a questa paragonate, non reggono al confronto. E il Ver-
rocchio? Questi fu soprattutto scultore, e come tale intese la
pittura: l'unica sua opera pittorica sicura, il Battesimo, lo prova
in quella parte che è certamente tutta sua. Il volto della dama
non è privo di espressione interiore, come molti vogliono, è solo
impassibile, ma palesa intelligenza ed energia: quella calma spi-
rituale sarà stata una caratteristica della donna e fu merito im-
pareggiabile dell'artista l'averla saputa rendere. Fu osservato
da taluni che quegli zigomi distanti fra loro, quegli occhi allun-
gati e come socchiusi rappresentano un tipo esotico e raro; è
vero: siamo davanti a un tipo mongolico; ma nelle case fioren-
tine vivevano molte schiave provenienti da que' paesi, e i padroni...
Ginevra può benissimo aver avuto nelle vene qualche goccia
di sangue mongolo. Il cespuglio di ginepro nel fondo e il ramo-
scello della stessa pianta dipinto sul rovescio del quadro ben at-
testano, come primo osservò il Bode, si tratti d'una Ginevra.
Ma v'è il ritratto di donna di Casa Pucci, che a questo somiglia
e per la composizione generale e per lo sfondo di ginepro, por-
tante la scritta « Ginevra d'Amerigo Benci » appostavi da un
proprietario del Cinquecento. Il quale, pensa lo Schiaparelli,
conoscendo la relazione del dipinto col quadro ora a Vienna,
lo ritenne una copia dell'originale, fosse pur fatta a memoria
da un modesto pittore che rappresentò un ginepro... poco ginepro.
Inoltre il Bode dimostrò che al quadro di Vienna fu tagliata la
parte inferiore, e scomparvero le mani: il quadro Pucci ha le
mani e ben somiglianti a quelle nel disegno di Leonardo a Windsor
che può ritenersi preparatorio per la composizione inspiratrice
del quadro Pucci.

Affatto nuovi sono i rilievi dello Schiaparelli a proposito dei ritratti della famiglia ducale, nella parte inferiore dell'affresco del Montorfano sulla parete di fronte al Cenacolo. Niuna opera leonardesca è al par di questa documentata: eppure ci fu chi, come il Bossi, dubitò dell'autenticità di que' ritratti, e i più tanto poco vi badarono, da non accorgersi, come s'è accorto lo Schiaparelli, che le figure non son quattro ma cinque: la caduta del colore delle altre permette infatti di rilevare che in origine davanti a Lodovico era un paggetto moro in piedi, simbolo del duca, che dovette andar soppresso nel corso del lavoro, dacchè nè il Vasari nè il Lomazzo ne parlano. E questo moretto ha una parte rilevante nelle argomentazioni del Nostro, in quanto gli permette di rispondere alla obbiezione più forte dei dubitosi: come un artista novatore qual fu Leonardo possa aver fatto que' ritratti i quali, nel metodo tecnico e nella forma stilistica, segnano un regresso; figure in stretto profilo, genuflesse, ligie in tutto alla vecchia tradizione e con particolari degni d'un primitivo, come il bambino Francesco inginocchiato colle mani giunte quantunque in fasce. Leonardo, dice lo Schiaparelli, deve aver sulle prime concepito la composizione in modo diverso dal tradizionale, come proverebbe il moro che, presentando il busto di tre quarti, anzichè di profilo, altera la convenzionale simmetria, ma poi cambiò sia obbedendo ad ordini sovrani, sia per uniformarsi al desiderio dei frati amanti delle vecchie forme. Qui taluno potrà osservare, come io osservo, che i frati avevan dimostrato di saper rinunciare alle tradizioni accettando quel po' po' di novità che è il Cenacolo; ma l'argomentazione del Nostro non perde gran che della sua forza, giacchè là Leonardo creava ex novo la sua libera concezione, qui era vincolato alla preesistente composizione del Montorfano e chiamato a trattare un tema obbligato, ristretto, consacrato da una tradizione tenace.

Ed eccoci al delizioso profilo ambrosiano: alla presunta Beatrice d'Este. I sostenitori del Preda si basano principalmente sullo stile: la figura è bellissima, dicono, ma timida la modellatura, un po' duri i tratti, arcaica la posa di profilo, minuziosa e da miniatore la tecnica. Ma la finitezza, si domanda il Nostro, anche nei minimi particolari, non è forse una delle caratteristiche dell'arte di Leonardo? si badi alla tovaglia del Cenacolo e alla flora della Vergine delle rocce. E tratti duri son pur ne' ritratti

della famiglia Sforza, e la forma arcaica, se val per essi, tanto più varrà per questo dipinto, fatto prima, quando Leonardo, giunto da poco a Milano, avrà con attenzione osservato l'arte locale; e pur in questo caso, o per piegarsi ai gusti del committente, o per far tacere i mormorii dei tradizionalisti, avrà adottato la forma stilistica dei maestri lombardi, dandole per altro uno spirito nuovo d'infinita nobiltà e gentilezza, e forse lo smalto luminoso del colorito sugli esempi del Bursatto, che fu allievo di Van der Weiden, e di Antonello da Messina che fu ritrattista Sforzesco nel 1476. E così l'Autore giunge ad una conclusione opposta a quella accolta dai più: il profilo dell'Ambrosiana non è opera di un lombardo che abbia saputo rapire a Leonardo il più prezioso de' suoi segreti, l'ineffabile dolcezza dell'espressione, bensì di Leonardo stesso che ha voluto in questo caso attenersi alle forme lombarde, ma, attraverso queste forme, ha manifestato il suo spirito non meno che nella Gioconda.

Il Nostro scarta tutte le identificazioni della bellissima figura fin ora tentate, e lo fa con argomenti notevoli, come quando, ad escludere la Gallerani, la quale, per essere stata dipinta da Leonardo « in età imperfecta », avrebbe dovuto esserlo circa il 1483, adduce l'acconciatura ed il costume che son quelli messi in moda da Beatrice e dalle dame del suo corteggio, non prima dunque del 1489. Ei preferisce seguire la strada segnata dal Bertoni che, rilevando la somiglianza del profilo ambrosiano con la figurina di una santa nel libro d'ore miniato a Milano per Anna Sforza, figlia di Galeazzo Maria e di Bona, maritata nel 1491 ad Alfonso d'Este, credette di vedere in entrambe le figure ritratti della medesima principessa. Lo Schiaparelli ammette una certa rassomiglianza fra le due figure. La cronologia è a favore di Anna: il ritratto dell'Ambrosiana potrebb'essere stato eseguito nel 1493 quand'ella venne a Milano col marito per assistere al parto di Beatrice: aveva allora diciassett'anni, l'età che il dipinto dimostra. Ma l'esistenza di due altri ritratti, che il Nostro crede due libere interpretazioni dell'originale, gli fornisce altri argomenti. Egli è convinto che entrambi rappresentino la stessa persona del quadro ambrosiano; l'una (Cracovia collezione Czartoryski) in età più acerba, l'altra (Londra, collezione Salting), di parecchi anni più avanti (io, tra parentesi, farei qualche riserva specialmente pel primo); e da tal convinzione deriva congetture ingegnose, ma non tra le più persuasive del suo lavoro. Se tutti e tre i ritratti rappresentano Anna, qualcuno, forse la madre Bona, potrebbe aver voluto far fare del capolavoro Vinciano due riproduzioni opportunamente modificate in modo che, col sussidio di documenti grafici, l'una rappresentasse il caro aspetto al momento delle nozze, quindici anni, l'altra al momento del-

l'immatura morte, 1497, ventun anno. E Bona, la probabile committente dell'originale, poteva rappresentare i gusti del periodo precedente e, come quella che aveva passato la sua giovinezza alla Corte di Francia dove prevalevano i pittori fiamminghi, poteva, quanto al colorito, proporre all'artista l'esempio del fiammingheggiante Brusatto, suo prediletto pittore, e di Antonello da Messina.

Lo special tipo fisionomico, la zazzera somigliante a quella dell'angelo nella Vergine delle rocce, l'impiego del chiaroscuro, più largo ancora che nell'Anna Sforza, danno al Musicista evidenti impronte leonardesche. L'Autore lo crede dipinto avanti il 1493 giacchè, per quanto la tendenza arcaicizzante fosse in Leonardo artificiosa e voluta, egli deve pure, ripetendo le prove, aver meglio assimilato lo stile de' vecchi modelli, e a questo riguardo, il profilo di Anna, in confronto al Musicista, è più progredito e perciò presumibilmente posteriore.

La dama dall'ermellino è senza dubbio opera d'un grande artista. Laddove il Bode nel giudicarla di Leonardo si attiene particolarmente al colore, lo Schiaparelli bada in generale alla composizione e al disegno, e in particolare ad una caratteristica che, per essere tre volte ripetuta in opere leonardesche di quel tempo, acquista un singolar significato: l'atteggiamento della mano destra della donna è uguale a quello di Filippo nel Cenacolo, colla sola significante differenza che, mentre là il gesto è il solo conveniente all'azione che si compie, qui, pur essendo appropriato al sentimento da esprimere, non è tale che non si possa coll'immaginazione sostituirne un altro, e par quindi una elaborazione del primo motivo preso dal vero. La Vergine della sacra Conversazione, di A. De Predis, presso il Seminario di Venezia, tiene il Bambino coll'atteggiamento medesimo che la nostra dama la bestiuola. Terzo e più proficuo raffronto: il gesto ritorna nella fanciulla col vassoio di frutta, del Boltraffio, nel Museo di New York, ed è naturale che il Boltraffio abbia derivato il motivo dal Maestro.

Se pel profilo dell'Ambrosiana lo Schiaparelli s'è proposto anche il problema dell'identificazione del soggetto, non fa altrettanto per la dama di Cracovia. L'unica identificazione tentata fin ora è quella con Cecilia Gallerani: gli argomenti addotti dall'Antoniewicz, che primo l'arrischiò, e quelli portati poi dal Carotti sono in verità troppo tenui per farli oggetto di meditazione. Ma, a parer mio, meritano d'esser prese in considerazione le osservazioni del Bock alle quali abbiamo poc'anzi accennato (v. sotto questo nome).

Tra gli autori della *Belle Ferronnière* presunti da quanti hanno
voluto negarne l'attribuzione tradizionale a Leonardo prevale
il Boltraffio. Il Nostro ribatte facilmente gli argomenti di costoro,
non dissimili da quelli addotti pel profilo ambrosiano, e per com-
battere gli altri pochi si affida al buon senso più che all'indagine
critica: è impossibile, dicono, che Leonardo abbia rinunciato
alle mani ch'eran per lui un sì eloquente elemento d'espressione.
E perchè? Non può a ciò averlo indotto la committente, desi-
derosa di spender meno, o la ristrettezza del tempo? Troppo lisci
e patinati i capelli? ma la vanità della donna può aver preteso
l'osservanza dell'ultimo figurino della moda. Quanto poi alla
poca espressione della figura, sulla quale molti s'appoggiano,
egli, giustamente a mio avviso, si domanda come si possa chiamar
poco espressivo quel volto con quegli occhioni ammaliatori di
cui la dama dimostra di conoscere tutto l'incanto. Più alto an-
cora che nella dama di Cracovia appare qui, secondo il Nostro,
il genio dell'artista.

Ora bisogna definire il tempo in cui la dama dall'ermellino e
la *belle Ferronnière* furono eseguite. E qui lo Schiaparelli chiama
in suo aiuto la storia del costume. Entrambe le dame sono vestite,
come lo è l'Anna Sforza, alla foggia spagnuola, portata a Milano
da Isabella d'Aragona, la quale non ebbe diffusione se non con
Beatrice d'Este, quindi a partire dal 1491; e perciò entrambe
le figure debbono essere state dipinte tra il 1489 e il 1499 quando
Leonardo lasciò Milano; la dama di Cracovia prima del Cenacolo
dove è ripetuto il gesto del braccio (1490-1495).

La bella dama figurata di profilo nel cartone del Louvre,
coll'ampia zazzera piovente sulle spalle, è quasi universalmente
creduta un disegno originale eseguito da Leonardo nel 1500 pel
ritratto d'Isabella d'Este. Il Seidlitz la vorrebbe del Boltraffio,
ma, chi guardi all'atteggiamento delle mani uguale a quello della
Gioconda, lo escluderà perchè il Maestro avrebbe copiato dallo
scolaro. Potrebb'essere Isabella? il suo costume non è più lo
spagnuolo, è il francese divulgatosi dopo il 1499 quando i fran-
cesi, guidati dal Trivulzio, vennero a stabilirsi in Lombardia;
nulla di strano che Isabella, regina di tutte le eleganze, siasi fatta
ritrarre nella novella foggia. Senonchè è strana l'assenza di or-
namenti e di gioie in lei che le amava tanto: e strana è l'assenza
di sopracciglia mentre in Lombardia non c'era l'uso di strap-
parsele, ed ella stessa ne era ben provvista, a giudicare dal ri-
tratto fattole dal Tiziano. La storia dice che la marchesana di
Mantova era tutta forza e brio, e la dama del Louvre ha un aspetto

indolente. Non può essere Isabella. E chi sarà? E, o almeno può essere, la Gioconda. L'atteggiamento delle mani è identico; ma c'è dell'altro, secondo il Nostro. In entrambe la fronte molto alta per l'estirpazione dei capelli davanti, secondo la moda fiorentina; in entrambe un rigonfiamento dei muscoli orbitali sotto le sopracciglia appena accennate: uguale struttura del viso, e il medesimo tondeggiar delle guance e del mento; uguale la fioridezza « un po' molle della persona », uguale l'età; coincidenti le misure delle varie parti del viso prese dallo Schiaparelli su fototipie alla medesima scala. Nè alla dama del cartone manca un lieve sorriso enigmatico già da altri notato.

E qui il Nostro vuol ricostruire coll'immaginazione la vicenda di questo ritratto in due diverse fasi. Monna Lisa apparve a Leonardo quand'egli, tornato a Firenze, aveva ripreso i suoi studi sul sorriso nei fanciulli e nelle donne per valersene nella S. Anna: il sorriso della dama lo colpì e se ne vede il riflesso appunto nella S. Anna nel cui volto già il Möller riconobbe le fattezze della Gioconda. Poi volle farle il ritratto e la immaginò dapprima come la vediamo nel cartone del Louvre, dove la posizione di profilo fu probabilmente suggerita dalla linea elegantissima che avrebbe così assunto la zazzera. Formato il cartone, l'artista incontentabile vi trovò difetti, e qualcuno invero ve n'è; in questo momento rivide Lisa, vestita a lutto, co' capelli disciolti, coperti d'un velo nero: mai l'aveva vista così bella: volle rifare daccapo il lavoro tutto mutando tranne la posa delle mani, e, dopo qualche esitazione, di cui è traccia nello schizzo di busto femminile agli Uffizi che il Möller recentemente designò quale studio per la Gioconda, ci diede il grande capolavoro. La storia è immaginata, ma non inverosimile.

Le poche notizie, senza dubbio esagerate, tramandateci dai contemporanei sulla lentezza e l'instabilità di Leonardo nel lavorar di pittura hanno provocato e favorito la leggenda ch'ei lasciasse quasi tutto agli allievi. La responsabilità maggiore del radicarsi di questa leggenda spetta a quel buon frate da Novellara che, nell'aprile del 1501, scriveva da Firenze ad Isabella Gonzaga: « la vita di Leonardo è varia e indeterminata forte sì che par vivere a giornata », e, dopo aver descritta la composizione del cartone della S. Anna, soggiungeva: « non ha fatto altro: solo due garzoni fanno ritratti ed egli a le volte in alcuno mette mano ». Ecco l'argomento principe di quelli che contestano al Vinci quasi tutti i ritratti attribuitigli dalla tradizione, e anche di quelli più moderati che, pur riconoscendogli di taluni la com-

posizione, vogliono distinguere in che consista la cooperazione degli allievi. Chi ci dice, domanda lo Schiaparelli, che i ritratti a cui attendevano i « due garzoni » siano mai passati per opere del Maestro, quando si sa che a Firenze, in quel tempo, ei non fece che la Gioconda? E quanto al volere dalle tonalità del colorito e dalla pennellata più o meno larga riconoscere la mano del Boltraffio, o del Preda in questo o quel dipinto, è fallace criterio perchè quand'anche, come è probabile, l'uno o l'altro vi abbian cooperato, in parti sempre secondarie, avranno cercato di attenersi il più possibile al fare di lui.

Nel trattare alcuni tra i problemi più ardui e complicati della critica Vinciana entro il campo dell'arte, lo Schiaparelli ha portato argomenti e giudizi nuovi e in parte persuasivi; ma anche là dove le sue induzioni possono lasciar perplessi, esse contengono semi di meditazione che non debbono andare, e non andranno perduti. Dal suo libro esce un Leonardo un po' diverso da quello che ci eravam figurati finora: un Leonardo che in talune occasioni ha voluto e saputo dominare l'impulso del suo genio strapotente per adattarsi in certo modo a tendenze e predilezioni diverse dalle sue. (E. Verga).

SCHLOSSER von JULIUS, *Materialien zur Quellenkunde der Kunstgeschichte.* III Heft, *Leonardos Vermächtnis; Historik und Periegese.* Estratto dagli « Atti dell'Accademia delle scienze di Vienna », 1916; 8°, pp. 76.

Dono dell'Autore.

Pp. 1-33. Rapida rassegna bibliografica della letteratura Vinciana, specialmente in quanto interessi la storia dell'arte. Vicende dei mss., antiche redazioni del Trattato della pittura, edizioni del medesimo e di altri mss. Pubblicazioni illustrative suddivise, per quanto è possibile, sistematicamente.

Dalla pag. 18 alla 33 ampio esame delle teorie di Leonardo nel Trattato della pittura, meritevole di un riassunto.

Nel Trattato convergono tutti i temi della critica del Rinascimento, a cominciare dalla discussione sulla gerarchia delle arti; tema per sè ozioso e accademico, che ha le sue radici nei contrasti popolari del medio evo, ma da Leonardo connesso in modo vitale coll'artistico. Accanto ai sofismi tradizionali troviamo nel suo dire argomenti nuovi e profondi che il tardo Cinquecento andrà poi ripetendo. Già ne' giudizi sulla poesia si mette in contrasto coi concetti del medio evo che aveva innalzato lo scritto e la parola sopra l'immagine, laddove per lui la conoscenza più determinata e chiara è data dalla visione: la poesia dà ombre, la pittura dà le cose stesse; la fede nell'oggettività, non offuscata

da alcuna riflessione teoretica, non potrebbe essere espressa in modo più ingenuo e puro. Predomina in questa concezione lo spirito dell'indagatore, che si porta diritto sul terreno del sapere guadagnato coll'esperienza, dell'ingenuo realista al quale gli oggetti determinano il pensiero.

La più grave obbiezione colla quale doveva fare i conti era l'ancor tenace teoria, propria della dottrina artistica medioevale, del profondo significato simbolico dell'immagine: ma da abile schermidore ammette, anzi sostiene, che il linguaggio simbolico è accessibile anche al pittore come l'intende lui. Ma mentre il pittore imita le cose naturali con mezzi che trova in se stesso, il poeta deve ricorrere alla retorica, alla filosofia, alla teologia. Leonardo, ritenendo il poeta manutengolo di cose rubate in vari campi, deprime, è vero, la fantasia poetica; ma con ciò vuol colpire la *poetica* che al suo tempo andava per la maggiore. Comunque, non ostanti le esagerazioni sofistiche, domina nel suo dire un concetto tutto moderno: l'opposizione a ciò che è estraneo alla forma.

Ultima tra le arti pone la scultura e lo fa con sofismi dove talora riecheggiano le idee dell'antichità, rinnovate per altro dal suo finissimo spirito di artista · pensatore. Più apprezza il rilievo, e si comprende, perchè, dopo Ghiberti e Donatello, questo genere di plastica pittorica aveva conquiso gli animi: ma è pronto a rilevarne i difetti di prospettiva: ed ha ragione perchè la prospettiva in rilievo non ebbe fondamento scientifico se non molto tempo dopo col matematico Ubaldi.

Nonostanti i richiami a dottrine antiche, Leonardo pensa profondamente e modernamente, ed assai più de' suoi contemporanei. Non intende l'imitazione della natura alla lettera, ma come un fatto spirituale, come un'assimilazione della fantasia. La suprema espressione della pittura vede nel rilievo, nella rigorosa modellazione con luci ed ombre. Nell'Adorazione dei Magi è realizzata questa sua dottrina: in essa vediamo come non i colori lo preoccupino, ma la forma plastica e chiara. Allo stesso modo nessuno prima di lui, e per molto tempo dopo, ha compreso e descritto con tanta penetrazione gli effetti della luce libera del sole, nè i fenomeni atmosferici: ma in questo campo non vuol passare dalla teoria alla pratica: consiglia invece luce diffusa, cielo coperto, e si capisce dacchè mira al rilievo.

Il secondo punto principale della pittura è per Leonardo la espressione che consiste, più che altro, nel movimento dei gesti, della fisionomia, di tutto. Il colore vien per ultimo, lo dichiara in modo preciso e duro. Ciò non vuol dire che un indagatore della sua forza non abbia anche qui fatto peregrine osservazioni. Basti ricordare le belle note sulle ombre colorate e sui riflessi; ma son

note di studioso, nella pratica non ne tien conto. In genere, nella teoria dei colori sta colla scuola aristotelico-teofrastica.

È oramai accettato che Leonardo, senza rinunciare al suo atteggiamento contrario alle dottrine e ai metodi della scolastica, si interessò alle speculazioni del medio evo. Così, anche per una disciplina tutta moderna qual è la prospettiva, attinse al Peckham di cui riporta alcuni passi. Ma principalmente elaborò quella disciplina foggiata in Toscana, dell'Alberti a Pier della Francesca, per trasportarla poi in Lombardia e innestarla in quella che nell'Italia settentrionale aveva avuto un bello sviluppo, sì che taluni problemi quassù discussi erano ancor ignoti ai toscani. Nè accontentandosi di questa, ch'era prospettiva lineare, fece pel primo osservazioni fondamentali su quella della luce e dell'aria.

Meravigliosa, specialmente pe' suoi rapporti colla dottrina delle proporzioni, è la legge, per la prima volta, a quanto pare, riconosciuta e formulata da Leonardo, dell'impicciolimento prospettico rispetto alle distanze: la quale prova che oggetti di ugual grandezza, le cui distanze procedono in proporzione aritmetica, sono impiccioliti in rapporto inverso, cioè in proporzione armonica, $\frac{1}{2}$, $\frac{1}{3}$, $\frac{1}{4}$. L'importanza di queste osservazioni è accresciuta dal riferirsi che fa Leonardo alla musica, il cui tema delle progressioni aritmetiche e armoniche, spiegato da Plutarco nel suo libricciuolo sulla musica degli antichi, interessò molto il Rinascimento.

Quanto alla dottrina delle proporzioni, Leonardo non l'ha trattata secondo il rigido sistema tradizionale, bensi ha riflettuto sui mutamenti che esse subiscono per via del movimento. Nel resto richeggiano in lui le teorie tramandate dagli antichi, dell'eccletismo artistico. Quando insegna di collegare gli studi di ben proporzionati modelli in una armonica, piacevole unità, vuol metter in guardia contro un pericolo cui soggiacquero gli artisti dell'ingenuo realistico Quattrocento, e che è sempre una minaccia pel pittore: quello di prendere inconsciamente per modello il proprio corpo.

Le dottrine di Leonardo germogliano dalla pratica, dalla vita. Al contrario del suo predecessore, G. B. Alberti, egli non teorizza. Lo segue talora, come nel concetto della composizione, e non poteva non farlo senza rinnegare il suo tempo; ma di quanto si lasci indietro il Quattrocento e precorra il secol nuovo mostran le sue censure dell'antico ingenuo stile. Ammira, è vero, profondamente Giotto e Masaccio, e in ciò meravigliosamente rivela il suo sentimento verso i grandi genii suoi pari che avevan rivelato all'arte il *valore tattile*, quel *rilievo* a lui tanto caro. Ma nello stesso tempo l'araldo del Cinquecento combatte i mezzi artistici primitivi, il rappresentar per esempio un bambino colle

proporzioni d'un grandicello, arcaismo fiammingo sì a lungo favorito in Italia, lo sviluppare in un sol quadro un'azione in diversi momenti successivi, l'ingenuo abuso degli abiti contemporanei, e l'uso di fissar drapperie sopra modelli per copiarle. Ma veramente meravigliosa è la scarsa considerazione di Leonardo per l'antico. Quest'idolo nazionale lo ispira solo in una cosa accessoria, nel trattamento degli abiti: in tutto il resto è estraneo allo svolgimento del suo pensiero.

I frammenti Vinciani, conclude lo Schlosser, sono il più grande monumento lasciatoci dall'intera letteratura artistica italiana: solo il patrimonio letterario di Dürer, che ha taluni punti di contatto con quelli, può reggere al confronto. (E. Verga).

Schuré Edouard, *Léonard de Vinci. Sa vie et sa pensée.* A propos de son quatrième centenaire. « Revue des deux mondes », Paris, 15 aprile-1° maggio 1919.

Pp. 803-835; 114-135. L'Autore si ritiene in grado di presentare Leonardo in una luce nuova, nella sua psicologia segreta e nel laboratorio profondo del suo pensiero. Il fulcro delle sue osservazioni, senza dubbio originali, ma troppo spesso impotenti a sottrarsi al dominio della fantasia, è questo concetto: il pensiero e l'opera del Vinci furono segretamente governati dalla indagine di tre profondi misteri: il mistero del male nella natura e nell'umanità, quello del Cristo e del Verbo divino nell'uomo, e quello della donna. In sulle prime l'opera sua, divisa e straziata fra il tormento della scienza e il sogno dell'arte, pare un caos di imperfetti frammenti, ma osservata alla luce di queste tre idee che ne sono il motivo conduttore, si rischiara nel suo ritmo e si ordina in un tutto luminoso.

Fin dalla gioventù, nell'angelo sul battesimo verrocchiano e nella terrificante rotella, Leonardo rivela le due correnti simultanee e contrarie che dovranno dominarlo a vicenda: un idealismo appassionato e un'ardente curiosità di comprendere tutte le manifestazioni della natura, le cause profonde di tutte le forme della vita.

La straordinaria potenza dell'ingegno lo portò così in alto nella scienza che per un momento potè credere d'aver afferrato il tutto: era risalito a Dio. Senonchè il primo Motore, se poteva bastare a spiegar la terra e i suoi tre regni, non gli bastava a spiegar l'anima umana: Leonardo non sapeva credere all'anima separata dal corpo: ricaduto dall'immensità del cielo nella solitudine dell'anima, si trovò a faccia a faccia col mistero del male: capì allora che l'esperienza e la ragione erano impotenti a penetrare negli arcani più remoti della natura, ci voleva l'intuizione; ecco

perchè ricorse all'arte per scrutare questo mistero. Così i suoi dipinti e i suoi disegni, per quanto pochi siano, misteriosamente, ma invincibilmente ci attirano nel mondo delle cause prime. Questo è il fascino unico e superiore di Leonardo. Un primo riflesso del mistero del male è nella rotella: il male scoperto nella natura. Più tardi si dà a studiare le deformazioni della fisionomia umana sotto l'azione delle passioni malefiche: è il male analizzato nell'uomo. Poi lo attrae il male nelle tradizioni mitiche ed ecco in una specie di visione sintetica il serpente, il dragone lottante col leone (disegno agli Uffizi), la Medusa d'una bellezza terribile. (Ma non sa lo Schuré che la Medusa degli Uffizi è dai più oramai ritenuta un lavoro fiammingo?).

Lasciato, senza risolverlo, il mistero del male, Leonardo affronta il mistero divino. Il Cenacolo. Un abisso lo separa dai suoi grandi rivali, Michelangelo, Raffaello, Correggio: in questi regna l'unità perfetta fra il pensiero filosofico e il religioso (il che per l'arte è un vantaggio); in Leonardo il pensatore è in lotta coll'artista: a differenza degli altri egli scarta la teologia dalle sue speculazioni. Come filosofo astrae da Dio, dall'anima e dal mondo invisibile, ma ogni qualvolta vuol penetrare nelle cause prime si trova davanti a Psiche: da una parte lo incatena la natura, dall'altra l'anima luminosa, ma inafferrabile, lo attira ad altezze sublimi. Un profondo sentimento religioso è in lui, ma non è la fede indurita dal dogma: è come un'acqua dormente pronta a lasciarsi assorbire da un raggio di sole. Questo sole doveva raggiare per lui nel Cenacolo. I suoi predecessori, Giotto compreso, avevano trattato il soggetto in modo commovente, ma senza sospettarne la profondità, senza rilevare la scala dei valori negli apostoli e l'immensa superiorità di Cristo su di loro: per Leonardo invece quel tema volle dire render visibile il momento psicologico del dramma divino che si svolse nel mondo, dipiugere nello stesso tempo il contraccolpo di questo atto negli apostoli dai differenti caratteri, rivelarne la natura col suo effetto sull'umanità. Tuttavia nell'idea prima, secondo la sua concezione scientifica dell'universo, il divino non gli appare che come il risultato dell'evoluzione umana, la quintessenza dell'uomo sotto la forma della bontà perfetta e della carità suprema. Solo più tardi dovette accorgersi che c'era in Gesù un elemento miracolosamente superiore all'umanità, e qui l'artista padroneggiò il pensatore scoprendogli un nuovo mondo.

Nella sua calma rassegnata Cristo si dà tutto intero e tuttavia resta inaccessibile: la sua anima vive nell'universo, ma resta solitaria come quella di Dio. Gli apostoli che si agitano intorno a Lui non sono pescatori di Galilea: sono tipi regali dell'umanità eterna: la quale vi è rappresentata in tre gradi della sua ge-

rarchia morale. Sono tre classi d'uomini: gli istintivi, gli appassionati e gli intellettuali spiritualizzati: le classi che ritrovansi in tutti i popoli; intorno a Gesù sono i discepoli della lettera, quelli del sentimento e quelli dello spirito, non aggruppati a parte, ma mescolati come sono nella vita, e pur sempre perfettamente riconoscibili: Schuré li identifica tutti e mirabilmente li commenta.

Mistero dell'eterno femminino: la Gioconda.

Che avvenne fra Monna Lisa e Leonardo, esseri entrambi eccezionali ciascuno nel proprio genere ? non un romanzo passionale nel senso volgare, ma un dramma spirituale, una specie di lotta fra due grandi anime che cercano di penetrarsi e di vincersi senza riuscirvi. Conscia del suo potere, Monna Lisa doveva possedere la scienza pericolosa del bene e del male: in lei Leonardo contemplò stupito i due poli della natura e dell'anima che fino allora aveva visto separati e opposti l'uno all'altro. E qui lo Schuré si addentra in una specie di romanzo rispondente al motivo predominante e alla conclusione del suo dramma su Leonardo: dopo avere a lungo celato il segreto della sua anima, come presaga che, conosciutolo non l'avrebbe più amata, la Gioconda erompe alla fine sul punto di doverlo lasciare: « tutto il bene con l'amore e tutto il male senza », e lo invita a seguirla: Leonardo esita, soffre, rifiuta per seguire la scienza. (E. Verga).

SCHUSTER FRITZ, *Zur Mekanik Leonardo da Vinci's* (Hebelgesetz, Rolle, Tragfähigkeit von Ständern und Trägern). Erlangen, Junge, 1915; 8°, pp. 153.

Dono dell'Autore.

Venuti in possesso di questo importante lavoro quando la stampa del presente annuario era già inoltrata, siamo costretti a limitarci a rapidi cenni. Tre argomenti speciali della meccanica Vinciana, la legge della leva, la carrucola, la resistenza dei sostegni, vi sono studiati con metodo e con ampiezza; l'autore procede riportando sempre i passi di Leonardo, nell'originale e tradotti, e sempre raffrontando i concetti di lui a quelli dei predecessori. I risultati di questa indagine, senza dubbio accurata, non sono troppo favorevoli a Leonardo. Veggano i competenti se le deduzioni dell'autore siano da approvare o possano essere confutate.

Ecco le principali conclusioni. La teoria della leva era già conosciuta prima di Leonardo, cosicchè egli non ha potuto aggiungervi alcunchè di nuovo. Ha invece il merito d'averla chiarita con molti esempi, il che i suoi predecessori non han fatto. De' suoi calcoli sulla leva molti sono esatti. Riguardo alla posizione d'equilibrio orizzontale è in contraddizione con sè stesso.

Così pure nel calcolo delle tensioni prodotte da un peso attaccato a due corde, accanto a considerazioni esatte, risultanti da una elegante applicazione della legge della leva, troviamo gravi errori dovuti al non aver Leonardo avuto un'idea chiara del principio della direzione delle forze, il che è anche provato dal modo di trattare il problema del puntello collocato obliquamente (*Problem des schief angelehnten Stabes*).

I suoi calcoli dello sforzo sugli appoggi di una trave collocata non simmetricamente (*über die Auflagerdrücke eines unsimmetrische unterstützten Trägers*) sono esatti, e risultano verisimilmente da esperimenti personali.

In questi studi Leonardo si presenta in un duplice aspetto: da una parte non si può dire che abbia creato dottrine nuove perchè la sua opera teoretica è ristretta; inoltre il concetto della « gravitas secundum situm », che presso i predecessori era inquinato di molti errori, è da lui applicato in modo poco felice, come da chi non abbia una esatta nozione del concetto della direzione delle forze. D'altra parte il Vinci ha, insieme a tanti altri meriti, quello precipuo d'avere, colla fondazione e la pratica del metodo sperimentale, sgretolato l'edificio della scienza aristotelica dove, prima di lui, si ricoverava ogni principio di scienza naturale.

Le vedute di Leonardo sulla carrucola sono anch'esse in parte giuste, in parte sbagliate, ma rappresentano, in confronto a quelle de' suoi predecessori, un progresso.

I calcoli sulla resistenza dei sostegni, verticali e orizzontali, non si incontrano in alcuno de' suoi predecessori e sembrano dipendere da esperimenti da lui stesso fatti: i cui risultati si avvicinan di molto alle odierne formule della stabilità.

In complesso, per tali argomenti, Leonardo dipende direttamente dai greci, dai romani, dagli arabi e dalla scuola di Giordano Nemorario, alle cui teorie nulla di nuovo ha aggiunto. L'autore, pur riconoscendo esatta la maggior parte della trattazione Vinciana dei problemi della leva e della carrucola, non può aderire al giudizio fino ad ora incontrastato che il Vinci abbia pienamente dominato quei problemi, e tanto meno a quello dell'Elsässer che li abbia pel primo, e colla massima chiarezza, dimostrati. Perchè già Erone e Giordano avevano conosciuto il concetto del braccio di leva « potenziale », e chiaramente espresso la legge della leva nel caso che le direzioni della forza facciano un angolo qualunque coll'asta della leva: (*für den Fall dass die Kraftrichtungen beliebige Winkel mit der Hebelslange bilden*). Leonardo s'è impadronito di questi concetti ed ha il merito di averne dimostrato l'applicabilità in numerosi casi.

Andrebbe assai lungi dal vero chi volesse giudicare Leonardo valutandone gli errori coi criteri della scienza moderna, ma al-

trettanto si allontanerebbe dal vero chi pretendesse di trovar questi criteri nelle sue dimostrazioni. Bisogna piuttosto confrontare le premesse, su cui poggia la sua concezione, colle sue applicazioni. Poichè al suo tempo non esisteva un modo d'espressione precisa e matematica, era per lui difficilissimo definire nettamente i suoi concetti, e leggi che hanno valore universale considerar come tali. Queste sfavorevoli condizioni accrescon di molto le benemerenze che egli si è acquistate colla sua passione per l'esperimento e colle sue molteplici esperienze pratiche. Se anche il giudizio di Wagner che Leonardo congiungesse in perfetta unità « sapere e potere » (Wissen und Können) non sia da accettare, considerando i molti errori in cui è caduto, egli fu tuttavia, senza alcun dubbio, un uomo, che per la vastità della dottrina, per le attitudini pratiche e specialmente per l'indipendenza del pensiero, superò, di gran lunga tutti i contemporanei.

SCOTTI ANITA, *Otto Ludwig in seiner Stellung zur italienischen Renaissance. Inaugural-Dissertation zur Erlangung der Doktorwürde der h. phil. Fakultät der Universität Freiburg i. U.*, Zürich, Kreutler, 1916.

La Scotti indaga in questa sua buona dissertazione i rapporti del Ludwig con l'arte e la coltura italiana, asserendo che il poeta tedesco molte idee sull'arte italiana andò formandosi non propriamente in modo diretto, ma quasi intuendo attraverso la lettura, lo studio e l'assimilazione di Shakespeare. E non solamente le idee sull'arte, ma anche quelle filosofiche.

La Scotti ha poi un lungo capitolo dedicato esclusivamente al Ludwig e a Leonardo insieme studiati: perchè, se le due genialità sono tanto divise nel tempo e nello spazio, esse presentano tuttavia molti punti di contatto reciproco e si completano a vicenda. Leonardo e Ludwig infatti, come ricercatori e artisti, combatterono con le medesime armi, sebbene l'uno su terreno negativo, l'altro su base positiva, per il riconoscimento d'una genuina, vera e artisticamente valida autorità: la natura, ossia la realtà degli esseri, la quale è in contrasto con qualsiasi falsa autorità. L'atteggiamento spirituale di Leonardo e di Ludwig pertanto ricevette sicurezza e armonia in quanto che entrambi posarono il loro sguardo placidamente su tutti i fenomeni del cosmo per godere la vita in una serena concezione delle cose, senza pessimismo, pienamente appagati di fronte alla realtà, ingenuamente rispettosi davanti al sublime. Avvenne quindi che Leonardo e Ludwig, quantunque sì diverse nature, arrivassero

ad un eguale risultato nel modo di concepire il mondo e d'avere una fede religiosa: Leonardo parte dallo studio delle scienze naturali, diremo così, da un materialismo pratico; e attraverso il meccanismo e il dinamismo perviene all'idealismo assoluto, donde raggiunge, felicemente conciliando le due vedute unilaterali e parziali, quel profondo realismo che poggia a caratteri strettamente scientifici. Parimente Ludwig, prendendo le mosse dall'opposto principio, cioè dall'idealismo estetico e dal romanticismo, attraverso concezioni materialistiche e anche spiritualistiche, arriva ad un realismo di base perfettamente fisiologico-patologica. Pure nel campo dell'arte il concetto estetico in entrambi ha origine in eguale misura nel concetto dell'arte che tende ad avvivare per mezzo del capolavoro creato. Concepire come anima quello che è natura, addentrare sè stesso nello spirito della natura, vivificare la natura, tale è, in una parola, l'assunto estetico di Leonardo e di Ludwig. Con siffatto concetto dell'avvivamento della natura balza fuori nei loro capolavori tale un'armonia che s'accorda col rispetto e la venerazione quasi panteistica del mistero. La Scotti, che mostra di conoscere assai bene anche la bibliografia leonardesca, ravvicina le due figure anche nell'ultimo capitolo là dove tratta di Ludwig nei suoi rapporti con la Rinascenza italiana. (G. Galbiati). .

SEIDLITZ von WOLDEMAR, *Leonardo da Vinci, zu seinem vierhundertsten Todestage.* « Deutsche Rundschau », 1919.

<div align="center">Dono del prof. L. S. Olschki.</div>

Pp. 210-227. Rassegna dei più importanti studi su Leonardo usciti nell'ultimo decennio, cioè dopo la pubblicazione della nota opera dell'Autore. Tien conto solo di quelli d'interesse più generale.

SINGER von W. HANS, *Ausstellung von Werken aus der Sammlung Czartoryski in Dresden.* « Der Cicerone », Leipzig, aprile 1915.

Si tratta della mostra dei capolavori della famosa raccolta, trasportati da Cracovia a Dresda dove rimasero durante la guerra. Descrizione della dama coll'ermellino, e delle molte ridipinture che in diversi punti vi si riscontrano. L'Autore riconosce la suprema bellezza del dipinto originario, e ne ammette l'attribuzione a Leonardo. Ricorda l'opinione del Rosemberg che questo dipinto altro non sia se non una copia « effeminata e diluita » della *belle Ferronnière* del Louvre, fatta da uno scolaro od imitatore milanese di Leonardo, e rigetta recisamente tale opinione; una figura così fresca e viva non può essere ritratta che dal modello vivente.

Ammette però che entrambi i dipinti ritraggono la medesima
persona, in età diversa: più giovane la dama di Cracovia, e fa
un minuto raffronto dei tratti caratteristici delle due figure.
L'Autore dice di aver visto ritratti di una medesima persona
eseguiti un dopo l'altro da pittori oggi viventi, i quali differiscono
tra loro più di questi due. Chiunque ne sia l'autore, gli sembra
essere entrambi opera d'una stessa mano.

STRZYGOWSKI JOSEF, *Leonardo-Bramante-Vignola im Rahmen
vergleichender Kunstforschung*. Estratto dalle « Mitteilungen
des Kunsthistorischen Instituts in Florenz », vol. III, fasci-
coli I-II, inverno 1919, Lipsia, Hiersemann; 8°, pp. 37, ill.
 Dono dell'Autore.

Lo Strzygowski riprende qui, brevemente ma con efficace
parola, la tesi da lui già sostenuta in un'altra sua opera recente,
Armeniens altchristlicher Kuppelbau. Egli è d'avviso che, quando
la storia comparata dell'arte non sarà più unicamente, cóme
di solito, limitata allo studio dei confronti, degli accostamenti,
delle interdipendenze reciproche in Europa, ma sarà diventata
universalmente comparativa, abbracciando nell'indagine l'àrte
di tutti i paesi, dell'oriente e dell'occidente, e guardando a tutte
le epoche e a tutti i tipi di manifestazione estetica, molte idee
tradizionali dovranno anche in questo campo essere abbandonate
o, per lo meno, riformate. Questo premette l'Autore per passare
quindi rapidamente all'asserto che gli è caro. Uno dei risultati
più meritamente celebrati della Rinascenza è il gran movimento
nel campo degli edifizi a cupola, o, anche più semplicemente,
nel concetto e nella impostazione della cupola; movimento che
si connette specialmente ai nomi di Leonardo, del Bramante e
del Vignola, i quali operarono precisamente in quel tempo in cui,
di fronte alla forma tradizionale, si fece strada una forma nuova
di edifizio e sorsero le chiese di S. Pietro e del Gesù. A prima vista
si sarebbe indotti ad ammirare questo vasto movimento, che si
sviluppa sul suolo di Roma, come una creazione architettonica
a cui potrebbero aver fatto da padrino gli antichi monumenti
di Roma. E tuttavia, secondo lo Strzygowski essa è, se almeno
non si tien conto delle dimensioni, ma solo si considera la forma
dell'edifizio, la nuova edizione di un assai logico movimento
che nessuno ha mai osservato. Leonardo, il Bramante e il Vignola
ripetono cioè uno sviluppo che s'era già verificato circa un mil-
lennio prima di loro nell'edilizia delle chiese cristiane. Lo svi-
luppo consiste in ciò, che la massa della cupola disposta a rag-
giera domina tutta la concezione dell'edifizio e però fa operare
lo spazio interno non con lo spezzamento o suddivisione di uno

spazio longitudinale, come è il caso della basilica, ma per mezzo di un'unità di spazio con parte centrale sovrastante a un quadrato, per trovare in fine l'agguagliamento con la direzione longitudinale; nel che il sistema delle tre navate vien abbandonato in favore di un recinto o edifizio a cupola di un'unica navata. L'Autore, raccogliendo e confrontando fatti ed osservazioni dal mondo greco-romano, dal periodo della Rinascenza, e specialmente dall'oriente anteriore, anzi indugiandosi sopratutto sopra rilievi di templi cristiani in Armenia, crede di poter affermare anche nel presente studio la sua ipotesi circa una possibile, forse probabile connessione e parentela fra l'arte edilizia sacra dell'antica epoca cristiana in Armenia e il tipo di edifizio sacro a cupola introdotto, o specialmente usato da Leonardo, dal Bramante e dal Vignola in quel primo periodo d'ingresso dell'edifizio a cupola nella concezione italiana. Lo Strzygowski pone naturalmente la questione nel senso che tanto gli Armeni dei primi tempi cristiani quanto gli Italiani nel miglior periodo dell'arte loro, ci offrono una significativa simiglianza di forma e d'atteggiamenti in siffatto problema edilizio. Conseguenza di ciò è appunto la domanda spontanea, se qui trattisi di puro caso o di vera e propria connessione. Il nostro Autore, dopo aver provato la possibilità, se non la certezza, di tale connessione, ricorrendo anche ad argomenti storici, richiamando i passaggi di Armeni verso l'Italia, mescolati con Goti e Siri, e verso la Francia, segnatamente però la loro diffusione in Asia Minore e in Costantinopoli, conchiude invitando gli studiosi, come aveva già fatto nel suo lavoro *Altai-Iran*, a non tralasciare di guardare i problemi artistici da un punto di vista occidente-orientale, a indagarli cioè non più all'unica stregua dell'esagerato influsso classico, ma alla luce di una comparazione più vasta, anzi universale sia nello spazio che nel tempo. Con tale intendimento e con siffatto principio d'indagine l'arte cristiana, come quella della Rinascenza, sarebbero feconde di più cospicui e più sicuri risultati. (G. Galbiati). .

SUDHOFF KARL, *Zur Anatomie des Lionardo da Vinci*. « Archiv für Geschichte der Medizin », Leipzig, gennaio 1900.

Dono dell'Autore.

Pp. 67-69. L'Autore si meraviglia che Holl (Arch. für Anat. 1905, 1º Heft, pag. 177 a 262) dica di aver studiata in generale l'anatomia di Leonardo, quando parla di aver esaminati solo sessanta fogli, mentre quelli noti e pubblicati nel 1905 erano almeno 288 oltre a varii e non pochi disegni riguardanti l'anatomia artistica.

L'Autore per facilitare ulteriori ricerche di Holl, vuol aggiun-

gere alcune indicazioni, poichè trova che lo studio pubblicato è
così ben fatto da augurarsi che altri ne seguano, qualora le co-
noscenze embrionali del soggetto vengano ampliate. Accenna
che su l'anatomia leonardiana si possono raccogliere notizie anche
in altri manoscritti che trattano argomenti varii (il Codice Atlan-
tico ad esempio). Si ferma quindi su tre piccole figure schizzate
da Leonardo, e trovate nel terzo volume del ms. K foglio 108 r e
sulle relative annotazioni scritte dal Nostro: sembra all'Autore
di vedere in esse conoscenza della meccanica della circolazione,
ma ignoranza delle vie seguite dal sangue per compiere detto
circolo. (U. Biasioli).

SUIDA WILHELM, *Leonardo da Vinci und seine Schule in Mailand.*
Estratto dai «Monatshefte für Kunstwissenschaft», Leipzig,
dicembre 1919 e gennaio-febbraio 1920; pp. 257-278, 27-52,
251-297, con 47 riproduzioni su 11 tavole.

<div style="text-align:right">Dono dell'Autore.</div>

In quattro dense puntate dei *Monatshefte* il Suida ha ten-
tato di ricostruire coscienziosamente, attraverso una minuta
raccolta di materiale e un'acuta disamina di dati, le caratteri-
stiche della personalità artistica di Leonardo durante il periodo
milanese, offrendoci insieme un'immagine quanto più possibile
dettagliata della scuola che intorno a Leonardo s'era andata
formando e che da lui in quel tempo prendeva più o meno larga
ispirazione. Leonardo infatti, secondo dice il Suida, come feno-
meno umano, a cagione delle infinite possibilità del suo ingegno,
è stato sempre così interessante, che gli studiosi non si trovarono
mai sazi di ricercarne la complessa figura e natura. La più vasta
ammirazione ha accompagnato l'opera di lui fino dal giorno in
cui essa nacque. Sappiamo anzi che per molte generazioni gli
studiosi dell'arte sono venuti attribuendo una devota ammi-
razione anche ad opere di cui Leonardo non s'era in nessun modo
occupato. Fino a molta parte del secolo XIX sono passate sotto
il nome di Leonardo opere del Boltraffio, di Cesare da Sesto, del
Luini e d'altri, senza che alcuno vi movesse obbiezione; anzi,
di fronte ai disegni e agli schizzi, largamente noti, dei disce-
poli rimasero affatto sconosciuti quelli tracciati dalla mano del
maestro e consegnati alla posterità in innumerevoli fogli. Sola-
mente da cinquant'anni a questa parte la critica d'arte, fatta
più oculata e più sicura, ha potuto rimuovere errore su errore.
Ne risultò che solo un piccolo numero di quadri potè attribuirsi
con certezza a Leonardo; ma anche questi dovettero affermarsi
e sostenere il proprio rango lottando vigorosamente contro sempre
crescenti sospetti, cosicchè ancor oggi taluni dipinti, che secondo

il Suida, sono indubbiamente di Leonardo, non sono purtroppo riconosciuti come tali dalla maggior parte dei critici. Diversamente stanno le cose in rapporto ai disegni e agli schizzi, per la cui cernita è già stata indicata la via dal Morèlli e a proposito della cui autenticità non esiste oggi diversità d'opinioni nel campo della critica. Il Suida citando a questo punto l'ultimo più copioso libro della critica tedesca intorno a Leonardo, quello del von Seidlitz, afferma precisamente che tale libro riproduce nella maniera più esatta lo stato attuale della ricerca leonardesca: e cioè un quasi esagerato ritegno nell'attribuire quadri a Leonardo e, saremmo per dire, un confinamento di parecchie opere che recentemente furono attribuite al maestro e che tuttora gli sono attribuite dallo stesso Suida; distinzione, per un lato, e separazione netta degli schizzi di mano propria da tutto ciò che è scuola di discepoli, d'altro lato la più grande confusione per quanto riguarda la loro cronologia e quindi la loro utilizzazione a ben stabilire i gradi di sviluppo dell'arte di Leonardo; manchevole poi e inesatta ricostruzione di quella che fu la scuola dei discepoli e dei contemporanei di Leonardo.

Orbene, a differenza del von Seidlitz e degli altri che lo precedettero, il Suida procede con metodo più rigoroso, vorremmo dire più completo. Egli ci presenta tutt'intera la pleiade di quei nobili artisti che intorno al sommo maestro fiorirono, e di ciascenno indaga, con analisi acuta e convincente, la caratteristica principale, le qualità personali, i pregi, fissando poi i limiti delle facoltà ed attitudini. Gli vien fatto pertanto di stendere una precisa descrizione della scuola milanese dal 1490 al 1530 e di afferrare la figura di Leonardo ogniqualvolta, arrivato all'estremo confine della potenza inventiva d'ogni singolo artista e incontratosi per avventura in alcunchè di superiore, in qualche atteggiamento come di un essere o d'una forza che provenisse da ignote altezze, fosse costretto ad assegnare un *deus ex machina* nell'artista preso a trattare. Questo *deus ex machina* è, per il Suida, Leonardo. Così ci è messa innanzi in serie quasi cronologica tutta la gloriosa e feconda schiera, e ogni singola produzione è discussa nei minimi dettagli e avvalorata con copiosi confronti presi da tutte le collezioni europee. Ambrogio Preda è il primo; seguono l'incognito autore della Pala Sforzesca, confrontato anche con dipinti esistenti all'Ambrosiana; Francesco Napoletano; il pittore della Circoncisione di Cristo del Louvre, del 1491; Vincenzo Civerchio; il pittore del Trittico rappresentante la Madonna con S. Gerolamo, e S. Ambrogio in S. Ambrogio a Milano, pittore che più s'accosta alla maniera dello Zenale; l'Autore della sacra Famiglia nel Seminario patriarcale di Venezia; l'autore dell'affresco in S. Eufemia a Milano, rappresentante la Madonna assisa

sul trono con ai lati S. Caterina e il donatore in ginocchio; Bernardino de' Conti, la cui opera artistica il Suida illustra con una lunga lista di dipinti già compilata dal Berenson dopo il Morelli. Una speciale trattazione, ricca di confronti e interessantissima per dati, è dedicata al Bramantino, ad Andrea Solario e a Giovanni Antonio Boltraffio; i tre migliori tipi della molteplice produzione del periodo milanese dopo il 1490. Di Andrea Solario sono distinti quattro gruppi di opere: gruppo anteriore al 1500; gruppo dal 1501 al 1510; terzo gruppo, dal 1511 al 1514; quarto gruppo, con le opere dal 1515 al 1520. Alla trattazione sul Boltraffio il Suida annette una discussione sopra un numeroso gruppo di dipinti falsamente attribuitigli. Seguono A. Pacchieti, lo Pseudo-Boccaccino, il Salaino. Un'ultima accolta di bei nomi poi abbraccia Cesare da Sesto, Antonio Bazzi detto Sodoma, Bernardino Luini, Francesco Melzi, Marco d'Oggiono, Giampietrino, Cesare Magni: pittori tutti che certamente sentirono il soffio di quel compiuto ideale di bellezza, di quel nuovo tipo di perfezione artistica che culmina nel ritratto di Monna Lisa e nella composizione di S. Anna, opere che Leonardo portò a Milano appunto nella seconda metà del 1506.

Una scuola pertanto così imponente per valore e per numero di artisti è stata, si può ben dire, il frutto squisito dell'attività o, meglio, dell'influsso di Leonardo in quello scorcio di secolo e negli inizi del secolo seguente in Milano; e ciò spiega anche come Leonardo, dal canto suo, avesse fatto di Milano la sua seconda patria, la patria di elezione. Che poi non senza importanza siano stati per lui quei fattori artistici che egli vi aveva trovato già nel 1483, è stato pure pensato da taluni, per quanto tuttora manchi una risposta precisa alla questione come Leonardo si sia comportato di fronte agli artisti lombardi di quel primo momento, mentre invece i rapporti di lui con l'arte fiorentina sono stati molto bene chiariti dal Wölfflin nel suo ottimo libro *Die Klassische Kunst* (Monaco, 1899). Ma alquanto diverse dalle condizioni di Firenze erano quelle dell'Italia settentrionale, dove in Andrea Mantegna era sorto un campione eminente di prima forza. Si può affermare che nelle composizioni di costui, e più ancora in quelle dei lombardi sincroni, del Foppa, del Butinone e dello Zenale, l'architettura balzi vigorosa, creando all'occhio del contemplatore lo spazio nel quale le figure vengono distribuite. Orbene già col primo lavoro fatto a Milano da Leonardo i principi di composizione dal triangolo di superficie si trasformano e si sviluppano precisamente nella rappresentazione spaziale, nella espressione di piramide: un raffronto fra l'Adorazione dei Magi e la Vergine delle rocce lo prova chiaramente. Nella Cena l'architettura serve solo di aiuto al gruppo

di figure cui spetta dare l'impressione di spazio: gruppo e archi-
tettura insieme e unite dànno a vedere l'intenzione completa
dell'artista. E questa grande importanza del principio architet-
tonico rende sempre più legittima l'origine della Cena stessa
in una città dove, in quel tempo, il Butinone, il Foppa, lo Zenale·
e Bramante esercitavano intensivamente i loro studii di prospet-
tiva. Le opere leonardesche comprese fra la Vergine delle rocce e
la Cena poggiano su una compenetrazione di tradizione artistica
toscano-lombarda, e alla loro formazione ha contribuito appunto
questo lavoro preparatorio fornito dall'Italia superiore.

D'altra parte, Leonardo andò più tardi separandosi dall'am-
biente dell'attività artistica lombarda, dalla cui cerchia può dirsi
ch'egli sia già uscito con le opere inferiori seguite alla Sant'Anna.
È però non sempre facile indagare·e, molto meno, circoscrivere
le tendenze e gli impulsi che egli ha potuto derivare nella sua
tarda opera dalla visione e conversazione milanese. Che l'ideale
artistico di Leonardo nelle sue produzioni posteriori abbia su-
bito l'influsso specialmente dello Zenale, può forse ammettersi,
secondo afferma anche il Malaguzzi-Valeri, poichè il tipo della
razza presso la quale Leonardo visse potè riflettersi negli occhi
di lui per una sì lunga serie di anni da imprimere inevitabilmente
i propri tratti nel linguaggio leonardesco dei colori. E tale è l'u-
nica ragione del fatto per cui Leonardo ha esercitato, quasi di-
remmo, un fascino su tutta una recente schiera di artisti lombardi.
Questo tipo ideale non era già un dono forastiero, portato seco
dalla Toscana, ma era stato fatto uscir fuori dal suolo lombardo
da un genio come per magico incanto. Con ciò è toccata dal Suida
un'altra delle questioni fondamentali, cioè in quali rapporti si
trovassero i lombardi con Leonardo. Il tipo di lui viene imi-
tato da molti, il sistema anzi ch'egli tenne nella modellazione
corporea, combinato con la graduale illuminazione verso il davanti,
fu accettato da taluni (specialmente da Cesare da Sesto); ma
nessuno ha mai potuto appropriarsi la sua arte di composizione,
culminante nel gruppo di figure chiaramente circoscritto in sè
ma pieno di vita e di movimento. È piuttosto in questo punto
che si manifesta anzi la differenza di principio tra l'artista ve-
nuto di Toscana e i lombardi. Quello si compiace di presentare
le sue figure come gruppo plastico, come del resto durante tutta
la sua esistenza s'era occupato di plastica: questi invece sono
intimamente persuasi che solo l'architettura assicuri unità alle
composizioni di molte figure; persuasione, codesta, a conferma
della quale essi potevano invocare perfino l'esempio della Cena
di Leonardo. Cosi dalle opere del Bramantino, e spesso anche
del Luini e d'altri, balza fuori come fattore determinante il prin-
cipio architettonico che pare anzi imporsi come rigida legge anche

alle figure. Ma è mite il giogo ch'esso impone, tanto che un temperamento fresco e popolare come Gaudenzio Ferrari potè sviluppare tutta intera l'avvolgente e spregiudicata amabilità della sua indole in composizioni, la cui ossatura, fondamentalmente architettonica, è piena, anzi lussureggiante di vita.

È da dire però che per Milano la Scuola leonardesca, le cui produzioni cadono nello scorcio dal 1490 al 1530, è rimasta in realtà un episodio, per quanto splendido e fecondo. I grandi pittori milanesi della maniera del Cerano e di Daniele Crespi sembrano appoggiarsi molto più volentieri alla tendenza popolare di un Gaudenzio Ferrari che non alle forme leonardesche. L'immortale maestro della Cena ha invece trovato la propria geniale continuazione nelle opere di un pittore di altissima genialità, che egli personalmente non aveva mai veduto: Antonio da Correggio.

Ciononostante i nostri pittori lombardi di più modesta fama hanno tuttavia parte considerevole all'attività di Leonardo, e non solamente perchè a causa dei loro sforzi ci fu conservata più d'una geniale intuizione del maestro, ma anche perchè al grande uomo essi furono larghi di quell'incondizionata ammirazione e di quel culto di cui egli aveva appunto bisogno per le sue creazioni. Non certamente poteva essere ambiente adatto all'attività di lui la toscana Firenze, dove egli si ebbe l'offesa di Michelangelo, e neppure Roma dove audaci sue invenzioni tecniche furono derise. Milano, dove il Moro riconobbe il valore di lui, dove la recente schiera d'artisti l'onorò con esaltazione senza limiti, dove Luigi XII e il suo luogotenente Carlo d'Amboise lo stimarono altamente e lo protessero, Milano diventò la vera patria di Leonardo. (G. Galbiati).

TARCHIANI NELLO, *La fortuna di Leonardo in Inghilterra*. « La Vita britannica », Firenze, febbraio 1919.

Dono dell'Autore.

Pp. 199-210. È una utile esposizione delle notizie che si possiedono sulle vicende per le quali tanta parte del patrimonio artistico e scientifico vinciano passò in Inghilterra, e sull'interessamento per Leonardo che s'andò sempre intensificando fra gli inglesi colti dopo l'esempio dato da Carlo I e da Lord Arundel.

TARCHIANI NELLO, *Polemica Vinciana: Madonna Cecilia*. « Rassegna nazionale », 16 settembre 1919.

Dono dell'Autore.

Pp. 149-153. Confuta la tesi di L. Beltrami che il profilo

ambrosiano sia il ritratto di Cecilia Gallerani ·da lei stessa man-
dato a Isabella Gonzaga, e sia da identificare con quello ve-
duto dal Michiel in casa di Taddeo Contarini nel 1525. È in-
verosimile che il Contarini, il fine conoscitore che era stato a
Firenze nel 1514 e a Roma nel 1518, non ricordasse nel 1525 es-
sere il ·ritratto quello della Gallerani avendoglielo ella stessa
venduto, o comunque ceduto, e ne scambiasse l'autore, Leo-
nardo, con un irricordabile pittore milanese: (il Michiel infatti,
a cui probabilmente il Contarini avrà detto il nome dell'artista,
nell'atto di scriver la sua memoria non se lo ricordò e se la cavò
con dei puntini).

· Ad ogni modo, prescindendo da queste inverosimiglianze, è
da escludere che il ritratto Contarini sia il profilo femminile del-
l'Ambrosiana: esso · è oramai da identificare con uno dei due
raffiguranti Bianca Maria ed esistenti l'uno già in casa Arconati
Visconti a Parigi (ora al Louvre), e l'altro nella collezione Widener
a Elkins Park, ed ambedue autenticati da un ritratto ·della serie
imperiale del castello di Ambras ora a Vienna.

TROILO E., *Leonardiana*. Estratto dalla « Rivista di filosofia »,
XIII, 1921.

Dono dell'Autore:

Pp. 18-29. Rende conto di alcune delle pubblicazioni uscite
in occasione del centenario: miscellanee edite dall'Istituto Vin-
ciano di Roma e dalla *Nouvelle Revue d'Italie, Documenti e Me-*
morie ecc. del Beltrami; studi del Bodrero, del Della Seta, del
Padre d'Anghiari e di F. Orestano. Delle ·miscellanee dice poco,
ma si diffonde, con osservazioni critiche, su questi ultimi lavori
di carattere filosofico.

URBINI GIULIO, *Leonardo*. « Nuova Rivista storica », Milano,
Albrighi e Segati, 1919.

Pp. 257-290. Articolo tutto a impressioni senza un coordi-
nato svolgimento di critica che, se non persuada, orienti almeno
i lettori sul modo di pensare dell'Autore rispetto a Leonardo.
Censura alla spiccia entrambe le Annunciazioni e nori le crede
autentiche; dubita anche del S. Girolamo. Accetta la Ginevra.
Nulla di notevole dice sull'Adorazione. Con qualche interesse
si può leggere il rilievo di caratteri fiorentini nella Vergine delle
rocce a Parigi e del prevalere dei lombardi in quella ·di Londra,
quantunque non nuovo. Ricorda il monumento equestre per dire
il contrario di quello che gli ultimi e più autorevoli studi han so-
stenuto, cioè, che nel secondo stadio de' suoi lavori Leonardo

abbia prescelto la posa tranquilla del cavallo alla impetuosa, e si basa sulla presunzione che di solito partisse dalle forme tradizionali per poi scostarsene.

Nulla di notevole sul Cenacolo: riguardo ai ritratti sta colla tradizione, è antimorelliano ed ha per il Morelli parole di spregio. Trova scadente il cartone della S. Anna a Londra, e tutt'al più l'accetta come una prima idea « lontana assai, per la ingenuità delle espressioni e per la poca eleganza delle figure dal fare di Leonardo » (?). Fa un breve e disuguale esame della Gioconda che ha l'aria di criticare qua e là senza che dal suo dire traspaia una conclusione. Un po', più ordinate e omogenee diventano le sue idee quando, in generale, tratteggia la fisionomia di Leonardo come artista: riconosce che fu il più intellettuale e il più profondo di tutti.

VANGENSTEN O. C. L.-FONAHN A.-HOPSTOCK H., *Zu Heinrich Boruttaus « Leonardo da Vincis Verhältnis zur Anatomie und Physiologie der Kreislauforgane ».* « Archiv für Geschichte der Medizin », Leipizg, VI, 1912. Estratto in riproduzione fotografica.

Dono del d.r K. Sudhoff.

Pp. 397-400. Gli Autori rilevano inesattezze in cui è incorso H. Boruttau nel succitato articolo (ved. sotto Boruttau) e contestano:

1º che i fogli A e B di anatomia sono pubblicati dal Rouveyre e da Roux e Viarengo, non dà Ravaisson-Mollien;

2º che Ravaisson-Mollien è l'editore dei manoscritti dell'Istituto di Francia;

3º che la edizione del Rouveyre è stata eseguita senza il permesso della Royal Library di Windsor;

4º che essi, contrariamente a quanto dice il Boruttau, non hanno condannato in toto l'edizione Rouveyre, ma l'hanno dichiarata non soddisfacente e non confacevole a scopi scientifici;

5º che il Boruttau ha mal interpretati alcuni passi letti nella edizione Rouveyre, non perchè errati in tale edizione, ma per non averli capiti; e qui essi paragonano alcune parole quali le traduce e interpreta il Boruttau ad altre quali essi Autori nel loro lavoro *Quaderni d'anatomia* han trascritte, tradotte e interpretate;

6º che in un dato punto il Boruttau cita fra virgole parole del loro I Quaderno d'anatomia, in modo così libero da renderle quasi irriconoscibili;

7º che altera parole intere: così, ad es., scrive *disserrare* invece che *del serrare*, come trovasi in Leonardo;

8° che Boruttau con « camera, specchio. e con i ritrovati che aveva a sua disposizione » legge in Rouveyre, a mo' d'esempio: « *molte son le volte che 'l cuore attrae a sè quell'aria ch'esso trova nel polmone e...?... riscaldata sopra excesso (il) polmone raccolga àltra aria di fuori* » ecc.; mentre essi dalla fotografia originale di Windsor leggono: « *molte son le uolte ch'el core attrae a sse dell'aria ch'esso troua nel polmone e gliella rende risschaldata sanza che esso polmone racholgha altra aria di fori* » ecc. e così per altri parecchi periodi del manoscritto Vinciano.

Da tutto ciò gli Autori conchiudono che il sig. H. Boruttau non sembra a loro trovarsi in quella speciale fortunata situazione ch'egli vanta « per poter leggere la scrittura di Leonardo e poterne capire la lingua ». (U. Biasioli).

VANGENSTEN O. C. L.-FONAHN A.-HOPSTOCK H., *Zu Heinrich Boruttaus « Erwiderung » usw. im Augustheft* 1913. « Archiv für Geschichte der Medizin », Leipzig, VII, 1913.

Dono in riprod. fotografica del d.r K. Sudhoff.

Pp. 273-275. Seguitando nella polemica accesa dal lavoro del Boruttau (vedi sotto questo nome) e in risposta alla replica del Boruttau stesso gli Autori riprendono le loro critiche e dicono:

1° l'avere il sig. H. Boruttau risposto che poco a lui importa l'errata interpretazione di molte parole dei manoscritti Vinciani essendo egli giunto a conclusioni evasive, non risponde a un metodo di ricerca seriamente scientifico;

2° la frase incriminata dal Boruttau nel loro « Quaderno II » « *le lacrime vengano* », ecc., essendo di interpretazione assai dubbia in Leonardo stesso, è facilmente criticabile nella loro traduzione;

3° è esatta la rettifica del Boruttau alla traduzione fatta dagli Autori di alcune frasi leonardiane citate nella sua risposta;

4° riguardo al rimprovero loro fatto di commentare le note anatomiche di Leonardo nei *Quaderni*, essi credono doverosa qualche illustrazione elaborata da specialisti medici in unione a filologi;

5° è assurdo il ritenere lavoro da specialista l'indice annesso ai *Quaderni*, perchè è noto a tutti quanto un indice sistematico sia utile in opere di tal genere, sia per chi vuol scorrere la materia, sia per chi vuol studiarla profondamente;

6° gli contestano due modi di interpretare due diversi periodi delle note di Leonardo, sostenendo che, se la spiegazione del Boruttau è possibile ed accettabile, è però inutile e infelice, per chi conosca tutto il lavoro del Maestro;

7° in luogo di citare Berengario che ha scritto dopo Leo-

nardo, avrebbe il sig. Boruttau, per convalidare le sue interpreta-
zioni, dovuto citare qualche anatomico a quello antecedente;

8° la serie di *correzioni interne* che il Boruttau biasima è,
trattandosi di errori di stampa, non solo un'usanza, ma anche
una necessità per una edizione critica quale è la loro;

9° non riescono a comprendere perchè il sig. Boruttau ri-
vendichi a sè la priorità di essere giunto ad alcune conclusioni
negative circa alle conoscenze di Leonardo intorno ai movimenti
del sangue e al sistema cardiaco, quando egli stesso, in quel pe-
riodo medesimo, dice che avanti lui ad uguali conclusioni giun-
sero Pagel, Bottazzi e Brodersen. (U. Biasioli).

VENTURI ADOLFO, *Raffaello*. A cura del Comitato nazionale per
le onoranze a Raffaello nel quarto centenario della morte.
Urbino, 1920. Con 52 tavole fototipiche e 311 zincografie.
Roma, Calzone, 1920; 4°, pp. 212.

È, se non erriamo, l'opera su Raffaello che meglio e più lar-
gamente indaga l'influenza di Leonardo. Spigoliamo. Dopo lo
Sposalizio l'Urbinate fu probabilmente per poco tempo a Firenze;
tornato a Perugia con nuovo ardore, desto sopratutto dalla visione
del Vinci, si studiò men debolmente di svincolarsi dalla maniera
del Perugino. Una prima apparizione, per quanto confusa, di
elementi leonardeschi è nella sala del Cambio, nell'affresco colle
Sibille e i Profeti. Nel disegno della Sibilla Cumana agli Uffizi
la mano dell'artista sembra guidata da Leonardo. Se ne vede
pur l'influenza nel busto muliebre al British Museum. Un altro
primo accenno è nella Madonna di Lord Northbrock, che divien
più chiaro e vivo nel S. Giorgio all'Ermitage, e ancor più in quelle
del Louvre inspirato alla battaglia d'Anghiari.

Raffinatezze nuove di chiaroscuro esprimono un maggior
dominio dell'arte Vinciana nel ritratto di gentildonna agli Uffizi,
modulo di ritratto risalente direttamente a quello della Gioconda,
il quale torna più evidente nella Maddalena Doni. Influsso leo-
nardesco nel bellissimo ritratto a penna di giovinetta seduta
(Uffizi); il disegno a matita di testa virile (Br. Mus.) dimostra
la profonda trasformazione compiuta in Raffaello dal progres-
sivo avvicinamento a Leonardo. Un'influenza così profonda come
in questo disegno non si verificherà più nell'opera pittorica del-
l'Urbinate.

Leonardo ha insegnato il gesto protettore della mano stesa
di Maria nella Madonna del duca di Terranova, ha profondamente
inspirato la Madonna del Belvedere e la Sacra Famiglia del Prado
il cui soggetto principale deriva dalla S. Anna. In un primo schizzo
per la Madonna dal cardellino la Vergine e il Bambino si allac-

ciano nel generale movimento leonardesco a spira del gruppo; in un altro schizzo è tutto leonardesco lo slancio con cui Gesù si volge a interrogar Giovannino.

Nella predella della Deposizione Raffaello è memore di Leonardo nel dare sfondo luminoso alle figure del gruppo della Carità, sfumando i contorni, smussando ogni angolo. Leonardesco è il movimento della Vergine nel disegno di Madonna col Bimbo ad Oxford, e il bimbo, « impetuoso e tremulo », è colto dal vero così da sembrar creato sui dettami di Leonardo. Più segni d'ispirazione vinciana sono nel Bambino del cartone per la Madonna Esterhazy. Nella Vergine di Casa Colonna (Berlino) il movimento a spira della madre, il gesto vivace del putto sono evidenti derivazioni leonardesche. La sacra Famiglia Canigiani (Monaco) è uno dei gruppi meglio composti sullo schema piramidale di Leonardo.

Le carni della Madonna del Granduca sono penetrate dallo sfumato vinciano. Alcuni tipi della Disputa del Sacramento, come il femmineo Evangelista, risalgono a Leonardo; nel vecchio dietro a Pitagora nella Scuola d'Atene è il tipo di Giuseppe dell'Adorazione dei Magi. Impronta leonardesca è nello sfondo della Madonna del garofano. Ricordi vinciani della battaglia d'Anghiari son nella Cacciata di Eliodoro, e va ricordato che, tra i disegni di Oxford, si trovano copie di due rapidi schizzi di Leonardo per la famosa composizione.

Nello schizzo dell'Ultima Cena all'Albertina i gruppi si avvicinan di molto allo spirito leonardesco, non per la disposizione, ma pel ritmo fluttuante e la spontaneità dei movimenti; l'idea poi d'illuminare a luce notturna con lampade la sala sembra scaturire liberamente dai principî di Leonardo. Di Leonardo infine desta il ricordo la Santa Famiglia del Louvre per il volto fine e gli occhi ombrati della Vergine; per il velario d'alberi e pel brumoso paesaggio. (E. Verga).

VENTURI ADOLFO, *Leonardo da Vinci pittore*. Pubblicazioni dell'Istituto Vinciano in Roma diretto da Mario Cermenati. II, Bologna, Zanichelli, 1920; 8º, pp. 197, e 138 tavole.

<div align="right">Dono dell'Istituto.</div>

Il Venturi segue in questo volume lo stesso metodo adottato in quello su Raffaello: divide la trattazione in due parti: nella prima riassume ed illustra le notizie storiche relative alle pitture di L., nella seconda esamina con diffuse e mirabili analisi le pitture medesime. Ne consegue che, non potendo nella prima parte esimersi dall'entrare un poco anche nel merito artistico, nella seconda si vadan frequentemente ripetendo cose già dette.

Nel disegno di paesaggio del 1473, Leonardo essendo il primo a interessarsi al paesaggio in sè, indipendentemente dalla composizione, rivela già un temperamento indipendente dalla scuola verrocchiana. Non cosi in un gruppo di tre opere uscite senza dubbio dalla bottega del maestro, e affini per molti rispetti alle opere certe del grande allievo, la dama Lichtenstein, più antica e più lontana dalle forme sicure dell'arte Vinciana, ma già nello spirito di questa, rivelato particolarmente dall'accordo spirituale tra la figura e lo sfondo; l'Angelo nel Battesimo preludente al tipo di quello della Vergine delle rocce; l'Annunciazione degli Uffizi che presenta completo e formato lo stile di Leonardo, ma conserva incertezze nella pittura.

L'Annunciazione del Louvre e la Madonna Bénois sono le prime pitture alle quali lo sfumato creò un'atmosfera leonardesca: la prima di gran lunga più progredita della sua sorella maggiore, l'altra ancor primitiva per la sommaria, impacciata costruzione dello sfondo, per la mancanza di proporzione tra le forme, ma già dotata di singolari caratteristiche leonardesche quali sono la vellutata dolcezza delle penombre, il movimento fluido delle crespe dell'abito, la morbida carnosità della figura: le quali caratteristiche si affermano ancor più nei tre disegni preparatori, dove a chi ricordi come in Firenze la linea avesse mantenuto gelosamente la sua individualità, sembrerà un miracolo vederla perdere il classico suo significato e consumarsi immedesimandosi nella forma.

I disegni leonardeschi, la cui importanza è sempre andata crescendo nella considerazione degli studiosi, hanno nel Venturi un illustratore dei più originali e penetranti: eccellenti pagine egli dedica alla illustrazione di un altro gruppo appartenente al periodo della giovinezza: Madonna col piatto di frutta, dove scorge qualche affinità col Pisanello, agli schizzi per la Madonna del gatto, già delineanti il tipo della Vergine dell'Adorazione dei Magi, allo studio di Vergine col S. Giovannino di Oxford, agli studi per una Natività che gradatamente portano all'Adorazione, compresi i due un po' filippiniani e botticelliani di New-Jork, infine a quelli per l'Adorazione dei Magi, particolarmente al disegno della raccolta Galichon di cui la pittura rappresenta una grande evoluzione. A questi studi connette il S. Gerolamo, secondo lui eseguito prima di lasciar Firenze, in quanto riproduce il tipo di vecchio del famoso dipinto, tragica figura che sente il rimorso degli errori altrui, non più il burbero anacoreta dell'arte del Quattrocento.

E passa alla Vergine delle rocce, primo esempio di quella composizione piramidale che diverrà schema prediletto nel Cinquecento. Londra o Parigi? Il Venturi non si arrende davanti ai nuovi

documenti Motta-Beltrami e persiste a credere che il primo originale, tutto di mano vinciana, sia stato ritirato da Luigi XII e sostituito con una copia del Preda eseguita su cartoni di Leonardo. I pregi pittorici del capolavoro son messi in evidenza come pochi fin ora han saputo fare, sia che il Venturi esamini la costruzione del gruppo tra le cui figure l'atmosfera circola involgendo e unificando le forme, sia che descriva le rocce frapponenti tra le figure e il sole il velario destinato a crear l'umida penombra crepuscolare cara a Leonardo, sia che s'indugi a rilevare l'importanza pittorica della flora, il brulichio delle vitree erbe e dei fiori ripetente e frazionante i riflessi che trasformano in un'ardente lampada il piccolo Gesù e si ripercuotono con lente modulazioni all'intorno. Anche qui lo studio dei disegni preparatori, convenientemente raggruppati per affinità, accompagna quello del dipinto con un seguito di acute osservazioni, tra le quali specialmente notevoli mi sembran quelle destinate a metter in luce l'arte con cui Leonardo, colla polverizzazione della luce traverso il fogliame denso e i tronchi, e colle vibrazioni infinite dei riflessi e dell'ombra; dà vita e respiro alle piante, e la vita e la lotta che, nei disegni di rocce, anima i macigni al pari dei guerrieri della battaglia d'Anghiari.

Opportuni raffronti fanno risaltare i profondi mutamenti iconografici introdotti da Leonardo nel Cenacolo. Egli ha inoltre qui studiato effetti analoghi all'Adorazione: fluttuar di masse e di linee entro la fluttuante atmosfera, ma con una nuova e suggestiva unità di costruzione: non più una stessa linea segna l'altezza a cui giungon le teste, anzi le figure, raccolte a gruppi, si sporgono e indietreggiano, si abbandonano e si tendono a vicenda, vicenda di onde mosse dall'emozione umana. Brevissima è l'analisi della composizione: tanto s'è detto che non è facile trovare, in questo campo, del nuovo, e d'altra parte il Venturi, impareggiabile nello scrutare tutte le caratteristiche pittoriche delle opere d'arte, non si sente ugualmente portato a indagarne il valore e il significato psicologico e filosofico. Conscio di ciò ha intitolato il suo volume: *Leonardo pittore* e non *Leonardo artista*: giammai un titolo fu meglio appropriato al soggetto.

Classificati e studiati colla consueta maestria sono i disegni relativi alla Cena, dei quali una serie definisce particolarmente il carattere delle teste, primo per bellezza il Filippo di Windsor, altri, e particolarmente quel di Venezia, della cui autenticità il Venturi non dubita, documentano lo studio dei gesti e dell'espressione fisiologica delle figure.

« La prima opera ricordata dai documenti », dice il Venturi, « dopo il ritorno di Leonardo in Firenze, è il cartone per il quadro di S. Anna nella Galleria del Louvre », e poi prosegue descrivendo...

il cartone di Londra. Il che fa pensare ch'ei ritenga il cartone fatto a Firenze il medesimo che oggi si ammira a Londra. Il che non è: il cartone di Firenze, descrittoci da Pietro da Novellara, che lo vide, nella nota lettera a Isabella Gonzaga, corrisponde al dipinto, mentre quel di Londra è molto diverso. Se è una svista, poco male, è ad usura compensata dalla mirabile analisi del capolavoro che apre all'arte le monumentali vie del Cinquecento: composizione a piramide tronca, con una unità di masse non raggiunta nella Vergine delle rocce, esempio unico nell'arte di Leonardo di composizione serrata che una morbida altalena di superfici ondose intona alla vaporosità del chiaroscuro. Studiandone i disegni l'Autore rileva i tentativi di Leonardo per correggere l'instabilità dell'equilibrio della Vergine sulle ginocchia materne e riproduce il disegno di Venezia dove per la prima volta l'agnello prende il posto di Giovannino.

Nel quadro della S. Anna, come prima nella Gioconda, sembra che l'artista sia giunto a una nuova e più perfetta soluzione della teoria dello sfumato cogli effetti di luce e di ombra attutiti traverso le nebbie della pianura onde le forme assumono una immateriale leggerezza.

La Gioconda ritiene il Venturi il solo ritratto tradotto da Leonardo in pittura. Altri ritratti ravvisa solo nei disegni. È un ritratto per lui il profilo di donna a punta d'argento, di Windsor, che assegna al periodo milanese.

Alla battaglia d'Anghiari collega tutta una serie di disegni di tempeste e di paesaggi in movimento, i quali dimostrerebbero come Leonardo intendesse valersi delle scatenate forze della natura per esprimere l'ira e la lotta coinvolgendo la mischia degli uomini in quella degli elementi.

Delle copie della Leda la più fedele al prototipo sembragli esser quella del Giampetrino nella collezione del principe di Wied, derivata non dal disegno di Leda eretta, che Leonardo deve pur avere eseguito a giudicare dal minuscolo disegnino scovato dal Müller-Walde nel Codice Atlantico, d'onde proviene un intero ciclo di copie compresa quella di Raffaello, bensì dai disegni di Leda con un ginocchio a terra, a Windsor, nella raccolta Devonshire e a Weimar, i due ultimi non di mano del maestro ma ricavati da un originale di lui.

Il S. Giovan Battista del Louvre rappresenta l'ultima fase dell'arte pittorica di Leonardo tendente ad avviluppare sempre più le forme nell'atmosfera, a sostituire allo sfondo vaporoso di rocce e di brume diafane le tènebre velanti e sommergenti le morbide carni.

In una terza parte intitolata « Regesti dell'opera pittorica di Leonardo » l'Autore elenca tutte le opere attribuitegli attraverso

i tempi, in ordine cronologico, secondo gli anni in cui se ne ha la
prima menzione o in documenti, o in inventari, o in opere a stampa,
raggruppando accanto a ciascuna di esse le notizie storiche e bi-
bliografiche che le si riferiscono. Su quelle la cui attribuzione è
ancor oggi discussa, come i ritratti di Beatrice d'Este, della Gal-
lerani e della Crivelli, la madonna Litta, il Musicista, il Bacco ecc.,
si sofferma confutando gli argomenti dei principali critici che di-
fendono la tradizione. Gli sono sfuggite le attribuzioni a Leonardo
negli inventari della quadreria dei Marchesi Mazzenta, del 1672
e del 1762 da me pubblicati nell'*Archivio storico lombardo* del
1918, e la *Charitas* del Museo di Cassel che fu recentemente og-
getto d'una diffusa memoria di F. Marx. Non occorre dire quanto
sia utile questo prospetto cronologico, ragionato del patrimonio
artistico di Leonardo, reale, o presunto, dalla scomparsa di lui
fino ai nostri giorni.

È notevole una recensione di E. Thovez sulla « Gazzetta del
popolo » del 31 ottobre 1920, con ampie riserve sulla visione del-
l'arte Vinciana del Venturi, specialmente là dove questi sostiene
esserne « l'oscillazione uno dei principali caratteri ». È questa per
il Thovez una tendenza a dare un'intenzione e un significato alle
cose casuali che emerge sopratutto nell'esame e nel commento dei
disegni. Per il Thovez la critica Venturiana pecca di troppo li-
rismo che la fa spesso trascendere dalla realtà. (E. Verga).

VENTURI ADOLFO, *Disegno di Leonardo da Vinci per la Leda.*
« L'Arte », I, 1921.

P. 42. Descrive il disegno esposto nel Museo artistico muni-
cipale di Milano, accanto alla fotografia della Madonna di scuola
leonardesca acquistata dal sig. Habisch di Cassel per la Galleria
di Brera, e attribuito erroneamente al Sodoma, quale studio per
la Madonna stessa, e si dice convinto esser esso di Leonardo.
E crede sia uno studio, accuratamente finito, per la testa della
Leda in piedi. Bella riproduzione in 4°.

VENTURI ADOLFO, *Per Leonardo da Vinci.* « L'Arte », Roma,
I, 1922.

Pp. 1-6, ill. Descrive un disegno di tipo verrocchiano, testa
e spalle di giovinetta, nell'Albertina di Vienna attribuito a L.
di Credi ed esprime la convinzione che sia opera giovanile di Leo-
nardo. Riproduce un acquarello, acquistato dal sig. A. H. Pollen
di Londra, che viene ad aggiungersi alla serie degli studi di Leo-
nardo per la Madonna del gatto, simile per l'atteggiamento della
Vergine ad uno dei due posseduti dal British Museum; bellissimo,

con una perfetta rispondenza ritmica fra le molli curve del gruppo quale non si riscontra in alcuno dei finora noti. Descrive e riproduce un foglio della raccolta di disegni del palazzo granducale di Weimar, con tre gruppi di putto e agnello, che si ha da aggiungere alla serie degli studi per la S. Anna (vi sono anche tre righe di scrittura a specchio riportanti l'*incipit* del libro di geometria di Savasorda ebreo). Riproduce infine una caricatura nella raccolta King a Londra di recente riconosciuta come leonardesca dal sig. Campbell Dogdson conservatore del gabinetto delle stampe e disegni al British Museum.

VENTURI J. B., *Essai sur les ouvrages phisico-mathématiques de Léonard de Vinci, avec des fragmens tirés de ses manuscrits apportés d'Italie.* Lu à la première Classe de l'Institut National des sciences et arts. A Paris, chez Duprat, libraire pour les mathématiques, Quai des Augustins, an V (1797); 4°, pp. 56 con 1 tavola.

Dono dell'on. prof. Mario Cermenati.

È l'edizione originale del famoso opuscolo. Il quale fu ripubblicato a cura di M. Cermenati nel 1911, Milano, Nugoli, senza però l'appendice che occupa le pp. 33-56: *Notices plus detaillées sur la vie et les ouvrages de Léonard de Vinci*, dove il Venturi per la prima volta fissava i dati fondamentali della vita di Leonardo, ricavandoli dagli stessi manoscritti, e raccoglieva da fonti contemporanee, o comunque autorevoli, notizie sui principali studi del Maestro nel campo delle scienze e delle arti meccaniche.

VENTURI LIONELLO, *La critica e l'arte di Leonardo da Vinci.* Pubblicazioni dell'Istituto Vinciano in Roma, diretto da Mario Cermenati. I, Bologna, Zanichelli, 1919; 8°, pp. 206, ill.

Dono della ditta Zanichelli.

È un libro denso di osservazioni ponderate, e in buona parte originali, strette da un nesso che le collega in organica unità, come non sempre avviene in opere di critica d'arte dove talora si pena per scovare il pensiero centrale che dovrebbe informarle e illuminarle. Il Trattato della pittura vi è sviscerato per ricavarne non tanto la dottrina estetica di Leonardo nel suo significato filosofico, quanto i precetti che riflettono la sua critica, messa in rapporto ai criteri seguiti al suo tempo, e raffrontata alla sua arte alla quale non sempre corrisponde. L'arte Vinciana è poi a sua volta sviscerata per mettere in luce non i pregi di questa o di quell'opera, ma i caratteri essenziali che tutte le signoreg-

giano. Non è quella del Venturi un'analisi diffusa di tutti gli ele-
menti informativi delle creazioni leonardesche: a lui basta defi-
nire quei caratteri, integrando, senza volerla rifare, l'opera di tanti
studiosi che, per non averli considerati nel loro insieme, nè postili
a base delle loro indagini, hanno dato interpretazioni incomplete
e qualche volta arbitrarie. Idea dominante è questa: che Leo-
nardo quando si accosta all'arte è esclusivamente artista, libero
da ogni preoccupazione scientifica; che lo scienziato, scrutatore
della natura, il maestro dell'esperienza, è, quando disegna o di-
pinge, il più idealista, il più spirituale degli artisti.

 È doveroso fare di questo lavoro un ampio riassunto.

<div align="center">❧</div>

 Lo stabilire in quali rapporti si trovino fra loro l'attività
scientifica e quella artistica di Leonardo è necessità fondamentale
per apprezzarne l'arte e, in genere, la mente. Ora, gli scritti e
le pitture dimostrano la concezione Vinciana dell'arte essere
spirituale e non fisica o meccanica. Chi ha preteso che l'assertore
dei diritti dell'esperienza abbia voluto applicare al mondo del-
l'arte e della morale i dati di cui valevasi nella scienza non ne ha
compreso il processo psicologico. Ribelle alla tradizione seien-
tifica, quando la coglieva in errore, Leonardo mai pensò di op-
porre alla tradizione artistica fiorentina interpretazioni positi-
vistiche. La somiglianza delle figure da lui dipinte, e il non usar
ritratti voglion dire che nelle sue concezioni Leonardo riflette il
proprio spirito colle sue innate preferenze anzichè rispecchiar
la natura, come farebbe un teorico esteriorizzandosi per abbrac-
ciare colla coscienza le varietà dell'universo. Il Trattato della
pittura, non meno delle opere artistiche, dimostra che Leonardo,
quando si rivolge all'arte, si riallaccia a una grande tradizione
idealistica.

 Leonardo ama ed esplora più di tutti la natura eppure in essa
guarda e contempla sè stesso. Vede in essa luce e colore e del
colore sa intendere la bellezza qualitativa oltre che la tonale,
osserva l'effetto dell'inframmettenza dell'aria nei rapporti tonali
fra i colori. Nei riflessi di luce ama la presenza d'un solo colore:
al desiderio d'unità di luce sacrifica l'immensa risorsa degli ef-
fetti cromatici. Più felice è nello studio dei rapporti fra colore
ed ombra: ha per il primo coscienza delle ombre azzurre, vuole
ombre cromatiche, non privazioni di luce, ma trasformazione del
colore originario. È qui tutta la teoria dei rapporti tonali del
colore che, per altro, fu applicata dai Veneziani, non da lui. Ha
una chiarissima coscienza della veduta lontana e la porta alle
estreme conseguenze fino ad ammettere la deformazione della

forma, distaccandosi dalla sua scuola, dal suo tempo, dalla sua stessa arte la quale, per seguire la teoria, avrebbe dovuto abbandonarsi alla natura obbiettiva, contrastare alle sue intime aspirazioni spirituali: nulla della sua arte sacrifica: solo crea una scienza nuova: la prospettiva aerea che consente l'infinita varietà dei fenomeni della luce e dell'ombra come non faceva la prospettiva lineare trovata dai fiorentini, riducente la realtà a una concezione geometrica: ma anche qui la pratica non segue in tutto la dottrina: nel dipingere egli continua l'arte dei padri, trasformandola: sul punto di divenir arte la sua visione universale della natura si limita e vien meno. Ma la dottrina fruttificò e divenne l'esperienza su cui si è fondata l'arte moderna.

Il concetto Vinciano della storia della pittura ha il carattere di perfetta critica d'arte: la personalità sola che improntà di sè le proprie creazioni, nulla concedendo alle abitudini di scuola, è quella che conta. Leonardo vede la via diritta: Giotto-Masaccio: se non che, nel giudicarli suoi precursori, si pone in contrasto colla sua estesa visione naturale: alla quale è più consona l'avversione al Botticelli in quanto sia indifferente al paesaggio e alla prospettiva. Non nomina Michelangelo, ma tutto il Trattato spira condanna della visione plastica di lui opposta alla visione pittorica di Leonardo. Insignificante è negli scritti Vinciani la parte dovuta agli antichi. Se Leonardo desidera la foggia classica del panneggio, non la desidera perchè classica, bensì per adesione a un principio di stile che potrebbe attuarsi anche colla moda contemporanea.

Tipiche sono le sue definizioni della pittura, ma per intenderle bisogna aver presenti le anteriori: in queste nel secolo XII prevale la chimica dei colori, nel XIV il disegno, nel XV la prospettiva lineare che finisce per soggiogare il colore: Leonardo esclude il disegno e fa regnare il movimento e l'ombra dove tutto finisce. Ha la fobia dei riflessi cromatici che guastano le ombre. Ama il rilievo, ma non quello scultorio, il quale altro non è se non chiaroscuro, più o men graduato ai limiti, che lascia distinta nel centro la zona chiara, bensì quello che consiste nel limitare la zona chiara e « i lumi principali in picciol luogo », riducendo « i lumi » a commento delle ombre. Il suo sogno sono le mezze tinte e la penombra. A differenza dei coloristi, non distacca la luce e l'ombra, ma cerca il passaggio dell'una nell'altra, cosicchè la luce è ridotta a un fluido vagante.

Qualunque motivo pittorico è ricondotto da Leonardo alla luce e all'ombra, ma nella pratica ha sorpassato la teoria accomunando i chiari dell'immagine e del fondo in una nebulosa atmosfera che tutto avvolge. Sulla linea, considerata al suo tempo come un elemento artistico per sè, ha idee nuovissime: essa per

lui non esiste, deve essere assorbita nel colore, nella luce e nell'ombra.

La preoccupazione di ridurre ogni aspetto dell'arte ad un solo principio, l'ombra, fa sì che Leonardo più fortemente di tutti proclami la necessità della sintesi, e prescelga per attuarla un modo rimasto fondamentale per tutta l'arte moderna: l'abbozzo.

La propensione alla scienza facilita nel Nostro l'interpretazione intellettuale del disegno, l'elemento artistico che meglio si presta a scopo scientifico, ingenerando il pericolo che la formazione dell'opera d'arte venga disturbata da concetti astratti. Ed invero nel Trattato eccellenti principî artistici son guastati da un'interpretazione astratta; quando, per esempio, dopo aver giustamente raccomandato la varietà, suggerisce al pittore di far nella sua mente una collezione di nasi, di occhi, di bocche ecc., non s'accorge di avviarlo ad un meccanico manierismo. Altro e più grave pericolo intellettualistico è quello di confondere la rivelazione dello spirito umano nelle figure collo studio oggettivo e scientifico della psicologia: chi seguisse il consiglio Vinciano di osservare come maestri di movimenti espressivi i muti farebbe trascendere il moto e il gesto, essenziali nell'arte, e specialmente in quella di Leonardo, ad una esagerazione artificiosa e teatrale. Così nel teorizzare Leonardo compromette lo stesso contrasto di cui ha pur piena coscienza; quando nelle storie consiglia di abbinare brutto e bello, grande e piccolo, vecchio e giovane, entra in una assurda retorica. Altrove compromette l'ottimo principio che i moti delle persone su un medesimo accidente sono infinitamente vari ricorrendo, per definirlo, alla teoria del contrapposto (teste voltate di traverso, « non fare i mezzi di tutta la persona dinnanzi o di dietro » ecc.), teoria feconda di complicati calcoli estranei all'arte.

Qui mi pare il Venturi esageri un poco: la « collezione » di nasi non ha fatto lo stesso effetto ad altri critici, come, per es., allo Springer, perchè probabilmente non l'hanno presa alla lettera, ma cum grano salis; e cum grano salis avrà Leonardo stesso inteso che i pittori prendessero il suo consiglio di studiare le espressioni dei muti, le quali, interpretate e attenuate dal criterio dell'artista, possono essergli fonte di utile ispirazione. Non è forse in tutto privo di fondamento il rilievo fatto, sia pure in modo esagerato e stravagante, dallo stravagantissimo Suarès (cfr. Raccolta, VII, 107) quando paragona alcuni apostoli del Cenacolo a muti che parlino colle dita e facciano smorfie. Nè io porrei fra le astrazioni intellettualistiche le osservazioni di Leonardo sugli atteggiamenti caratteristici dei bambini, delle donne giovani e delle attempate, dei vecchi, che anche allo Springer han dato la sensazione di vere e proprie esperienze personali (cfr.

Raccolta, VII, 101). Basta guardar la Gioconda per veder come lo stesso artista le ha messe in atto.

Ad ogni modo, osserva poi bene il Venturi, non bisogna dar troppa importanza a questo intellettualismo: è più che altro un modo d'espressione. Nella pratica Leonardo non applica nè il sistema dei dieci nasi, nè quello dei contrasti, e poco si preoccupa del contrapposto. Invece in molte parti del Trattato pensiero e fantasia sono perfettamente fusi, e ne scaturisce una nuova visione artistica del mondo. L'abbracciare come fa Leonardo la natura universale, il voler infonder l'anima alle cose fa sì che primo in Italia consideri il paesaggio come opera d'arte: ne rileva egli i caratteri cromatici, ne comprende l'effetto tonale, che collega a una speciale veduta in natura, la *veduta lontana*, e allo speciale trattamento del *non finito*, pur non traendo nella pratica partito da tutti gli effetti ricavabili dal colore, al quale preferisce sempre la penombra.

Concludendo, la critica di Leonardo ha offerto all'arte una esperienza immortale, la visione sintetica e universale della natura attuata nell'abbozzo, ed ha affermato nella storia un gusto individuale fra i più eletti e spirituali di tutti i tempi, il gusto della penombra.

Prima di esporre il suo pensiero sull'arte di Leonardo il Venturi s'indugia ad esporre i giudizi più significativi sull'opera Vinciana dal secolo XVI ai nostri giorni, i quali è necessario tener presenti giacchè, come si è detto, egli non si propone che di integrare il concetto formatosi attraverso i tempi del grande artista.

La critica del Cinquecento, in genere, non seppe indicare i principi dello stile di Leonardo se non in modo incompleto e disorganico. Solo il Lomazzo li ha compresi e ben espressi nei *moti* e nei *lumi*. Il Seicento non intese meglio il Vinci, e che non fosse adatto ad intenderlo provano i disegni del Poussin tanto lontani dallo spirito di lui. Tuttavia i francesi, o per meglio dire i parigini, che avevan sott'occhio le opere autentiche e s'interessavano al Trattato edito la prima volta a Parigi dal Du Frèsne, lo studiarono un po' più e lo giudicarono l'iniziatore della pittura moderna, senza per altro uscire da un'interpretazione materialistica e miniaturistica dell'arte di lui. Più largo e profondo il giudizio di Rubens, il quale recò nella storia della critica un elemento nuovo avendo compreso la capacità di Leonardo di determinare il carattere proprio di persone e cose, il suo potere di nobilitare ogni cosa toccata, la sua *misura* che evitava ogni minuzia d'esecuzione lasciando anzi all'osservatore di compir l'opera colla sua fantasia.

Il Settecento, suggestionato da Raffaello, non poteva comprender Leonardo la cui fortuna risorse col neoclassicismo del Winkelmann e del Mengs, che dava nuova importanza al chiaroscuro. Ma l'avere il Winkelmann insistito sull'espressione psicologica indusse il Bossi a considerare il Cenacolo col solo riguardo alle fisionomie e alle espressioni; nè all interpretazione ideologica si sottrasse il Goethe ammiratore del Bossi.

Nessuno dei critici è risalito, se non per eccezione, alla personalità dell artista, al sentimento unico dominante tutte le sue immagini. Stendhal ha il merito d avergli pel primo saputo legger nel cuore vedendo nell'arte di lui la sintesi del suo sentimento: un'ombra malinconica. Taine giudica ancora per categorie, ma ben lo corregge Séailles ricomponendo gli elementi e raggiungendo la sintesi nella personalità del Grande.

Frattanto la critica figurativa pura riprendeva in esame i problemi svolti dal Lomazzo. Con più larga visione Ruskin indagò la posizione della luce di Leonardo rispetto al colore, ma, poichè egli non vede che il colore, il suo giudizio è sfavorevole. Il torto del Ruskin, osserva il Venturi, è d'aver voluto fare delle categorie nette, non coincidenti colla realtà, ben potendo l'artista realizzare una sua speciale visione col chiaroscuro quando non sia adatta a un'interpretazione cromatica; chè, altrimenti verrebbe a perdere la libertà di scelta dei soggetti indispensabile a crear grandi cose.

Opposto al Ruskin è l'apprezzamento dell'arte Vinciana come prima rivelazione della grandiosità, della nobiltà, della potenza espressiva, dell'unità sintetica dell'effetto che distinguono l'arte italiana del Cinquecento da quella del Quattrocento; apprezzamento buono in parte, ma difettoso in quanto considera troppo Leonardo in rapporto ai suoi contemporanei e agli immediati successori, perdendo di vista le caratteristiche personali che appunto da tutti lo distinguono.

♀

Ed eccoci all'arte. Nei disegni, attraverso diversi sviluppi, dominano i caratteri fondamentali ben definiti dal Venturi. In certi schizzi di primo getto tutto è luce e moto, solo, e vagamente accennata la materia; in altri i corpi son più visibili, ma non più materializzati; s'intravvede che sotto il movimento e la luce velanti l'immagine a guisa di nebbia, esiste una forma corporea; in altri ancora sono accentuati fino all'estremo i limiti, e l'acquerello attenua con chiari e scuri la durezza dell'accentuazione: sprazzi di luce son fermati da ombre improvvise: le linee energetiche sono la prima ossatura cui le sbavature suggeriscono

la sensazione della continuità. Altrove (per es. schizzi per il monumento equestre) la pastosità, la morbidezza, l'arte del pastello, trovata appunto da Leonardo per rispondere alla sua visione, null'altro significano se non lo specchiarsi dei corpi nella luce. La testa di Filippo dà la sensazione dello sperdersi delle molecole nell'aria come avviene nel crepuscolo. Un medesimo stile informa uomini, cose, panneggi: qui il passaggio graduale dal massimo scuro al massimo chiaro dà alla stoffa la leggerezza del velo con una evidenza che meglio non saprebbe rendere il colore.

Il carattere fondamentale assume aspetti nuovi, ma riman sempre quello nei disegni più finiti. Il cartone della S. Anna fu detto l'opera Vinciana più elevata nel senso classico della forma. Ciò può essere per la semplicità sintetica con cui è espressa la vita e per la spirituale interpretazione della realtà; ma la visione è attuata in modo affatto contrario all'arte classica: è pittorica e non scultoria: le vesti vengono assorbite, appena accennate, le forme non hanno accentuata solidità, ma s'immergono nell'ondeggiamento della penombra, i corpi non rilevano l'uno sull'altro, ma si fondono come una massa atmosferica.

Non altrimenti Leonardo si comporta quando dipinge: aria, luce, moto, quello che da secoli si chiedeva al colore; ed egli l'ottiene senza il colore. Il colore era adatto a definire corpi umani veduti da vicino, non le visioni lontane, i larghi orizzonti a lui cari. Da vicino ogni cosa pare sia ferma, le cose lontane invece son rese leggere, come librate a volo dall'oscillamento perenne dell'atmosfera, specialmente nelle penombre crepuscolari. Non è vero che l'arte di Leonardo sia il chiaroscuro: è un fluido visibile, senza colore nè forma, che pure in sè entrambi comprende: è lo sfumato.

Col chiaroscuro dà Michelangelo il rilievo alle sue figure, ed è rilievo scultorio: l'immagine sembra staccarsi dal piano e avvicinarsi all'osservatore (Creazione d'Adamo) Leonardo fa il contrario: le immagini si ritraggon lontane, si immergono nell'atmosfera (Vergine delle rocce): non più rilievo, ma effetto pittorico. Il chiaroscuro, come ogni solido, ripugna al movimento, lo sfumato, con le sue gradazioni di chiaro e di scuro che finiscono a perdersi nell'atmosfera, è moto continuo.

La spiritualità di Leonardo volatilizza le forme terrene, evitando tuttavia il pericolo di finire, come altri finirono, in una ideologia pura, negazione dell'arte. Era scienziato, conosceva troppo l'anatomia e l'ottica per non trovare l'immediata apparenza fisica di ogni suo accento spirituale. Studiava la realtà non per fissare leggi assurde di fisionomie, nè per copiar dal vero, come vuole la leggenda, ma per concretare la forma più adatta alla espressione della sua fantasia.

La ricerca del moto era già nei fiorentini, ma era moto-lineare: Leonardo, come pur Michelangelo, lo trasportò dalla linea nella massa, studiando però a nuovo i rapporti fra il chiaro e lo scuro delle forme: accentuato lo scuro, alleggeri la forma, dandole una infinita potenzialità di movimento, una continua capacità di vibrazione.

Il paesàggio, che era pe' suoi contemporanei una giustapposizione, diventa con lui una funzione: l'immagine è resa dipendente dall'azione atmosferica dell'ambiente paesistico.

Colla sintesi del moto e della luce riottenne l'effetto di grandiosità: i fiorentini dopo Masaccio l'avevano smarrito: ricercavano troppo i particolari, mentre quell'effetto dipende dalla visione sintetica delle cose. Nella S. Anna, la sua composizione più grandiosa, le figure raccolte nella piramide ideale sono sovrapposte l'una all'altra. E così è suggerito il volume invisibile del gruppo, e le figure grandeggiano in uno spazio limitato (lo notò già il Novellara).

Nell'Adorazione dei Magi sono innumerevoli le figure. La tradizione classica voleva poche figure, L. B. Alberti ammoniva di fuggir le folle. Ma era arte di rilievo, richiedente la pausa. Al colore e alla luce si confà la folla. Infatti il centro dell'attenzione di Leonardo non sono le singole figure, ma è l'atmosfera nebulosa che tutto collega e unifica, d'onde i chiari delle immagini appaiono e scompaiono come fiamme. È un'accensione simultanea di luci che corrisponde al simultaneo erompere dei moti dell'animo. Lo sfondo è avvolto in luce chiara, ma, perchè le immagini appaian come sprazzi di luce, le fa risaltare dalle pareti ombrate d'una specie d'avvallamento del primo piano appositamente abbassato. Così nel S. Girolamo la chiara luce del fondo appare come effettivamente esterna alla scena.

Qui la visione dell'artista coincide colla dottrina del critico. Ma nella Vergine delle rocce lo scienziato dimentica i suoi precetti: l'anatomista espertissimo non cura i corpi che s'intravvedono appena: sacrifica la forma, come sacrifica il colore, al suo sogno d'una tenue luce serale. La fantasia ha rinnegato ogni esperienza della realtà. Il Vasari e gli altri che hanno censurato la finitezza di Leonardo, come se vedesse le cose troppo da vicino, non hanno capito: chi conta i fiori e le foglie nei cespugli della Vergine delle rocce, e si possono contare, non vede il quadro: giacchè nella visione generale si risolvono in una figura non finita che si smarrisce nell'ombra. È precisamente il « non finito » caratteristico di Leonardo.

Il deperimento del Cenacolo ha obbligato a studiarlo nelle copie e nelle stampe che tutto riproducono meno l'essenziale dell'arte Vinciana, la luce e l'ombra. Per ricostruirlo idealmente

bisogna ricorrere ad altre opere dell'artista medesimo: per la composizione e il dramma all'Adorazione dei magi, per l'esecuzione e per l'effetto di luce alla Vergine delle rocce. Si giudicò la tavola troppo piccola per contener tredici commensali. Errore. Perchè non si è detto altrettanto per l'Adorazione dove tante figure sono raccolte in uno spazio così ristretto? perchè la si è veduta direttamente e non attraverso le copie le quali, abolendo nel Cenacolo l'effetto di luce, hanno precisato con false linee e con falso rilievo il « non finito » pittorico, e rilevato i limiti geometrici dei gruppi immersi nell'ombra, facendo credere a un intento di compattezza plastica, di monumentalità della scena, che non esiste. Lo stesso fenomeno è avvenuto per i tipi e gli atteggiamenti giudicati eccessivi e volgari da taluno (Berenson), che pur ammira l'Adorazione dove ricorrono le medesime fisionomie e atteggiamenti ancor più violenti e crudi. Gli è perchè qui i gesti appaiono e ricompaiono in un continuo turbinio di movimenti, esistono per la luce guizzante e rivelante l'animo umano. Nelle copie della Cena la luce unica assorbe ogni moto, lo dematerializza, sforma volti e mani; fa come un'istantanea che, fissando una sola posa d'un cavallo in corsa, la rende ridicola, laddove chi guardi il cavallo correre, segue il vibrar della luce sul suo rapido moto e non si sogna di trovar esagerate le successive pose. Quanto al rapporto tra le figure e l'ambiente, esso è uguale nella Cena e nella Vergine delle rocce. La stanza è piccola perchè deve contener poca luce.

Nella concezione del Cenacolo non esiste alcuna ostentazione d'abilità scenica, alcun calcolo che non sia superato dalla fantasia, nè tumulto che non sia smorzato nella sommessione religiosa della natura a sera.

E così il Venturi finisce come ha cominciato: affermando la spiritualità e l'idealismo dell'arte Vinciana. (E. Verga).

VERDIER HENRY, *Léonard de Vinci physiologiste*. Paris, J. Rousset, 1913; 8°, pp. 88.

Di questo interessante studio ho già dato un sufficiente riassunto nel mio lavoro: *Gli studi di L. da V. nell'ultimo cinquantennio*, elencato qui presso, e a quello rimando. (E. Verga).

VERGA ETTORE, *Gli studi intorno a Leonardo da Vinci nell'ultimo cinquantennio*. Estratto dai « Rendiconti del R. Istituto lombardo di scienze e lettere », voll. LII e LIII, 1919-1920.

Vol. LII, pp. 502-516; 780-811; LIII, 446-460. Resoconto sommario, e sistematico, di circa duecentocinquanta pubblica-

zioni intorno a Leonardo uscite fra il 1869 e il 1918. I, Introduzione: benemerenze dell'Istituto lombardo negli studi Vinciani. Progetti per l'edizione dei manoscritti di Leonardo e vicende della loro pubblicazionè. II, Opere sintetiche intorno a Leonardo da Vinci. III, Pubblicazioni di documenti e contributi parziali alla biografia. IV, L'arte di Leonardo e le questioni che la riguardano. V, Gli studi intorno alla scienza di Leonardo: 1º anatomia, fisiologia, embriologia, biologia; 2º fisica e scienze naturali; 3º fisica applicata, ingegneria, idraulica, aviazione; 4º cartografia, viaggi; 5º metodo sperimentale e filosofia.

VERLANT ERNEST, *Le génie de Léonard de Vinci*. « Académie Royale de Belgique: Bulletin de la classe des beaux arts », n.os 7-12, 1919.
Dono della R. Accademia del Belgio.

Pp. 201-214. Discorso commemorativo ricco di pregi letterari. L'Autore si sofferma con entusiasmo sulla Gioconda. Rifiuta la solita interpretazione di sensualità anche perversa; per lui Leonardo ha in questa donna « quasi mascolina » impresso una psicologia che direbbesi paradossale: ne ha fatto non solo un tipo d'intelligenza, ma un tipo di dominante intellettualità. Ha in essa rappresentato la propria fisionomia mentale.

VOIGTLÄNDER EMMY, *Ein Beitrag zu dem Bildnis der Sammlung Czartoryski*. « Kunstkronik », 25 giugno 1915.
Dono dell'Autrice.

Coll. 473-477, ill. Richiama l'attenzione sopra un disegno di testa femminile rimasto fin ora inosservato, quantunque edito nell'*Albertina*, IX, 960, come d'un ignoto maestro dell'antica scuola fiamminga; disegno esistente nel Museo Nazionale di Stocolma che l'Autrice ritiene con sicurezza preparatorio per la dama coll'ermellino, di Cracovia. Non v'ha per lei dubbio si tratti della medesima persona, e il disegno stesso acquista una importanza singolare in quanto permette di ricostruire l'aspetto originale della famosa pittura deturpata dai restauri, e mette sulla buona via per identificarne l'autore. Messolo a raffronto con disegni sicuri del Boltraffio, la Voigtländer non esita ad attribuirlo a quest'ultimo, e viene così a confermare quella che, secondo lei, era già prima l'attribuzione più verosimile della tavola Czartoryski (cfr. sotto Bock).

VOIGTLÄNDER EMMY, *Versuch über ein Leonardoproblem*. « Mo-

natshefte für Kunstwissenschaft », Leipzig, XII, 1919. Mit
vier Abbildungen im Text.

Dono dell'Autrice.

Pp. 324-339. Scopo di questo importante articolo è di mostrare come i dipinti autentici di Leonardo risultino di elementi strettissimamente coordinati fra di loro al fine di ottenere la massima armonia d'insieme. La posizione reciproca delle figure, le movenze del corpo e delle singole membra, lo spazio ambiente, il fondo del quadro, tutto è calcolato sapientemente per giungere a tal risultato: là dove questa coordinazione rigorosa delle parti fa difetto, possiamo esser sicuri di non trovarci davanti a una opera di Leonardo, ma a quella di un seguace, anche se essa riesca piacevole e abbia un aspetto a tutta prima leonardesco. A provare la verità di questo postulato l'Autrice pone a confronto da un lato le due Annunciazioni del Louvre e degli Uffizi, dall'altro le due Madonne delle gallerie di Monaco e di Pietrogrado (Bénois). Ella mette in rilievo come i quadri di Firenze e di Monaco differiscano in modo sostanziale da quelli di Parigi e di Pietrogrado, malgrado ogni affinità e somiglianza apparente. Quanto saldamente coordinata in ogni sua parte è l'Annunciazione del Louvre, altrettanto inorganica è quella degli Uffizi. Là i movimenti dell'angelo e della Vergine si corrispondono perfettamente; tutt'e due si piegano l'un verso l'altra chinando la testa con ritmo eguale. La Vergine incrocia le braccia come Leonardo stesso vuole che vengano rappresentate le donne (v. il Trattato della pittura). Infine il fondo di paese continua in prospettiva le linee di profondità del primo piano e guida il nostro sguardo verso il mondo lontano. Ora di tutta questa coordinazione di elementi pittorici ad un fine artistico ben determinato nel dipinto degli Uffizi non v'è traccia. La figura dell'angelo qui non è bene equilibrata, e il suo peso, anziché equamente ripartito fra le due gambe, sembra cadere sul vuoto che intercede fra loro. Mentre l'angelo s'inchina alla Vergine, questa siede col busto rigidamente eretto e il capo a piombo sul busto; ella tiene le gambe lontane l'una dall'altra e le sue braccia si muovono senza legame tra loro contrariamente agli insegnamenti dati da Leonardo. Il fondo di paese nel dipinto degli Uffizi, sebbene dal lato prospettico esattamente eseguito, non armonizza colle linee del primo piano e fa l'effetto di un quadro nel quadro. Le diversità organiche delle due composizioni non potrebbero essere maggiori, sicché abbiamo diritto di pensare che se una di esse (il quadro del Louvre) è di Leonardo, l'altra (il quadro degli Uffizi) non può in nessun modo appartenergli *per la contraddizion che nol consente*.

A conclusioni analoghe ci conduce il paragone della Madonna

Bénois con quella di Monaco. Nella prima la Vergine e il Bambino sono disposti di tre quarti, in guisa che i loro corpi servono di punto di riferimento, di guida al nostro sguardo per addentrarsi nello spazio che li circonda. Le linee del fondo si accompagnano e si coordinano a quelle delle figure in modo da generare l'armonia del tutto. Nel dipinto di Monaco invece la Madonna è collocata al primo piano di fronte allo spettatore, cosicchè le sue linee non valgono a introdurre il nostro sguardo nell'ambiente, mentre dal canto suo il fondo, che si distende al secondo piano parallelamente alle figure, è concepito indipendentemente dalle figure stesse con cui nulla ha a che fare. Queste osservazioni bastano per sè sole a farci sicuri che il quadro Bénois appartiene al maestro, laddove quello di Monaco è l'opera di un imitatore.

Nel corso del suo lavoro la Voigtländer nota poi un'altra circostanza che, mentre conferma le sue idee rispetto ai quattro dipinti da lei presi in particolare esame, può essere in generale di grande aiuto a tutti gli studiosi per distinguere se una composizione di carattere leonardesco risalga veramente al maestro. Ella mette in rilievo il fatto che nell'organismo dell'Annunciazione del Louvre si nasconde una costruzione geometrica di tale precisione da meravigliare veramente. Ambedue le figure si possono comprendere entro un grande triangolo isoscele la cui linea mediana divide in pari tempo il quadro in due parti eguali. È possibile inoltre racchiudere quelle figure entro due minori triangoli rettangoli eguali e simmetrici fra loro e al tempo stesso equidistanti dalla linea mediana del triangolo maggiore. Finalmente l'angelo può essere inscritto in un circolo. In modo analogo non è difficile disporre le figure del quadro Bénois entro i limiti di un triangolo isoscele. Lo stesso invece non avviene delle figure dei dipinti di Monaco e degli Uffizi. Ora la Voigtländer ha osservato che quasi tutti i gruppi figurati che compaiono, sia nei dipinti, sia nei disegni sicuramente autentici di Leonardo possono essere inscritti in triangoli isosceli o in circoli; onde deduce il corollario che, quando un gruppo di figure si sottrae a questa legge, v'è luogo a sospettare che non sia di Leonardo.

Le conclusioni a cui arriva la Voigtländer in questo suo scritto sono nuove e interessanti e meritano di esser prese in seria considerazione. Senza punto negarne il valore, io mi permetto tuttavia di dubitare che esse portino ad escludere definitivamente che l'Annunciazione degli Uffizi possa spettare a Leonardo. Secondo l'Autrice il rigido, meditato coordinamento di tutti gli elementi pittorici di un quadro, al fine di ottenere la massima armonia dell'insieme, costituisce l'essenza stessa dell'arte di Leonardo, e si deve perciò riconoscere in tutti i suoi lavori, anche nei primi. Ora tutti sanno come, per una legge generale dello spirito umano,

la facoltà intuitiva si sviluppi prima della facoltà riflessiva. Per quanto grande, anche Leonardo era uomo, ed è quindi da supporre che pure in lui lo sviluppo dell'intuizione abbia preceduto quello della riflessione calcolatrice. Ammesso questo, è lecito pensare che egli, quando ancor giovanissimo esegui l'Annunciazione degli Uffizi, si sia abbandonato alla foga dell'ispirazione senza star troppo a ponderare le cose; e che parecchi anni dopo abbia ripreso nell'Annunciazione del Louvre quella composizione giovanile, riformandola secondo i nuovi principii artistici che nel frattempo si erano maturati in lui. La Voigtländer ha previsto questa obbiezione ed ha creduto di combatterla adducendo a prova della piena consapevolezza che fino dai primordii Leonardo avrebbe avuto dell'arte sua, il noto disegno di paesaggio da lui eseguito nel 1473, il quale mostra la più organica unità di visione. La nostra autrice contrappone questo paesaggio a quello dell'Annunciazione degli Uffizi, che essa riconosce prospettivamente esatto, ma che non appare coordinato col rimanente della scena. Senonchè io non so vedere tra i due paesi la differenza essenziale, che scorge la Voigtländer, perchè se uno fu concepito senza relazione col quadro cui fa da fondo, l'altro è uno studio dal vero che sta da sè, senza relazione con quadro alcuno. (A. Schiaparelli).

VULLIAUD PAUL, *La pensée ésotérique de Léonard de Vinci.* Paris, Grasset, 1910; 8° picc., pp. 103.

È una interessante, per quanto talora un po' troppo complicata e astrusa e, ad ogni modo sempre molto discutibile, esegesi del pensiero filosofico religioso di Leonardo, fondata sulla interpretazione simbolica della sua opera pittorica. Non è facile riassumere questo lavoro: tentiamolo tuttavia.

Nelle epoche creatrici l'arte per l'arte non esisteva: essa era un mezzo d'espressione, era una materializzazione del sentimento o dell'idea, d'onde il simbolo in tutto: nel colore, nella linea, nel gesto, nelle figure. Fino a Leonardo, a Michelangelo, a Raffaello la pittura fu la traduttrice dei concetti teologici e filosofici: l'abbandono del simbolismo segnò la decadenza estetica. La teoria del simbolismo ha per maestro l'ispiratore della Rinascenza, Platone, interprete sommo Marsilio Ficino alle cui dottrine Leonardo tese l'orecchio: « ars imitatur naturam, natura deum ». I principi fondamentali d'un'arte completa sono lo spirito e la forma, per la cui fusione essa diventa *rivelatrice* d'un pensiero eterno magnificato dallo splendore d'una forma archetipa. Leonardo ha il merito d'aver riunito in una sintesi insuperata e insuperabile il Vero e il Bello, la verità morale e la verità artistica.

L'intenzione simbolica culmina, secondo l'Autore, in due
opere tipiche: il Bacco e il S. Giovan Battista del Louvre. Bacco
ebbe nell'antichità forme diverse rispondenti a diversi attributi.
Presso i Greci fu emblema della primavera: senza barba, capelli
ricciuti spioventi, androgino, come l'ha pur fissato Leonardo;
dio solare, creatore della Vita universale sulla terra, forza ge-
neratrice, dio dell'Universo: i primi cultori l'adoravano nei de-
serti e nelle foreste; e Leonardo esprime simbolicamente questa
idea ponendolo nel mezzo d'un paesaggio, mentre il S. Giovan
Battista si distacca su un fondo di tènebre, perchè « la luce ri-
splende nelle tènebre e le tènebre non l'hanno assorbita » (S. Giov.),
nè ha coronato la testa di edera, simbolo della perpetuità della
vita, lo ha coperto d'una pelle di capra, simbolo del tempo. Infine
l'analogia tra le feste bacchiche e le cerimonie giudaiche, rilevata
da Plutarco per il quale Bacco è il dio degli ebrei, autorizza a
trovare nel dio ellenico un carattere messianico: pei Greci Bacco
era il Messia, il Verbo. A quest'ordine d'idee ci riconduce pure il
gesto, che tanta parte ha nell'arte di Leonardo: Bacco tiene con
la sinistra il tirso la cui punta è rivolta in basso, mentre nel Bat-
tista, l'analoga del tirso, la Croce, è rivolta in alto, e l'indice della
mano stessa è puntato verso terra; e così vuol indicare l'interno
della terra, l'antro dei misteri, la grotta che Porfirio c'insegna
essere il simbolo del mondo sensibile e di tutte le energie nascoste.
Certe caverne destinate ai misteri bacchici eran dipinte in rosso,
e nelle cerimonie bacchiche si portava l'attributo del dio dipinto
in rosso: è forse questa la ragione perchè Leonardo ha tinteg-
giato di rosso il suo Bacco, mentre il suo Precursore, quale annun-
ciatore del divino Oriente, del sole di giustizia, è colorato di giallo
brillante. Comunque, l'Autore sostiene che Leonardo, eseguendo
queste due opere simultaneamente, era sotto l'impero d'un'unica
idea, quella di rappresentare il Bacco mistico, cioè la figura mes-
sianica della Grecia in parallelo con l'annunciatore del Messia
cristiano. Il che dimostrerebbero anche altri simboli: i due cervi
che nella simbologia religiosa significano la rigenerazione spiri-
tuale, l'aspirazione alla vita eterna (enciclopedisti, bestiarii ecc.),
l'orso che è un simbolo cosmogonico e quindi di rigenerazione,
infine un ciuffo d'aquilegia, pianta molto favorita dell'arte leo-
nardesca: questo fiore, di sesso androgino, come il dio rappresen-
tato, fu nel medio evo simbolo d'unione: teosoficamente inten-
dasi unione della natura divina e della natura umana, mistica-
mente, unione dell'anima umana purificata rimontante al suo
principio, l'unità divina. Così qui nel Bacco Vinciano il fiore an-
drogino simboleggia l'unione in tutto: unione cosmogonica in
quanto lo spirito del dio (maschio) sposa la materia caotica (fem-
mina), unione fisica in quanto il mondo possiede una doppia ma-

teria, il caldo e l'umido; unione naturale in quanto l'uomo fe-
conda la donna, unione mistica in quanto l'anima umana s'unisce
alla divinità.

Sintetizzando nel Bacco e nel Battista la profezia dell'antica
promessa osservata ad un tempo presso i detentori eletti della
tradizione e presso i gentili, Leonardo ha voluto dire non esistere
che una sola religione la cattolica, cioè la credenza ai dogmi per-
petui ed unanimi. Resta a dimostrare che per questo egli è il
tipo più perfetto del Rinascimento, ne è lo spirito, la coscienza.

L'aver voluto fare di Leonardo un precursore di tante scoperte
è per il Vulliaud una esagerazione tutta a detrimento del suo pen-
siero religioso, filosofico ed estetico. La sua prima gloria è nelle
sue opere d'arte; egli fu del suo tempo prima d'esser del nostro:
chi abbia bene studiato il Rinascimento penetrerà nel centro del
suo pensiero. L'Umanesimo fu mal compreso: nei maggiori suoi
rappresentanti come Enea Silvio Piccolomini, Vittorino da Feltre,
Pico, Ficino, non è, come tanti credono, sinonimo di pagano,
di negatore di Cristo; è invece un grande movimento di sintesi
conciliatrice fra il Cristianesimo e la filosofia, una spiegazione
cattolica delle credenze di ogni popolo. « Philosophia et religio
germanae sunt » (Ficino): l'umanesimo è la cristianizzazione di
ciò che noi chiamiamo paganesimo: l'idea platonica della reden-
zione per mezzo della ragione, unita a quella cristiana della re-
denzione per mezzo dell'amore, è la formola sintetica della filo-
sofia di Marsilio Ficino, e i due quadri pentacolari di Leonardo
perfettamente le corrispondono. Lo spirito che s'unisce alla ma-
teria, l'infinito col finito, nella persona del Verbo è la concezione
dominante nel Rinascimento: quest'imeneo, gli Umanisti rilevano
in tutto. Se il principio celeste è maschio, il principio terrestre è
femmina, il matrimonio psicologico si compie nell'uomo coll'u-
nione della Ragione e del Cuore, cioè della facoltà comprensiva
(maschio) e del principio di volontà (femmina). Tali affermazioni
proprie degli Umanisti spiegano l'estetica di Leonardo che trova
l'equazione del Bello nella forma androginica, forma rappresen-
tativa del Bello integrale, perchè, infine, che cos'è il Bello? si
domanda il filosofo di Careggi: è l'unione della forza e della grazia
in un corpo risplendente per l'influsso dell'idea: la medesima defi-
nizione è implicita nel Bacco e nel S. Giovanni di Leonardo.
(E. Verga).

WASHBURN WILLIAM H., *Galen, Vesalius, Da Vinci anatomists*.
 « Bullettin of the Society of medical history », Chicago, IV,
 I, 1916.

 Dono dell'ing. J. W. Lieb.

Pp. 1-17. Colla citazione di parecchi scrittori antichi e moderni piuttosto che con indagini proprie, l'Autore dimostra, o per meglio dire ricorda, che Galeno ebbe una conoscenza dell'anatomia più profonda che non siasi generalmente creduto e molte delle sue conclusioni deduttive sono state trovate esatte in seguito a ulteriori studi. Vesal fu un uomo versatile e un grande anatomista pel suo tempo, e la sua opera diede un grande impulso allo studio dell'anatomia, quantunque anatomisti contemporanei e posteriori l'abbiano bistrattata accusandone l'Autore d'aver preso tutto il buono da Galeno, non solo, ma d'averne talora deliberatamente falsato il testo per far credere d'averne corretti gli errori. L'accusa mossagli dall'Jackschat di essersi appropriati gli scritti di Leonardo, andati perduti all'epoca della conquista francese dello Stato di Milano, è lungi dall'essere dimostrata in modo inconfutabile. Tuttavia non si può dire che Vesal abbia incominciato lo studio anatomico ex novo e sia stato il fondatore della moderna anatomia.

Leonardo, avendo, prima della nascita di Vesal, stabilito e attuato il principio che la scienza anatomica si basa sull'osservazione diretta e non sull'autorità, ha davvero incominciato tale studio ex novo, per mezzo di dissezioni umane ben più complesse e ragionate di quelle che in modo affatto primitivo e con poca utilità si andavan facendo da un dugent'anni, è degno d'un posto eminente fra i primi anatomisti: anzi i suoi disegni anatomici son di tanto pregio da giustificare l'opinione ch'ei fosse il primo anatomista del suo tempo, di poco inferiore, se pur lo fu, a Vesalio che ebbe il vantaggio di vivere una generazione più tardi.

WEISBACH WERNER, *Matthias Grünewald formales und psychologisches*. « Kunst und Künstler », Berlin, XVI, aprile e maggio 1918.

Pp. 264-265. Sembra all'Autore che la testa di donna al Louvre di quell'energico fisionomista che fu il Grünewald (prima attribuita al Dürer) attesti nel sorriso una reminiscenza leonardesca, e così pure il volto di Maria nella *Natività* di Isenheim. Vede le caratteristiche delle caricature vinciàne, due delle quali riproduce, nelle tre teste nel Museo di Berlino, e si domanda se l'artista nordico non siasi inspirato alla fisiognomica di Leonardo in alcune teste di scherani nel « Cristo che porta la croce ». Gli pare che il Grünewald abbia comune con Leonardo l'inclinazione a colpire i moti fluttuanti dell'anima nell'espressione del volto.

WOLF GEORG JACOB, *Hände*. « Die Kunst für alle », München, februar 1919.

Pp. 183-188. Studia il trattamento delle mani da parte di diversi artisti, da Dürer ai moderni. Accenna alla funzione delle mani nel Cenacolo di Leonardo, sia come efficace mezzo di espressione dei sentimenti dell'animo, sia come elemento pittorico che determina il ritmo del quadro.

WRIGHT WILLIAM, *Leonardo as anatomist*. « Burlington Magazine », maggio 1919.

Dono del sig. E. Mc. Curdy.

Pp. 194-203, ill. con tre tavole. L'Autore pone gli studi anatomici di Leonardo fra il 1506 e il 1516; asserisce che nessun metodo oggigiorno esiste, all'infuori di quelli richiedenti l'impiego del microscopio, il quale non sia già stato adoperato da Leonardo. Giudica i più importanti fra gli studi Vinciani quelli sull'azione dei muscoli toracici e addominali nella respirazione, quindi le descrizioni e i disegni del cuore precorrenti di molto le cognizioni del suo tempo. Riproduce e illustra alcuni disegni di parti esterne del corpo.

NB. Questo fascicolo del Burlington contiene anche un riassunto dello studio di H. d'Ochenkowski sulla dama dall'ermellino pubblicato integralmente nel fascicolo X della *Raccolta Vinciana*.

ZOEGE von MANTEUFFEL K., *Leonardo da Vinci*. Eine Auswahl aus seinen Gemälden, Handzeichnungen und Schriften. Einführung und Uebersetzung. München, Schmid, 1920; 16°, pp. 96, ill.

Libricciuolo elegante, ben adatto alla divulgazione. Il sobrio profilo di Leonardo è trattato con garbo e competenza. Seguono estratti dal Trattato della pittura e dai mss. Numerose e nitide le illustrazioni.

ARTICOLI VARI
PUBBLICATI IN OCCASIONE DEL CENTENARIO (1919).

ITALIANI.

Ancona: *l'Ordine* (A. Leproux), 7, V.

Bologna: *Piccolo Avvenire d'Italia* (F. Malaguzzi), 8, V; *Giornale del mattino* (G. Mambelli), 11, V; *idem* (D. Manetti, su G. B. Venturi), 18, V.

Castelfiorentino: *Miscellanea storica della Valdelsa* (V. Fabiani), settembre.

Como: *l'Ordine* (G. Ceruti), 4 e 7, V.

Firenze: *la Nazione* (L. Bosseboeuf), 13, IV, e (G. Lesca), 25, V; *Nuovo Giornale* (M. Tinti), 8, V, e (T. Fracassini), 7, XI.

Milano: *Città di Milano*, Bollettino municipale (E. Verga), 30, IV; *il Secolo* (A. Comandini), 1, V; *l'Italia*, 1, V; *Corriere della sera* (U. Ojetti), 3, V; *il Mondo*, 11, V; *la Sera* (C. Barbagallo), 18, V; *Corriere delle maestre*, 30, V; *la Lettura* (N. Tarchiani), maggio; *Varietas* (T. Fracassini), maggio e dicembre; *la Vita internazionale* (A. Cervesato), 20, V; *Vita e pensiero* (E. Carusi: insiste nell'affermare la bontà « francescana » di L. e il suo sentimento religioso; dà un'idea del con enuto dei mss. e si sofferma sulle vicende del Trattato della pittura), maggio-ottobre; *il Secolo XX* (G. Zucchini: dove nacque L.), giugno; *la Sorgente* (A. Ottolini: L. alpinista), 15, VII; *Cultura moderna*, agosto; *Archivio storico lombardo* (E. Verga: Cronaca dei festeggiamenti e delle commemorazioni), fasc. 1-2.

Napoli: *Corriere di Napoli* (A. D'Eufemia), 2 e 3, V; *il Mezzogiorno*, 3, V; *la Libertà*, 6 e 7, XI.

Palermo: *l'Ora* (R. Tasca), 3, V; *Giornale di Sicilia* (G. Lo Forte), 3 e 4, V, e (A. Cervesato), 9 e 10, V.

Reggio E.: *Giornale dell'Emilia*, 5, V.

Roma: *Giornale d'Italia* (A. Anile), 28, IV; *Idea nazionale* (F. Bottazzi), 1, V; *la Tribuna*, 3, V; *Corriere d'Italia* (A. Canezza), 3, V; *il piccolo Giornale d'Italia*, 10, V; *il Popolo romano*, 18 e 25, V, e (D. Ciampoli: Shelley e L. Commenta e traduce in versi italiani il frammento in 5 strofe composto da Shelley nel 1819 sulla Medusa

agli Uffizi), 31, XII; *Cosmopolis* (A. Canali), luglio; *Rivista di biologia* (A. Mieli), fasc. II.

Torino: *Gazzetta del popolo* (V. Cian), 4, V, e (E. Thovez), 9, V; *Avanti* (M. Ramperti), 5, V.

Trieste: *il Lavoratore* (A. Oberdorfer), 5, V.

Vicenza: *la Provincia di Vicenza* (G. Falco), 5, V.

STRANIERI.

Parigi: *le Correspondant* (A. Pérâté), 25, IV; *les Annales* (P. Marcel), 27, IV; *Lectures pour tous* (R. Kemp, L. da V. en France), 1, V; *Echo de Paris* (C. Foley), 3, V; *le Temps*, 5, V; *le Gaulois* (L. Vaudoyer: *le démon de L. l'A.* chiama così il tipo ideale del S. Giovannino al Louvre che, secondo lui, compare nelle principali opere di L. come un personaggio, una specie di paggio allegorico: nell'Adorazione dei Magi, nell'Angelo della Vergine delle rocce, nel S. Giovanni della Cena e nel Bacco), 7, V; *la Patrie* (Samery), 25, VIII; *l'Eclair* (P. Arcari), 23, X; *le Gaulois* (P. Hazard), 1, XI.

Lisbona: *Illustração portugueza* (J. de Figueiredo), 10, XI.

Lipsia: *Illustrierte Zeitung* (ritratto di L. e buone riproduzioni delle principali opere), 1, V.

Stuttgart: *Daimler Werkzeitung*, n. 4.

Londra: *the Times*, literary Supplement, 1, V; *the Nation* (Havelock Ellis) garbato profilo di L., 14, VI.

Chicago: *the Journal of american medical association* (L. as anatomist), agosto.

New Jork: *Scribner's Magazine* (G. Sarton: buon articolo sintetico di divulgazione), maggio; *Art and Life*, agosto. Aggiungiamo, quantunque posteriori alla celebrazione del centenario: *Vanity fair* (A. Symons, L. da V. a note on his genius) decembre 1921, già pubblicato nella *Fornightly Review* del 1920, CXIII, pp. 769-780; *Scentific american Monthly* (A. Hopkins: tratta dell'aeroplano di L. con riproduzione dei relativi disegni, e riproduce il modello recentemente costrutto, ora nel museo nazionale di Washington), aprile, 1921.

Quebec: *Le Canadà français* (Don Paolo Agosto), settembre.

(¹)

(¹) Altri articoli, non posseduti dalla Raccolta.

Athenaeum, the (the ind of L. da V.), London, 2, V.

Berliner Tageblatt (F. Stahl). 3, V; *Deutsche allgemeine Zeitung*, 1, V: *Dresdner Anzeiger*, 30, IV; *Frankfürter Zeitung* (E. von Bendermann), 3, V; *Fränkische Kourier*, Nürenberg (Oelenheinz), 6, V; *Germania* (L. da V's Tod in Legende und Geschichte), 29, IV; (L. da V. als Anatom), Beilage, 4, V; *Hamburger Nachrichten* (G. Leithäuser), 1, V; *Königsberger Zeitung*, 2, V; *Magdeburger Zeitung* (P. Landau), 2, V; *Neue Zürcher Zeitung* (K. Escher: L. und Wir), 2, V; 3, V; *Rheinische Westfälische Zeitung* F. Kittler), 1, V; *Schwäbisch Merkur*, 3, V; *Vorwärts*, 3, V; *Vossische Zeitung* (W. Dünwald, Die Lächeln der Seele Leonardos), 3, V.

RIPRODUZIONI FOTOGRAFICHE
DI PUBBLICAZIONI INGLESI E AMERICANE
FATTE ESEGUIRE A CURA E A SPESE DELL'ING. COMM. JOHN W. LIEB.

Athenaeum, recensione dei voll. I e II della pubblicazione del Ravaisson-Mollien, delle *Ricerche* (1884) di G. Uzielli, e della pubblicazione della *Vita* del Vasari di P. Horne: London, 4. IV. 1885, pp. 446-447 e 5. IX. 1903, pp. 323-324.

Atlantic Monthly, A new reading of Leonardo da Vinci. Boston, 1894, pp. 414-417. Recensione del libro di G. Séailles.

AUSTIN G., *L. da V. and his works.* « International Review », New Jork, 1874, pp. 595-610. Ampia recensione del libro della Heaton.

COMFORT G. E., *L. da V.* « Methodist Quarterly », New Jork, 1861, pp. 557-581. Notevole profilo di L.

COX K., *L. da V. and the staircase of Blois.* « The Nation », New Jork, 1903, pp. 519-520. Recensione del libro di T. A. Cook, *Spirals* etc. (cfr. *Raccolta* III, 16).

COOK C., *L. da V.* « Scribners Monthly », New Jork, 1878-79, pagine 337-362. Buon articolo di divulgazione corredato da 31 figure.

DEERIN CALL A., *L. da V. the universal genius of the Renaissance.* « Education », 1909, pp. 283-285. Breve sommario delle vicende di L.

Every Saturday, L. da V's « Last Supper ». Boston, 1870, p. 306. Cenno sulle vicende del Cenacolo e severissimi giudizi sui restauri.

FIELD MARGARETH, *L. da V.* « Potter's american Monthly », Philadelphia, 1877. Nulla di notevole.

GALLATIN A. E., *On some grotesques by da Vinci.* « The Lamp », New-Jork, 1904, pp. 467-469. Breve commento alla riproduzione di due fogli di caricature dell'Accademia di Venezia.

HEFELE von D.r, *The « last Supper » of L. da V.* « Eclectic Magazine », New Jork, 1867, pp. 687-693. Traduzione dall'originale tedesco.

JOHNSTON FIELD ADELIA, *The inner Life of L. da V.* « Chatauqua », Cleveland O., 1901, pp. 282-287. Rapido profilo, insistente sulla salda fede religiosa di L.

Journal of speculative philosophy, L. da V's « last Supper » treated by Goethe. St. Louis, 1867, pp. 243-250. Estratti dallo studio di W. Goethe.

KROKOW Countess de. *Stang's engraving of L. da V's « last Supper ».* « American Architect », Boston, 1888, pp. 145-146. Elogi dell'incisione dello Stang .

Littel's Living Age, L. da V., Boston, 1875, pp. 643-663. Riproduzione d'un articolo di Th... L... comparso nella « Edimburg Review ».

« *Masters in Art*», *A collection of short criticism*, Boston, 1901, pp. 21-40. È riportata la biografia di L. dalla « Quarterly Review »: seguono giudizi di eminenti critici.

Monthly religious Magazine, Il Cenacolo di L. da V. Boston, 1864, pp. 363-377. Riassunto dell'analisi fatta dal Bossi.

O' SHEA J. J., *The genius of L. da V.* « The catholic World », New Jork, 1895. Articolo di divulgazione.

Quarterly Review, L. da V. Londra, 1899. Biografia breve, ma abbastanza accurata.

RICHTER J. P., *The proposed reproduction of the manuscripts of L.* « The Academy », London, 1884, pp. 102-103. Risposta alle censure mosse dal *Times* alla sua opera: *The literary Works* etc.

ROSE G. B., *Renaissance Masters*, New Jork, Putnam's Sons, 1898, pp. 71-103 dedicate a L. lavoro piuttosto letterario, ma non privo di osservazioni notevoli.

SCHOEN E., *L. da V. the forerunner of modern science.* « Craftsmann », Syracuse N. Y. 1903, pp. 460-477. Cenni rapidi, ma abbastanza ordinati e chiari, del contenuto dei mss.

S[IMMON]s G. F., *L. da V's painting of the « last Supper ».* « The Christian Examiner and religious miscellany », Boston, 1846, pp. 411-424. Notizie su un'incisione del Cenacolo dell'americano Dick, presa da quella del Morghen.

STEARNS PRESTON F., *The Midsummer of italian art.* New Jork, Putnam, 1901, pp. 26-60. Vede un'influenza di L. sul monumento verrocchiano al Colleoni, nell'affresco di S. Onofrio trova affinità coll'Adorazione dei Magi, vuole attribuita a L. la Medusa.

STILLMANN W. J., *L. da V.* « The Nation », New Jork, 1884, pagine 280-281. Recensione dell'opera del Richter.

STILLMANN W. J., *L. da V.* « The Century Magazine », New Jork, 1890, pp. 838-842. Notizie biografiche abbastanza esatte. Sostiene, esagerando, che il temperamento e l'abito mentale di L. erano puramente scientifici per il che la sua arte fu tutta realistica e priva di idealità.

STILLMANN W. J., *Bernardino Luini.* « The Century Magazine », 1892, pp. 47-49, ill. Affinità con L.

THAYER W. R., *L. da V. pioneer in science.* « The Monist », Chicago, 1904, pp. 507-532. Rassegna degli studi scientifici di L. L'A. è ben informato della letteratura dell'argomento.

Varietà Vinciane

CRONACA DEL CENTENARIO VINCIANO, 1919

Le commemorazioni ufficiali più solenni ebbero luogo a Roma, a Vinci, a Milano, a Parigi e ad Amboise.

A Roma si costituì un Comitato nazionale, con S. Ecc. Paolo Boselli Presidente onorario e S. E. Mario Cermenati Presidente effettivo, per opera del quale fu organizzata la cerimonia svoltasi l'11 maggio in Campidoglio, nella sala degli Orazi e Curiazi, coll'intervento di S. M. il Re, di S. A. R. il Luogotenente Tommaso di Savoja, di S. E. Camillo Barrère, Ambasciatore di Francia, dei Ministri e dei Sottosegretari di Stato e delle Autorità civili e militari. Pronunciarono discorsi il Sindaco di Roma, Colonna, il Ministro dell'I. P. Berenini, Mons. L. Duchesne, per il Ministro della P. I. di Francia, M. Cermenati, E. Jourdan, Ove C. L. Vangensten, A. Favaro e A. Venturi. I discorsi furono pubblicati in un elegante fascicolo dalla Tipografia del Senato.

Alla grande cerimonia il Comitato fece seguire una serie di sei conferenze, tenute pure in Campidoglio, dai professori: A. Favaro, *Leonardo scienziato*, A. Venturi, *Leonardo artista*, G. Calvi, *La vita di Leonardo*, M. Baratta, *Leonardo naturalista*, C. Richet, *Leonardo pensatore*, O. C. L. Vangensten, *Leonardo scrittore*. Un'altra commemorazione solenne fu organizzata dalla Accademia di S. Luca, coll'intervento di S. M. la Regina madre: parlò di Leonardo il prof. A. Apolloni del cui discorso si legge un riassunto nel fascicolo 1-16 luglio del periodico romano *Conferenze e prolusioni*.

Dal medesimo Comitato nazionale fu organizzata la cerimonia commemorativa tenuta in Vinci il 25 maggio e svoltasi in tre tempi. Dappprima nella Sala del Consiglio Comunale fu inaugurato il busto di Leonardo, opera dello scultore Quadrelli, dono

del Senatore Beltrami: parlarono il Sindaco di Vinci ed il R. Commissario del Comune di Firenze. Subito dopo venne scoperta una lapide, con iscrizione dettata da Isidoro del Lungo, sulla torre del castello, e ai cittadini accalcati sulla via parlarono da un terrazzo l'on. Rosadi e l'on. Cermenati. L'iscrizione suona così: VINCI FATTO NOME UNIVERSALE — IN QUELLO DEL GLORIOSO SUO FIGLIO LEONARDO — CONSACRA DAL CASTELLO DI SUE ANTICHE MEMORIE — QUESTA CHE TUTTE LE SOPRAVANZA — 1919. Nel pomeriggio un lungo corteo di autorità e di popolo recossi ad Anchiano dove pronunciarono discorsi i professori Martelli, Mignon e Vangensten. Tutti i discorsi furono pubblicati come i precedenti. In quest'occasione S. M. il Re di Norvegia fece dono al Municipio di Vinci di un esemplare dei *Quaderni d'anatomia* editi a Christiania sotto i suoi auspici.

Il Vaticano concorse da parte sua alle onoranze facendo murare (21 dicembre) una lapide, eseguita dallo scultore S. Galli, sull'arco che immette nel vestibolo ottagono della sala detta del Meleagro, località presumibilmente prossima a quella dove fu lo studio di Leonardo.

L'iscrizione dettata da Mons. A. Galli, suona così: LEONARDUS VINCIANUS — LIBERALI USUS HOSPITIO LEONIS X P. M — AB ANNO MDXIII AD MDXVI — HANC AEDIUM PARTEM — SEDE ET OFFICINA SUA — NOBILITAVIT.

A Milano furono organizzate onoranze da una Commissione nominata dall'Amministrazione municipale. Una commemorazione ufficiale fu fatta il 18 maggio nella sala del Cenacolo, davanti al capolavoro; oratore Gerolamo Calvi. Fu posta a pie' del monumento a Leonardo, in piazza della Scala, una bella targa di bronzo colla seguente iscrizione: NEL QUARTO CENTENARIO DI GLORIA — 2 MAGGIO 1919 — INAUGURANDO NEL NOME DI LEONARDO — I LAVORI DEL PORTO DI MILANO — IL COMUNE POSE. Il giorno dopo, infatti, fu fatta con solennità l'inaugurazione dei lavori del porto.

A Parigi, la sera del 4 luglio, ebbe luogo una grande cerimonia alla Sorbona, organizzata dalla Lega franco-italiana, con un immenso concorso di pubblico e un cumulo di adesioni giunte da ogni parte, cerimonia non priva, dato il momento, di un alto significato politico. Parlarono primi il Presidente della Repubblica, Poincaré e l'Ambasciatore d'Italia, S. E. Tittoni, salutati da una imponente dimostrazione al grido di « Viva l'Italia, Viva la Francia ». Parlò poi, a nome della Lega, il senatore Rivet, quindi Ga-

briel Séailles tenne il vero discorso commemorativo intorno agli studi scientifici di Leonardo. Chiuse la serata uno spettacolo artistico in cui fu rievocato Leonardo con la recita del secondo atto di un lavoro poetico della signora Bellecroix, intitolato *Messer Leonardo*, le cui scene si svolgono nello studio dell'artista a Milano. Seguì un concerto di diversi artisti dell'Opéra.

Delle feste fatte ad Amboise ci ha fornito un preciso resoconto il *Maire* di quella città che qui sentitamente ringraziamo.

Il 4 maggio ebbe luogo all'Hôtel de ville il ricevimento, da parte della municipalità, del cav. Silvio Coletti, rappresentante dell'Ambasciatore d'Italia, Conte Bonin Longare, che non aveva potuto intervenire, del conte di Cotignola, delegato dal Comitato della Dante Alighieri, del signor Vitry, Conservatore al Museo del Louvre, delle Associazioni artistiche e letterarie della Turrena e del dipartimento Loir et Cher, e di tutti i funzionari. Quindi rappresentanze, associazioni e folla di cittadini recaronsi in corteo al Castello, salutati all'arrivo dalla soneria « aux champs » e dalla musica della scuola primaria superiore, e ricevuti davanti al busto di Leonardo, nel giardino, dal Castellano, signor Geyer d'Orth. Un discorso, improntato alla più viva simpatia per l'Italia, fu pronunciato dal Sindaco, quindi parlò il cav. Coletti, e Paul Vitry tenne il discorso ufficiale delineando la figura del Grande. Georges France recitò un'ode a Leonardo del delicato poeta amboisiano Paul Pinasseau, che fu stampata. La Raccolta Vinciana ne possiede una copia inviata, con gentile dedica, dall'Autore stesso. Finalmente un corteo di giovinette, vestite nel costume turrenese, si allineò a piè del monumento, ed una di esse recitò i seguenti versi:

La Touraine fleurie où tu dors et reposes,
Voulant glorifier ton génie immortel —
Pieusement ainsi qu'un prêtre sur l'autel —
Vient t'offrir, o Vinci! ces lilas et ces roses.

A Tours il 6 maggio si tenne una solenne commemorazione col discorso del dott. Dubreuil riassunto in questo fascicolo.

ALTRE COMMEMORAZIONI.

Bologna. All'Università, discorso del prof. I. B. Supino. Alla Università popolare, conferenze del prof. M. Martinozzi. Alla Pinacoteca, mostra Vinciana organizzata da F. Malaguzzi.

Como. 17 maggio, commemorazione tenuta dal prof. G. Lesca. Empoli. Discorso del prof. T. Fracassini.

Firenze. Un Comitato per le onoranze aveva invitato a commemorare Leonardo Gabriele d'Annunzio, che aveva accettato, ma poi non potè adempiere l'incarico. Così la cerimonia ufficiale dovette limitarsi allo scoprimento d'una lapide in S. Croce, preceduto da un discorso dell'on. Rosadi, 19 ottobre. Alla Società « Leonardo » parlò Gerolamo Calvi, all'Università popolare ebbero luogo quattro conferenze di N. Tarchiani, e due del prof. A. Garbasso su Leonardo filosofo, matematico e fisico. Il 25. marzo 1920, nel salone fiorentino, conferenza del can. prof. V. Paoli.

Foligno. Il 20 aprile al teatro Piermarini, conferenza del prof. I. Ciaurro. Pubblicata a Perugia, Unione tipogr.-cooperativa, 1920.

Genova. 14 ottobre, nel salone di S. Marta, discorso del prof. Mario Mazza.

Massa. 7 gennaio 1920, al Circolo degli impiegati, discorso del can. dott. L. Mussi.

Milano. Al Circolo filologico tre conferenze, di G. Calvi, dell'ing. Guido Semenza, e di mons. Luigi Gramatica, Prefetto della Biblioteca Ambrosiana, sui manoscritti Vinciani. Altre conferenze, in vari luoghi, di S. Ricci e A. Vianello.

Modena. All'Università popolare, discorso del prof. M. Martinozzi.

Napoli. Commemorazione solenne, il 3 maggio, nella sala Maddaloni. Oratore il prof. F. Bottazzi. Conferenze illustrative al Circolo filologico.

Padova. All'Istituto tecnico, il 5 maggio, discorso del prof. A. Foratti.

Parma. Il 23 marzo 1920, discorso all'Università popolare del prof. F. Rizzi.

Perugia. Commemorazione ufficiale, oratore il prof. Giovanni Beltrami. Conferenze nelle scuole del prof. F. Ciaurro.

Portoferrajo. Il 13 febbrajo 1920, discorso del can. prof. V. Paoli.

Prato. Nel salone municipale, discorso commemorativo del prof. G. Lesca. Scoprimento di una lapide a Leonardo. Corteo, ricevimenti. Pubblicazione di un numero unico con articoli vari.

Reggio Calabria. Discorso del prof. A. Frangipane.

Roma. All'Università, nel maggio, conferenza del prof. G. Gentile (v. il nostro riassunto). Al R. Istituto tecnico discorso

di E. Carrara, pubblicato a Roma, Cuggiani, 1919, 8°, pp. 41. All'Associazione artistica fra i cultori d'architettura, il 13 maggio, conferenza del dott. C. Cecchelli, e il 24 di F. Cortesi all'Università popolare.

Torino. Commemorazione solenne all'Università, con intervento di S. A. R. la duchessa Isabella di Genova: oratore il prof. Lionello Venturi.

Vaprio d'Adda. Nel dicembre, alla villa Melzi fu apposta una lapide ricordante il soggiorno fattovi da Leonardo, per cura del Conte Lodovico e del duca Francesco Melzi d'Eril.

Verona. Il 10 novembre, all'Università popolare, discorso di G. Lesca.

Venezia. All'Ateneo veneto, nel dicembre, due conferenze commemorative di Lionello Venturi.

Londra. Il 2 maggio, commemorazione alla Royal Academy: oratore C. J. Holmes, direttore della National Gallery (ved. il nostro riassunto). Il 19, alla Royal Institution, discorso di E. Mc Curdy, pubblicato nel periodico *The Nature* del 6 e del 13 maggio 1920.

Ricordiamo qui, sebbene di parecchio posteriori al centenario, le conferenze tenute dal nostro benemerito aderente, ing. J. W. Lieb, il 20 gennajo 1922: *L. da V. the master mind of the Renaissance*, alla Carnegie Hall in New-Jork a beneficio dell'associazione americana pel latte ai bimbi poveri e agli orfani di guerra italiani, che procurò l'incasso di ventimila dollari; e il 21 febbrajo: *L. da V. artist, natural philosopher and engeneer*, all'Università di Princeton (Jersey).

Bruxelles. Il 16 ottobre, commemorazione solenne all'Accademia Reale, coll'intervento dell'Ambasciatore d'Italia, principe Ruspoli. Discorsi di F. Knopff e di E. Verlant (ved. in questo Annuario il riassunto di quest'ultimo). — Leonardo era già stato commemorato dalla Società *les amitiées italiennes*, presieduta dal Direttore generale dei RR. Musei, Fierens Gevaert. Questa commemorazione si chiuse il 22 giugno con un pellegrinaggio all'Abbazia di Tongerloo, dove si trova una bella copia contemporanea del Cenacolo.

II.

LA RAPPRESENTAZIONE DELLA « DANAE »
ORGANIZZATA DA LEONARDO

Sul rovescio d'uno dei preziosi fogli Vinciani posseduti dal Museo Metropolitano di New-Jork, e riprodotti nel X Annuario della Raccolta Vinciana (pp. 261-263), vedesi delineato a penna dalla mano di Leonardo un prospetto scenico con un soffitto a volta e pareti munite di porte in forma di nicchie. Nel fondo, entro una mandorla fiammeggiante, è un Dio sul trono. Una nota a sinistra indica il posto dell'Annunziatore, o prologo, un poco più su una lista dei personaggi della rappresentazione, coi nomi degli attori destinati a sostenerne la parte. Per comodità del lettore riportiamo il testo:

acrissio	*già crisstofano* ([1])
siro	*tachō* ([2])
danae	*franc° romano*
merchurio	*gianbatista da Ossma* (Usmate ?)
giove	*già franc.° tantio* ([3])
servo	

anunziatore della festa
 i quali si maravigliano della nova stella essinginochiano e quella adorano essinginochiano con musicha finisschano la festa.
L'insigne indagatore di cose Vinciane, dott. Paul Müller Walde,

([1]) Potrebb'essere G. Cristoforo, l'eminente scultore che aveva (come sappiamo da una lettera di Beatrice Sforza alla sorella Isabella) una bellissima voce.

([2]) Il poeta Baldassare Taccone.

([3]) G. Fr. Tanzi, il noto amico di B. Bellincioni ed editore delle rime di lui.

nel leggere questi appunti subito ne intuì il significato. Si rammentò d'aver letto nel primo volume (p. 534) dell'opera di Fr. Malaguzzi *La Corte di Lodovico il Moro* l'accenno ad una rappresentazione teatrale fatta, il 31 gennaio del 1496, nella casa di G. Fr. Sanseverino, Conte di Cajazzo, fratello maggiore di messer Galeazzo noto amico del Vinci. Tale rappresentazione aveva per soggetto una favola mitologica, gli amori di Giove con Danae, ed era stata composta, sullo stampo delle rappresentazioni sacre così care al Quattrocento, da Baldassare Taccone, cancelliere del Moro, « con molto andirivieni di ambasciatori fra il cielo e la terra, con splendide e inaspettate apparizioni, con suoni e canti e artifici che a Milano piacevan molto ».

Il Müller Walde tiene per certo (e mi autorizza a pubblicarlo a nome suo) che lo schizzo leonardesco, e le note che lo accompagnano, si riferiscono a questa commedia del Taccone la cui organizzazione meccanica e scenica dovette essere affidata al grande artista. La descrizione datane dal compianto Alessandro d'Ancona nelle sue *Origini del Teatro italiano*, 2ª ed., Torino, 1891, II, 13-14, persuade che nessuno se non Leonardo era capace di sì ingegnose invenzioni intese a vivificare la favola di Danae, per sè stessa una delle più insipide. Suonano istrumenti nascosti dietro la macchina delle scene: si scopre d'un tratto « uno cielo bellissimo dove è Giove con li altri dei, con infinite lampade in guisa di stelle ». Mercurio scende dall'Olimpo in terra con ambasciata amorosa e « così a meza aria », come l'Angelo annunziatore della sacra rappresentazione, manifesta a Danae incarcerata nella torre l'ardore di Giove. Questi, trasmutandosi in oro, lo fa piovere « uno pezo ». Quindi Danae, divenuta una stella si vede andare in cielo « con tanti suoni che pareva che il palazzo cascasse », e le ninfe che, nel quinto atto, « andavano a caza, vedendo una stella inusitata con una musica, domandarono a Giove che gli facesse intendere il caso », e, per comandamento del Dio, venne la dea dell'immortalità, e anch'essa « a mezo aria » spiega il mistero, annunzia la nascita di Perseo, e ringiovanisce, per consolarlo, il re Acrisio. Poi, per compiacere le ninfe, scende anche Apollo, con la lira, in terra e canta lungamente, chiudendo le sue strofe con le lodi del Moro [1].

[1] « *La Danae* », commedia di B. Taccone, pubblicata per nozze Mezzacorati-Gaetani d'Aragona da A. Spinelli. Bologna, Azzoguidi, 1888.

Il nome di Leonardo non appare nel libretto del Taccone, ma non si può oramai non riconoscere nel disegnino di Nuova Jork un nuovo contributo alla sua biografia da aggiungere a quelli che ci presentano nel Maestro quel « delitiarum maxime theatralium mirificus inventor et arbiter » che ultimamente il Calvi ha sì bene messo in luce.

Mining (Alta Austria).

MARIE HERZFELD.

III.

FRAMMENTI VINCIANI XI (*).

LETTERE DEL PITTORE GIUSEPPE BOSSI
A GIAMBATTISTA VENTURI E VINCENZO CAMUCCINI

Il fisico reggiano Giambattista Venturi ([1]) con la pubblicazione dell'*Essai sur les ouvrages physico-mathématiques de Léonard de Vinci* (1797) richiamò l'attenzione degli studiosi sul

(*) DE TONI G. B., *Frammenti Vinciani*: I. Intorno a Marco Antonio dalla Torre, anatomico veronese del XVI secolo ed all'epoca del suo incontro con Leonardo da Vinci in Pavia (*Atti del Reale Istituto Veneto di scienze, lettere ed arti*, ser. 7, tomo VII, 1896, pp. 190-203, con albero genealogico dei dalla Torre); II. Una frase allusiva a Stefano Ghisi (*Ibidem*, tomo VIII, 1897, pp. 462-468); III. Contributo alla conoscenza di un fonte del manoscritto B di Leonardo da vinci (*L'Ateneo Veneto*, a. XXII, 1899, pp. 49-64); IV. Osservazioni di Leonardo intorno ai fenomeni di capillarità (*Riv. di fisica, matem. e sc. natur.* I, 1900, pp. 20-25); V. Intorno il codice sforzesco « De divina proportione » di Luca Pacioli e i disegni geometrici di quest'opera attribuiti a Leonardo da Vinci (*Atti Soc. dei Natur. e Matem. di Modena*, ser. 4, vol. XIII, 1911, pp. 52-79, tav. I-VIII); VI. Di alcuni appunti e disegni botanici nelle carte leonardesche (*Ibidem*, vol. XIV, 1912, pp. 138-148); VII. Barbara Crivelli Stampa; VIII. Biagio Crivelli (*Raccolta Vinciana* X, 1919, pp. 127-139); IX. Notizie intorno a Giovanni Battista Venturi ricavate da lettere conservate nella Biblioteca Estense di Modena (*Arch. di storia della scienza* vol. II, 1921, pp. 240-247); X. Contributo alla conoscenza di fogli mancanti nei manoscritti A ed E di Leonardo da vinci (*Atti del Reale Istituto Veneto di scienze, lettere ed arti*, Tomo LXXI, P. II, 1922, pp. 35-44).

([1]) Nell'Istituto di fisiologia della r. Università di Modena, diretto dal chiar.mo collega prof. L. M. PATRIZI, una sala è dedicata a G. B. VENTURI e nella pubblicazione « Il nuovo Instituto di fisiologia sperimentale » del detto collega è riprodotto il ritratto del celebre fisico reggiano.

contenuto dei manoscritti del sommo artista e scienziato, così da doversi stimare, come giustamente mi scriveva l'amico onorevole Mario Cermenati, non solo il primo, ma forse il più grande Vinciano del secolo scorso [1].

Ebbi occasione, nel num. IX dei miei Frammenti Vinciani, di dare in luce una lettera (conservata nella Biblioteca Estense di Modena) nella quale si recano parecchi ragguagli su collezioni di disegni leonardeschi e sul Cenacolo di Leonardo. La detta lettera, in data Berna 4 maggio 1808, diretta al noto autore di una opera intorno al Cenacolo Vinciano cioè al pittore Giuseppe Bossi [2], appariva con ogni evidenza null'altro essere che una risposta a domande rivolte al Venturi dal destinatario.

Nell'esaminare i manoscritti e il carteggio del Venturi, depositati nella Biblioteca municipale di Reggio-Emilia, rinvenni due lettere del Bossi relative a soggetti Vinciani; e una delle medesime contiene appunto le domande in merito alle quali il Venturi diede le risposte. In pari tempo, nelle collezioni della Biblioteca Estense, trovai una lettera del Bossi, pure di argomento riguardante cose vinciane, diretta al pittore Vincenzo Camuccini [3].

[1] Il VENTURI raccolse un copiosissimo materiale dai codici di LEONARDO, da lui esaminati e parzialmente trascritti in Parigi nel 1796 e 1797 (avanti che venissero mutilati di fogli e di quinterni) come ne fanno prova i manoscritti di lui, conservati nella Biblioteca municipale di Reggio-Emilia e dei quali ebbi occasione di occuparmi, dimostrandone, prima di altri, la speciale importanza perchè le trascrizioni venturiane riguardano anche fogli ora non formanti più parte degli attuali codici vinciani. Cfr. DE TONI G. B., Sur les feuillets arrachés au manuscrit E de Léonard de Vinci, conservé dans la Bibliothèque de l'Institut (*Compt. rend. Acad. Sc. de Paris* Tome 173, n. 15 (19 oct. 1921), pp. 618-620; Matériaux pour la reconstruction du manuscrit A de Léonard de Vinci, de la Bibliothèque de l'Institut (*Ibidem*, Tome 173, n. 20 (14 nov. 1921), pp. 952-954).

[2] Non è da confondere col conte GIUSEPPE BOSSI che nel 1750 dipinse un codice-erbario, che ora è di proprietà della nob. famiglia TEGGIA-DROGHI, con la quale il BOSSI era legato in parentela; cfr. CAMUS J., Un erbario dipinto nel 1750 da Giuseppe Bossi (*Atti della Soc. dei Naturalisti di Modena*, ser. III, vol. X, 1892, pp. 113-126).

[3] VINCENZO CAMUCCINI, nato a Roma nel 1768, vi morì il 2 settembre 1844; fu pittore di molti soggetti, parte di storia romana (Morte di Cesare, Morte di Virginia, Orazio Coclite, Romolo e Remo), parte di argomenti sacri (Incredulità di San Tommaso (mosaico dipinto a S. Pietro in Roma), Presentazione di Gesù al Tempio, Conversione di Saule, Pietà); un bel ritratto di Pio VII era conservato nella Galleria di Vienna.

Reputo pertanto non del tutto inutile il far conoscere queste
lettere del Bossi (¹), le quali dimostrano come l'impulso primitivamente dato dal Venturi agli studi leonardeschi abbia trovato
accoglienza nel pittore milanese, il quale non soltanto volle redigere in un poderoso volume una monografia sul Cenacolo del divino artista (²), ma raccolse libri e disegni (³), eseguì trascrizioni
da manoscritti contenenti cose vinciane (⁴), in una parola coltivò
con vivo interessamento gli studi intorno Leonardo.

<div align="right">G. B. De Toni.</div>

(¹) Del BOSSI vennero edite parecchie lettere, oltre a quella al Venturi
da me pubblicata; cfr. ad esempio CAMPORI GIUS., *Lettere artistiche inedite*,
pp. 412 e seg. (lettere a G. B. BODONI, LEOPOLDO CICOGNARA e GIO. PAOLO
SCHULTESIUS), Modena, 1866, Soliani, 8º; FERRATO PIETRO, *Lettere di uomini illustri del secolo XIX*, pp. 20-21 (lettera a G. ACERBI), Imola, 1878,
Galeati, 8º; *Lettere* (nove) *ad Antonio Canova* (pubblicate da FORTUNATO
FEDERICI), Padova, 1839, Tipi della Minerva, 8º.

(²) BOSSI G., *Del Cenacolo di Leonardo da Vinci*, libri quattro, Milano,
1810, Stamperia Reale, fol. pp. 263, illustr. Quest'opera andò soggetta ad
aspre critiche da parte soprattutto del conte CARLO VERRI; cfr. sulla polemica VERRI C., *Osservazioni sul volume intitolato « Il Cenacolo di Leonardo
da Vinci, libri quattro, del pittore Giuseppe Bossi »*, Milano, 1812, Pirotta, 8º;
*Postille alle osservazioni sul volume intitolato « Del Cenacolo di Leonardo
da Vinci »*, Milano, 1812, Stamperia Reale, 8º; B. S., *Lettere confidenziali
all'estensore delle « Postille » alle Osservazioni sul volume intitolato « Del
Cenacolo di Leonardo da Vinci libri quattro »*, Milano, 1812, Pirotta, 8º;
MUELLER FRIEDR., *Kritik der Schrift des Ritters Bossi ueber das Abendmahl
des Lionardo da Vinci*, Heidelberg, 1817, 8º. — D'altra parte FRANCESCO
REINA, scriveva al Bossi lodandone l'opera e affermando che il pittore milanese aveva fatto « un libro che vivrà » e che lasciasse « pur gracchiare gli
invidiosi e gli sciocchi ». Cfr. GALLAVRESI GIUS., *Leonardo ed il Parini*
(lettera di FR. REINA al BOSSI da Milano 17 ottobre 1811) (*Raccolta Vinciana*,
4º, 1908, pag. 106). È interessante pure consultare in merito il lavoro di
GALBIATI GIOVANNI, Il Cenacolo di Leonardo da Vinci del pittore Giuseppe
Bossi nei giudizii d'illustri contemporanei (*Analecta Ambrosiana*, vol. III),
Milano, Alfieri e Lacroix, 4º.

(³) Cfr. WALTER KUNO, Das Abendmahl von Leonardo da Vinci (*Westermann's ill. deutsche Monatshefte für das gesammte geistige Leben der Gegenwart*, pp. 390-398), Braunschweig, 1898. — Sulla dispersione dei materiali raccolti dal BOSSI cfr. E. MOTTA in *Raccolta Vinciana*, 5º, 1909,
p. 107 (dov'è ricordato il Catalogo della Libreria del fu cavaliere Giuseppe
Bossi pittore milanese la di cui vendita al pubblico si farà il giorno 12
febbraio 1818, Milano, 1817, Giov. Bernardoni, 8º).

(⁴) Il VENTURI nel 1816, poco dopo la morte del BOSSI (9 dicembre

☙

Lettera Iᵃ *di G. Bossi a G. B. Venturi*
(Biblioteca Municipale di Reggio Emilia).

Preg.mo amico

Milano 15 Dic. 1807.

Io ho avuto lo scorso maggio l'incarico dal Governo di fare
una esatta copia del Cenacolo di Leonardo da Vinci grande come
l'originale. Ci ho lavorato furiosamente a segno di finire studj,
cartone ed abbozzo pel 25 dello scorso 9bre, ma ne fui sì sfinito

1815) col consenso dell'erede BENIGNO BOSSI ricopiò le trascrizioni com-
piute dal pittore milanese da un codice « Sopra i lumi e le ombre » della Bi-
blioteca di Napoli (la copia tratta dal VENTURI trovasi nel III volume
delle sue trascrizioni, con la indicazione Q) e si valse di altri apografi Bos-
siani, tra i quali esisteva anche un manoscritto del Libro originale della
natura, peso e moto dell'acqua, che fu poscia acquistato dal Duca di Sas-
sonia-Weimar; cfr. UZIELLI G., *Ricerche intorno a Leonardo da Vinci,*
serie seconda, pp. 325 e 354, Roma, 1884, Tip. Salvinucci, 8°; DE TONI G. B.,
Intorno un apografo del Trattato della Pittura di Leonardo da Vinci nella
Biblioteca Civica di Reggio-Emilia (*Arch. di storia delle scienze,* dir. da
A. MIELI, vol. III, 1922). Alla Biblioteca nazionale di Napoli (secondo
informazioni inviatemi il 5 ottobre 1895 dal bibliotecario ALF. MIOLA)
sono conservati due manoscritti apografi, segnati rispettivamente XII. D.
79 e 80. Il primo, del secolo XVII, di carte 230, è intitolato « Copia di Capi-
toli diversi di Lionardo da Vinci circa le Regole della Pittura e modo di
dipingere prospettive, ombre, lontananze, altezze, bassezze, d'appresso
e discosto »; il secondo, del secolo XVIII, di carte 91, contiene « Del moto
et misura dell'acqua ». Cfr anche MIOLA A., *Le scritture in volgare dei primi*
tre secoli della lingua ricercate nei codici della Biblioteca Naz. di Napoli,
vol. I, pp. 230-232, Bologna, 1878. La trascrizione del manoscritto di
Napoli « Sopra i lumi e le ombre » fu eseguita dal BOSSI nell'estate del 1810,
com'egli scriveva il 23 luglio di quell'anno da Napoli ad Antonio Canova
di dover ivi fermarsi alquanti giorni per copiare un codice di Leonardo
importante per molti titoli, soggiungendo che intorno al Vinci scoperse
molte cose che lo mettono alla testa dei fabbricatori di sistemi geologici.
 BENIGNO BOSSI sopra ricordato non può essere confuso con l'omonimo
disegnatore, stuccatore e incisore milanese che fu professore all'Accademia
di Parma, perchè quest'ultimo, secondo G. CAMPORI (op. cit., p. 208) sa-
rebbe morto nel 1792 (G. K. NAGLER, *Die Monogrammisten* I, p. 724, as-
segna come anno di morte di BENIGNO BOSSI il 1803, così che è lecito sup-
porre l'esistenza di un terzo artista omonimo).

di forze, e sì rovinato nel petto, che fui costretto al letto, poi alla casa, ed all'ozio finora. Avendo intanto raccolti molti materiali per dare una notizia esatta di questo capo d'opera della pittura e cominciando ora ad ordinarli, mi trovo in dovere per riuscire il men male che per me si possa in questa difficile impresa, di ricorrere a chi ne sa più di me, quindi a Voi, che molto avvedutamente faceste scopo de' vostri studj parigini i varj volumi di Leonardo. Ho il vostro Saggio bellissimo, pel quale fu fatto quanto v'è di nuovo nell'edizione inglese del trattato del Vinci pubbl.ª nel 1802 (¹). Ma Voi dovete avere altro, che l'edito, e senza dubbio mi saprete dire qualche cosa intorno alla Cena. Chi sa forse che non vi venga alle mani qualche antica stampa di questa opera? Se mai vi capitasse, mi obbligherete infinitamente a cedermela o prestarmela. Io finora delle antiche, che devono essere tre, non ne ho potuto avere nessuna. N'ebbi però due di Soutman (²), avendola in più luoghi ordinata, ed una ne cederei per qualcuna delle vecchie. Insomma comunicatemi qualche cosa di vostro in tal genere, che nel pubblicarlo ve ne farò tutto quell'onore che la mia poca autorità Vi può fare. Per di più io porto opinione che Leonardo abbia inciso in rame non tanto i biglietti dell'Accademia di cui parla il Vasari e l'Amoretti (e che io credo non suoi) ma più altre cose assai utili e importanti. Ditemi intorno a ciò il vostro parere 'e le notizie che raccogliendo stampe avrete avuto occasione di pescare. Mi avete in altro tempo scritto che avevate fatto acquisto di molte stampe di Hollar. Sonvi fra queste delle cose leonardesche? Le cose sopra Leonardo del Conte di Caylus le avete? E quelle di Cooper? Riscontratemi per carità e non mi accusate di indiscrezione, essendo tutto ciò fatto a gloria del paese nostro. Io spero cogli studi che ho messo assieme delle opere varie di Leonardo, e delle copie antiche del suo

(¹) Il BOSSI ricorda l'edizione inglese: A Treatise on Painting, translated by John Rigaud. Illustrated with twenty-three Copper-plates and other Figures. To wich is prefixed a new life of the Author drawn up from authentic materials till now inaccessible, by John Sydney Hawkins; London, 1802, Taylor, 8°.

Questo accenno del Bossi viene opportunamente a confermare quanto ho io detto a pag. 11, che cioè gli « authentic materials till now inaccessible » siano da riferire all'Essai del venturi (E. V.).

(²) PIETRO SOUTMAN, pittore e incisore di Haarlem, allievo di RUBENS, incise, su disegno di quest'ultimo, la Cena di LEONARDO.

Cenacolo, dare una idea assai più vantaggiosa di tal dipinto, che non se ne abbia finora avuta. Onoratemi di qualche vostro comando, acciò sia in diritto di ricorrere al saper vostro a direzione del mio lavoro. Sono

<div align="center">
Affmo ed Obmo Sre ed Amico

G. Bossi
</div>

(À Monsieur M. Venturi chargé d'affaire de S. M. le Roi d'Italie etc. à Berne).

<div align="center">

Lettera 2ª *di G. Bossi a G. B. Venturi*

(Biblioteca Municipale di Reggio Emilia).

</div>

<div align="right">Milano 24 Aprile 1810.</div>

<div align="center">(*Omissis*).</div>

Intanto sono occupato d'una specie di storia, e descrizione del Cenacolo di Leonardo che mi toglie ad ogni altro lavoro. Spero poterla pubblicare quest'anno, ma finora non sono che a tre quarti circa dell'opera, che sarà in foglio con alcuni rami tratti da disegni di Leonardo, ch'io posseggo.

Se intorno al Cenacolo avete trovato qualche cosa nello spoglio da Voi fatto de' mss. Vinciani, non me lo ascondete per carità; perchè finora non m'è riuscito di trovare una sola linea di Leonardo intorno a quest'opera.

(Al Chiariss.º Sig. C.ʳ Venturi. Berna).

<div align="center">

Lettera 3ª *di G. Bossi a V. Camuccini.*

(R. Biblioteca Estense di Modena).

</div>

A. C.mo

Non so dirvi quanto mi sia stata cara la vostra lettera, prezioso testimonio dell'amicizia che mi conservate. Ero persuasissimo della vostra opinione intorno alla ridicola pretensione della Cena antica con cui si vorrebbe far passare per plagiario [1] il più originale de' pittori, quasi che la riputazione de' grandi uo-

[1] Sul preteso plagio, sostenuto dal pittore STEFANO TOFANELLI cfr. BELTRAMI LUCA, in *Raccolta Vinciana*, 3º, 1907, pp. 139-141. Nella lettera di GIUSEPPE ANTONIO GUATTANI pubblicata dal BELTRAMI e conservata nell'autografoteca Campori (Biblioteca Estense di Modena) è scritto Ircocervo (non Ircocerro) a significare un « mostro immaginario, partecipante dell'irco e del cervo ».

mini assicurata dai secoli e dai voti d'altri grandissimi sia in
mano de' ciarlatani. Nel mio libro a c. 131 troverete la descri-
zione d'una Cena, che anch'essa sembra anteriore alla Vinciana
a chi grossamente giudicasse ed anche in quella vi sono cose ar-
chitettoniche che tengono del gotico e tedesco. Io poi ho avuto da
circa un anno un singolare disegno del Vinci, il quale è una delle
molte sue prime idee della Cena (¹) ed in cui non si vede di si-
mile nel dipinto altra figura fuor di quella dell'apostolo Taddeo.
E ciò che è più singolare in questa carta si legge il nome di ogni
apostolo scrittovi di suo pugno a rovescio, il che fa vedere che
Leonardo fino dal suo primo mettere insieme quest'opera, pensò
a trovare atti convenienti ai caratteri de' personaggi e non fece
atti di persona da battezzar dopo ad arbitrio. Circa poi il tro-
varsi infinite pitture che pajono antiche e sono moderne, basta
il vedere le pitture greche, e russe co' campi d'oro, e con un fare
che tiene di quello de' nostri antichi. Canova aveva altre volte
nel suo studio un deposto di Croce di questo genere, copiato da
una stampa di Raffaello, ed a Livorno ho veduto una Madonna
della Seggiola della stessa maniera, e queste avevano di più il
vantaggio d'essere in tavola. Ma di ciò anche troppo. Voi avete
una divina testa di Vergine di questo grande maestro: bisogne-
rebbe avere lo scroto al luogo della dura madre per dire che chi
ha fatto quella testa, ha copiato le stoviglie di Lucca. Sento da
varj, che Voi continuate a far onore a Voi, e all'Italia, con nuove
belle opere. Datemene qualche ragguaglio, e mi farete cosa grata
oltre modo. Io attendo lentamente alla mia Pace di Costanza,
e ad altri quadretti, ma non v'è giorno in cui non mi accorga
di aver avuto 36 salassi in poche settimane. Mille saluti al bravo
Pietro ed a tutti di vostra famiglia. Amate sempre

il vro affmo amico e s.re

G. Bossi

Milano 21 luglio 1813.
(Al Sig. Cav.re Vincenzo Camuccini
Pittore Cel.e etc. etc.

Roma).

(¹) Probabilmente il BOSSI allude al disegno che si trova all'Accademia
di Belle Arti di Venezia.

IV.

IL PADRE FONTANA
E I MANOSCRITTI DI LEONARDO

La lettera del Padre Gregorio Fontana, che qui riproduciamo direttamente dall'originale esistente presso l'Archivio di Stato di Milano (Sezione Autografi), fu pubblicata, senza commenti e senza l'appendice della minuta che l'accompagna, nelle *Memorie e documenti per la storia dell'Università di Pavia e degli uomini più illustri che vi insegnarono*, Pavia, Bizzoni, 1878, parte III, p. 102. L'editore di quest'opera la dà come diretta al Conte di Firmian, ma in realtà manca nell'originale la designazione del destinatario il quale è solo chiamato « Monsignore », e, oltrechè da questo appellativo, anche dall'esser detto, nel corso della lettera e nel congedo, « Signoria.Ill.ma e Reverendissima », si appalesa un ecclesiastico. È ad ogni modo un alto personaggio ufficiale e probabilmente un Consigliere di Governo.

La lettera e l'inserta minuta sono molto importanti per la storia degli studi Vinciani. Esse provano che nelle alte sfere ufficiali, e con ogni probabilità per iniziativa del personaggio a cui lo scrivente si dirige, si era ventilato il proposito di intraprendere un'edizione dei manoscritti di Leonardo conservati all'Ambrosiana, ma, prima di concretare un progetto, si volle sentire il parere di competenti studiosi.

Si ricorse dapprima ai Padri Fumagalli e Venini che, strano a dirsi, diedero un parere sfavorevole: quindi, per maggior sicurezza, anche al Padre Gregorio Fontana di Rogarolo Tirolese (n. 7. VI. 1735 † a Milano 24. VIII. 1803), insigne matematico e fisico, professore di logica, di metafisica e di matematica nell'Università di Pavia, fornito di una competenza più specifica a giudicare in siffatta materia che non fosse quella dell'archeologo Fumagalli e del Venini.

Il suo parere, altrettanto sfavorevole, dimostra quanto, in generale, si fosse allora lontani dal comprendere Leonardo, e fa risaltare ancor più la superiorità di G. B. Venturi che, solo un ventennio più tardi, intuì la grandezza dell'opera Vinciana e, col suo *Essai*, la rivelò al mondo.

E. VERGA.

I.

Lettera del P. Gregorio Fontana.

Monsignore,

Ritornato appena da Monsorè io mi sono fatto un dovere di portarmi in compagnia del P. Abate Venini alla Biblioteca Ambrosiana, ed esaminare speditamente i manoscritti di Leonardo da Vinci quivi esistenti, e tutto ciò per secondare le premure di V. S. Illma e Rma graziosamente manifestatemi. Io ho pertanto rilevato quanto segue:

1º Il solo manoscritto, che ha qualche esterna apparenza di esser completo e metodico, è quello che porta il titolo *del lume e delle ombre*, e che consiste in poche pagine, alcune delle quali però non hanno la minima relazione al predetto titolo, o argomento dell'opera.

2º Trascorse ad una ad una le proposizioni di questo manoscritto si conosce con piena evidenza, che non può in verun modo chiamarsi trattato regolare e metodico, e molto meno completo, mancando la necessaria connessione fra l'una proposizione, e l'altra, e le proposizioni stesse consistendo nella pura e semplice enunciazione senza alcuna prova o dimostrazione.

3º Di tali Proposizioni alcune sono malamente enunciate, alcune indeterminate ed ambigue, ed alcune anche espressamente false.

4º In mezzo a queste Proposizioni di pura Ottica s'incontrano degli squarci di Meccanica, e d'Idraulica, ed oltracciò una memoria d'un certo furto fatto a Leonardo dal suo servidore: cose tutte, che dimostrano quelle carte non esser altro che gli abbozzi e zibaldoni di Leonardo, distesi senza alcun ordine o disegno, e destinati unicamente per servir di ricordi o memorativi delle cose, che gli passavano per la mente.

Nulla dirò degli altri Manoscritti di questo Autore, giacchè sono in uno stato molto più imperfetto e peggiore del precedente.

Da tutto ciò parmi poter con ogni sicurezza conchiudere, che il voler pubblicare un tal manoscritto sarebbe lo stesso, che far totalmente perdere al Viuci quella riputazione di buon Matematico, che egli gode presso di moltissimi, i quali tengono come sinonimi *Architetto* e *Matematico*. Io per altro sono ora convinto, che quest'Uomo, veramente sommo e incomparabile nelle arti del disegno, possa aspirare a tutt'altra gloria, che a quella di buon Matematico.

Questo è quel tanto, che colla mia solita ingenuità possó dire a V. S. Illma e Rma intorno al soggetto in quistione. Intanto co' più vivi sentimenti di grata riconoscenza, e di intima venerazione passo a rassegnarmi

Di V. S. Illma e Rma

Milano 8 nov.e

78.

Umiliss. Dev.mo Obbl.

servitore

Gr. Fontana

II.

Minuta anonima inclusa nella lettera.

La prego comunicare l'annessa alli P. P. A. A. Fumagalli e Venini, e dirli che vedo con sommo mio piacere, uniforme il sentimento del P. Fontana col loro; che però non serve pensar altro sul proposito, di cui si tratta.

Io sarò a Milano Lunedì sera 23 del corr. per permanenza.

Frattanto sempre e con tutto rispetto mi professo suo fede.

La prego altresì di ricordarmi al D. Belcredi, di darmi la posizione e risoluzione della causa di Morimondo in Roma.

V.

L'ATTIVITÀ DELLA R. COMMISSIONE VINCIANA
DAL GENNAIO 1921

:

Dell'opera della R. Commissione e dei suoi propositi venne riferito a suo tempo nell'*Archivio di storia della scienza* di Aldo Mieli [1].

Ciò che ha formato la cura principale della R. Commissione d'allora in poi è stata la stampa del Cod. Arundel 263 del Museo Britannico di Londra, affidata ad una sottocommissione composta dal Presidente On. Prof. Mario Cermenati, dai Prof. A. Favaro, Pietro Fedele, Giovanni Gentile, Enrico Carusi.

Non tutto, purtroppo, è proceduto con la speditezza che si aspettava; ma chi conosce le difficoltà e le molteplici crisi che attraversa l'arte e l'industria tipografica non se ne meraviglierà, tanto meno poi proveranno maraviglia i Vinciani, che per di più sanno a prova i gravi ostacoli presentati dalle pubblicazioni dei manoscritti di Leonardo, ostacoli che si parano all'improvviso e si susseguono e si sovrappongono, per dir così.

Non ostante tutto, il lavoro è proceduto nel miglior modo possibile: difatti già 30 fogli dei 40, di cui si comporrà forse la prima parte, della stampa del Cod. Arundel, sono stati tirati, altri 5 o 6 fogli di stampa sono pronti, mentre la composizione del resto procede lenta, ma sicura. Si tratta di un lavoro tipografico di singolare difficoltà, che costituisce il tormento del più esperto paleografo e del più provetto tipografo: alcune pagine di composizione con i caratteri corsivi e tondi, con i punzoni per lettere e nessi speciali, richiedono un lavoro d'intarsio, una pazienza cer-

[1] Vol. II, n. 1, gennaio 1921, pag. 108 e seg.

tosina per fare in modo che il testo sia riprodotto fedelmente, che i dubbi di lettura siano espressi al loro posto in nota; e tutto ciò obbliga a molteplici e accurate revisioni.

I fogli tirati contengono i facsimili fototipici del codice, alcuni dei quali in bicromie, e a fronte è l'esatta trascrizione topografica dell'originale sia nel testo definitivo sia nelle correzioni, nelle aggiunte interlineari e marginali.

Una fra le tante difficoltà che sorse nello svolgersi del lavoro della riproduzione fototipica, fu l'esatta cognizione del codice per la sua forma e per la sua costituzione. Il manoscritto Arundel era stato, è vero, riprodotto fin dal 1914 con accuratezza dai fotografi, ma occorrevano, per l'edizione, tanti elementi che si potevano avere solo con un esame diretto e minuzioso dell'originale: il punto di colore della carta, dell'inchiostro, delle macchie stesse, oltre alla qualità della carta, alla sua filigrana, e poi la disposizione dei fascicoli in cui erano distribuiti i fogli del codice erano altrettante questioni importanti che non potevano essere risolute se non avendo sott'occhio, e a lungo, il manoscritto, il quale, per altro, è custodito gelosamente a Londra.

L'on. Presidente della R. Commissione rimediò a questo, provvedendo per l'invio a Londra dei dott. Carusi e Verga nell'estate scorsa del 1921, affinchè studiassero il codice nei varii suoi aspetti esterni e di composizione.

Questo cod. leonardesco è una specie di album, come il cod. Atlantico, ed è costituito di fascicoli di varie dimensioni e a volte di fogli volanti messi insieme senza uno studio preventivo, di formato diverso, sicchè furono spiegati, se piccoli, ripiegati su sè stessi, se troppo grandi. Dalla stessa colorazione d'inchiostro e dalla varia qualità di carta adoperata si deduce facilmente che il codice risulta per la maggior parte di frammenti o di quinterni scritti in vario tempo, i quali per conseguenza appartengono a periodi differenti dell'attività scientifica e artistica di Leonardo e furono probabilmente avulsi da altri codici Vinciani.

I criteri paleografici per la datazione del manoscritto saranno dati a sufficienza dai facsimili, ma questi non potranno aiutare sempre lo studioso per stabilire gli opportuni confronti con altri codici Vinciani, basandosi sulla colorazione e consistenza della carta, sulla filigrana, e sulla materiale distribuzione dei fascicoli.

Una descrizione del codice per tale riguardo è stata preparata e verrà aggiunta alla prefazione generale, che sarà pubblicata quando tutto il volume sarà stampato.

Altra questione che ha interessato molto la R. Commissione prima e gli esecutori della pubblicazione del cod. Arundel poi, è stata quella delle figure da riprodurre nella trascrizione critica o interpretativa, siccome necessarie alla intelligenza del testo.

A questo riguardo la Commissione e i suoi collaboratori hanno discusso a lungo, terminando con l'adottare alcuni principii di massima, per l'esecuzione dei quali si diede incarico da prima al Prof. Pittarelli dell'Università di Roma, che dopo alcuni mesi di lavoro, declinava l'incarico e venne sostituito dal Prof. Vacca del R. Istituto Superiore di Firenze. Questi per un anno circa si occupò della questione, senza tuttavia concludere in modo definitivo.

Per troncare finalmente ogni indugio si pensò di affidare la scelta delle figure e la cura della riproduzione per il testo critico al commissario Prof. Antonio Favaro, che volonteroso si sobbarcò al gravoso compito, e lo avrebbe senza dubbio assolto in modo irreprensibile. Ma, ahimè! la morte lo ha rapito, e un nuovo ritardo in questa parte del lavoro è inevitabile.

È tuttavia questo l'ultimo ostacolo che rimane: gli altri, non pochi, furono felicemente superati. E se difficoltà impreviste non sorgeranno, la prima parte almeno del volume potrà, fra pochi mesi, essere pubblicata.

APPUNTI

Rimandando ad altra sede la trattazione artistico-scientifica dell'argomento, credo far cosa grata ai lettori della Raccolta Vinciana dando loro la prima notizia di una recente scoperta da me fatta all'Ambrosiana.

Trattasi di quelle incisioni su metallo raffiguranti intrecci multipli di una specie di corda bianca su fondo scuro, disposti geometricamente entro una figura circolare, inscritta a sua volta in un rettangolo determinato da quattro intrecci situati sul prolungamento dei diametri diagonali, recanti l'inscrizione variamente situata e variamente abbreviata « Academia Leonardi Vinci », assegnate con molta verosimiglianza a qualche diretto allievo di Leonardo ed eseguite su suoi disegni o su suoi motivi sistematicamente sviluppati.

A proposito di queste stampe (ben note per aver originato con le loro inscrizioni tutte le favole dell'Accademia leonardesca e per essere state copiate in legno da Dürer) gli scrittori anteriori ad A. M. Hind fecero delle solenni confusioni: la somiglianza del soggetto e della trattazione, la somiglianza dell'aspetto generale erano più che sufficienti per confondere quei storici e critici spesso incapaci di « vedere » coi proprii occhi, incapaci di orientarsi nel caotico abbandono in cui giacevano, e giacciono, le raccolte italiane di stampe. A. M. Hind annovera esattamente le sei incisioni di « Academie » che si conoscono nel prezioso Catalogo del British Museum « Early Italian Engravings », ma sbaglia (e non certo per colpa sua) laddove elenca i rarissimi esemplari esistenti per ogni lastra.

Egli li elenca in una tabella disposta in riferimento al cata-

logo del Bartsch delle copie fatte da Dürer, ed assegna all'Ambrosiana un esemplare per ognuna delle lastre numerate 1-2-3-6. Per la lastra n. 4 indica Parigi, Nazionale-Wolfeg-British Museum; per quella n. 5 Parigi, Nazionale, e British Museum. Io invece ho trovato tra le stampe in cartella dell'Ambrosiana un esemplare della lastra n. 4 ed uno di quella n. 5, sconosciute anche al Direttore dell'Istituto. Sono prove di buona tiratura, dalla carta ingiallita, di generica buona conservazione, tagliate dentro i bordi della lastra ed anche irregolarmente dentro i limiti dell'incisione, al tutto come i quattro esemplari noti sin qui.

Così l'Ambrosiana oltre possedere l'esemplare unico della lastra n. 2, può menar il vanto, assolutamente unico, di possedere la serie completa delle « Academie ».

Quanto prima ne darò, in altra sede, l'illustrazione artistico-scientifica e le riproduzioni.

<div style="text-align: right">Augusto Calabi.</div>

Un epigramma di Bartolomeo di Loches.

Negli *Epigrammata Barptolomaei Lochiensis*, Parisiis, ap. Lodov. Cyaneum, 1532, a pag. 43, si legge:

Ad Vensaeum pictorem
Trimestri fueras iconem fingere pactus,
 Quam sex post annos vix mihi reddideris;
Te seguem interea, Vensaee, pigrumque vocabam,
 Et pejus, quod jam non retulisse velim.
Nam, quam misisti mihi, dum spectatur imago,
 Vix opus annorum credo fuisse decem.

Anatole de Montaiglon, pubblicando questi versi nella *Revue universelle des arts* (segnalatami dal compianto amico Léon Dorez) VIII, 1858, p. 81, si domandava se il destinatario non fosse, per avventura, Leonardo, e dichiarava di ritener ciò probabile. Infatti Nicola Barthélemy, benedettino, della fine del XV e del principio del XVI secolo, era di Loches e poteva aver conosciuto il Vinci durante la sua dimora nella vicinissima Amboise, e l'aver condotto per le lunghe il lavoro è cosa che s'accorda con le abitudini del Nostro. Il *Vensaeum* risponde al suono che doveva assumere nella pronuncia francese *Vincium*. Ma c'è un ostacolo, grave. Il dipinto, che l'artista avrebbe promesso di dar finito in tre mesi, fu consegnato, a quanto pare, dopo sei anni: e Leonardo visse in Francia men di tre anni. (E. V.).

Vendita di autografi di Leonardo a Londra.

I tre foglietti del Codice sul volo degli uccelli che, come è noto, non erano stati rintracciati dagli editori di quel manoscritto, comparvero nella vendita della Casa Sotheby Wilkinson and Hodge, avvenuta a Londra nei giorni 5 e 6 febbraio 1920. Essi facevano parte della collezione di Sir Carlo Fairfax Murray, come aveva già fatto sapere il Seymour de Ricci. La descrizione dei tre foglietti si ritrova a p. 19 del Catalogo (posseduto dalla Raccolta Vinciana), sotto i nn. 157-159, e di uno di essi è dato anche un ben riuscito fac-simile. Essi furono comperati dall'intelligente raccoglitore ginevrino Henry Fatio. Presso di lui potè studiarli il dott. Mons. Enrico Carusi, per incarico avutone dall'on. Mario Cermenati, e i tre foglietti insieme col quarto già ritrovato e aggiunto al Codicetto della Biblioteca reale di Torino, vedranno presto la luce in un fascicolo edito dall'Istituto di studi Vinciani a cura dell'on. Cermenati e di mons. Carusi, per opera dello stabilimento Danesi. Così il Codice sul volo degli uccelli sarà ricostruito nella sua integrità delle 18 carte quale ci è descritto da G. B. Venturi.

La vendita del cartone per la S. Anna, Plattenberg-Esterhazy.

Nell'asta tenutasi a Budapest nel marzo di quest'anno, presso la Casa Ernst, fu venduto il cartone per la S. Anna di Leonardo, già nella raccolta Plattenberg in Westfalia, passato poi a quella Esterhazy, che il Marks identificò con quello posseduto da Sebastiano Resta e da lui descritto in una lettera al Bellori, d'avanti il 1696, pubblicata dal Bottari. Esso è per l'appunto accompagnato dall'iscrizione in lode di Leonardo che il Resta stesso, in un'altra lettera, diceva d'aver composto per farla riportare sulla coperta dorata del suo cartone.

Di quest'opera, nel 1892 e nel 1893, A. Marks fece uno studio minuzioso, e, senza pronunciarsi sull'essere o no di mano di Leonardo, concluse aver esso preceduto la composizione modificata del Louvre, e il cartone, se ce ne fu uno, onde quella fu ricavata: esser quindi la composizione medesima alla quale lavorava Leonardo in Firenze nel 1501. Da questo provengono le copie del

Lanino, il quale era vercellese e potè a suo agio studiarlo in Vercelli nella casa di Marco d'Oggiono, dove, come il Resta asserì, era rimasto a lungo (Marks A., *The S. Anne by Leonardo da Vinci*, « The Athenaeum », London, 23 aprile e 18 giugno 1892, e « The Magazine of Art », London 1893, pp. 186-191).

Il signor Ernst, proprietario della Casa di vendite che porta il suo nome (Ernst Muzeum), ha gentilmente inviato alla Raccolta Vinciana una copia del Catalogo di questa importante asta, dove è ben descritto il cartone, son riportati i brani delle lettere del Resta che lo riguardano, ed è pur riportata la cronologia della vita di Leonardo, in forma d'iscrizione, e piena di spropositi, composta dal Resta.

NUOVE PRATICHE PER RIAVERE I MANOSCRITTI DALL'ISTITUTO DI FRANCIA.

La Biblioteca Ambrosiana nel giugno del 1919 si fece iniziatrice di una rinnovata istanza al Governo francese per la restituzione dei manoscritti Vinciani. Si costituì a tal uopo un Comitato di cui era segretario il dott. Andrea Franzoni, al quale aderirono i principali istituti nazionali di coltura superiore. Non occorre dire che nulla si ottenne.

NOTE DI GIOVANNI MORELLI.

Il dott. Giulio Carotti ha regalato alla Raccolta Vinciana la copia da lui stesso eseguita, della parte riguardante Leonardo e la sua scuola, delle note critiche apposte dal Morelli alle fotografie di dipinti e di disegni di maestri italiani da lui possedute e lasciate per legato al Marchese Visconti Venosta, Presidente dell'Accademia di belle arti.

UN MODELLO DELL'AEROPLANO DI LEONARDO.

L'Istituto americano Smithson possiede modelli delle prime macchine ideate per volare. Il giovane Paul Garber si è proposto di accrescere la collezione con modelli ricavati da antichi disegni e antiche descrizioni. L'ultimo da lui costrutto è quello dell'aeroplano di Leonardo desunto dai disegni e dalle note che ce ne hanno conservato i mss. Vinciani. Lo descrive il giornale *The Springfield Union* del 26 ottobre 1921.

Un'avventura in America della Belle Ferronnière.

Sulla fine dell'anno scorso si è agitata sui giornali americani una curiosa polemica. La signora Lardaux, di cospicua famiglia francese, nipote del marchese de Chambure, maritata al capitano americano Harry Han, dichiaratasi posseditrice dell'autentica *belle Ferronnière* di Leonardo, portò il quadro in America per venderlo all'Istituto artistico di Kansas disposto a comperarlo per 500.000 dollari. Non eran mancati critici ed esperti che compiacentemente avevano sostenuta l'autenticità. Senonchè Sir J. Duveen ebbe il coraggio di negarla, e dichiarare il dipinto una copia, inducendo così la signora Han ad intentargli un processo per 500.000 dollari di danni.

Duveen, negoziante d'arte, fece far perizie da critici insigni, anche europei, invitati apposta, come Loeser, Seymour de Ricci, i quali gli diedero ragione. E contro la pretesa autenticità si pronunciarono anche W. Bode, C. J. Holmes, Reinach e Berenson. Hamilton Easter Field, nel *Brooklyn daily Eagle* del 29 gennajo 1922, riassume la contesa non ancora finita, riporta gli argomenti del Duveen, fa un raffronto fra i due esemplari per concludere che quello della signora Han è una copia del secolo XVIII.

Per le ossa di Leonardo.

Il Senatore Chiappelli nel maggio del 1919 ha rivolto un'interrogazione al Ministro dell'I. P. per sapere se non credesse opportuno prendere accordi col Governo francese per una più diligente ricerca delle ossa di Leonardo ad Amboise. Le Autorità italiane a Parigi, assunte informazioni per incarico del Ministro, risposero, naturalmente, non essere il caso di fare un tentativo per la riuscita del quale si è da tempo perduta ogni speranza.

Notizie del Peruggia.

Il rev. sac. don Costantino Valsecchi, parroco di Dumenza patria di Vincenzo Peruggia, ci comunica alcune notizie sul trafugatore della Gioconda. Dopo il servizio militare lodevolmente prestato al fronte italiano, si recò a Parigi, quindi rimpatriò per

impalmare, nell'ottobre del 1921, una brava giovane sua cugina. Tornato a Parigi vi ha aperto un negozio di generi coloranti e di vernici. Suo padre fa il muratore e ogni anno emigra nella Svizzera, sua madre la contadina. Il Peruggia, che ha scontato, com'è noto, alcuni mesi di carcere, è sdegnato col Governo italiano il quale lo ha condannato, mentre la sua intenzione sarebbe stata quella di restituire all'Italia un tesoro che le era stato rapito! Non ostante l'aberrazione che lo ha reso famoso, egli è in paese, come attesta il parroco,. amato e stimato.

NECROLOGIO

Il 18 novembre del 1920 è morto in Roveredo (Grigioni), a 63 anni, EMILIO MOTTA, bibliotecario della Trivulziana e vicepresidente della Società storica lombarda. I meriti grandissimi di lui quale bibliografo e indagatore della storia lombarda sono a tutti noti. A noi preme, e basta, ricordare il contributo da lui portato agli studi Vinciani colla scoperta di documenti di tale importanza da meritare che vengano indicati col suo nome. Intendo parlare della lettera ormai famosa scritta da Leonardo e da Ambrogio de Predis per protestare contro la condotta sconveniente dei Confratelli della Concezione riguardo alla commissione loro affidata di dipingere nn'ancona nella loro cappella in S. Francesco Grande, lettera che diede un orientamento affatto nuovo alla altrettanto famosa questione della Vergine delle rocce; e degli istrumenti relativi al seguito ed alla conclusione di quella vertenza colla ostinata Confraternita, recentemente pubblicati e illustrati da L. Beltrami. Aderente alla Raccolta Vinciana fin dal primo suo formarsi, fu sempre largo di informazioni bibliografiche ogni qual volta chi la dirige a lui ricorresse, e collaborò anche, direttamente, all'Annuario con qualche interessante articolo. Il Motta era a Milano amatissimo da quanti coltivano gli studi storici e bibliografici. Non crediamo di esagerare dicendo che non v'è a Milano studioso di storia lombarda cui non abbia egli, colla sua inesauribile e disinteressata prodigalità, fornito qualcuna di quelle preziose notizie che bastano talora ad aprire interi campi di ricerche feconde.

Col Dott. DIEGO SANT'AMBROGIO è venuto a mancare agli studi milanesi un cooperatore valoroso, pieno di vivacità, di iniziativa e di intuizione. In queste tre parole credo di aver riassunte le caratteristiche del suo ingegno e della sua attività. Chiamiamolo, com'egli stesso scherzosamente amava talora chiamarsi, un *bersagliere* della critica d'arte: egli avanzava svelto e ardito su terreni malfidi e combatteva strenuamente quelle che riteneva le sue conquiste contro avversari qualche volta anche sgarbati più che non sia lecito nelle schermaglie letterarie. Una delle sue battaglie più lunghe e difficili,

dopo quella per l'altare di Carpiano, fu per l'esemplare della Vergine delle rocce, conservato nella chiesa parrocchiale di Affori, ch'ei voleva fosse l'originale Vinciano. E non fu inutile, quand'anche si voglia giudicarla perduta, giacchè richiamò l'attenzione sopra un'opera d'arte che era per l'innanzi rimasta inosservata ed è, chiunque ne sia l'autore, di squisita bellezza; inoltre nel dibattito seppe riunire e coordinare gran copia di dati e di raffronti che non senza utilità ricorderanno quanti si avventureranno nella spinosa questione onde è tuttora oggetto il celebre dipinto leonardesco.

Notevoli benemerenze erasi acquistato, specialmente coi suoi scritti di divulgazione (circa un centinaio di manuali), e colla molteplice attività dedicata all'insegnamento, il Dott. GIULIO CAROTTI, professore nella R. Accademia di belle arti, morto, a settant'anni, il 31 maggio scorso. Alla letteratura leonardesca lascia il suo studio compreso nel volume *Le opere di Leonardo, Bramante e Raffaello* pubblicato dall'Hoepli nel 1905, e il volume tutto dedicato a Leonardo, da noi riassunto in questo fascicolo.

La scomparsa di ANTONIO FAVARO morto a Padova, in età di settantacinqu'anni, ai primi del passato ottobre, è un lutto irreparabile per la scienza italiana. Matematico insigne e storico delle matematiche, ha, come tutti sanno, pubblicato una lunghissima serie di acclamati lavori. Il suo nome resterà particolarmente legato alla grande edizione nazionale delle opere di Galileo che, da solo, ha curato in modo inappuntabile. Non meno che a Galileo s'era appassionato a Leonardo: de' suoi studi d'argomento Vinciano, così densi di notizie, così chiari e precisi, la *Raccolta Vinciana* ha dato, a più riprese, ampi riassunti, e in questo stesso fascicolo si riassumono i più recenti. Alla nostra Raccolta voleva bene, e ogni qual volta gli occorresse di scovare qualche ghiotta notiziola bibliografica, che poteva presumere a noi ancora ignota, si affrettava a comunicarcela con cartoline postali riempite di que' suoi minuti, nitidissimi caratteri dove si sarebbe detto rispecchiarsi l'ordine mirabile ond'era governata tutta la sua vita di studioso. Faceva parte della R. Commissione per l'edizione nazionale dei manoscritti di Leonardo, dove portò non solo il contributo di consigli preziosi, ma quello d'un faticoso lavoro personale per la revisione delle bozze del Codice Arundel che si sta ora stampando. Sui metodi migliori per la pubblicazione delle opere del Vinci egli aveva idee nette, lungamente meditate; e le ha in bell'ordine esposte nel suo articolo *Passato, presente e avvenire delle edizioni Vinciane*, pubblicato nel X Annuario della nostra *Raccolta*. L'amore per Leonardo ha trasfuso nel figlio, dott. Giuseppe, il quale si è addimostrato un valoroso Vinciano e continuerà degnamente la tradizione degli studi paterni.

Il 25 gennajo di quest'anno morì a Parigi, a soli 57 anni, LÉON DOREZ, bibliotecario della Nazionale, Sezione manoscritti. Antico

allievo della scuola francese in Roma, era entusiasta dell'Italia dove aveva molti amici ed ammiratori. Parlava correttamente, e con grande piacere ogni qualvolta glie se ne offrisse l'occasione, la nostra lingua, conosceva a fondo la nostra letteratura del Medioevo e del Rinascimento, e trattava egli stesso con maestria argomenti italiani. S'interessava ai nostri studi leonardeschi e fin dall'inizio della Raccolta Vinciana volle essere inscritto fra gli Aderenti. A lui ricorrevamo non di rado per informazioni, che inviava sollecito e lieto di rendermi servizio. Ricordo con profondo rimpianto le amabili accoglienze che mi fece nel settembre del 1919, quando mi recai a Parigi per ricerche necessarie al compimento della Bibliografia Vinciana. A lui, oltrechè al Bibliotecario capo della sezione Stampati, signor de la Roncière, dovetti le straordinarie facilitazioni per le quali potei, in un solo mese compiere un lavoro che, in condizioni normali, avrebbe richiesto molto più tempo. Alla commemorazione del Centenario Vinciano ha il Dorez contribuito con due interessanti studi, di cui in questo fascicolo della *Raccolta* diamo larghi riassunti. Di tutti i suoi scritti, dal 1890 al 1921, ha compilato una diligente bibliografia il dott. Carlo Frati, pubblicata nel fascicolo aprile-giugno 1922 della *Bibliofilia* dell'Olschki, pp. 88-95.

Agli studi di storia delle scienze è venuto a mancare uno dei più distinti cultori colla morte del Dott. MORITZ HOLL, professore di anatomia nell'Università di Graz. Fu egli tra i primi a studiare profondamente l'anatomia di Leonardo pubblicando, nel 1905, una esposizione sintetica di quanto poteva rilevarsi dai fogli di Windsor editi dal Piumati. Seguì poi, quaderno per quaderno, la pubblicazione dei rimanenti fogli fatta a Christiania con ampi riassunti dottamente illustrati. Sostenne una vigorosa, interessantissima polemica col Roth, il quale con molta leggerezza aveva giudicato la scienza anatomica del Nostro, scalzando il metodo che aveva condotto l'avversario a risultati demolitori. Fu un fedele aderente della Raccolta Vinciana alla quale mandava sempre i suoi lavori, recensiti di mano in mano nell'Annuario fino a questo undecimo fascicolo che rende conto degli ultimi due; e spesso favoriva alla direzione notizie bibliografiche di quanto, nel campo da lui coltivato, poteva interessare gli studi leonardeschi.

Il R. Commissario ha trasmesso la seguente Nota inviatagli dal Sen. L. Beltrami colla richiesta che venisse pubblicata nell'XI fascicolo della *Raccolta Vinciana*:

« A PROPOSITO DI UNA NOTIZIA DATA NEL FASCICOLO X A PAG. 323 DELLA RACCOLTA VINCIANA.

Col titolo: « *A proposito di un libro di Luca Beltrami* » il fascicolo X della Raccolta Vinciana presumeva e si meravigliava che nel volume da me pubblicato *Memorie e documenti della Vita e delle opere di Leonardo da Vinci*, io mi fossi giovato dei *Regesti Vinciani* pubblicati dal dott. Ettore Verga in tre fascicoli della stessa Raccolta, senza fare la menzione dello stesso dott. Verga, da questi ritenuta doverosa. Non ho che ad affidarmi al sereno giudizio degli studiosi Vinciani, perchè dal raffronto fra i due lavori, del dott. Verga e mio, abbia a risultare evidente la inconsistenza e la inopportunità di quella meraviglia. Avendo sempre riconosciuto spontaneamente l'opera altrui, non mi attendevo che una eccezione mi dovesse essere mossa in quella Raccolta da me fondata, colla quale ho dato larga prova di altruismo nel promuovere gli studi Vinciani e nello instradarvi chi ha voluto rivolgermi una frecciata *sine ictu* ».

LUCA BELTRAMI.

NB. In seguito alla Nota pubblicata nel X fascicolo uscirono i seguenti opuscoli:
BELTRAMI LUCA, *Novissima lezione Vinciana, Parte I*. Milano, Allegretti, 1919, 16°, pp. 27; e: *Novissima lezione Vinciana, In due Parti con intermezzo*. Milano, Allegretti, 1919, 16°, pp. 91.
VERGA ETTORE, *Per la storia delle lezioni Vinciane del Sen. Luca Beltrami*. Milano, tip. Arcivescovile di S. Giuseppe, 1919. 8°, pp. 19.

INDICE

CPSIA information can be obtained
at www.ICGtesting.com
Printed in the USA
BVHW04*1420030818
523478BV00007B/87/P